世博與建築

如果沒

如果沒

世博（

鄭時齡／陳易

五一年的倫敦世博會就無法這麼輝煌；

八九年的巴黎世博會可能早已被人們遺忘。

產，同時推展了世界建築的發展。

WORLD'S FAIR
and Architecture

CONTENTS

導言

　　世博會是世界建築的博覽會，作為全球的頂級盛事，世博會為人類留下豐富的遺產，同時推展了世界建築的發展；另一方面，也正是因為建築和工程技術的創新，才使許多世博會備受好評，並載入史冊為人頌揚。如果沒有水晶宮，也許1851年的倫敦世博會就無法這麼輝煌；如果沒有艾菲爾鐵塔，1889年的巴黎世博會可能早已被人們遺忘。

　　世博會建築是歷史記憶中的豐碑，因為世博會建築多為臨時建築，其中各國和各地區的展館，大部分都是由各國和各地區的著名建築師所設計，而且絕大多數的世博會建築都在會後拆除或遷移至他處，只有極少數具有歷史和文化價值的建築，在若干年甚至幾十年以後得以重建。世博會建築標誌著工程技術的進步，這些建築大部分留存在圖書中，留存在新聞報導中，留存在電影檔案中，留存在非物質的記憶中。

　　事實上，早在1851年倫敦世博會之前，各個國家和地區就有各種

▶ 正在拆毀的世博會建築。 因為世博會建築多為臨時建築， 絕大多數的世博會建築都在會後拆除或遷移至他處， 只有極少數具有歷史和文化價值的建築， 在之後得以重建。

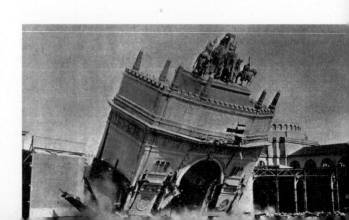

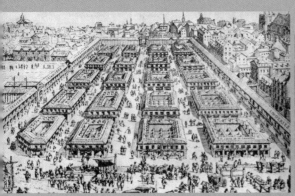
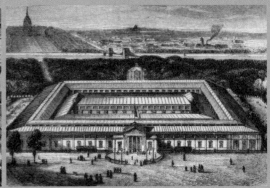

形式的貿易交流會和博覽會，最早的博覽會起源於商品的交易市集，由於近代工業經濟的發展，展示各項經濟技術和藝術成就、促進產銷、引領生活和消費時尚的需要，推動各種博覽會的誕生。同時，展覽會也開始超越國家的範圍，成為國際盛事。

　　國際展覽局（BIE）在1994年召開的第一百一十五次大會透過決議指出：「為確保世博會向公眾展示取得的成就，世博會的舉辦應該具有高品質的文化和藝術環境。」指明世博會建築和環境的文化意義和藝術要求。世博會建築是時代和文化的象徵，世博會建築成為引領建築思潮和建築技術的重要建築，具有鮮明的先鋒性和實驗性；它們表現

◀1511年巴黎日耳曼市集。 早期的市集已經出現了有屋頂的大市集， 成為博覽會建築的雛形。
▶1844年巴黎博覽會展廳。 1844年法國在巴黎香榭麗舍大道舉辦全國博覽會，博覽會的建築採用矩形的展廳平面，外立面採用古典主義式樣， 成為博覽會建築的原型。

了新技術和建築的實驗性、表現了國家和地區的文化、表現了各國和各地區不同的世界觀和價值觀，或者表現了建築的高度藝術性。世博會建築也代表了各個國家和地區形象，是國家的象徵。世博會建築於空間和建築技術方面的創造，在一定程度上改變了城市的生活模式，改變了人們的空間理念和空間體驗。另一方面，世博會各舉辦國和舉辦城市，也都在世博會建築及其規劃布局上，表現不同歷史時期的社會風尚、生活模式、美學追求和價值理念。世博會的園區面積不斷擴大，從城市的局部，變成城市的重要空間組成部分。

國際展覽局（BIE）在1994年召開的第一百一十五次大會透過決議指出：「為確保世博會向公眾展示取得的成就，世博會的舉辦應該具有高品質的文化和藝術環境。註」指明世博會建築和環境的文化意義和藝術要求。世博會建築是時代和文化的象徵，世博會建築成為引領建築思潮和建築技術的重要建築，具有鮮明的先鋒性和實驗性；它們表現了新技術和建築的實驗性、表現了國家和地區的文化、表現了各國和各地區不同的世界觀和價值觀，或者表現了建築的高度藝術性。世博會建築也代表了各個國家和地區形象，是國家的象徵。世博會建築於空間和建築技術方面的創造，在一定程度上改變了城市的生活模式，改變了人們的空間理念和空間體驗。另一方面，世博會各舉辦國和舉辦城市，也都在世博會建築及其規劃布局上，表現不同歷史時期的社會風尚、生活模式、美學追求和價值理念。世博會的園區面積不斷擴大，從城市的局部，變成城市的重要空間組成部分。

1851年倫敦世博會占地10.4平方公引公頃，1855年巴黎世博會占地15.2平方公引公頃，1862年倫敦世博會占地12.5平方公引公頃，1867年巴黎世博會占地687平方公引公頃，1873年維也納世博會占地233平

註摘自吳建中主編的《世博會主題演繹》第85頁，上海科學技術文獻出版社，2008年。

方公引公頃，1876年費城世博會占地115平方公引公頃，1878年巴黎世博會占地約75平方公頃，1889年巴黎世博會占地約96平方公頃，1893年芝加哥世博會占地約290平方公頃，1900年巴黎世博會占地約50.8平方公頃，1904年聖路易斯世博會占地515平方公頃（世博會有史以來規模最大的一屆），1933年芝加哥世博會占地172平方公頃，1939年紐約世博會占地485 平方公頃。

而在第二次世界大戰以後的歷屆世博會，規模都相當龐大：1958年布魯賽爾世博會占地約200平方公頃，1964年紐約世博會占地約263平方公頃，1967年蒙特婁世博會占地約364平方公頃，1970年大阪世博會占地350平方公頃，1992年塞維亞世博會占地168平方公頃，2000年漢諾威世博會占地162平方公頃。

大規模的展覽場地為建築師提供了充分的設計空間，從早期的單幢建築發展到展覽建築群，同時也出現了大量的各種輔助建築，如會議中心、演藝中心、多功能中心以及各種服務設施所需要的建築。世博園成為一座配套齊全的小型城市，世博園的景觀和景觀建築、園區的道路系統、城市街具等也都是世博會園區設施的有機組成，城市的火車站、地下鐵站、公車站、泊車場等大型交通設施，也都納入世博會建築的組成部分。

世博會是城市更新的活化劑，世博會的舉辦會提升城市的規格、更新城市的面貌；世博會建築會煥發城市生命的活力，並將嶄新的生活區域融入城市；而區域交通更會得到大幅改善，使居民生活水準得到顯著提升。

世博會的建築反映了主辦國的審美理念和經濟水準，反映了主辦國的意識型態和價值理念，大部分世博會的建築都代表了對先進理念的追求和技術進步。

總體來說，世博會建築有以下六個特點：

(1) 時間的短暫性：

世博會的大部分建築都是臨時建築，其醞釀的時間、施工建造的時間，以及建築存在的歷史比較短暫，往往在博覽會後就被拆除，或倒塌，或巡迴展覽，只有極少數的博覽會建築得以永久留存或得到重建。由於其短暫性，也由於其場所的特殊性，建築基本上無需考慮與環境及城市的關係。同時，由於留存下來的建築占的比例很小，世博會的許多建築都屬於實驗性建築、先鋒性建築，建築相關書籍對世博會建築的集中論述相對比較少。

(2) 空間的局限性：

世博會展館的面積有限，因此世博會建築的體量和規模相對比較小，建築只能在有限的空間和體量關係中，傳達無限的綜合性訊息。有些世博會在規劃上，甚至對建築的體量和空間有諸多限制，只容許各國展館在建築外觀上發揮，例如2005年日本愛知世博會和2008年西班牙薩拉戈薩世博會。

(3) 功能的特殊性和型式的象徵性：

世博會的建築是展示產品的舞台布景，它代表國家和地區，具有重要的符號意義，建築本身就是一件展品、藝術品。由於世博會建築的短暫性，使建築師有機會創造特殊的建築，表現出建築的創造性，加上幾乎所有的世博會，各個場館的建築都是獨立設置，建築的型式性就

更顯突出了。世博會的建築必定是原創的作品,才能成為世博會展示的組成部分,因此建築的形象顯得十分重要。

(4) 表現未來的建築和建築技術:

由於世博會是展示各國、各地區的科技和衣冠文物領域最新成就的場所,各國、各地區的建築往往也是展示的手段,所以世博會建築引領了建築技術和建築思潮,促進人們對新的建築形式和建築技術的認知。由於展館成為各國的象徵,各國展館往往都是國家最傑出建築師的作品,世博會也成為新建築的試驗場。最典型的例子是1925年巴黎「裝飾藝術與現代工業」世博會對裝飾藝術風格建築的推展,1933年芝加哥世博會對美國現代建築的影響,2000年漢諾威世博會對生態建築的推展等。

(5) 推展民族性和地域性建築的探索:

世博會的各國展館都力求透過建築,表現民族和國家文化,傳達民族和國家精神,成為地域文化和地域建築的展示場,因此都會激勵建築師在地域建築風格上的創造。

(6) 建築價值的滯後性:

世博會許多建築的價值,是在日後才被世人所認識,有些世博會建築在拆除幾十年後重建,表明了對這些展館價值的肯定。最有代表性的是路德維希·密斯·凡·德·羅設計為1929年巴塞隆納世博會德國館在1986年重建;西班牙建築師約瑟·路易·塞特和路易·拉卡薩為1937年巴黎世博會設計的西班牙共和國館在1992年重建;勒·柯布西耶(Le Corbusier,1887～1965)為1925年巴黎世博會設計的新精神館,後來也在布洛涅森林重建。

◀重建的巴塞隆納展覽館。
▶重建的新精神館。

　　世界博覽會是建築史上不容忽視的一頁，對於建築的發展具有深刻的影響和促進作用，尤其是二十世紀以來的世博會建築，儘管大多數都是小型的、短暫的建築，卻成為現代建築的標誌。它們往往被匆匆忙忙地建成，存在了一年或幾年，突然就結束了建築的生命；它們只留存在當地的新聞報導中，只有為數不多的攝影作品保存在分散的檔案館內。世博會建築短暫的年輕生命，往往還沒來得及讓世界認識它們，就香消玉殞了，而這些建築幾乎都是各國最優秀的建築師的作品，然而要重新認識這些建築卻像考古般艱難。

　　世界博覽會力求展示現階段世界科技、衣冠文物領域最前沿的研究成果，每一屆世博會都是最新科技的演示場和建築新思潮、新技術的試驗場，其中建築科技占了相當的比重。這些新成果有時以成熟的建築成果，直接體現於世博會的場館建築中，有時只以單項的新技術成果，在世博會上與世人見面。

　　這些探索性技術的成熟和發展，影響了日後建築的發展趨勢，並在新的一屆世博會上得以集中展現。世界博覽會是建築技術發展的階段性回顧和總結，每一屆世博會都為人們提供一個建築技術發展的切面，讓我們了解現有的建築成果；同時，世博會上出現的新興技術也

為人們展示了未來建築技術發展的新趨勢，並預測了未來建築發展的方向。

世博會的建築並非總是代表進步的方向，歷史上不乏倒退的實例，例如1893年芝加哥世博會、1915年舊金山世博會和1962年西雅圖世博會就呈現復古的思潮。

世博會基本上是城市的世博會，與城市的發展史密切相關。世博會的成功與否，僅就與設計相關的領域而言，是取決於規劃與建築、景觀、展示、標識等系統的整合，所以需要改變以往相互割裂、自我封閉的專業領域界限。世博會在規劃上的成功，則取決於區域定位以及與城市的總體關係，包括交通、環境及城市管理等元素。世博會是一項以所在城市為依託、世博園區為平台的多元化大型展示和慶典活動，在經濟全球化的背景之下，這種大型活動不僅成為城市競爭力的標識，更可以影響城市的未來發展，成為城市實現未來發展目標的動力，因此，世博會往往成為各個舉辦城市進行大規模建設、推展城市發展的激活劑。人們越來越注重世博會項目和城市規劃之間的聯繫，同時也特別關注世博會結束後城市持續發展的可能性，而不是讓這個地區成為孤立的城市碎片。

1851年倫敦世博會是英國工業化和城市化成就的一次重大展示機緣；巴黎在舉辦歷屆世博會的過程中，均結合了城市的發展，尤其是塞納河沿岸的發展，世博會成為巴黎城市建設的重要機遇，同時也確定了城市未來發展的空間結構。

在後期舉辦的世博會，舉辦城市逐漸把視野從場地投向更廣闊的外圍地區。1928年建立的國際展覽局，非常注重世博會項目計畫和城

市規劃之間的戰略關係，使世博會真正地成為城市發展的動力來源。在這方面，美國西雅圖、加拿大蒙特婁和葡萄牙里斯本的經驗值得借鏡。

1962年西雅圖舉辦以《太空時代的人類》為主題的世界博覽會。其實，西雅圖博覽會的舉辦是為了推展城市舊區的改造，因此在西雅圖世博會之後，利用舉辦世博會為城市舊區改造和基礎設施籌集資金變成了一種慣例。

1967年蒙特婁世博會以《人類與世界》為主題，吸引了五千萬觀眾，這屆世博會的場地布置在聖勞倫斯河的島嶼和淺灘上，這些島嶼絕大部分是人造的。蒙特婁世博會實現了城市管理部門已經計畫數十年的基礎設施建設，為蒙特婁提供了未來的發展機遇，並完成了新區的城市化，正是二十世紀六〇年代奠定的基礎，使蒙特婁成為世界上最適宜居住的城市之一。

1998年里斯本透過世博會的舉辦，促進位於塔霍河岸邊一塊340平方公頃土地的環境和城市規劃更新，推動了里斯本東部地區的重新開放，拆除了一塊老工業基地，這個工業基地包括最早的煉油廠、幾十個燃料儲罐、一座屠宰場、一個軍營和一片很大的垃圾場，以建設「最壯觀和難忘的世博會」，從而為當地居民提供一片5公里長的優美濱水景觀，同時刺激了商業的發展。里斯本世博會組委會把城市的更新與世博會相互結合，世博會成為城市更新進程的動力，城市更新又為創造一種必需的組織和材料資源模式提供了可能性，從而使世博會得以成功舉辦。

在世博會的建築發展史上，以下幾項重要歷史事件，對世博會建

築的發展具有深遠影響：

　　1873年維也納世博會首次設立主題館，開始出現國家館，例如德國館；此外，這屆世博會也開始舉辦國際科學論壇。

　　1876年美國費城世博會為了紀念美國建國一百週年，允許各國建立獨立展館，同時還設立二十四個州館。當時的國家館還不是現代意義上的國家館，有些國家館是參展國的駐地，或者供外交活動的場所，並不對外開放。

　　1889年巴黎世博會的外國展館達到三十五個，並留下巴黎乃至法國的標誌：艾菲爾鐵塔，成為世博會歷史上最輝煌的建築之一。

　　1893年芝加哥世博會沒有主展館，而是設立了十二個主題館與十九個國家館，同時正式將娛樂活動納入世博會。

　　1900年法國巴黎世博會的主題是「回歸十九世紀，展望新世紀」，開始出現功能分區，並開始設立集中的國家展館區。

　　1904年美國聖路易斯世博會為了紀念美國從法國手中購得路易斯安那州一百週年，這屆世博會改變原來的百科全書式展示模式，走向專題表達，從工業的範疇轉向文化的範疇，重視建築的形象和文化表達甚於體量和技術。

　　1974年美國史波肯世博會的主題是「無污染的進步」，世博會開始關注環境價值。

　　2000年漢諾威世博會的籌備過程中，提出可體現持續發展理念的《漢諾威原則》，對綠色建築、生態建築和生態城市的發展具有十分重要的意義。

早期世博會建築

十四世紀，倫敦（London）經濟開始成長，新教主義（Protestant Doctrine）的勝利加速城市商業發展，到了1666年倫敦大火之後，積極進行大規模的城市重建，一躍成為歐洲最大的城市。十九世紀人口急速暴增，拿破崙戰爭期間到世界大戰爆發，歐洲人口從大約兩億增加到六億；十八世紀歐洲人口只占世界人口的六分之一，經過一個世紀多增長到世界人口的三分之一，其中很重要的原因是死亡率下降。

1800年，西方世界沒有任何一座城市的人口超過一百萬，當時最大城市倫敦只有九十五萬九千三百一十人，巴黎（Paris）只有五十萬多一點，而維也納（Vienna）只有巴黎人口的一半。1750～1800年間，英格蘭的人口僅為歐洲的8%，英國的出生率大約保持在37%，而死亡率卻從十八世紀中期的35%，下降到十九世紀中期的20%。在十九世紀二〇年代時，倫敦人口已經大幅成長，城市人口增加到一百二十二萬，到1851年更是達到兩百五十萬人，至於巴黎則已經超過一百萬人，它們當時的規模是其他城市所無法匹敵的。1829年，公共馬車開啟了一場陸地交通革命，不到十年又實現了鐵路運輸；1845年的公共衛生調查，暴露了倫敦的嚴重缺陷，隨後透過立法保證供水潔淨。

隨著工業化的快速發展，1850年的英國已經進入城市化時期，成為世界上第一個多數人口都居住在城市的國家，並率先成為仰賴大規模生產的新型城市。自從十八世紀六〇年代的工業革命以來，英國

的生產力突飛猛進、迅速增長，到了1850年，占世界人口2%的英國，其生產的工業產品已經占世界工業產品總量的一半。

倫敦舉辦1851年世博會時，英國的各種產品在世界上堪稱首屈一指。恩格斯（Friedrich Engels，1820～1895）曾在《英國勞工階級的狀況》（The Conditions of the Working Class in England）中描述倫敦：「倫敦這樣的城市，逛上幾個鐘頭也看不到它的盡頭，更遇不到快接近開闊田野的些許跡象——這樣的城市非常特別。這是一種大規模的集中，兩百五十萬人聚集在一個地方，讓力量增加了百倍。」從簡單的商品交換到新的生產技術、新的生活理念交流，這次博覽會的重大轉變，表明城市及其生活模式進入了新的歷史時期。

在1851年以前，歐洲各國已經舉辦過各種工業博覽會，1761年英國首次舉辦了為期兩周的工業展覽會，獲得極大的成功；1828年至1845年，英國曾經嘗試過舉辦類似博覽會的活動；1849年英國在伯明罕（Birmingham）第一次為展覽建造臨時場館，頻頻舉辦工業博覽會使英國萌發了舉辦世界性博覽會的想法。

十九歐洲建築最顯著的特徵，是對於歷史風格的多元應用，這並非建築師們迴避歷史形式，而是可以選擇的形式範圍大大擴展。風景如畫運動（The Picturesque Movement）激起人們對建築的廣泛興趣，隨著十九世紀的發展，許多建築師轉向折衷主義（Eclecticism），將不同來源的風格特徵結合起來，以達到原創的效果。

十九世紀的歐洲建築不是複製歷史，無論是布局、選材以及裝飾細部都是當代產物。當時出現了許多新的建築類型，例如火車站、工業廠房、百貨公司等，因為沒有先例可循都需要新的設計。

建築新材料和新形式的發展，是十九世紀歐洲建築的主要特徵，然而傳統的材料依舊很流行，外觀使用的石材和磚是最為常見的，而歐洲偏遠地區仍然使用木材建造房屋。

十九世紀初，英國建築已經開始應用鑄鐵，例如湯瑪斯・霍普（Thomas Hopper，1776～1856）設計的卡爾頓府邸溫室（Conservatory at Carlton House），表現出領先時代的傾向，將鑄鐵運用到柱子的結構和裝飾構件上。園藝師約瑟夫・帕克斯頓爵士（Sir Joseph Paxton，1803～1865）設計的德比郡查茨沃斯溫室（Derbyshire Chatsworth Greenhouse，1836～1840年，1920年拆除）是早期在鐵與玻璃建築的嘗試之作，在德西默斯・伯頓（Decimus Burton，1800～1881）協助下，建於德比郡公爵府的基地上。這座溫室具有空前的規模，長84公尺、寬37公尺，中央高達20.4公尺，拱形的桁架以膠合木製成，玻璃凹凸相間排列預現水晶宮的雛形。

不久之後，德西默斯・伯頓和愛爾蘭（Ireland）建築師理查・透納（Richard Turner，1798～1881）設計建造了基尤植物園（Kew Gardens）的棕櫚屋（Palm House，1845～1847年），中央斷面與查茨沃斯溫室的設計相似，差別在於所有的玻璃都光滑地附在拱架上，而且結構不是採用木材，是混合使用不尋常的鍛鐵和鑄鐵，建築長110公尺，中央高達18.9公尺，最大跨度為32公尺。它們都是1851年倫敦水晶宮（Crystal Palace）的先驅。

英國在1862年第二次舉辦國際工業與藝術博覽會（London International Exhibition on Industry and Art，1862），又在1908年舉辦了法國——不列顛世界博覽會（Franco-British Exhibition in 1908），以及1924年的溫布利不列顛帝國博覽會（Wembley British Empire Exhibition，1924）。

世博會占用的城市空間區域比較廣闊，動輒幾平方公里，所以後續利用的模式，將會深切影響城市發展的整體功能和空間結構，從而促進地區的城市更新和周遭環境的改善，包括世博會舉辦前該地區的基礎設施更新，世博會期間對周遭區域經濟和城市發展的帶動，以及舉辦後世博會場地功能的轉換、設施的重新定位等等。1873年維也納萬國博覽會就反映了這些成就，維也納利用舉辦世博會之機拆除了城牆，使市中心和城郊連成一體，而隨著多瑙河（Danube）的疏通和城市環狀道路的建設，維也納的城市面貌也得到了大幅的改變。

十九世紀末在澳洲舉辦了一系列世界博覽會，建築風格均以折衷主義為主，讓澳洲的城市和一流的城鎮，與英美城鎮接軌並以同等水準發展，其實這是十分不容易的，因為在十九世紀五〇年代淘金熱以前，澳洲幾乎沒有任何建設活動。當時最受歡迎的風格是新古典主義（Neoclassicism），都鐸式（Tudor）和哥德復興式（Gothic Revival）均出自或改自英美範例，同時吸收了大量本土的創造。澳洲建築的風格是很廣泛的，在構圖元素的組合節奏上，則採用更接近現代的維多利亞式（Victorian）。

1. 倫敦水晶宮

1851年5月1日至10月11日在倫敦海德公園（Hyde Park）舉辦的「萬國工業成就大博覽會」（Great Exhibition of the Works of All Nations），簡稱「大博覽會」，是第一屆真正的世博會，主題為「萬國工業」。這屆世博會有一萬三千九百三十七家英國企業，六千五百五十六家外國企業參展，占地10.4平方公頃，展品超過十萬件，共有六百零三萬人參觀了博覽會。號稱「日不落帝國」的英國，

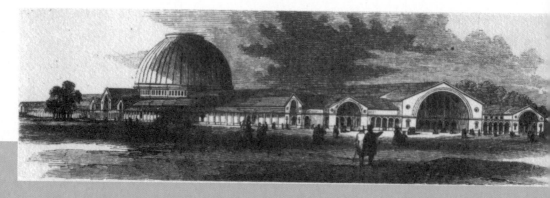

▲建設委員會的綜合方案。所有方案都是古典的、永久性的建築形式，經過十五次審查，結論是「均不採納」，委員會試圖把各方案的優點綜合成一個圓拱式的官方方案，頂端是一個直徑達 61 公尺的的鑄鐵和玻璃大圖頂，立面酷似火車站，被譏為「可怕的雜種」。

挾著強大的帝國號召力，使得這屆世博會空前盛大，對於十九世紀的科學進步產生了巨大的推動力，從此世博會被譽為「經濟、科技與文化界的奧林匹克盛會」，意味著世博會決非一般交易會所能相提並論。

倫敦萬國博覽會成為首屆世博會，之後舉辦的各屆世界博覽會都仿照倫敦萬國博覽會的展示模式，成為一部生動的百科全書。倫敦世博會將展示的物品劃分為四大類：原材料、機械、工業製品和雕塑，顯示出工業化時代人們所關注的核心問題。

早期世博會的參展國家有限，為了炫耀工業革命的成就，世博會往往採取將全部展區集中於一座建築中，1851年的倫敦大博覽會就只有一幢建築。英國在1849年提出舉辦世界博覽會的建議，得到歐洲各國的熱烈回應，是年成立了皇家委員會（Royal Commission），成員中有工程師約翰・史考特・羅素（John Scott Russell，1808～1882）和設計議會大廈的建築師查爾斯・巴里爵士（Sir Charles Barry，1795～1860），羅素還幫1873年維也納世博會設計了圓頂大廳的結構。皇家委員會指定了一個執行委員會負責，主席是工程師羅伯特・斯蒂芬森

（Robert Stephenson，1803～1859），建築師馬修・迪格比・懷特爵士（Sir Matthew Digby Wyatt，1820～1877）擔任秘書，並於1850年籌組建設委員會，成員有建築師查爾斯・羅伯特・科克雷爾（Charles Robert Cockerell，1788～1863）等人。

委員會將世博會會址選在海德公園，並舉行公開競標。參加競標的兩百三十三名建築師，一共提交了兩百四十五個方案，其中三十八個方案來自法國、奧地利和愛爾蘭等國，建設委員會評選出六十八個榮譽獎，獲得一等獎的是法國建築師埃克托爾・奧羅（Héctor Horeau，1801～1872）和愛爾蘭建築師理查・透納，然而卻沒有一個方案雀屏中選。建設委員會所提出的帶有巨大穹頂的磚石結構，是屬於老式建築的方案，無論工期或經濟上都明顯有問題，英國園藝師約瑟夫・帕克斯頓聽說了這個展覽館的故事，於是毛遂自薦，表明願意設計展覽會的主展館。

派克斯頓得到工程師威廉・亨利・巴羅（William Henry Barlow，1812～1902）的幫助，為他進行結構計算。1850年6月20日派克斯頓把最終方案送去倫敦，6月24日這個設計方案被呈給阿爾伯特親王（Prince Albert，1819～1861），7月16日交給建設委員會。其中還有一個故事，據說派克斯頓在前往倫敦的列車上遇到了羅伯特・斯蒂芬森，他請求斯蒂芬森看一下自己通宵趕出來的設計圖，起初，身為執行委員會主席的斯蒂芬森並沒有特別重視，但是當他開始瀏覽設計圖時，立即被內容吸引住，連手上的香煙熄滅都沒有覺察，一旁的派克斯頓屏住呼吸靜待結果。

在斯蒂芬森的幫助下，派克斯頓設計的主展館方案為白金漢宮所接受。1850年7月15日，執行委員會宣布接受這個方案，然後決定由福

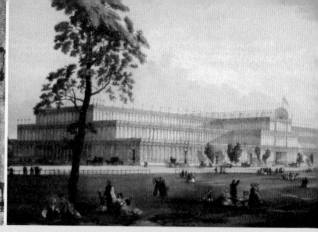

克斯和亨德森公司（Fox & Henderson Inc.）協助派克斯頓完成工程，負責施工的工程師是威廉·巴洛和查爾斯·福克斯爵士（Sir Charles Fox，1810～1874），而《裝飾語法》（The Grammar of Ornament）的作者歐恩·喬恩斯（Owen Jones，1809～1874）則負責裝飾工作。

　　自從1850年7月契約簽訂後，施工圖在七周內完成，工程更以幾乎不可思議的進度展開，而且每一個構件均經過測試後才組裝，十二月開始安裝玻璃，1851年1月工程全部完成，確保了博覽會於1851年5月1日準時開館。主展館建成之後，受到公眾的好評，也得到維多利亞女王（Queen Victoria，1819～1901）的讚揚，人們從世界各地像朝聖一樣前往倫敦參觀。

　　派克斯頓原先是一位園藝師和溫室設計師，起初是德文郡公爵（Duke of Devonshire）的園林工人，後來成為公爵的朋友兼家務總管和顧問。他在1840年用鐵和玻璃為公爵造了一座著名的溫室，1850年又為公爵珍奇的王蓮修建了蓮房。相傳，派克斯頓曾經將一位英國探險家從蓋亞那（Guyana）帶回英國的王蓮種子，培育出美麗的花朵和茂盛的葉子，並將王蓮獻給維多利亞女王。

　　有一天，派克斯頓試著把七歲的女兒放在一片巨大葉子上，漂

浮水面的大蓮葉竟然能承托起人的重量，派克斯頓翻轉蓮葉觀察葉子的結構，粗壯的莖脈呈環形縱橫交錯，既美觀又能荷重，這給了他很大的啟示。不久，他為王蓮建造查茲沃斯溫室時，就仿照王蓮的葉子，採用肋拱結構，這是仿生結構的優秀實例，也為他日後設計水晶宮奠定了基礎。

派克斯頓大膽地應用溫室建築的結構設計，讓整個建造工期縮短為六個月，雖然在建築風格上還受至於古典風格，但作為打破歐洲石砌建築傳統，建造全新的空間體驗，並引發以後關於現代建築設計理論和思潮的起點，其影響和作用是不言而喻的。

這座最具代表性的主展館採用了玻璃和鑄鐵預製構件，具有晶瑩剔透的建築效果，因此被稱為「水晶宮」。

水晶宮促進十九世紀中葉建築技術的發展，也成為建築走向工業化的標誌，被稱為是工業化建築的先驅，對十九世紀和二十世紀的建築產生難以估計的影響。水晶宮建築無論作為技術進步的標誌，還是作為把現代材料應用於現代設計的成功想像，都是中世紀大教堂的尖頂拱和飛扶壁設計問世以來，最重大的建築貢獻了。這種建築形式以輕質的玻璃－鋼鐵框架結構構，取代了沉重的磚瓦水泥結構，同時融入新的設計概念，以純粹單纖維玻璃構成的開放空間，替代了以承重牆四面合圍的沉重感和封閉感。

原來開闊的區域裡，僅在眼睛和景觀之間（或者與天空之間）插入一些建築物的線條，空間將變得更顯開闊，這種特點讓歐美各國紛

紛仿效水晶宮的建築形式和結構，而這種展館的形式也反覆應用在多屆世博會上。因此，建築師派克斯頓被尊為現代建築之父，還於1854年擔任英國議會的科芬翠市（Coventry）議員，直至去世。

另外，海德公園中種植了一片壯麗的榆樹，曾經議論過搬遷海德公園裡的榆樹，但最後遭到了否決，因為場址環境必須在世博會後保持原狀。因此，派克斯頓採用了約33公尺（108英尺）的大跨度筒拱頂，其高度相當於巴黎聖母院（Notre Dame de Paris），並由四棵大樹限定出水晶宮的方位，這可以說是城市建設考慮環境保護的最早實例。

水晶宮這座大型展覽建築，以鑄鐵和玻璃為主要材料，以傳統溫

▼ 1851 年倫敦世博會開幕典禮。

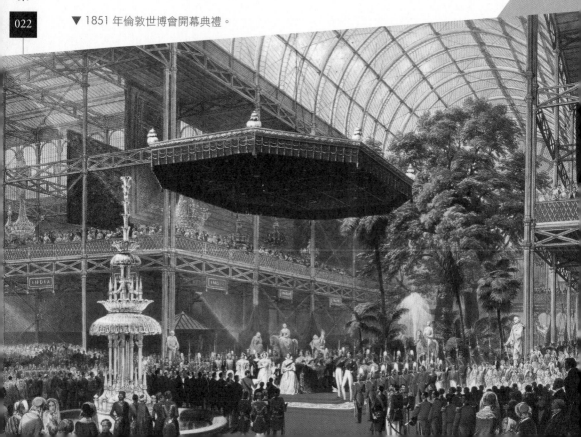

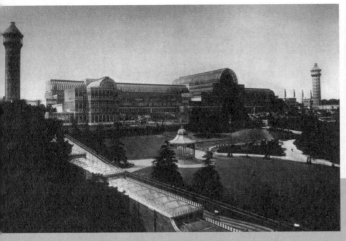

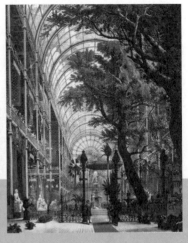

室結構為藍本，採用便捷迅速的預製裝配模式施工，在這個巨大的預製建築（Prefabricated building）中，需要大量的鐵、玻璃和其他材料，其覆蓋面積是羅馬聖彼得大教堂（St. Peter's Basilica）的四倍，唯有審慎的組織才能在短時間內完成這項工程，因此水晶宮的主要成就表現在組織和規劃兩方面。水晶宮的重要性，不在於解決了什麼靜力學（Statics）問題，也不在於預製構件的工藝過程和技術方法的新穎，而是在於技術手段與建築表現之間的新關係。

　　整個建築占地7.27萬平方公尺，共動用了二十九萬三千六百三十五塊平板玻璃，重達400公頃，相當於1840年英國玻璃總產量的三分之一，是當

▼水晶宮全景。
水晶宮總長約 564 公尺（1851 英尺），象徵舉辦第一屆世博會的 1851 年，這個長度超過了凡爾賽宮（Versailles Palace）；寬 124 公尺，建築室內總面積為 92146 平方公尺，底層和各陳列室有超過 13000 公尺的展覽台。
▶水晶宮內保留的榆樹。
整棟建築共三層，外形逐層收退，立面正中有凸出的半圓拱頂，頂下的中央大廳由地面到最高處約 33 公尺，超過威斯敏斯特主教座堂（Westminster Cathedral）的高度；大廳寬約 22 公尺，左右兩翼大廳高約 22 公尺，這個高度使水晶宮能夠保留海德公園原有的大榆樹，大廳兩旁樓層則形成跑馬廊。

時採用最大、最多玻璃板的設計。1845年，英國取消徵收玻璃稅的政策後，泰晤士平板玻璃廠一周的產量相當於從前全國的玻璃總產量，玻璃已經成為廣泛使用的建築材料，這預告了二十世紀是玻璃與鋼的現代建築時代。這棟建築總共動用了將近一萬公頃鑄鐵，包括約87.47公里長的地下水管、三千三百根鑄鐵柱子、

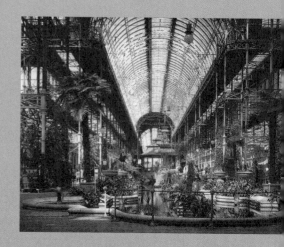

二千一百五十根梁、三百七十二根屋面大梁和一千一百二十八根走廊支柱；此外，還運用到38公里長的排水管、約402公里長的木窗框和約93.45萬立方公尺的鋪地板材等等。

水晶宮竣工後，倫敦掀起了一場反對水晶宮的浪潮，主要原因是擔憂建築物的安全性。各界紛紛對這種新的建造技術提出質疑，許多反對者搬出數學家的計算，認為水晶宮將會被第一場強風吹倒，工程師們也說水晶宮會裂開砸死參觀者。儘管這一屆世博會贏得了成功和國際影響力，水晶宮一直遭到哲學上的爭論，包括在建築史和藝術史上都十分著名的英國藝術家、詩人和工藝美術家威廉‧莫里斯（William Morris，1834～1896），以及英國學者、藝術評論家約翰‧羅斯金（John Ruskin，1819～1900）都猛烈地抨擊機器技術時代，水晶宮被他們醜化為「種黃瓜的溫室」。

1852年，水晶宮移至倫敦南部的西德納姆山（Sydenham Hill）重建，工程師是布魯內爾（Brunel，1806～1859），並於1854年建成。

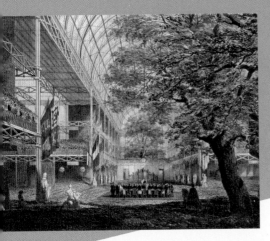

◀世博會期間的水晶宮室內場景。 水晶宮展示了
最早的蒸汽動力電梯、樹膠材料、柯爾特左輪手
槍（Colt Revolver）、麥考密克收割機（McCormick
Harvester）、播種機、縫紉機、銀版照相、印度的
科・伊芳・諾爾鑽石、 瓦斯爐、 快艇等。
▶倫敦世博會閉幕典禮。

西德納姆的新水晶宮有一些改動，長度縮短之外，還設置三個耳堂，
以及兩座十二邊形、高76公尺的水塔，使用面積遠遠超過舊水晶宮，
同時添建了一些仿古代埃及、希臘、羅馬、尼尼微以及拜占庭、哥德
式、文藝復興、中國式、摩爾式的庭院，展示了等比例的史前遺址，
還在公園湖畔豎起了恐龍。在建成的八十年間，作為世界各地藝術品
的博物館，曾舉辦過各種演出、展覽會、音樂會、足球比賽和其他娛
樂活動，每年吸引了大約兩百萬人來參觀，並以焰火秀享有盛名，可
惜的是，水晶宮在1936年毀於一場大火。

　　以後的都柏林（Dublin）、慕尼黑（Munich）博覽會都採用類似
水晶宮的建築作為主展館，1854年慕尼黑的水晶宮，建築師是奧古斯
特・馮・瓦泰（August von Voit，1801～1870），長橢圓形的建築長
233公尺，1853年美國紐約（New York）世博會也是採用水晶宮作為展
覽館。

　　1862年倫敦南肯辛頓（South Kensington）地區舉辦了「工業與藝

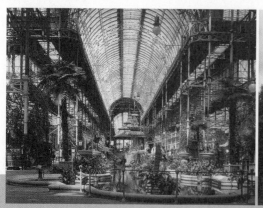
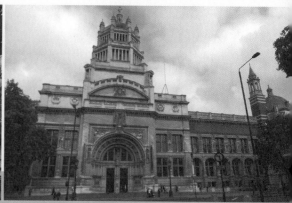

▲移建後的水晶宮內景。　　　　　　　　▲維多利亞和艾柏特博物館。

術世界博覽會」，展出1851年以後的工業和藝術成就，展館面積比第一屆倫敦大博覽還要寬闊，占地12.5平方公頃，三十九個國家參展，參觀人數為六百零九萬。這屆博覽會建立了集中的文化中心——肯辛頓博物館群，包括維多利亞和亞伯特博物館、自然歷史博物館、科學博物館等。在博覽會獲得的長期使用土地上，世博會遺留的建築塑造了倫敦當年的郊區，推展了倫敦城市的發展。

　　這屆博覽會建立了集中的文化中心——肯辛頓博物館群，包括維多利亞和亞伯特博物館、自然歷史博物館、科學博物館等。在博覽會獲得的長期使用土地上，世博會遺留的建築塑造了倫敦當年的郊區，推展了倫敦城市的發展。

2. 維也納的「世界第八奇蹟」

　　奧地利（Austrian）是舉辦世博會的第一個德語國家，這屆世博會於1873年5月1日開幕，10月31日閉幕，占地233平方公頃，有三十五個國家參展，共七百二十五萬人參觀了這屆為紀念奧地利國王約瑟夫（Franz Joseph，1830～1916）繼位二十五週年而舉辦的世博會，主題

是「文化與教育」（Culture and Education）。此後很長一段時間，世博會再也沒有在德語國家舉辦，這個紀錄一直保持到2000年德國漢諾威（Hannover）世博會。

1845年，維也納的人口達到四十三萬，綜合眾多公共建築和私人住宅的龐大工程——環城大道於1865年開通，國家大劇院於1869年開始演出，並沿主要街道修建了許多公共建築和公園，音樂之都維也納在作曲家布拉姆斯（Johannes Brahms，1833～1897）、布魯克納（Anton Bruckner，1924～1986）和馬勒（Gustav Mahler，1860～1911）等的照耀下欣欣向榮，奧匈帝國的前景一片輝煌。1873年時，維也納是中歐最重要的都會，但是奧地利正面臨經濟蕭條，這屆世博會為維也納帶來了更嚴重的衝擊，維也納的証券市場瀕臨崩潰，整個歐洲面臨著金融危機，參觀者不僅擔心受當年爆發的霍亂感染，面對高昂的物價和住宿費用更是躊躇不前。此外，世博會期間陰雨連綿，主展館的屋頂又偏偏漏水，這屆世博會在經濟上是失敗的。

為了世博會場地的需要，拆除了中世紀的城牆，還特意將多瑙河改道，並改造多瑙河沿岸的低窪地，為世博會提供了一個臨河、靠近公園的理想場地。在維也納世博會之前，世界博覽會還沒有形成主題館、國家館、地區館等布展模式，在場館布局上也沒有嘗試過分散的模式。這屆博覽會的布局，突破了以往單棟建築的結構，設置了工業館、機械館、農業館和藝術館，這四大展館在以後相當長的時間內成為世博會中最主要的展館，同時，主辦國開始注重展館與周邊環境的配合。在維也納世博會上，史特勞斯樂團（Strauss Orchestra）的演奏響徹著整個園區，成為這屆世博會的焦點。

維也納世博會的主展館綜合1855年巴黎世博會和1862年倫敦世

博會的特點，設計成長方形，建築師是設計著名的環城大道霍夫堡（Hofburg）的愛德華・凡・德・尼爾（Eduard van der Nüll，1812～1868）和奧古斯特・馮・西夏特斯堡（August von Siccardsburg，1813～1868），主展館最後由卡爾・馮・哈澤瑙爾（Karl von Hasenauer，1833～1894）負責。

主展館的大圓頂直徑為107公尺，是羅馬聖彼得大教堂的兩倍，高86公尺，是世界上最大的圓形大廳，遠看酷似馬戲團的大棚。這座建築委託曾於1860年設計世界上第一艘鐵殼戰艦的英國土木工程師約翰・史考特・羅素完成，穹頂用鍛鐵和玻璃建造，重達4000公頃，由三十二根高約24公尺的柱子支撐，建設時間僅十八個月。穹頂上還有一個直徑為30公尺、高15公尺的採光塔，型式酷似奧地利國王的皇冠；另外，穹頂上還設置了陽台，觀眾可以在陽台上觀看博覽會會場

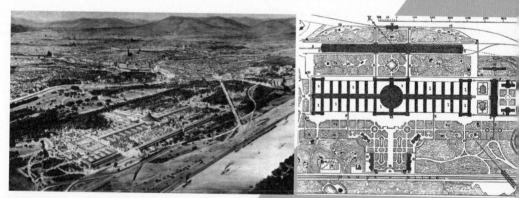

◀1873年維也納世博會全景。維也納世博會的場地位於普拉特（Prater），靠近多瑙河，是以前的皇家獵場，世博會後成為城市公園。

▶維也納世博會總平面圖。

展館的布局十分具有創意，在一個巨大的矩形平面上，中心是一個圓頂大廳，東西兩邊是長條形的中央大道，由大道串連起三十二個肋狀展館。主展館北側是長條形的機械館，平面尺寸是800公尺×50公尺；工業館的構思則類似1855年巴黎世博會的機械館，但長度是巴黎的展館的一倍半，在博覽會後用作儲存穀物的倉庫。

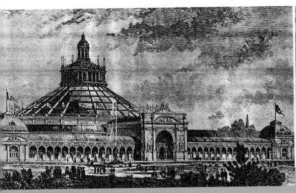
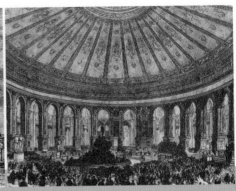

▲維也納世博會主展館，穹頂上的採光塔型式酷似奧地利國王的皇冠。

▲圓形大廳內景。
▼維也納咖啡屋。

的全景，並眺望城市。這座圓頂大廳建成後，被譽為「世界第八奇蹟」，按照原先計畫在世博會結束後作為永久性建築使用，一直到1937年毀於一場大火。

　　維也納世博會曾計畫建造「世界城市區」，這個動議很快被否決，後來出現一些小型展館，如維也納咖啡屋、中國茶館、印度棚屋和日本村等。

3. 墨爾本的皇家展館和 雪梨花園宮

　　澳洲在十九世紀末舉辦了一系列博覽會，雪梨（Sydney）舉辦了1879～1880年世博會，墨爾

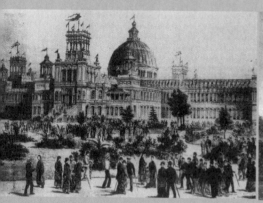
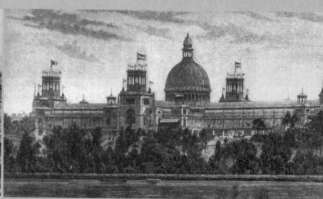

◀雪梨世博會花園宮。
▶花園宮全景。
花園宮採用鑄鐵和玻璃建造，外觀包裝成古典主義建築的型式，平面採用希臘十字，立面上對稱布置了兩座平面為正方形的塔樓， 構圖十分完美。

本（Melbourne）舉辦了1880～1881年「萬國藝術、農業、工業品世界博覽會」（International Exhibition of Arts, Manufactures and Agricultural and Industrial Products of all Nations.），阿德萊德（Adelaide）舉辦了1887年博覽會，墨爾本於1888年舉辦了澳洲百年慶典展覽會，布里斯本（Brisbane）舉辦了1897年博覽會，荷巴特 （Hobart）舉辦了1894年博覽會。約一個世紀之後，布里斯本又舉辦了主題為「科技時代的休閒生活」的1988年世博會。由於地理位置的緣故，澳洲與外界的接觸比較少，雪梨博覽會和墨爾本世博會的目標，正是要吸引全世界關注澳洲，同時也能廣泛地關注世界。

雖然澳洲當時的人口只有三百萬人，不過在相當短的時期內，澳洲由一個荒涼的流放苦役犯的殖民地，發展為一個衣冠文物和民主的國家。1836年時，墨爾本只有一七七人，1842年成為墨爾本鎮，1847年才建市，十九世紀五〇年代的淘金熱吸引了大量移民，人口達到八

萬人。十九世紀七〇年代，墨爾本的製造業欣欣向榮，到十九世紀末，墨爾本已經成為全國最大的一般貨物吞吐港。

雪梨是澳洲最早和最大的城市，最先也是一處英國的罪犯流放地。雪梨在1850至1890年間，人口從六萬迅速增加至四十萬，1855年第一條鐵路終於通車。世博會的選址是靠近港口的一片空地，博覽會後成為皇家植物園（Royal Botanic Gardens），共有一二二萬人參觀了雪梨世博會。

主展館的花園宮（Garden Palace）是由建築師詹姆士・巴尼特（James Barnet，1827～1904）所設計的，博覽會後改作雪梨市礦業和技術博物館。花園宮採用鑄鐵和玻璃建造，外觀包裝成古典主義建築的型式，平面採用希臘十字，十字形的邊長達244公尺，穹頂的直徑達64公尺，立面上對稱布置了兩座平面為正方形的塔樓，頂部的採光亭為開啟式，構圖十分完美。穹頂、塔樓和基礎用石材建造，建築的其餘部分則用玻璃、波紋鐵和木材建造。雪梨世博會後一直作為礦業和

▶ 1882 年 9 月 22 日花園宮毀於一場大火。

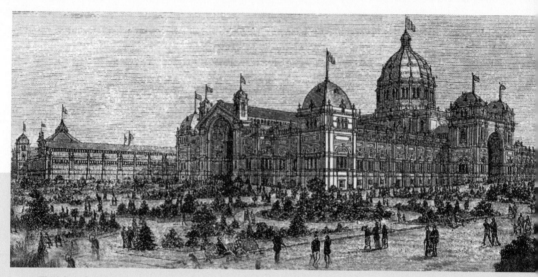

▲墨爾本皇家展覽館。

技術博物館，直至1882年9月22日毀於一場大火。

　　巴尼特是澳洲殖民地官方建築師中服務時間最長和最成功的建築師，在1862年至1890年他擔任殖民地建築師期間，新南威爾斯（New South Wales）正處於繁榮和成長期。巴尼特是蘇格蘭人，十六歲前往倫敦，起初做建築工人學徒，後來向皇家藝術院會員威廉‧迪斯（William Dyce，1806～1864）學習繪畫，並師從理查森（Charles James Richardson，1806～1871）學習建築，並於1854年移民澳洲。巴尼特和他的同事所設計的建築通常選用石頭建造，質量相當好，風格上是屬於典型的新文藝復興式，代表作品有：雪梨的海關大樓、國土部大樓、殖民地祕書處大樓和郵政總局，巴瑟斯特（Bathurst）的行政建築群、法院、郵政和電報辦公大樓、國土部大樓，以及古爾本法院（Goulburn Court）。此外，在巴尼特所在的地區，他負責過一千五百多個工程。

墨爾本在雪梨世博會閉幕後接著舉辦了1880～1881年「萬國藝術、農業和工業品博覽會」，1880年5月1日開幕，1881年4月30日閉幕，占地25平方公頃，三十三個國家參展，一三三萬人參觀了這屆世博會，至於連續舉辦世博會的好處是參展國不必兩度長途跋涉，也方便移動展品。主體建築建造在一片尚未開發的荒涼平原上，主展館稱為皇家展覽館，頂部有一座號稱世界第二的大穹頂，高達66公尺，與倫敦的聖保羅大教堂有些相似；這座建築完全採用文藝復興風格，採用這一風格表明了澳洲希望融入世界。皇家展覽館一直保留到今天，二十世紀中葉還曾作為州議院使用，這座建築現在已經列為世界文化遺產。

墨爾本世博會的主展館由建築師約瑟夫‧雷德（Joseph Reed，1822～1890）和弗雷德里克‧巴恩斯（Frederick Barnes，1885～1938）設計，他們曾經一起設計過許多教堂和墨爾本市政廳等重要建築。雷德是澳洲十九世紀最傑出的建築師之一，墨爾本有許多他的作品，還成為墨爾本的標誌。雷德曾經專門去義大利考察建築，然後在澳洲度過了他漫長而多產的頭班生涯，他的頭班生涯始於墨爾本的公共圖書館，他設計了一個巨大的雙層科林斯式（Corinthian order）柱廊，壁柱被抬高至基座以上，建築物的細部、柱頭和部分室內設計同樣赫赫有名。

墨爾本世博會的場地成為今天的凱爾頓花園（Carlton Gardens），1888年到1889年間曾進行擴建，以舉辦墨爾本百年博覽會。其實，雪梨和墨爾本這兩屆世博會都沒有什麼特別的貢獻，雪梨世博會基本上是農業博覽會，墨爾本世博會則強調工業產品，然而，正是這兩屆世博會奠定了澳洲國際化的基礎。

世博會建築與巴黎的榮耀

1789年開始的法國大革命是法國歷史上重要的里程碑，它推翻了在法國已經延續一千多年的封建王朝，率先建立歐洲先進的社會政治制度。從法國大革命到1871年巴黎公社的這一段「革命的時代」中，法國爆發了五次革命。從十九世紀三〇年代開始，法國經歷了工業和金融革命，法國的鐵路網從1850年的一千九百三十一公里，擴展成1870年的一萬七千四百公里。巴黎一直自視為世界文化的中心，雖歷經長期的發展，城市基本上仍然保留了早期城市的格局，為了舉辦世博會，城市才從原來十四至十六世紀的向東發展，改為向西擴展。

1855年法國第一次舉辦世博會，這個時期巴黎正處於動盪中，剛剛經歷過1848年的工人起義，巴黎行政長官喬治-歐仁·奧斯曼（Georges-Eugène Haussmann，1809～1891）正在進行大規模的巴黎改造計畫，建成或正在建造一批重要的標誌性建築，如瑪德琳教堂（1804～1849）、聖熱內維埃夫圖書館（1844～1850）、巴黎歌劇院（1861～1874）、巴黎東站（1847～1852）、新羅浮宮（1852～1857）、國家圖書館（1859～1867）等。巴黎人盛讚巴黎是精神城市、藝術之鄉、光明之城，當時的巴黎被視為所有現代城市的縮影，1860年前後，奧斯曼領導的巴黎重建工程已經大抵完成，巴黎正在實現現代性的建構，形成了新的城市空間，儘管這一現代化的過程帶有摧毀歷史的性質。

早在1798年，巴黎就曾經舉辦過一次工業博覽會，但其範圍只限於法國。在世博會的歷史上，巴黎舉辦過八屆世博會，分別是1855年農業、工業、藝術（Agriculture，Industry and Art）世博會，1867年主題為「勞動的歷史」的世博會，1878年紀念法國共和國成立三週年世博會，1889年紀念法國大革命一百週年世博會，1900年「回歸19世紀，展望新世紀」世博會，1925年裝飾藝術與現代工業世博會，1931年巴黎國際殖民地博覽會和1937年巴黎世博會。

　　法國舉辦世博會，為世博會增添了許多文化和藝術的元素，同時促進城市形象和旅遊業的迅速發展。人們普遍認為十九世紀巴黎所舉辦的博覽會次數，超過其他所有的城市，前往巴黎參觀博覽會的人數從1855年的五百萬人，增長到1867年博覽會的一千五百萬人，乃至1878年的一千六百萬人、1889年的三千兩百萬人、1900年的五千一百萬人。從1855年起，巴黎決定每隔十年舉辦一次博覽會；法國在1892年申辦1900年博覽會時提出，今後每隔十一年在法國舉辦一次世博會。

　　巴黎世博會對藝術的推動是顯而易見的，1855年巴黎世博會集中展示五千多件繪畫作品；1878年博覽會的特羅卡特羅宮（Trocadéro palace），以及1900年博覽會的大宮（Grand Palais）和小宮（Petit Palais）等，都是為了展示藝術品而建造的展館。巴黎就是一座藝術之都，十九世紀末有人做過統計，在巴黎的紀念性雕像中，有六十七座紀念文化名人、六十五座紀念民主人士、五十六座紀念政治家、四十五座紀念藝術家；1870年以前的雕像絕大部分是用來紀念英雄人物或是君主，但是在那之後，紀念藝術家和文化名人的雕像占據了主要地位。

　　巴黎在舉辦歷屆世博會的過程中，努力結合城市的發展，尤其是塞納河（Seine River）沿岸的發展。世博會成為巴黎城市建設的重要機會，同時也確定了城市未來發展的空間結構，留下許多象徵性建築；十九世紀六〇年代開始，巴黎又加強了城市的綠化建設，大大拓展巴黎市區的綠化空間。在一些建築中，法國文藝復興的影響顯而易見，表現出對文藝復興法則更加激進的一種發展。

　　1878年巴黎舉辦紀念法國第三共和國成立三週年的萬國博覽會，開始結合塞納河地區的發展，1889年世博會再度強化塞納河這一要素。塞納河右岸一直是文化生活的中心，後來又成為世博會的重要軸線，為了連接東西兩個會址，在塞納河左岸開發出一塊展覽空間，

▼奧塞火車站。 奧塞火車站目前已經改建為收藏法國十九世紀藝術的奧塞博物館。

這一屆巴黎世博會留下了兩件標誌：有「建築藝術巔峰」之譽的機械館（Galèrie des Machines）和成為巴黎象徵的艾菲爾鐵塔（Eiffel Tower）。

1900年巴黎以「回歸十九世紀，展望新世紀」為主題的世博會進一步向塞納河兩岸延伸，從原來的塞納河右岸場地發展成塞納河兩岸的場地，興建了亞歷山大三世橋（Pont Alexandre III），以及1900年世博會主展館大宮和小宮等重要歷史建築。1900年巴黎世博會為城市帶來更徹底的變化，繼1863年倫敦地下鐵、1871年柏林地下鐵、1872年紐約地下鐵和1894年維也納地下鐵之後，巴黎成為世界上第五座建設地下鐵的城市。奧爾良鐵路公司（Orleans Railroad Company）也修建了奧塞火車站（Gare d'Orsay），這座車站已經改建為收藏法國十九世紀藝術的奧塞博物館（Orsay Museum）。世博園區的建設為巴黎西區城市空間帶來直接的影響，從而奠定巴黎西部第七區的城市格局。

1925年的世博會雖然只是一屆專題博覽會，卻推展了現代建築的發展，將裝飾藝術風格流傳到全世界。

巴黎的城市建設經由八次成功舉辦世博會而享譽世界，但是自從1937年世博會以後，巴黎就再也沒有舉辦過世博會。巴黎借助世博會不斷整合城市發展的經驗，原定在1989年舉辦以「自由之路，第三個千禧年的計畫」為主題的博覽會，並選定兩片廢棄地作為會址，一片位於今巴黎西區的雪鐵龍公園（Andre Citroen Park），另一片位於今巴黎東區塞納河左岸的密特朗國家圖書館（Mitterrand National Library）和塞納河右岸的貝西公園（Bercy Park）位置，然而籌時遇到了新問題。由於缺乏城市總體規劃的戰略指導，兩塊基地相距較遠又缺乏交通聯繫，引發了對舉辦這屆世博會的諸多爭議，而參加規劃方案競賽

的建築師也顯得無所適從，不得不從兩塊基地中選擇一塊進行設計。由於缺乏統一的規劃，這些方案只是為了辦博覽會，世博會的計畫與城市的發展之間無法達成協調，最後不得不在兩年後宣布放棄1989年世博會的計畫。這個例子，說明世博會與城市規劃的關係，具有根本性和決定性的意義。

　　巴黎也曾計畫舉辦2004年塞納聖德尼世博會（Seine-Saint-Denis International Exhibition），卻由於經濟因素而取消。這屆世博會的選址在世界盃的場地附近，其初衷顯然是想透過世博會振興該地區。

1. 巴黎的橢圓形大展館

　　1851年倫敦世博會的成功促使法國舉辦1855年巴黎「農業、工業和藝術世界博覽會」，這是第一次在巴黎舉辦的世博會，從此世博會注入了法國文化的特質。當時的法國皇帝拿破崙三世（Napoleon III，1808～1873）曾經流亡英國多年，在他回到法國後催生了1855年巴黎世博會，儘管法國民眾對這屆博覽會傾注無限熱情，然而這屆世博會卻拙劣地模仿了倫敦世博會。

　　1855年法國巴黎世博會於1855年5月15日開幕，11月15日閉幕，占地152平方公頃，二十五個國家參展，共有五百一十六萬人

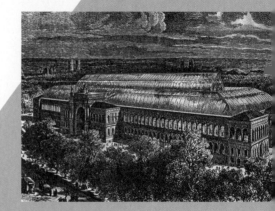

▼ 1855 年巴黎世博會產業宮。 1855 年和 1867 年巴黎世界博覽會的產業宮， 以及 1862 年倫敦世界博覽會的會場都採取單幢建築的形式。

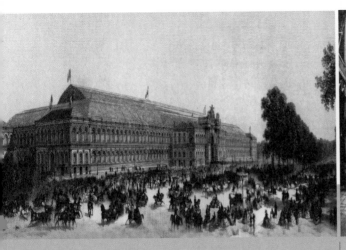

參觀了博覽會。博覽會的產業宮採用半圓形拱式桁架結構，長192公尺，跨度達48公尺，打破義大利羅馬萬神殿（Pantheon）穹頂曾經領先世界的41公尺跨度，成為當時世界上跨度最大的建築物。博覽會沿塞納河建造一座長達1200公尺的機械館，1867年和1889年的巴黎博覽會都使用這座展館。博覽會上展出許多建築領域的成就，包括起重機、挖土機、壓縮空氣打樁機、瓦楞鐵皮、模壓瓦、採石機、利用水和蒸汽的熱力設備以及通風裝置等。在各屆世博會的建設上，建築師和工程師的合作關係中，往往是工程師占主導地位，建築師只是幫建築穿上一件古典主義的外衣。

1867年4月1日至11月3日，在巴黎戰神廣場（Champ de Mars）舉辦了題為

◀1855年巴黎世博會主展館。1855年巴黎世博會和1862年倫敦世博會無論在展示理念和規模上都十分相仿，展館也都仿照水晶宮的模式，呈現拉長的矩形，可以容納各個展覽的分部。

▶1855年巴黎世博會主展館內景。一般來說，展館的主體結構材料是玻璃和鑄鐵，只是在展館的轉角和展館的中央部分使用豐富的裝飾。

第2章 世博會建築與巴黎的榮耀

「勞動的歷史」的世界博覽會，戰神廣場曾經是1798年法國國家展覽會的會場。這屆世博會占地68.7平方公頃，共有四十二個國家參展，一千五百萬人參觀了這屆世博會。

1867年巴黎世博會在建築上有新的創造，這屆世博會的主展館呈現橢圓形，橢圓的長軸為198公尺、短軸為100公尺，共有七個集中布置的展覽大廳，每個大廳展出特定的展品，這個設計理念源自喬治·莫（George Maw，1832～1912）和愛德華·佩恩（Edward Payne）為1862年倫敦世博會提出的創意。這種布局的優點是各參展國可以像切蛋糕那樣分發展覽場地，有利於分配共有九十五類的展品。從展館周邊向中心的橫斷面則按國家配置，參觀者可以選擇特別的項目參觀，或者參觀自己感興趣的國家展館。然而，由於參展國的某些分類的展品數量不足，這種布展模式在營運時反而並不盡如人意。

由於以往的博覽會上，布置在樓上的展品總是乏人問津；因此這屆博覽會決定將所有展品都放在同一層展示，以這種展示模式大約需要490公尺×390公尺的展示面積。這屆博覽會的主展館設置了一條中央大道，大道上的布展名為「地球的歷史」，並沿中央大道的軸線兩側布置建築，與次幹道相交，中央部分是一座花園，種植了棕櫚樹，庭院中還有許多雕塑。

1867年巴黎世博會主展館的設計師是採礦工程師、社會學家弗雷德里克·勒普拉（Frédéric Le Play，1806～1882），勒普拉於1855年被任命為博覽會的總監，在此之前，曾經為倫敦1851年世博會提出方案的法國建築師埃克托爾·奧羅，也設法讓他的1849、1851、1862年展館方案被人們所接受。這一次，奧羅設計的是一座624公尺×200公尺、大廳跨度為60公尺的長方形建築，頂部為半圓形，但是這個方

案仍然沒有被接受，於是他離開法國前往英國。在1859年，他曾經舉辦過一次作品展，包括他為博覽會設計的1836年、1851年和1855年展館，還有其他政府大廈、橋樑等設計，以及巴黎歌劇院的方案和其他一些學校、旅館的設計等；以後，他曾經為馬德里（Madrid）設計過一座市場（1868），為開羅（Cairo）設計一座劇院（1870）。法國著名建築師維奧萊-勒-杜克（Eugène Emmanuel Viollet-le-Duc，1814～1879）曾經於1868年在為《建築師報》撰寫的一篇文章中，讚揚奧羅是二十世紀的預言家。奧羅的革命性思

▲ 1867 年巴黎世博會全景。 主展館呈現橢圓形，橢圓的長軸為 198 公尺、 短軸為 100 公尺，共有七個集中布置的展覽大廳，每個大廳展出特定的展品。

▼ 1867 年巴黎世博會主展館內景。 主展館設置了一條中央大道，沿中央大道的軸線兩側布置建築，與次幹道相交，中央部分是一座花園，種植了棕櫚樹， 庭院中還有許多雕塑。

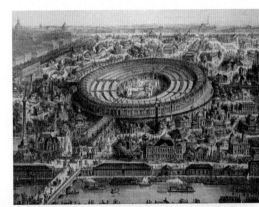

▼勒普拉的 1867 年展館方案。

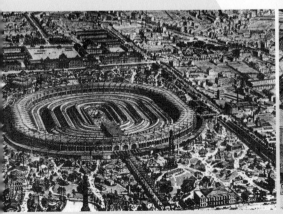

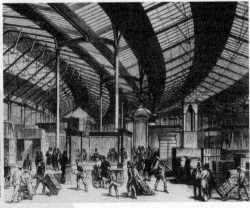

想促使他參加了巴黎公社（Paris Commune），一次起義失敗後被捕，在監獄裡關了五個月，1872年故世。

這屆世博會還在香榭麗舍大道（Avenue des Champs-Élysées）旁建造了工業館（Palais de l'Industrie），用來舉辦藝術沙龍，在世博會後，改作馬術展覽和花展等。

巴黎人特別欣賞非歐洲國家的展館，這些展館有許多演出創造了活躍的氣氛，在表現新發展的同時又生動地肯定傳統，其中包括一座中國戲院和茶館、伊斯蘭風格的建築等。

當時，巴黎的住房問題比較突出，一是受到金融、土地開發和新建築體系的影響，出現了住宅居住人群的區隔問題，巴黎周邊出現了為滿足工人階級需求而建造的住宅。總體而言，土地與建築都十分昂貴；其次，有三分之二的窮人家庭只有一間斗室容身，甚至有的出租公寓像兵營一樣，每間房間都放滿了床，供低薪單身工人居住；第三，巴黎周遭分布了許多貧民窟，因此博覽會期間舉辦了設計競賽，以圖解決住房問題。

▼ 1878 年巴黎世博會全景。

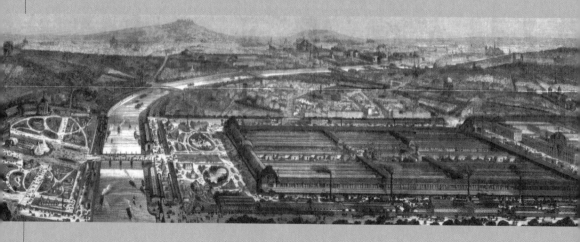

2. 工業宮和特羅卡特羅宮

為紀念法國共和國成立三週年，並擺脫普法戰爭（Franco-Prussian War）失敗的陰影，顯示法國的重要性，巴黎從1855年起，決定每隔十年舉辦一次博覽會。為此，巴黎再度在戰神廣場舉辦了1878年世博會，主題是「農業、藝術與工業」（Agriculture，Beaux-arts et Industrie），占地75平方公頃。這屆世博會的準備有些倉促，從1876年4月決定舉辦世博會，到1878年5月20日開幕，只有短短兩年的時間，所以直到世博會開幕典禮時，仍有一些展覽館的鷹架尚未拆除，這種現象在以後的世博會中更是屢見不鮮。儘管如此，截至11月10日閉幕，共有三十六個國家參展，一千六百一十五萬人參觀了這屆世博會。這屆世博會的舉辦，向世界昭示法國擺脫內外戰爭憂患後的重現崛起。

這屆世博會創造了建築技術史上的成就，有一條地下鐵路將特羅卡特羅宮與工業館相連接；整個供水系統更顯示了高超的工程技術水準，四台水幫浦將塞納河水抽上來，經過23公里長的管道，將水輸送到博覽會的每個角落，同時利用水來操縱電梯和噴泉，讓水流入工業館的地板下以降低室內氣溫。此外，展館的四千盞電燈也成為這屆世博會的亮點。

這屆世博會召開了三十八個國際大會，另外有十八個大會在博覽會以外舉行。博覽會上展出了愛迪生（Thomas Alva Edison，1847～1931）的喇叭筒形留聲機和鎢絲燈泡、貝拉的可視發音系統，同時也展出了製冰機。

1878年巴黎世博會的主展館仍然是工業宮（Palais de

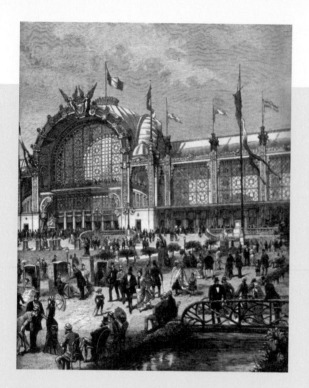

L'Industrie），其中包括了機械館，建築師是利奧波德‧阿迪（Léopold Hardy）和查爾斯‧迪瓦爾（Charles Duval），館內高25公尺、跨度為35公尺，中間沒有支柱，建築結構的重力透過建築的框架傳遞到基礎上。這座建築的結構設計十分大膽，結構工程師是亨利‧德迪翁（Henri de Dion，1828～1878），可惜的是工業宮建成之前，德迪翁就去世了。後來，由1889年設計艾菲爾鐵塔的古斯塔夫‧艾菲爾（Alexandre Gustave Eiffel，1832～1923）負責設計曲線形的金屬屋面以及展館北側的門廳。

　　工業宮的型式完全採取古典主義風格，外觀運用了鑄鐵和玻璃，使這座建築帶有現代的氣息。夜晚，室內的電燈使建築變得通亮，這就是愛迪生發明燈泡之前的電燈。工業宮相當龐大，平面尺寸為346公尺×705公尺，遠遠超過費城（Philadelphia）世博會主展館的規模。為了彌補基地的不平整，整個展館下面建造了一個地下室，並在內部安裝通風管道系統，使巴黎世博會成為第一個採用空調系統的博覽會。

工業宮的建築平面採用長方形，所有的構件都考慮了標準化，以便日後拆除時可以重複利用這些構件。

　　這屆世博會建造了特羅卡特羅宮，作為主要展館之一的藝術宮，建築師是嘉比里拉-讓-安東莞・達維烏（Gabriel-Jean-Antoine Davioud，1823～1881），工程師是朱爾・布爾代（Jules Bourdais，1835～1915）。達維烏曾經師從於法國著名的古典主義建築師維奧萊-勒-杜克和沃杜瓦耶（Antoin-Laurent-Thomas Vaudoyer，1756～1846），達維烏是法國風景如畫風格建築的代表人物，在設計特羅卡特羅宮以前，曾經參與設計著名的巴黎老市場以及布洛涅森林公園（Bois de Boulogne）內的展館和建築，還曾經設計過巴黎的公園和四座噴泉；此外，巴黎香榭麗舍大道的景觀、著名的水堡、天文台、法國劇院、沙特勒特劇院以及共和國宮都是出自他的手筆。

　　特羅卡特羅宮位於塞納河畔的小山丘上，正對著塞納河折向西南河灣處的戰神廣場和著名的軍事學院，地理位置十分優越，從這裡可以縱覽全城。長期以來，這塊場地的紀念性一直是人們垂涎的目標，拿破崙曾經想在這裡建一座宏偉的宮殿，

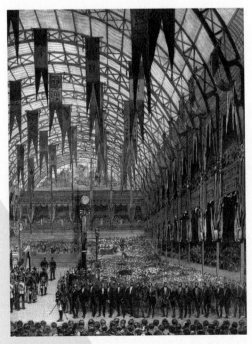

▼ 1878 年巴黎世博會工業館內景。

▶特羅卡特羅宮的型式仿照古羅馬的圓形劇場，以十九世紀穹頂覆蓋著新式的羅馬建築，還有有兩座摩爾式的宣禮塔狀高塔，對稱地分布於主體建築的兩側。

並延請法國著名的新古典主義建築師皮埃爾-弗朗索瓦-萊昂納爾‧方丹（Pierre-François-Léonard Fontaine，1762～1853）和查爾斯‧佩西耶（Charles Percier，1764～1838）設計，但是工程始終停留在開挖階段。當時負責巴黎改建的官員奧斯曼，希望把這塊地變成一座公園，作為城市的觀景平台，直到1876年，法國政府才決定在此建造一座歌劇院和藝術畫廊，以因應1878年世博會的藝術展覽的需要，這就是特羅卡特羅宮。

特羅卡特羅宮包括一個四千五百座的音樂廳、會議廳和藝術展廳，與工業宮形成對照，特羅卡特羅宮的型式仿照古羅馬的圓形劇場，以十九世紀穹頂覆蓋著新式的羅馬建築，還有有兩座摩爾式（Moorish）的宣禮塔狀高塔，對稱地分布於主體建築的兩側，從塔上可以俯瞰世博園的全景。典型折衷主義式的特羅卡特羅宮，無疑是這屆世博會最雄偉的建築。

◀正在拆除的特羅卡特羅宮。
▶沿萬國大道修建的各國展館。 在世博會
期間，各參展國的展館沿著萬國大道修建，
顯現了豐富多彩的建築風格。
▼ 特羅卡特羅宮公園內建造的摩爾村
（Moore Village）。

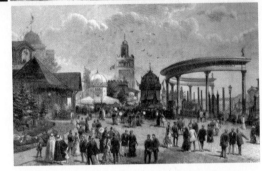

在建築技術方面，特羅卡特羅宮也有新的發明創造，顯示法國工程師在工程技術方面的才華。不僅以四千盞電燈照亮了整幢建築，世博會園區還有一套供水系統，四套大型水幫浦把塞納河水透過長長的管道輸送到世博會各個角落。此外，工程師把水引至特羅卡特羅山頂，再用特羅卡特羅宮的水塔來操縱液壓電梯，乘客可以從牆上儀表觀察電梯升降的速度。工程師們還利用水塔來控制噴水池、水塘和特羅卡特羅水族館，在盛夏季節還利用水來降低大樓的室內氣溫，堪稱最早的空調系統。

儘管建築的聲學效果很差，特羅卡特羅宮卻在一開始就獲得很大的成功。世博會期間，特羅卡特羅宮的音樂廳內，每晚都舉辦音樂會，還曾經舉辦國際合唱比賽，成為世博會上最吸引人群的活動場

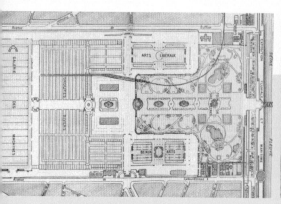
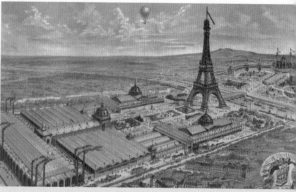

▲ 1889 年巴黎世博會總平面圖。　　　▲ 1889 年巴黎世博會全景。

所。之後，許多重要國際會議在此舉行，但是特羅卡特羅宮終究在籌備1937年世博會時被拆除，並在這塊基地上建造了夏佑宮（Palais de Chaillot）。

3. 艾菲爾鐵塔和機械館

　　1889年，為紀念法國大革命一百週年，巴黎第三次舉辦世博會，主題是「法國大革命百年慶典」（Commémoration du centenaire de la Révolution française），這屆世博會於1889年5月5日開幕，當年10月31日閉幕，占地96平方公頃，三十五個國家參展，參展商六萬一千七百二十二家，共有三千兩百二十五萬人參觀了博覽會，但是有些君主國家抵制這屆世博會。這屆博覽會的總建築師是歐仁-阿爾弗雷德·埃納爾（Eugène-Alfred Henard，1849～1923），他也是當時巴黎的總建築師。

　　1885年，法國工程師朱爾·布爾代提出了一個構思，在榮軍院廣場（Invalides Plaza）豎立一座300公尺高的水泥塔，起名為「太陽柱」，塔頂上將設置一個光源和一個拋物線形的鏡子系統，來照亮整

個巴黎，這個以高塔作為標誌的構思，成為300公尺高紀念碑建築的最初雛形。

1886年，法國政府籌備1889年紀念法國大革命一百周年的巴黎世博會時，舉辦一場紀念建築的設計競賽，徵集了七百多個方案，其中土木工程師艾菲爾設計的300公尺高鏤空格構鐵塔方案中選。這個設計方案利用金屬拱和桁架在受力情況下發生變化的先進技術，滿足了主辦者要求這座紀念碑式的建築物體現「冶金工業的原創性傑作」的願望。

居斯塔夫·艾菲爾是法國工程技術文化的代表人物，1832年誕生在法國第戎（Dijon），1855年從法國中央工藝和製造學院畢業，畢業後致力於金屬結構建築，尤其是橋樑。1858年起，艾菲爾主持建造了波爾多（Bordeaux）鐵橋和其他幾座橋樑，並為1867年巴黎世博會設計高碩的拱形機械館，1877年設計建造了葡萄牙杜羅河（Douro River）上一座跨度為160公尺的鋼拱橋，之後又在法國南部的特呂耶爾河（Truyère River）上建造了跨度為162公尺、橋面高出水面120公尺的鋼拱橋，長期以來，特呂耶爾橋

▼工程師艾菲爾。 艾菲爾是法國工程技術文化的代表人物， 1832年誕生在法國第戎， 最傑出的成就是1889年巴黎世博會的標誌——艾菲爾鐵塔。

一直是世界上最高的橋。艾菲爾率先創造用氣壓沉箱造橋的方法，他還曾設計尼斯天文台（Nice Observatory）的活動圓頂，紐約自由女神（Statue of Liberty）的骨架也是他設計的。艾菲爾超前於他的時代，在鐵塔頂部設有一間實驗室，進行飛行器的試驗，1907年出版研究成果《試驗性研究》，他的飛行器試驗產生了名為布勒蓋L.E.的飛機，艾菲爾鐵塔成為試驗工程師與飛機技術之間的橋樑。

艾菲爾最傑出的成就是1889年巴黎世博會的標誌──艾菲爾鐵塔，當時美國在籌備1876年費城世博會時，美國工程師克拉克和里夫斯也曾設計一座300公尺（1000英尺）高的鐵塔，作為博覽會的標誌，但是始終沒有建成。

艾菲爾成為鐵塔的承包人，身為企業家的他，同時承擔了設計、施工到經營的全部風險。這座鐵塔的工程師是摩里斯‧克什蘭（Maurice Koechlin，1856～1946）和埃米爾‧努吉耶（Émile Nouguier，1840～1898），建築師則是索韋特（Stephen Sauvestre，1874～1919 ），一共有五十位工程師、設計師參加繪製了五千三百幅設計圖紙，一百位工人製作了十八萬塊鐵材零件。鐵塔由一萬五千個鍛鐵構件和一百零五萬個鉚釘組成，基於工程和美觀上的考量，鐵塔底部為四

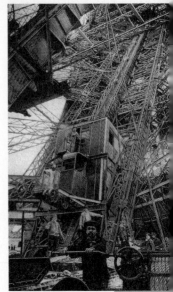

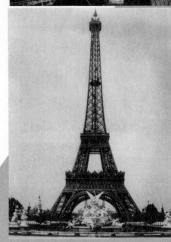

▲施工調試中的鐵塔；鐵塔於18□年1月28日破土動工，1889年□月15日正式啟用。
▼艾菲爾鐵塔。鐵塔的設計預告□土木工程和建築設計的一次革命□鐵塔的位置就正對著特羅卡特羅宮□是巴黎世界博覽會的入口拱門。

個半圓形拱，因此電梯必須沿曲線上升。艾菲爾鐵塔的玻璃外殼電梯，是由美國奧狄斯電梯公司設計，為鐵塔的建築特點之一。艾菲爾在當時的技術條件下，竭盡可能地運用了鍛鐵的性能，儘管當時鋼結構技術已趨於成熟，艾菲爾仍然用重達7300公噸的鍛鐵來建造這座鐵塔。

艾菲爾鐵塔在建築史上的意義，是首次將外露的金屬結構用於建築上。艾菲爾鐵塔比羅馬聖彼得大教堂（St. Peter's Basilica）的穹頂或埃及的吉薩金字塔（Giza Pyramids）高一倍，但與這些古老的紀念性建築相比，費用極少、人工很省，所有的構件都在工廠製作，工地只有一百三十二名工人在現場裝配，歷時二十一個半月建成，於1889年5月15日正式啟用。鐵塔的原始高度為312.27公尺，加上天線是320.75公尺，在美國紐約的克萊斯勒大廈（Chrysler Building）於1930年興建完成之前，艾菲爾鐵塔一直保持著世界最高建築的紀錄，它的高度幾乎是高160公尺的德國中世紀烏爾姆大教堂（Ulm Cathedral）和170公尺高的華盛頓方尖碑（Obelisk，1884）的兩倍。

鐵塔的照明是由裝在乳白色玻璃器皿內的九萬個瓦斯噴嘴點亮而成，鐵塔第一層平台設有一家法蘭德斯式（Flemish Art）酒吧，以及三家分別是俄式、英式和法式的餐館；第二層平台有《費加洛報》（Le Figaro）的印刷廠和一間編輯室，在世界博覽會期間，每天發行四頁篇幅的報紙；第三層276.13公尺標高平台有一間電報室對外營業。在整個博覽會期間，鐵塔接待了一百八十九萬多名遊客。

對於鐵塔的興建，巴黎的藝術家和文化人掀起一場猛烈的反對運動，1887年2月14日的《時代報》（Epoca）刊登了一群藝術家以「保護良好審美情趣」和「受到威脅的法國文化和歷史」為名義給博覽會負責人的抗議信，在信上簽名的有作曲家梅索尼耶和古諾（Charles-

François Gounod，1818～1893），設計巴黎歌劇院的建築師卡尼爾（Louis-Charles Garnier，1825～1898），畫家布格羅（William Adolphe Bouguereau，1825～1905），作家小仲馬（Alexandre Dumas fils，1824～1895）、莫泊桑（Guy de Maupassant，1850～1893），劇作家薩爾都（Victorien Sardou，1831～1908），詩人蘇利・普律多姆（Sully Prudhomme，1839～1807）等，信中說：「我們，作家、雕塑家、建築師和畫家，以及一群熱愛在此之前尚未被蹧蹋的巴黎之美的人，現在以保護良好審美情趣的名義，以受到威脅的法國藝術和歷史的名義，強烈抗議建造一無是處的艾菲爾鐵塔。難道巴黎這座城市將依隨一名巴洛克和商業化工程師的意圖去冒險，以無可救藥的模式救贖背叛自身的榮耀嗎？因為，連商業化的美國都不想要的艾菲爾鐵塔，無疑將成為巴黎的恥辱。」囲艾菲爾在「藝術家請願團」前為自己的設計辯護時，審慎地列舉了鐵塔未來的用途：空氣動力學測量、材料耐力研究、登山生理學研究、無線電研究、電信功能、氣象觀察等，他也反駁說：「有誰可以對從未體驗過的巨大的紀念性物質的美麗，在它未建成之前就給予評價呢？」囲

　　從傳統建築美學的角度，許多人都不能接受艾菲爾鐵塔，甚至有一位叫約里斯-凱爾・于斯曼（Joris-Karl Huysmans，1848～1907）的著名作家在他寫的一本《確鑿無疑》書中預言，艾菲爾鐵塔只是一個框架，以後會用磚和砌體填滿，他認為框架結構不是建築，是不能接受的。

　　1888年初，鐵塔建造到了第一層57.33公尺標高的餐廳平台；1888年5月15日，鐵塔建至第二層115.73公尺標高的平台；1888年12月，鐵塔舉行了世博會啟用典禮，由於電梯尚未安裝完成，艾菲爾不得不攀登一千七百一十級樓梯到塔頂。正如當年有科學家預言帕克斯頓的水

囲摘自Klaus Reichold & Bernhard Graf. Buildings that Changed the World. Munich. Prestel. 2004.142。
囲齋藤公男《空間結構與展望——空間結構設計的過去・現在・未來》季小蓮、徐華譯，北京，中國建築工業出版社，2006年，第75頁。

晶宮會倒塌，也有一位數學家在鐵塔造到228公尺高的時候，曾經預言鐵塔將倒塌。

　　雖然建造之前人們眾說紛紜，對其褒貶不一，然而當艾菲爾鐵塔於1889年3月31日佇立在世人面前時，人們對它的評價是「它壓塌了歐洲」，原先的批評變成了讚頌，艾菲爾也被譽為「用鐵創造了奇蹟的人」。

　　批評艾菲爾鐵塔的作家莫泊桑經常在鐵塔上享用午餐，雖然他並不喜歡那裡的菜餚，但是他常說：「**這裡是巴黎唯一，不是非得看見鐵塔的地方。**」鐵塔已經成為巴黎的自然景觀，在一天中的任何時刻，巴黎人的目光大概都無法不觸及到鐵塔，鐵塔也已經成為巴黎乃至法國的象徵。歷史上，只有極少數的建築才能成為國家的象徵，艾菲爾鐵塔改變了人們認識自己城市的模式，也改變了人們的生活模式。

　　艾菲爾鐵塔原計畫在博覽會結束二十年後拆除，因應新時代的要求，艾菲爾鐵塔於1916年承擔第一次世界大戰無線電通信天線的職能，躲過被拆除的厄運，並成為巴黎新的遊覽名勝，艾菲爾鐵塔也幸運地躲過世界大戰的戰火。在1937年巴黎世博會期

▼機械館外觀。

▼機械館內景。

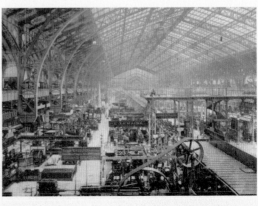

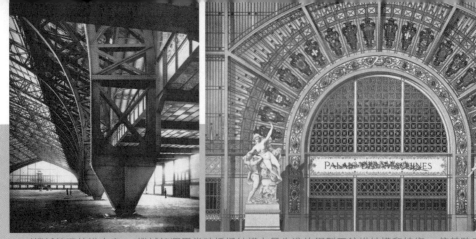

◀機械館三鉸拱支座。 機械館運用當時橋樑結構上最先進的鋼製三鉸拱結構和技術， 使其跨度達到115公尺， 長度達到420公尺， 高度達到55公尺， 刷新世界建築的紀錄。
▶機械館立面細部。

間，有部分遺留下來的鐵塔裝飾被移走，以展體現代感；1964年，艾菲爾鐵塔被列為歷史文化遺產；為紀念鐵塔建成一百週年，在1981年展開歷時兩年的整修，修復鐵塔、修改結構，減輕了1343公噸的重量，新的升降梯可以直達塔頂。

　　1889年巴黎世博會還有一件建築工程技術的偉大成就，就是離艾菲爾鐵塔不遠的機械館，由建築師費迪南‧迪泰特（Ferdinand Dutert，1845～1906）和工程師維克多‧孔塔曼（Victor Contamin，1840～1898）設計，被譽為「建築藝術的巔峰」。這座巨大的建築物表現了全新的空間理念，運用當時橋樑結構上最先進的鋼製三鉸拱結構和技術，使其跨度達到115公尺，長度達到420公尺，高度達到55公尺，刷新世界建築的紀錄。機械館是第一座三鉸拱結構，也是有史以來第一個鋼結構建築，它有二十個弓形桁架，外牆是玻璃牆面，雖然仍然帶有古典裝飾，但是在建築立面的處理上已經使室內外融為一體，這也是一項突破。當時，人們抱怨巨大的展館使得最大的機器都相形見絀，盛夏期間，玻璃屋頂吸收的熱量都積聚在大廳內，使室內的氣溫居高不下。

機械館在審美觀念上有很大的突破，傳統的磚石建築，牆的底部應力增大，需要濃重的基座，而鋼結構支撐框架的基座可以縮小而不必加大。機械館採用三鉸拱結構，推力平均作用在頂端和基礎的鉸點上，梁柱不再是分開的單元，結構具有整體性，宛若一氣呵成。但是，這座巨大的結構曾經被人們批評為建築比例和細部的失敗，機械館於1910年被拆除。後來，迪泰特又設計了巴黎國家歷史博物館（1896），仍然採用外露的金屬結構。

　　設計巴黎歌劇院的建築師路易-查爾斯・卡尼爾為這屆博覽會的「人類聚居的歷史」展覽設計了四十四幢房子，讓法國人第一次親眼目睹法國殖民地的異國風情。

　　這屆世博會還有其他一些特點，沿會場四周修建的環形鐵路，讓觀眾可以方便乘車參觀各個景點；照明設備、汽油驅動汽車、留聲機是博覽會上最受歡迎的展品，美國發明家愛迪生在博覽會上展示他所獲得的四千項專利；此外，博覽會還展出輪船和船用蒸汽渦輪機、要塞炮、印刷工藝和飛艇等。

▼ 1900年巴黎世博會總平面圖。

4. 大宮和小宮

　　巴黎在舉辦歷屆世博會的過程中，結合了城市的發展，尤其是塞納河沿岸的發展。世博會成為巴黎城市建設的重要機遇，同時也確定了城市未來發展的

空間架構，留下了許多標誌性建築。1878年巴黎舉辦紀念法蘭西第三共和國成立三週年的萬國博覽會，開始結合了塞納河地區的發展。1889年世博會又強化了塞納河這一要素，塞納河左岸成為世博會的重要軸線。為連接東西兩個會址，在塞納河左岸開發出一塊展覽空間。這一屆巴黎世博會留下了兩件標誌：機械館和成為巴黎象徵的艾菲爾鐵塔。由於1889年巴黎世博會表現了工程技術方面的成就，因此，1900年世博會就將重點放在藝術創造上。

1900年，正值世紀之交，德國和法國都想舉辦這屆世博會。德國從未舉辦過世博會，因此德國似乎有更多的機會，但是在申辦過程中，德國代表團意識到籌辦的時間太緊迫，無法按照預定計畫實現時，法國爭取到了主辦權。巴黎在四十五年間第五次舉辦世博會，主題是「回歸十九世紀，展望新世紀」（Le Bilan d'un Siècle），博覽會

▼ 1900 年巴黎世博會全景。

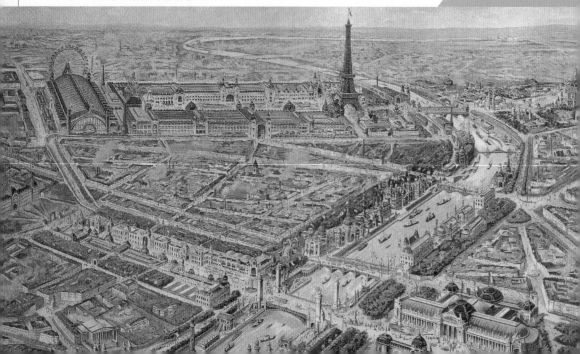

於1900年4月15日開幕，當年11月12日閉幕，占地約120平方公頃，五十八個國家參展，參展企業達八千三百家，其中60%是法國企業，五千零八十六萬人參觀了這屆世博會，創造那個時期的最高紀錄。同一年，巴黎承辦了奧運會，歷史上第一次同時將世博會和奧運會放在一座城市舉行，這也是第一次在希臘本土以外舉辦的奧運會。

在籌辦這屆世博會時，通商及工業部長朱爾‧羅什（Jules Roche）在1892年7月13日宣布籌組1900年世博會，同時指出在十九世紀的最後一年裡，展出「一幅整個世紀人類思想進步的畫卷」，表現作為文明先驅的意願，弘揚法蘭西精神，對法國來說是一種義務。

這屆世博會開始出現功能分區，並開始設立集中的國家展館區，世博會場地從塞納河右岸延伸至塞納河兩岸，成為歐洲歷屆世博會中場地最大的一次博覽會。為了與塞納河左岸相聯繫，建造一座亞歷山大三世橋，並拆除1855年博覽會位於香榭麗舍大道旁的工業館和1878年博覽會的巴黎城市館，儘管這兩座建築已經成為巴黎城市文化生活的一部分，但是由於當時倉促建成，又與後續的使用功能不符，因而遠不能滿足需要，只得拆除。加上，這屆世博會組織擔心缺乏新的標誌性建築，僅倚賴以往世博會的遺留成果，因此建議拆除原有建築，以永久性建築取代。塞納河右岸的工業館拆除後，在原址建造了主展館——美術館（Palais des Beaux Arts，即大宮）和藝術博覽館（Palais des Arts Rétrospectives，即小宮）。

大宮和小宮是這屆世博會的主要展館，大宮主要是作為藝術館使用，提供美術展覽空間，舉辦象徵巴黎藝術成就的各式畫展沙龍，還將年度馬術比賽和花展從工業館移至大宮舉辦。1896年舉行一場設計競賽，關於建築功能的要求相當複雜，競賽的期限也非常短促，甚至

在設計任務書中詳細規定建築的輪廓線，要求大宮有一定面積的外立面，參賽者除了服從計畫外別無選擇。在任務書中將整個建築劃分為三部分：正立面位於新闢大道的主樓、與主樓平行分布的西翼，以及連接這兩幢樓的中間部分。

競賽的結果不盡理想，僅有查爾斯-路易·吉羅（Charles-Louis Girault，1851～1932）設計的小宮入選。在普遍的同意聲中，評選單位宣布所有參賽方案都無法實施，最後的妥協是將設計項目分給最後一輪入圍的三位建築師，亨利·德格拉納（Henri Deglane，1855～1931）負責主樓的設計，艾伯特·湯瑪斯（Albert Thomas，1847～1907）設計西翼，路易·盧韋（Louis Louvet，1860～1936）則負責設

▼大宮和小宮全景。

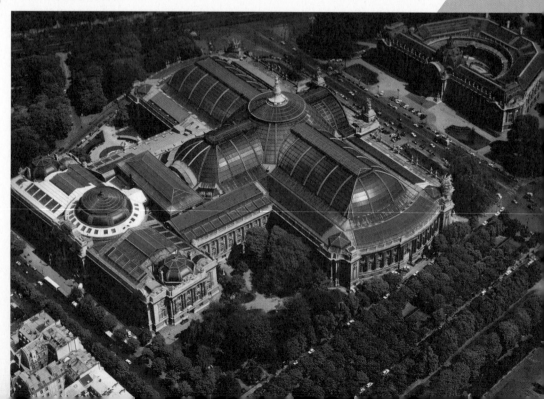

計連接體，同時由吉羅負責總協調，以確保工程的整體性。

路易十六風格（Louis XVI style）的大宮是一座龐大的鐵和玻璃大廳，設計成橢圓形的馬術賽場，同時又可展出雕塑，周圍一圈圍廊用於畫展，更多的展廳和展廊設在大宮西翼。主展廳大圓頂高達43公尺，從正立面的中央進入，室內空間十分開闊壯麗，建築師為了創造壯麗的空間，在正對入口處建造一座耳堂。此外，盧韋還設計一座華麗的鑄鐵大台階，連接耳堂和西翼，把古典主義和新藝術運動的建築風格融為一體。建築平面的交叉點上覆以一個穹頂，主展廳相當具有節日慶典的氣氛，儘管主展廳飽受當時人們所批評，在今天卻受到普遍的讚揚，但建築臃腫而又浮華的立面，則始終是人們批判的對象。

整個大宮四周是一圈長240公尺的愛奧尼亞式柱廊，立面上有豐富繁雜的飾帶和雕塑作為裝飾，而內部將鑄鐵結構顯露出來。總體而言，這屆世博會與十一年前的1889年博覽會相比，鑄鐵結構往往隱藏在粉刷下面，在美學觀念和結構技術上是一種倒退。人們批評建築沒有韻律、缺乏理性、品位低下，喪失了高尚的目標，認為這些建築純粹只是將中世紀、法國文藝復興時期、路易十五時期的各種風格拼湊在一起的巨大蛋糕。

在1889年和1900年巴黎博覽會上，法國建築工程技術突出的強勁發展，使法國成為發展鋼筋混凝土這種新世紀材料的先行。弗朗索瓦・埃納比克（Francois Hennebique，1842～1921）這家富於魄力的公司，首先在結構領域取得廣泛成功，埃納比克體系借助1880年代中期里爾（Lille）和圖爾寬（Tourcoing）地區的麵粉廠和工廠項目而發展起來，1900年以後，被迅速接受並透過特許而廣泛傳播。在早期，裸露的鋼筋混凝土用於風格形式並不重要的工廠建築，但在需要美觀的

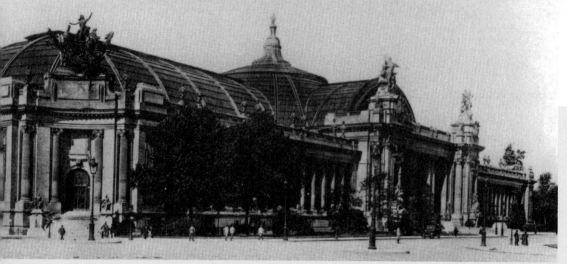
▲大宮的外觀。

建築物中，卻披上建築藝術的外衣。大宮的主樓梯廳，是這種技術用於顯要建築的早期實例。

　　小宮（1897～1900）由查爾斯-路易・吉羅設計，場地是原來的1878年世博會巴黎城市館，建造的初衷是展覽巴黎市政府收藏的繪畫，同時作為臨時的展館。它的穹頂是典型的新巴洛克風格，但更加拘謹的愛奧尼亞柱廊遵循巴黎美院的規則，它有一個不規則的四邊形平面，展覽室圍繞著一個優雅的半圓形院子展開。沿溫斯頓・邱吉爾大道（Avenue Winston Churchill）的立面受利貝拉爾・布呂昂（Libéral Bruand，約1635～1697）和朱爾・阿杜安・芒薩爾（Jules Hardouin Mansart，約1646～1708）設計的巴黎榮軍院影響，設計了一座帶穹頂的立面。在建築的兩個轉角，由弗朗索瓦・埃納比克設計的螺旋形鋼筋混凝土樓梯從懸挑的展廊旋轉而下。現在這大膽的結構被後來的圍欄所掩蓋。小宮收藏了十九世紀繪畫和雕塑，同時也收藏了一批古希臘、古羅馬和古埃及的藝術品。

　　在博覽會期間，大宮曾經作為汽車展廳，大宮一直能夠滿足各種功能的需要。只是1937年世博會，將科學館布置在大宮的西翼，就此

有些衰落，1993年拱頂上掉下一片材料，主展廳不得不關閉。隨後的檢測報告證實，由於長期以來缺乏維護，建築向塞納河一側有沉降，為此曾經考慮將大宮拆除，現在經過維修，大宮仍用作各種展覽。

　　這屆世博會也有一些十分精彩的建築，例如保蘭（J.B. Paulin）設計的水堡，1889年和1900年兩屆博覽會的策劃者建築師歐仁-阿爾弗雷德・埃納爾設計的電氣宮，兩者都是混凝土建築，埃納爾還設計了幻覺宮。埃納爾是當時巴黎的總建築師，他的主要貢獻是研究城市交通模式，對巴黎的城市發展提出許多解決交通問題的設想。他認為交通運輸是城市活動的具體表現，是這種活動的結果，而不是它的原因，他把城市中心比喻為人的心臟，與滋養它的動脈——承受運輸巨流的街道聯繫在一起。埃納爾主張減少中心區過度的交通運輸，認為這種過度的交通運輸就像心臟裡的血液過剩一樣，它能使城市夭折，所以他得到兩個基本結論：首先，過境交通不能穿越市中心；其次，應當改善市中心區與城市周邊和郊區公路的聯繫。埃納爾提出了一個巴黎總體規劃，改善巴黎中心區的交通，試圖以邊長各一公里的四邊形「輻射核」糾正奧斯曼的錯誤。然而在奧斯曼主義的影響下，人們不能理解埃納爾的思想，他的規劃方案終究未能實現。1887年，他提出了「不間斷列車」的設想，沿博覽會會場的環形鐵路在1889年的博覽會上得到應用，他設想的自動行人穿越道也應用在1900年的博覽會上，由於場地很大，園區內建造了可以有兩種速度的自動行人穿越道（Trottoir Roulant）。

　　芬蘭年輕建築師埃利爾・沙利南（Eliel Saarinen，1873～1950）設計的芬蘭館（Finnish Pavilion）使芬蘭建築開始在世博會上嶄露頭角。當年芬蘭仍然處於俄國沙皇統治下，這是芬蘭繼1889年參加世博

會以來第二次參展，這屆世博會也使芬蘭在新世紀向世界顯示獨立的意願。十九世紀的世博會要求參展國的展館表現民族風格，芬蘭館延續了這個建築和藝術傳統。1898年，耶塞柳斯、林德葛蘭和沙利南事務所（Gesellius，Lindgren and Saarinen）在芬蘭館的設計競賽中獲勝，設計競賽的規則要求透過芬蘭館的設計界定芬蘭風格。赫爾曼·耶塞柳斯（Herman Gesellius，1874～1916）和阿馬斯·埃利爾·林德格倫（Armas Eliel Lindgren，1874～1929）與沙利南在1896年共同創立聯合事務所，

他們的作品表現折衷的工藝美術運動、中世紀復興、鄉土風格和新藝術運動風格，被譽為芬蘭民族浪漫主義建築師。巴黎世博會芬蘭館採用北歐鄉村教堂的外觀，建造工藝相當精美，平面為單廊式，端部是半圓形的後堂，緊貼後堂的耳堂是一對對穿的入口和一座塔樓，建築在芬蘭以精湛的手工藝加工後運至巴黎拼裝。芬蘭館的飾面是仿石粉刷，只有兩座門道採用真實的石材，塔樓下方有一座華蓋，展示比爾波勒隕石。耳堂頂部以卡列瓦拉（Kalevala）為題材的民間壁畫，作者是芬蘭民族浪漫主義藝術家和設計師阿克塞利·加倫-卡萊拉（Akseli Gallen-Kallela，1865～1931）。

　　沙利南的設計在1904年赫爾辛基火車站（Helsinki Railway Station）的設計競賽中獲勝，這件作品對歐洲一些火車站的設計產生重要影響，他於1907年建立自己的事務所，並於1923年移居美國。

◀沙利南設計的芬蘭館。 具有原創性, 又充滿民族
浪漫主義色彩的芬蘭館, 為充滿學院派古典主義的
巴黎世博會, 帶來一股清新的氣息。
▶博尼耶設計的施奈德館。

為籌辦世博會,巴黎興建了
兩座博覽會大門,榮譽門(Porte
d'Honneur)和紀念門(Porte
Monumentale),每小時保證可以讓
六萬人穿越。此外,還將1889年巴黎
世博會留下來的機械館全面改建,添
加許多裝飾,而艾菲爾鐵塔的瓦斯燈
也換成五千盞電燈,鐵塔被塗上金黃
色,塔下是各個主題館,像是路易・博尼耶(Louis Bonnier,1856~
1946)設計的施奈德館。

1900年巴黎世博會為城市帶來更徹底的變化,這一年巴黎第一條
地下鐵線開通,有二十三座車站和兩條支線,繼1863年倫敦地下鐵、
1871年柏林地下鐵、1872年紐約地下鐵和1894年維也納地下鐵之後,
巴黎成為世界上第五座建設地下鐵的城市。世博園區的建設為巴黎西
區的城市空間,帶來更為直接的影響,從而奠定巴黎西部第七區的城
市格局。

同時,奧爾良鐵路公司也修建了奧塞火車站,以代替奧斯特利茨
車站(Austerlitz station)接待參觀世博會的觀眾。奧塞火車站位於塞納
河左岸,與羅浮宮隔河相望,原址是奧爾塞宮(Orce Palace)所在地,
在巴黎公社期間毀壞。1898年由維克多・拉盧(Victor Laloux,1850~
1937)設計,他的設計在競賽中獲選;拉盧是巴黎美術學院學究派古

◀奧塞博物館內景。

▶亞歷山大三世橋。通向大宮和小宮的亞歷山大三世橋則純粹是一件藝術品，構成紀念碑式的博覽會大道，入夜後，五千盞燈將這座橋照得通亮。

典主義建築師，曾經在1888年出版過一本論述古希臘建築的著作，他的作品表現出純正的學院派古典主義，構圖嚴謹、型式優雅，巴黎市政廳（1896～1904）也是他的作品。

奧塞火車站的立面完全隱藏車站的大體量和鑄鐵結構，古典式的平、立面與鋼鐵結構及其室內空間融會貫通。立面上是七跨圓拱，兩側有塔樓，塔樓上的鐘提示了建築的功能。女兒牆上有三座巨大的象徵波爾多（Bordeaux）、圖盧茲（Toulouse）和南特（Nantes）的塑像，代表奧爾良鐵路公司服務的主要到達站，象徵南特的塑像臉部以拉盧夫人作為模特兒。整個車站長137公尺、寬40公尺，大廳高29公尺，由於規格不適合二十世紀三〇年代的火車，在1939年廢棄。

二十世紀六〇年代曾經動議將其拆除，興建一座旅館。當時建築媒體稱這座建築是醜陋的裱花蛋糕，是虛假的建築，所幸新的替代建築方案沒有人贊成，七〇年代中央市場被拆除之後，公眾的輿論完全改變了，奧塞火車站在1973年列為歷史建築，終於免遭拆毀的命運。德史丹總統政府建議將車站改為十九世紀藝術博物館，1979年進行設計競賽，任務書要求尊重拉盧的原設計，但是將原有三萬平方公尺的建築增加到四萬三千平方公尺，最後選擇了義大利女建築師加埃·

奧倫蒂（Gae Aulenti，1927～）負責改建設計，成為收藏法國十九世紀藝術的奧塞博物館，1986年由密特朗（François Mitterrand，1916～1996）總統主持開幕。

為了籌備這屆世博會，在塞納河上新建三座橋：亞歷山大三世橋、魯埃勒橋和德比利步行橋。魯埃勒橋長達370公尺，可以容納火車通向戰神廣場，以方便觀眾參觀世博會，由工程師路易·勒薩爾（Louis Resal）和建築師卡西安-貝爾納（Joseph Cassien-Bernard）以及庫贊Gaston Cousin）設計。

1900年巴黎世博會首次展示全景寬銀幕電影、法國盧米埃兄弟（Louis Lumière，1864～1948和Auguste Lumière，1862～1954）和美國愛迪生分別發明：配上同步錄音的電影、放大1000倍的望遠鏡、波波夫（Alexander Stepanovich Popov，1859～1906）發明的第一台無線電收發報機、奧迪斯電梯、X射線儀器等。在這屆世博會上，新藝術運動得到極大的發揚，也由於這屆世博會，巴黎在1900年舉辦了一百二十七個國際會議，六萬八千人與會。

5. 裝飾藝術派建築與新精神館

對二十世紀世界建築的發展具有積極推展作用的世博會，莫過於1925年巴黎世博會，這屆世博會的主題是「裝飾藝術與現代工業」（Arts Dècoratifs et Industriels Modernes），博覽會於

▶ 1925 年巴黎世博會全景。

1925年4月30日開幕，10月15日閉幕，占地23平方公頃，五百八十五萬人參觀了博覽會。這屆世博會原定1914年舉辦，因第一次世界大戰而延期，直到1921年才獲得足夠資金來舉辦新一屆世博會。

　　1925年巴黎世博會的總建築師是查爾斯·普呂梅（Charles Plumet，1861～1928），普呂梅從事建築設計、室內設計和家具設計，作品風格以中世紀復興和法國文藝復興風格為主，他在設計方面試圖創造實用藝術新風格，對裝飾藝術（Art Deco）風格的興起做出貢獻。儘管這屆世博會屬於專題博覽會，博覽會的場地面積有限，而且裝飾藝術派也早在世博會之前興起，但是它推展了裝飾藝術派風格的廣泛發展，是二十世紀影響最大的博覽會之一，這是不爭的事實。

　　這一屆世博會開創建築史上非常重要的裝飾藝術派建築，標誌著現代主義開始流行，並影響全世界，包括對上海近代建築的深遠影響，使上海成為世界裝飾藝術派建築的中心之一，甚至1998年建成的金茂大廈都受到這種建築風格的影響，以及美國紐約的克萊斯勒大樓（Chrysler Building，1928～1930）就是典型的裝飾藝術派建築。裝飾藝術風格又稱裝飾派藝術、現代風格，受新藝術運動風格、立體主義、俄羅斯芭蕾舞、美洲印第安文化、埃及文化和早期古典淵源的影響。1922年在埃及完好無損地發現圖坦卡門法老的陵墓，激起一股埃及熱，在裝飾構圖上呈金字塔和階梯形，色彩濃烈動人，其典型母題有裸體女人、鹿、羚羊和瞪羚等動物、簇葉和太陽光等，這種風格可以追溯到1914年前俄羅斯芭蕾舞團的輝煌服飾和舞台裝飾。這種絢麗的裝飾性語彙，得到巴黎博覽會的推進，裝飾藝術派比起表現主義者那種直白的古典和「現代」變種作品，更容易為大眾所接受，特別在法國，對純粹的現代主義禁絕裝飾是一種有效平衡。藝術裝飾派濃

重、多彩和陶藝式的形式，在兩次世界大戰之間流行於法國的商店和電影院等建築中，但這種建築風格到1935年就幾乎銷聲匿跡。

博覽會上，裝飾藝術的氣息隨處可見，展館建築內外都布滿了新穎的淺浮雕和立體裝飾。這屆世博會出版了十二卷本的《二十世紀裝飾藝術與現代工業藝術百科全書》，這部百科全書附有大量圖例，將相對於新藝術運動的以幾何圖形為主的裝飾母題加以廣泛傳播。

1925年巴黎世博會載入史冊的建築是瑞士裔建築師、畫家和辯論家勒·柯布西耶（Le Corbusier，1887～1965）設計的新精神館（L'Esprit Nouveau Pavilion）。勒·柯布西耶是世博會最為活躍的建築師之一，他設計的展館分別在1925年、1937年和1958年的世博會上展出，勒·柯布西耶他反對這屆博覽會的裝飾性，是現代建築的先鋒人物。勒·柯布西耶原名查爾斯·愛德華·讓納雷（Charles Édouard Jeanneret），1920年開始以勒·柯布西耶作為筆名，他最初的聲望來自他與畫家阿梅代·奧尚方（Amédée Ozenfant，1886～1966）在1920年創辦的《新精神》（L'Espirit Nouveau）雜誌，1914年到1915年間，他發表「多米諾住宅」（Domino house）的專利設計，這是一種符合戰時條件和大規模住房要

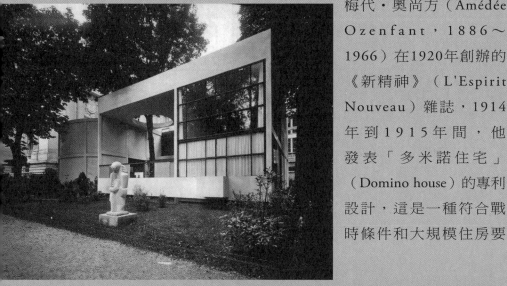

▼勒·柯布西耶設計的新精神館。

求的混凝土框架體系。在引起爭議的一連串設計和著作中，勒·柯布西耶推展並擴大他的「新建築五點理論」，其中最著名的是1923年發表的著作《邁向建築》（Vers une Architecture），在書中主張「現代主義是一種幾何精神，一種構築精神與綜合精神」，他也被譽為「詩人革新家」。

新精神館是勒·柯布西耶在獨立式住宅原型的基礎上，增加了圓柱形的展示空間，這種原型是一種立方體形狀的住宅，二層有作為內院的露天平台，客廳面向內院。這個母題在勒·柯布西耶以後設計的一些住宅中加以重複並拓展。

▼勒·柯布西耶設計的新精神館室內。

勒·柯布西耶自我評價時說：「新精神館構成一種顯現生命力的居住體系和基本單元的建築模式，這種模式易於形成都市現實。」[註]勒·柯布西耶設計這座新精神館的構思是否定一切裝飾藝術，他想要表達的是新精神涉及一切領域，從國土、城市、街道到住宅，甚至日用品，這座建築猶如一架機器，舒適、實用又美觀，滿足功能需要。新精神館提倡城市生活的新形式，將現代性作為統一室內外空間的秩序，室內展出了模數化的浴室，德國家具工業化生產的先驅索涅特（Michael Thonet，1796～1871）生產的曲木椅子，金屬管製作的家具等，牆上裝飾著立體主義的繪畫，建築本身以及室內的家具、陳設等都是展品。

　　新精神館表現了勒·柯布西耶的「新建築五點理論」：底層的獨立支柱、屋頂花園、自由的平面、橫向長窗和自由的立面，整個建築由一個立方體和一個圓柱體構成，立方體是居住細胞（cellule d'habitation）的原型，而整個細胞可以與其他細胞組合成更大的單元，甚至構成城市，這也是勒·柯布西耶「房屋是居住的機器」概念的例証。立方體的室內由各種標準化的容器構成，這些容器既適合物體，也適合各種活動。除了展示家用物品外，每個容器，包括整個居住單元，都具有共同的計量尺寸和比例。根據勒·柯布西耶的類型學概念，經過精心安排，考慮最經濟的大小尺寸，採用標準化的構件，一方面各部分自成系統，另一方面又相互配合，形成一個整體。居住單元是未來的理想現實，創造了一種個體、社會和城市的整體關係。

　　圓柱體展示的是未來的城市──一座擁有三百萬人的當代城市（Ville Contemporaine）的縮微模型，這個規劃曾經在1922年向公眾展

[註] 摘自Marina Lathouri. The Intimate Metropoli, Frame and Fraganet, Visions for the Modern City. AA Files 51.60。

示過，同時展出將當代城市的規劃構想應用到巴黎的瓦贊規劃（Plan Voisin）。瓦贊規劃的巴黎，編織得像一幅東方的地毯，占地面積大約是曼哈頓的四倍，城市中心由10～12層的住宅樓，和二十四幢60層十字形平面的辦公樓組成，將投影和模型結合的展示模式，讓人彷彿站立在一扇窗戶後面觀看真實的城市。

　　勒・柯布西耶設計新精神館時，保留了一棵大樹，在新精神館室內應用大量的木材，建築的各個部分保留了材料原色，地板木料利用施工期間工地的木柵欄。這座建築在博覽會後被廢棄在巴黎的布洛涅公園內，以後才得以修復。

　　「瓦贊規劃」將巴黎建成一座立體城市，表現勒・柯布西耶對機器時代的理想，尋求與現代文化的和諧。勒・柯布西耶信奉技術至上，相信技術進步的力量，他建議提升城市的人口密度，在巴黎市中心建設高層建築商務區，快速高架道路穿越城市中心，同時「將鄉村搬進城市」，使城市成為有陽光和空氣的公園。勒・柯布西耶在奧斯曼和埃納爾的雙重影響下，形成了對大城市改建問題的大膽設想，堅信用高度發達的技術武裝起來的現代人，能夠用「外科手術」干預老城市的物質結構。瓦贊規劃引發相互矛盾的意見，本身也無法實現，因為一旦實施，就會毀滅巴黎這座城市，勒・柯布西耶把自己的

▲瓦贊規劃的縮微模型。

規劃看作一種實驗，僅僅是為了展示自己的理念。

　　勒・柯布西耶在1925年著的《都市理論》（Urbanisme）一書中，關於他的瓦贊規劃寫道：

　　「歷史作為全世界的遺產受到尊重，甚至得到挽救。如果聽任目前的危機繼續發展，就可能迅速毀滅歷史。」

　　「……在今天，歷史對我們已經失去一部分魅力，在這充滿矛盾的世界上，歷史已被迫捲入現代生活的潮流。我夢想見到協和宮空空蕩蕩，闃無人跡，寂靜無聲；香榭麗舍大道就像一座安靜的遊廊。瓦贊規劃對古老的城市，從聖雪伏到星形廣場都不加觸動，恢復古代的安寧。」

　　「……瓦贊規劃中的建築物只占用地面積的5%，保護了歷史建築，並將它們安置在一片和諧的綠蔭叢中。然而，終有一天事物會消逝，這些在『蒙蘇』的公園變成精心照料的墓園。人們在這裡受教育、生活並憧憬未來：歷史不再是一種對生活的威脅，歷史已經找到了自己的歸宿。」_註

　　這屆博覽會上表現的國際式風格和藝術傾向以及勒・柯布西耶的新精神館，遭到了對現代主義存有偏見的巴黎市民的反對，博覽會不得不把法國抽象畫家費爾南・萊熱（Fernand Léger，1881～1955）和立體主義畫家羅伯特・德洛內（Robert Delaunay，1885～1941）的作品，從博覽會的「法國大使館」中撤走，博覽會組委會在新精神館的周圍豎起6公尺高的圍牆將其遮住，在美術部長干預後才將圍牆拆掉。儘管這屆博覽會在表面上宣揚現代設計，但是像荷蘭的風格派和德國包浩斯（Bauhaus）的作品都不能在巴黎展出，人們讚頌那些用昂貴材料製作的奢侈作品，這讓人們眷戀法國設計的黃金時代。

　　蘇聯在1917年十月革命後第一次參加世博會，蘇聯館的設計任務書要求作品能夠展示蘇維埃建築的新思想。蘇聯建築師康史丹丁・斯

註 摘自Manfredo Tafuri. Teorie e Storia dell' Architettura Laterza. 1976. 64～65.

捷潘諾維奇‧梅爾尼科夫（Konstantin Stepanovich Melnikov，1890～1974）在設計競賽中獲勝，建築師試圖讓蘇聯館展現國家意識形態，梅爾尼科夫在設計過程中發現他所面臨的是一項異常困難的任務，要把高度象徵的內容用抽象的形式加以表現。蘇聯館基地呈狹長的長方形，面積不大，梅爾尼科夫所設計的蘇聯館是蘇聯構成主義的代表作，這是一個用黑、紅以及灰色木材建造的夢幻般劈裂長方形，在展館轉角處設置一座對角線布置的樓梯，從兩端向上進入，在中心相匯合。建築室內和室外空間的邊界已經模糊，樓梯切割以後剩下兩個三角形體塊，在銳角處切角，一頭配置入口塔樓，而兩個主體的屋頂分別向不同方向傾斜，樓梯上方則用相互交叉的木屋面。整個蘇聯館採用裝配式結構，在蘇聯加工製作後運至現場由梅爾尼科夫負責拼裝，工程師是格拉德柯夫（B.V.Gladkov，1879～1992）。

　　蘇聯館展示二十世紀二〇年代蘇聯先鋒派的作品，其中包括畫家、印刷工藝家和設計師利西茨基（El Lissitsky，1890～1941），詩人馬雅可夫斯基（Vladimir Vladimirovich Mayakovsky，1893～1930），畫家、雕塑家、設計師和攝影家羅琴科（Aleksandr Rodchenko，1891～1956）及畫家、雕塑家和建築

▶梅爾尼科夫設計的蘇聯館。
梅爾尼科夫所設計的蘇聯館是蘇聯構成主義的代表作，這是一個用黑、紅以及灰色木材建造的夢幻般劈裂長方形，在展館轉角處設置一座對角線布置的樓梯，從兩端向上進入，在中心相匯合。

師塔特林（Vladimir Yevgrapovich Tatlin，1885～1953）的「第三國際紀念碑」的模型，把蘇聯建築和藝術推向世界舞台。這些先鋒派藝術家是革命知識分子，充滿烏托邦思想，他們想要創造一個能夠解放大眾的新世界，消除人類的一切苦難並獲得自由，他們在作品中宣傳城市的主題，試圖實現一種包含一切的藝術。

梅爾尼科夫是俄國構成主義的代表人物，早期作品受塔特林的影響，主張反藝術的構成主義技術，他對新蘇聯建築類型發展的主要貢獻，是在莫斯科設計的一系列工人俱樂部。在所有建築中，工人俱樂部和食堂組合成一個聯合體，對當代發展意識型態認知和集體化家庭生活，發揮最重大的影響力。梅爾尼科夫的作品，影響了二十世紀八〇年代盛行的解構主義建築。

奧匈帝國設計師、建築師約瑟夫・弗朗茨・馬利亞・霍夫曼（Josef Franz Maria Hoffmann， 1870～1956）設計的奧地利館（Austrian Pavilion）也是這屆博覽會的傑作之一，現代人們把奧地利館視為後現

◀霍夫曼設計的奧地利館。奧地利館位於塞納河邊，面積達1000平方公尺，平面呈自由構圖，以低矮的建築分散地配置在樹叢中， 並有一座鋼筋混凝土的平台伸入塞納河中。
▶彼得 ・ 貝倫斯所設計的玻璃暖房，用來展出維也納製造聯盟的作品，玻璃頂棚放射出光芒，給參觀者一個小小的驚喜。

代建築的先驅。霍夫曼曾經師從奧地利分離派建築師瓦格納（Otto Wagner，1841～1918），曾經參與組建代表奧地利現代建築運動的維也納製造聯盟。

▲霍塔設計的比利時館。

奧地利館位於塞納河邊，面積達1000平方公尺，平面呈自由構圖，以低矮的建築分散地配置在樹叢中，並有一座鋼筋混凝土的平台伸入塞納河中。奧地利館的大部分建築是木結構，展出包括奧斯卡·斯特爾納德（Oscar Strand）的自動管風琴，人們從遠處就能夠聞聲尋跡；室內設計是奧地利建築師約瑟夫·弗朗克（Josef Frank，1885～1967）的作品，他設計的維也納咖啡館，吸引著人們來眷顧。此外，還有彼得·貝倫斯（Peter Behrens，1868～1940）設計的玻璃暖房，用來展出維也納製造聯盟的作品，玻璃頂棚放射出光芒，給參觀者一個小小的驚喜。

法國建築師奧古斯特·佩雷（Auguste Perret，1874～1954）和格勒納（A.Grenet）設計的博覽會劇場（Théâtre de l'Exposition）是裝飾藝術建築的先驅，可惜的是建築完工幾個月後就遭到拆除的命運。

這屆博覽會的旅遊館由法國建築師羅伯特·馬萊-斯蒂文（Robert Mallet-Stevens，1886～1945）設計，人們認為他的設計是「時髦的現代派」，博覽會中的「法國大使館」是他與音樂家和畫家合作的建築作品。馬萊-史蒂文擅長使用金屬框架和鋼筋混凝土結構，旅遊館就採用了鋼筋混凝土結構，是博覽會上少數的現代建築之一，他還建造了一座鋼筋混凝土樹木的花園。

比利時建築師維克多‧霍塔（Victor Horta，1861～1947）是十九世紀末盛行歐洲的新藝術運動的代表人物，他設計出鋼筋混凝土結構的比利時館，表現了典型的裝飾藝術派風格。

約瑟夫‧柴可夫斯基（Jozef Czajkowski，1872～1947）設計的1925年巴黎世界博覽會波蘭館，有著豐富的裝飾，外立面都覆以玻璃，是與當時國際裝飾藝術派趨勢建立聯繫的一個典型實例。他所設計具有現代風格的華沙住宅（Warsaw Residential，1932），明顯源自二十世紀二〇年代中期以德紹包浩斯（Bauhaus-Dessau）的瓦爾特‧格羅皮烏斯（Walter Gropius，1883～1969）為代表的大師們設計的住宅。

6. 面向生活的建築與藝術

1937年巴黎世博會的主題是「現代生活的藝術與技術」（Les arts et techniques dans la vie moderne），這屆世博會開始設立主辦國的地方展館。科學發現館成為一部包羅萬象的人類大百科全書；歷史發明館陳列著許多第一，有世界上最老的蒸汽車、人類第一輛單車、第一批電視機等；電影館展示電影製作的全部過程；印刷館展示印刷的歷史，從德國古騰堡（Gutenberg）的活字印刷到當時的高速印刷機；航空館展示最新式的飛機，當時的飛機已經相當完善；博覽會上展出的火車車廂和機車已經呈流線型；博覽會還設立化工館和無線電館，代表當時科學技術的發展水準。

這屆博覽會於1937年5月1日開幕，當年11月25日閉幕，占地105平方公頃，四十四個國家參展，三千一百零四萬人參觀，成為有史以來規模最大的一屆世博會，這也是巴黎在二十世紀舉辦的最後一屆世博會。這屆博覽會的總建築師是查爾斯‧勒特羅納（Charles Letrosne，

1868～1939）和雅克・克雷伯（Jacques Créber），他們讓大部分展館沿塞納河分布。

巴黎博覽會試圖將藝術與工業、技術加以融合，並在形式上予以統一。這一屆博覽會的建築表現了新古典主義思潮的回潮，蘇聯館帶有明顯的民族形式，德國館以古典復興式象徵國家的壯麗，連一向追求新藝術思想的法國也不例外，它的展覽館和現代藝術博物館都在外觀上帶有巨大的柱廊現代藝術博物館的建築師是東代爾、奧貝拉、維亞爾和達斯蒂格（J-C Dondel，A.Aubert，P.Viard and M.Dastugue），建築立面有巨大的柱廊，表現為簡化的新古典主義風格。

這屆博覽會的代表作品是勒・柯布西耶設計的現代館（Les Temps Modernes），芬蘭建築師阿爾瓦・阿爾托（Alvar Aalto，1898～1976）設計的芬蘭館，以及西班牙建築師約瑟・路易・塞特（Josep Luis Sert，1902～1983）和路易・拉卡薩（Luis Lacasa，1899～1966）設計的西班牙共和國館（Pabellón de la República Española）。蘇聯館和德國館也是

◀東代爾等設計的現代藝術博物館。
▶勒・柯布西耶設計的現代館。

這屆世博會關注的焦點，除此之外，美國館和捷克館都展示了優雅的玻璃塔樓。

　　勒‧柯布西耶設計的現代館位於博覽會場地邊緣，靠近馬約門，這個展館是作為民眾教育的流動博物館，要求便於拆裝，博覽會之後可以在法國各地巡迴展覽。現代館的平面尺寸為31×35公尺，運用輕巧的臨時性帳篷結構，以一些略為傾斜的梭狀金屬桅杆作為支撐，斷面為三角形，並以纜繩繃緊承載這一帳篷結構。現代館的室內布局與結構分離，勒‧柯布西耶利用室內變化的空間高度，以坡道作為參觀通道。由於預算拮据，不得不採用經典的展示方法，即以圖片、模型和襯景作為展示手段，展出內容包括雅典的地圖，勒‧柯布西耶的巴黎規劃等，展板由著名藝術家和建築師製作，其中包括法國畫家萊熱（Fernand Legar，1885～1955）、西班牙建築師何塞‧路易‧塞特、設計師皮埃爾‧夏洛（Pierre Chareau，1883～1950）和夏洛特‧佩禮亞特（Charlotte Perriand，1903～1999）等，室內色彩十分鮮豔，帳篷漆成黃色，牆體刷紅色、綠色、藍色和灰色，礫石地坪為淺黃色。。

　　西班牙共和國館的目的，是告訴全世界西班牙正在發生的事情——內戰的苦難和動亂。西班牙裔美國建築師何塞‧路易‧塞特和路易‧拉卡薩設計的西班牙館，是一座現代風格的裝配式建築，創下超短施工周期的紀錄，塞特說這座小型展館是第一座政治意義上的建築，場地的環境很好，有樹木和庭院。西班牙館是先鋒藝術傑出的綜合作品，是建築師、畫家和雕塑家合作的成果，展館得到流亡巴黎的西班牙藝術家幫助，如——畢卡索（Pablo Picasso，1881～1973）、米羅（Joan Miró，1893～1983）、雕塑家胡利奧‧岡薩雷斯（Julio González，1876～1942）、阿貝托‧桑切斯（Alberto Sánchez Pére，

▲塞特設計的西班牙館。　　　▲西班牙館內院。

1895～1962）以及美國雕塑家、工程師亞歷山大・考爾德（Alexander Calder，1898～1976）。畢卡索為了了解畫作展示的環境，曾經多次來到現場，詢問有關展示空間、光線等方面的問題，在一層展出他的畫作《格爾尼卡》（Guernica），作品表現1937年德國法西斯轟炸西班牙巴斯克地區（Basque Country）村莊格爾尼卡（Guernicay Luno）的恐怖場面，揭示戰爭的殘酷和破壞，作品成功獲得廣泛迴響。畢卡索認為，繪畫不是裝飾房間，它是抗擊野蠻和黑暗的工具。退場門的樓梯旁則有米羅題為《加泰羅尼亞的農民與革命》（Head of a Catalan Peasant）的嵌板畫，而岡薩雷斯也展示了他的雕塑《蒙特塞拉島》（Montserrado Island），西班牙館前面也有桑切斯的象徵性圖騰柱《西班牙人通往星球之路》。

　　由於當時的西班牙正處於內戰期間，西班牙館在時間和材料方面受到許多限制，建築一直不斷地修改。立在《格爾尼卡》的正前方是考爾德設計的水星噴泉（Fountain of Mercury），但原先的噴泉並不是考爾德的作品，而是塞特被這個十分糟糕的噴泉嚇壞了，趕緊說服人們請考爾德重新設計。這個建築共三層，開敞的一層有一座庭院，電動控制的防水帆布屋頂可以開啟，使庭院變成露天廣場，庭院裡還有

一個小型舞台，供電影放映和音樂作秀。一層以活動展板展示圖片，二層展示視覺藝術和大眾藝術，立面上應用大型照片合成螢幕，可以變換顯示戰爭中的各個事件。博覽會後，西班牙館被拆毀，1992年籌備巴塞隆納（Barcelona）奧運會時重建於巴塞隆納。

　　1900年巴黎世博會的芬蘭館，是一座優秀的民族浪漫主義建築，從此以後，芬蘭館在歷屆世博會上都有非凡的表現。1937年博覽會的芬蘭館主題是「森林是進步」（Le bois est en marche），被譽為「木材的詩篇」。建築師是阿爾瓦·阿爾托和他的夫人愛諾·阿爾托（Aino Aalto，1894～1949），在1936年舉行的芬蘭館設計競賽中，阿爾托提交的兩個方案均獲勝。芬蘭館位於一處樹木茂密的坡地上，基地給設計帶來很多限制，芬蘭館的設計既合理地解決空間功能關係，又有強烈的芬蘭民族特色。平面由庭院組成，展覽廳圍繞庭院布置，使展廳有良好的天然採光，既利於採光又創造了優雅的園林空間。一部分展品陳列在室內，一部分陳列在室外，使參觀者感覺不到室內外高差的變化，至於建築型式小巧精致、尺度宜人，自由典雅地掩映在樹叢中，以綠化來柔化環境。所有的木構件都在芬蘭加工製作，在巴黎由芬蘭工匠組裝，建築的柱子用藤條綁紮圓木，曲折的外牆用半圓形斷面的企口木板拼接，細部十分精

◀阿爾托設計的芬蘭館。　建築的柱子用藤條綁紮圓木，　曲折的外牆用半圓形斷面的企口木板拼接，　細部十分精緻，建築本身就是工藝品。

緻，建築本身就是工藝品。之後，阿爾托又設計了1939年紐約世博會的芬蘭館。

阿爾瓦·阿爾托是現代建築第一代著名大師之一，也是人性化建築理論的創導者，芬蘭館的成功更使他在國際上聲名遠揚。阿爾托一生設計了一百多座建築，作品遍布世界各地，包括芬蘭、德國、瑞士、瑞典、美國、義大利、法國、冰島、愛沙尼亞、伊拉克、巴基斯坦等，他設計的芬蘭赫爾辛基（Helsinki）文化宮還成為芬蘭幣的圖案。他具有獨到的見解和豐富的構思，他的作品反映時代精神和民族特點，他的成就讓他在1955年成為芬蘭科學院院士，還曾擔任芬蘭科學院院長，並獲得英國皇家建築師學會金質獎章、美國建築師學會金質獎章。

蘇聯館（Russian Pavilion）和德國館（German Pavilion）分布在塞納河畔，分別位於夏佑宮中軸線的兩邊對稱，形成德國館與蘇聯館對峙的構圖。蘇聯館由建築師波利斯·米哈伊芳洛維奇·約凡（Boris Mikhailovich Iofan，1891～1976）設計（見圖2-45），館頂樹立著女雕塑家維拉·穆希娜（Vera Mukhina，1889～1953）的巨型不鏽鋼雕塑《工人和集體農莊女農民》（Worker and Collective Farm Woman），整個雕塑高24公尺，她將高舉錘子與鐮刀的工人與農民的形象放在建築頂部作為構圖中心，整座展館成為一個紀念碑，這座雕塑在博覽會後放在莫斯科全蘇農業展覽會的主入口處。約

▲約凡設計的蘇聯館。
約凡設計的建築呈台階形，似乎成為雕塑的基座。

▼穆西娜的雕塑《工人和集體農莊女農民》。

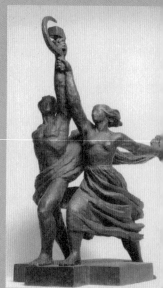

凡出生於烏克蘭（Ukraine），在家鄉奧德薩（Odessa）畢業後，曾經到羅馬接受建築師的訓練，受義大利未來主義影響，蘇聯駐羅馬大使館和莫斯科河（Moscow river）畔公寓大樓，都是他的作品。1931年，他參加莫斯科蘇維埃宮（Soviet Palace）的設計競賽，任務書說明這座宮殿是「有卓越建築形式的紀念碑」，並被委任為這座沒有建成的超大建築的建築師，約凡設計的建築高434公尺，頂部的列寧（Vladimir Llyich Lenin，1870～1924）塑像高103公尺，實質上，當時的蘇聯正處於大整肅（Great Purge）的高潮之中。此外，1939年紐約世博會的蘇聯館也是約凡的作品。

德國館是希特勒（Adolf Hitler，1889～1945）的御用建築師艾伯特‧施佩爾（Albert Speer，1905～1981）設計的，施佩爾早年師從德國著名的傳統建築師格爾曼‧貝斯特爾邁爾（German Bestelmeyer，1874～1942）和德國工藝美術運動建築師海因利希‧泰森諾（Heinrich Tessenow，1876～1950）。施佩爾在1933年為柏林騰伯爾霍夫機場（Tempelhof Airport）的五月大會所設計的方案受到讚揚，從此以後

◀施佩爾設計的德國館。 德國館的正立面是一座設計嚴謹、高達152公尺的塔樓，巨石般的塔樓頂部豎立第三帝國的鷹徽， 整個塔樓彷彿是拔高的紀念碑基座， 而鷹徽則似乎是做得太小的雕塑。
▶互相對峙的蘇聯館和德國館。

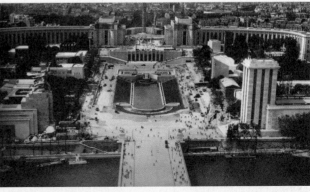

將希特勒的極權主義式建築演化得淋漓盡致。施佩爾負責一系列代表第三帝國風格的建築，巴黎世博會德國館往往被淹沒在他的許多作品中，他在回憶錄中坦承他在訪問巴黎時進入一間房間，看見約凡設計的蘇聯館模型，所以他將德國館設計得非常結實，採用一種完全與蘇聯館對抗的形式，試圖壓倒蘇聯館，抵抗蘇聯館向前進的動態形象。

蘇聯與德國在尺度誇張的建築上，表現出意識型態上的對抗，兩者都採用新古典主義的紀念碑式型式，與當時盛行的現代建築思潮格格不入。值得提及的是，約凡和施佩爾設計的展館分別獲得世博會頒給的金獎。

日本館的建築師是坂倉準三（Junzo Sakakura，1901～1969），他從二〇年代後期就在勒‧柯布西耶的巴黎事務所工作，對現代建築的內在本質有深刻的認識，並致力將現代建築的精神傳至日本。日本館體現日本傳統建築對模數、比例和細部的關注，代表第一座名副其實的非西方形式的建築。

◀坂倉準三設計的日本館。 日本館體現日本傳統建築對模數、比例和細部的關注，代表第一座名副其實的非西方形式的建築。
▶沿塞納河畔的美國館和捷克斯洛伐克館。

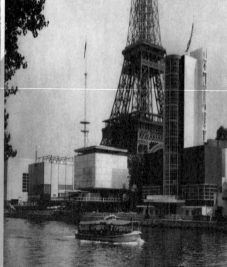

▲航空館。　航空館的流線型立面上有大片玻璃，就像一面巨大的櫥窗，人們可以透過玻璃看見裡面懸掛的飛機。

現代風格的美國館位於塞納河的左岸，色彩鮮豔，尺度宜人，中間有一座玻璃塔樓。建築師是威納、希金斯和李維事務所（Wiener, Higgins and Levi）。美國館東側是捷克斯洛伐克館（Czechoslovak Pavilion），建築師是克賴什克（Kresker）和博利弗卡（Bolivka），是一幢現代的玻璃盒子，上部有一座無線電發射塔，給人的感覺有些冷漠。

由法國建築師阿爾弗雷德·奧杜爾（Alfred Audoul，1891～1963）、勒內·阿特維格（René Hartwig）和雅克·熱羅迪亞（Jack Gérodias）設計的航空館（Aviation Pavilion）就像一座飛機倉庫，星形飛機發動機像現代雕塑一樣擱置在座墩上陳列館內，展館中央懸掛著巨大的鋁製機翼和蓬特克斯63型殲擊機。航空館的流線型立面上有大片玻璃，就像一面巨大的櫥窗，人們可以透過玻璃看見裡面懸掛的飛機，航空館與博覽會上大部分古典主義風格的建築形成對照。

　　為籌辦1937年世博會，在特羅卡特羅宮原址上建造了夏佑宮。當時的政府委託法國建築師和營造商奧格斯特・佩雷（Auguste Perret，1874～1954）設計一座「博物館城」，取代過時的特羅卡特羅宮。由於政治危機和經濟狀況不佳，佩雷的方案在1934年被取消，新一屆政府認為應當改造特羅卡特羅宮，只要重修立面不必拆除，並準備將任務委託給建築師卡呂-布瓦洛-阿澤馬小組，這個決定激起公眾的抗議，包括畫家畢卡索、馬蒂斯（Henri Matisse，1869～1954）、夏卡爾（Marc Chagall，1887～1985）和布拉克（Georges Braque，1882～1963），詩人和演員尚・科克托（Jean Cocteau，1889～1963）等法國藝術家群起簽名反對，計劃只好擱淺。

　　建築師雅克・卡呂（Jacques Carlu，1890～1976）、路易-伊芳波利特・布瓦洛（Louis-Hippolyte Boileau，1878～1948）和萊昂・阿澤馬（Léon Azéma，1888～1978）經過一番躊躇之後，決定不用垂直的建築與艾菲爾鐵塔對峙，拆除特羅卡特羅宮的觀眾廳和兩座塔樓，正對鐵塔的部位留出空間，加長水平延展的兩翼，使長度變成原來的兩倍。至於立面選用石材裝飾成光滑的外觀，表現當時流行於義大利、俄羅斯和德國的極權主義建築風格，改建之後的夏佑宮得到普遍的讚譽，甚至一些簽名反對的藝術家們也改變了觀點。

　　夏佑宮由東西兩翼組成，兩翼的各個館群延伸成弧形，人類博物館、海軍博物館、法國文獻館和電影博物館都設在這裡，而法國建築與歷史遺產博物館位於東翼。夏佑宮的大平台上。這個建築充分利用地形的高低差，分隔兩個館群的大平台上點綴著雕塑，是巴黎的一處壯麗的景點；大平台下方有兩個劇院，一座是國民劇院（今夏樂國家劇院，Theatre National de Chaillot），取代原來的觀眾廳，劇院的入口門廳設在下沉式廣場；另一座是國家電影圖書館的電影廳。

▲夏佑宮和廣場。

　　所謂下沉式廣場，其實是一個通向塞納河的坡地，闢為一個台階式公園，由法國建築師亨利·埃克斯佩（Roger-Henri Expert，1882～1955）設計的一系列水池、特羅卡特羅噴泉和小瀑布點綴公園，其精華是一個定時噴向艾菲爾鐵塔的景觀水炮。特羅卡特羅水族館位於距公園幾步之遙的洞穴中，越過一座五拱的耶拿橋（Jena Bridge）可以橫跨塞納河，通往聳立在塞納河左岸的艾菲爾鐵塔。

　　這屆博覽會的主題展館是科學發現館，它包含若干個小展館，其中歷史發明館陳列許許多多的「第一」，如世界上最老的蒸汽機、世界上第一批電視機、第一個展示血液流動和人體主要器官的玻璃人體模型、世界上第一輛單車等；電影館展示電影製作加工的全過程；印刷館裡展示印刷術發展的歷史。展覽期間，主辦方力圖讓展示更貼近民眾口味，也使「大眾趣味至高無上」的理念，再一次在世博會上得到驗證。

美國的世博會建築

在歷史上，美國是最積極舉辦世博會的國家，也是世界上舉辦世博會次數最多的國家。在十九世紀，美國急於給全世界一種工業強國的形象，在倫敦大博覽會舉辦兩年後，立刻舉辦1853年紐約（New York）萬國產業博覽會（Exhibition of the Industry of All Nations），之後又接連舉辦1876年費城紀念美國建國一百週年世博會（Celebration of the Centennial of American Independence and Declaration of July 4th 1776）、1893年芝加哥紀念哥倫布（Christopher Columbus，1451～1506）發現美洲大陸四百週年世博會（The World's Fair to commemorate the 400th anniversary of Columbus' discovery of America）、1904年聖路易斯紀念美國從法國手中購得路易斯安那州一百週年世博會（The Centennial Anniversary of the Louisiana Purchase）、1915年舊金山紀念巴拿馬運河（Panama Canal）開通的世博會、1926年費城世博會、1933年芝加哥一個世紀的進步世博會（A Century of Progress International Exposition）、1939年舊金山世博會、1939～1940年紐約創造明日世界（Building The World of Tomorrow）世博會、1962年西雅圖太空時代的人類（Man in the Space Age）世博會、1964～1965年紐約透過理解走向和平（Peace Through Understanding）世博會、1968年聖安東尼奧美洲大陸的文化交流世博會、1974年史波肯無污染的進步（Celebrating Tomorrow's Fresh Environment）世博會、1982年諾克斯維爾能源——

世界的原動力（Energy turns the world）世博會、1984年紐奧良河流的世界：水乃生命之源（The Worlds of Rivers - Fresh Water as a Source of Life）世博會和1992年哥倫布市世界園藝博覽會等，共計十屆綜合類世博會，六屆專業類世博會。此外，芝加哥曾經爭取舉辦主題為「發現的時代」1992年世博會，最後沒有成功。

　　美國的世博會在建築發展史上，既有1893年芝加哥世博會的倒退，也有1933年芝加哥世博會的進步。美國的世博會與美國的城市化發展有著直接的關係，美國的歷屆世博會大都選擇在郊區，占地面積較大，加快世博會地區的城市化進程。在籌備1893年芝加哥世博會的過程中，建築師、工程師和藝術家的通力合作，就是為了創建一個理想城市的模式。另一方面，1939年和1964年的紐約世博會都揭示美國理想中的未來城市，大大影響世界各國城市的發展。

　　在舉辦1853年紐約世博會時，美國已經大力發展工業，工業化給美國帶來許多變化，最後把這片以農村為主的國土轉變成大都市雲集的地方。1850年，美國僅有六個城市超過一萬人，到1900年則有三十八個城市的人口超過一萬人，每五個人中就有一人在城市生活。1860年紐約人口達到一百萬人，其中42%的人出生在外國，而曼哈頓有四千多家製造業工廠，是世界上工業化發展最快的地區。美國1930年人口普查時期，幾乎一半人口居住在十萬以上人口城市為中心的20～50英里半徑之內，僅僅改變尺度和延伸範圍就能引起這些城市中心的質變。紐約從1930年的一千萬人口，增長至1965年的兩千～兩千九萬人口之間，而美國的總人口是一萬兩千三百萬人，也就是說美國四分之一人口居住在紐約。

　　1850年，一位來自瑞典的遊客，把芝加哥描述為美國最骯髒、最

悲慘的城市之一。美國國家資源委員會在1937年的報告中，做了以下中肯的描述：

「城市工人沒有保障，缺乏儲備資源，以及都市生活的冷漠和不安定，這些加在一起產生的保障問題，在城市中要比鄉村中更急迫、更廣泛……1935年等著工作，靠救濟生活的人，五分之一集中在最大的十個城市中，這些人主要是不專精的工人。」

費城在1790～1800年曾經是美國的首都，舉辦1876年世博會時，美國剛從1861～1865年南北戰爭的創傷中恢復過來，又進入經濟衰退階段，費城世博會表明美國已經成為世界上重要的工業強國。

二十世紀二〇年代中期，每天有兩百萬人從周邊市鎮和地區湧入曼哈頓，這種交通狀況多半發生在早晨和傍晚的一個半小時內。

對美國建築影響最大的兩屆世博會都在芝加哥舉辦，芝加哥1893年世博會採用新古典主義風格，這種風格引領美國建築並一直盛行到二十世紀中期，表現出美國建築保守的一面。1893年芝加哥世博會採用集中式的總體布局，而1933年芝加哥世博會則採用分散式的布局，表達美國對於發展城市郊區以及發展小汽車的願望。此外，1933年芝加哥世博會為美國建築帶來新的風格，從理念上和技術上推展美國現代建築的發展。

1939年紐約世博會對未來汽車城市的推展，無疑對人類的歷史和生活模式帶來極大影響，一些優秀的現代主義建築也出現在博覽會，工業設計從此登上歷史舞台。

1968年聖安東尼奧的美洲大陸文化交流世博會，保留了二十餘幢歷史建築，建造一座主題建築——美國塔，象徵多種文化的融合，同時也留下聖安東尼奧河畔步行街。

1974年舉辦的史波肯世博會（Spokane World's Fair）正值能源危機時期，以「無污染的進步」作為主題，確立關注人類生態環境，以史波肯河（Spokane River）的和瀑布的自然景觀作為世博會的象徵，以「慶祝明日煥然一新的環境」為題，進行一系列國際性的專題研討會。博覽會後，城市建造新型污水處理廠，使河水變得清澈，引起全世界對環境保護的關注。

1. 紐約水晶宮

　　1853年7月14日至1854年11月1日，紐約舉辦了美國第一屆萬國產業博覽會（Exhibition of the Industry of All Naionals），也是全世界第二屆世界博覽會，總共一百一十五萬人參觀了這屆博覽會。紐約世博會的主展館也稱為水晶宮，因為它複製自倫敦水晶宮，所以這屆世博會被稱為紐約水晶宮世博會（New York Crystal Palace Exhibition），設計師是阿爾及利亞（Algeria）出生的丹麥企業家喬治・約翰・伯恩哈德・卡斯騰森（George Johan Bernhard Carstensen，1812～1857）和德國建築師卡爾・吉爾德邁斯特（Karl Gildemeister，1820～1869）。倫敦水晶宮的設計師

▼紐約水晶宮，為複製自倫敦水晶宮的設計。

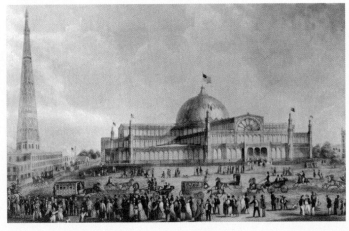

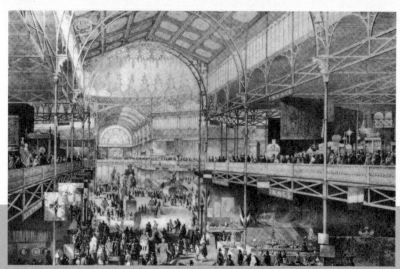

▲紐約水晶宮內景。紐約水晶宮的建築平面採用希臘十字，十字的各個翼部之間有三角形連接體，十字交叉處的穹頂直徑達 30 公尺， 高約 37 公尺， 建築面積僅為倫敦水晶宮的五分之一。

帕克斯頓也為紐約水晶宮提交了一個方案，但是被組織者以「雖然美得超群，但是不適合現場」為由，婉言謝絕。

　　紐約世博會的場地選在城市的中心位置，當時這個地方還算是城市的郊區，位於第42大街的布萊恩公園（Bryant Park），就是現在紐約公共圖書館（New York Public Library）的位置。紐約水晶宮的建築平面採用希臘十字，十字的各個翼部之間有三角形連接體，十字交叉處的穹頂直徑達30公尺，高約37公尺，建築面積僅為倫敦水晶宮的五分之一。然而紐約水晶宮是歷史上第一次應用電梯的建築。不幸的是，1857年10月紐約水晶宮遭遇一場大火，當時正在舉行美國學會的年展，建築連同現場的展品在半個小時內化為灰燼，所幸場內觀眾安全撤離。

　　為籌辦紐約這次博覽會，建築師詹姆士‧博加德斯（James Bogardus，1800～1874）設計一座巨大的展覽館，展覽館的形狀就像古羅馬時期的圓形劇場，這座鑄鐵建造的圓形展館，直徑達365公尺，中間還有一座高91公尺的塔樓，最有創意的是，利用懸索橋原理設計

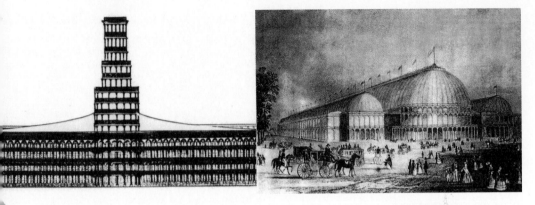

◀建築師詹姆士・博加德斯設計的紐約世博會主展館方案，但未獲紐約世博會採用。
▶紐約世博會的主展館。

覆蓋塔樓與圓形建築周邊之間的鐵索網。這個創意在1839年建造巴黎全景大圓廳時，德裔法國建築師雅克・伊芳格納司・席托夫（Jacques Ignace Hittorff，1792～1867）曾經採用。然而，博加德斯設計的的大跨度和創造性的結構未能實現，紐約世博會的主展館最後沒有採納他方案。

　　紐約是最早的鐵預製品貿易中心，而博加德斯則是預製鐵構件的開拓者，他在很多建築中運用了這種手法，其中包括他在紐約所擁有的工廠（1849）、紐約萊英商場（1849）和哈珀兄弟印刷廠（1854，1920年被毀），在推展鑄鐵結構的發展過程中發揮重要作用。

2. 五光十色的費城展館

　　在1851年倫敦世博會影響下，1853年紐約舉辦了美國首次世博會，由於缺乏協調以及管理方面的問題，這屆世博會沒有圓滿辦好。因此，1876年費城美國獨立百年紀念博覽會（主題是：Celebration of the Centennial of American Independence and Declaration of July 4th 1776）肩負著超越以往世博會的使命，展示美國作身世界工業強國的技術成

就。這個時期的美國正面臨著1873年的經濟危機，歐洲國家在費城世博會之前，只把美國視為一個剛起步的國家，然而這屆世博會改變世界對美國的印象，認可美國已經成為一個工業強國。

　　費城是一座現代化而又充滿朝氣的城市，它的港口是世界上最大的淡水港口之一，是德拉瓦河（Delaware River）港口中最重要的港口，是當年世界上最繁忙的航運中心之一。費城世博會於1876年5月10日開幕，11月10日閉幕，又稱為「藝術、特產與礦產百年博覽會」（Centennial Exhibition of Arts, Manufactures and Products of the Soil and Mine），有三十五個國家參展，一千萬人參觀了博覽會。博覽會占地115平方公頃，位於城西的斯庫基爾河（Schuylkill River）畔，面積為1867年巴黎世博會場地的三倍，總共建造二百四十九幢大大小小的建築，超越以往各屆世博會。這屆世博會的會址就是現今的佛蒙特公園（Fairmount Park），佛蒙特公園曾經是世界上最大的城市保留地，現在則是美國最大的市區公園。

　　費城世博會的總建築師是一位年僅二十七歲，來自德國巴伐利亞（Bayern）的年輕的景觀建築師赫曼‧約瑟夫‧施瓦茨曼（Herman Joseph Schwarzman），施瓦茨曼規劃了五個主題展館，主展館、藝術宮、機械館、農業館和園藝館，預

◀ 1876 年費城世博會總平面圖。

計博覽會後保留藝術宮和園藝館，藝術宮改為紀念宮。在世博會園區規劃中，施瓦茨曼以「水」為最重要的元素，設計了世博湖和彎彎曲曲的河流，各個展館則自由散置在園區中，並規劃一條鐵路線與城市連接，可以將參觀者送至園區，另外還設一條高架鐵路圍繞園區，方便參觀者觀光，這成為往後世博會單軌觀光遊覽系統的先驅。這屆世博會總體劃分為四大區，場館按照區和類進行編碼，在總平面圖上，每一幢建築都有色標，如藍色為百年慶典建築，紅色為美國和各州建築，白色為外國場館，黃色為餐飲和娛樂設施，綠色為其他建築。

在舉辦一次「費城世博會主展館」設計競賽後，終於決定採用施瓦茨曼提出的大型展館方案，然後選擇一些入圍方案作為設計導則，並由亨利・佩蒂特（Henry Pettit，1842～1921）和約瑟夫・威爾遜（Joseph Wilson，1838～1902）擔任展館工程師。這座主展館十分龐大，是當時世界上最大的展覽建築，平面為長方形，尺寸為576公尺×171公尺，主要以鑄鐵、玻璃、瓦和鋼板建造，並逐漸用鋼替代鑄鐵作為建築材料。整棟建築帶有哥德復興風格，平面由中堂和兩側的側堂組成，中央部分和轉角都設置了塔樓，但塔樓造價太高被認為沒有興建必要，最後在塔樓建造上有很大改變。博覽會舉辦後的第四年，主展館終於被拆除。

施瓦茨曼還為費城世博會設計一座博覽會永久建築——紀念宮（Memorial Hall），這座單層建築在博覽會期間作為藝術宮展出藝術作品，是巴黎美術學院學院派古典主義風格的典型建築，它的正立面約長101公尺，側面為64公尺。

紀念宮是費城世博會最令人讚美的一幢建築，對美國建築發展也產生了重要影響，芝加哥藝術學院、美國國會圖書館、紐約公共圖書

館，甚至德國柏林（Berlin）的國會大廈都以紀念宮為參照。紀念宮展出來自二十多個國家的幾千件油畫、雕塑和攝影作品，而費城在二十世紀又舉辦了1926年世博會。

費城世博會的園藝館在1955年被大火燒毀，園藝館曾被譽為這屆世博會裝飾最為華麗的建築，平面尺寸為116公尺×59公尺。在1906年時，館內一共種植了一千八百種植物。

費城世博會共有三十七個國家參加，九百九十一萬人參觀。博覽會上最引人注目的是機械館，機械館內展出科利斯重56公噸的蒸汽機（George Henry Corliss，1817～1888），博覽會還展出貝爾（Alexander Graham Bell，1847～1922）公司的電話、愛迪生的留聲機和複式電報、勝家公司（Singer Corporation）的縫紉機、單車、打字機、克魯伯鋼鐵（Krupp Steel）的100公噸重鋼炮、手搖計算機等，此外，還展出正在建造中的自由女神火炬。這屆博覽會由1400匹馬力、高13公尺的

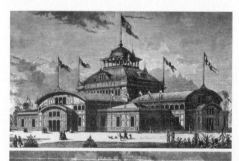

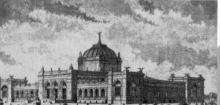

▲美國費城世博會主展館。
▼費城世博會施瓦茨曼設計的紀念宮。

▶ 1876 年美國世博會主展館方案。

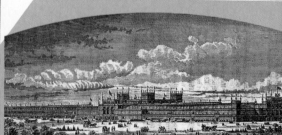

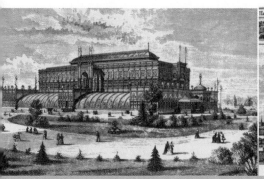

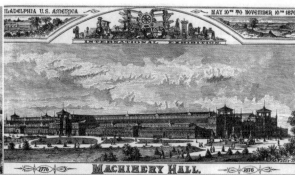

▲費城世博會園藝館。　　　　　▲費城世博會機械館。

巨型科利斯蒸汽機，透過總長23公里的電纜提供所有機械設備所需動力。

3. 芝加哥的「白城」世博會

　　1893年為紀念哥倫布發現美洲四百週年，芝加哥（Chicago）舉辦了世界博覽會，這屆世博會也稱為「世界哥倫布博覽會」（World's Columbian Exposition），博覽會於1893年5月1日開幕，10月3日閉幕，十九個國家參展，兩千七百五十萬人參觀。芝加哥世博會是十九世紀美國舉辦的規模最大、內容最豐富的世界博覽會，還引發了當時美國最早的大規模城市規劃。在這屆世博會之前，美國已經舉辦過1853年紐約世博會和1876年費城世博會，因此美國主要城市之間，為爭奪這屆世博會的舉辦權，曾有過激烈的競爭。芝加哥之所以勝出，一方面因為它是鐵路中心，另一方面芝加哥是當時的美國經濟中心，是最主要的內陸港口和交通樞紐，是美國工業化時期工業和商業、貿易最發達的地區。

　　自1851年倫敦世博會以來，歷屆世博會的展示模式，基本上都是

一種百科全書式的展示，而1893年芝加哥世博會的策展人——美國動物學家喬治·布朗·古德（George Brown Goode，1851～1896）把未來的世博會描述為「展示概念而不是實物」。在消費主義的推展下，芝加哥世博會出現獨立的娛樂休閒區，這些喧鬧的娛樂項目被集中在大道樂園（Midway Plaisance）上，以保持展覽會其他展區的公園般氛圍。隨著世博會從單純的工業產品展示演變為綜合性的城市活動，娛樂休閒區的地位越來越受到重視，各種休閒設施紛紛進入世博會展區，並與公園綠地一起形成主題公園式的中心活動區。

這屆芝加哥世博會的場地，選在1871年大火後仍未修復的傑克森公園（Jackson Park）沿湖區域，面臨密西根湖（Lake Michigan），占地290平方公頃。1893年10月9日，為了慶祝哥倫布博覽會的成功，芝加哥將這一天命名為「芝加哥日」，同時紀念1871年10月8日～10月10日的那場大火。芝加哥日這一天，共有七十五萬一千萬人買票入場，還舉行了盛大的遊行。博覽會期間，市政府為了提供參觀者清潔的水源，還從威斯康辛州（Wisconsin）用管道把水輸送過來。

為了籌備這屆博覽會，芝加哥建造一些文化機構的新建築，例如芝加哥歷史學會大樓、芝加哥科學院大樓、紐貝里（Newberry）圖書館等。在建築師約翰·韋爾伯恩·魯特（John Wellborn

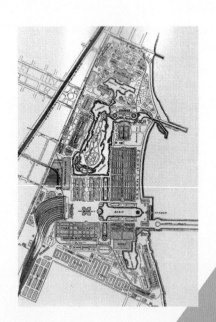

◀ 1893 年芝加哥世博會總平面圖。

Root，1850～1891）的規劃下，試圖將美國中西部的都市發展與歐洲的傳統相融合，在魯特過世後接手的建築師丹尼爾‧哈德森‧伯納姆（Daniel Hudson Burnham，1846～1912）將建築風格引向復古的法國學院派風格，整體布局對稱、雄偉氣派，芝加哥世博會也確立了美國城市美化運動（City Beautiful Movement）的基調。

在紐約召開關於建築風格的一次會議上，伯納姆沒有受到邀請，出席的東海岸建築師和其他與會者決定，所有的建築都設計成統一的新古典主義風格、統一的規模和統一的檐部，因此所有的建築都經過粉飾，讓它看起來像大理石。

其實所有的建築都是臨時建築，採用臨時性的材料建造，所有建築的檐口都在同一標高，外面塗上白色，所以這屆世博展場會還被稱為「白城」。所有建築採用白色基調是為了象徵永恆，美國人認為偉大的工業要以偉大的文化為先導，因而選擇這種帝國風格的古典形象，宣告學院派古典主義的勝利，同時也為代表芝加哥建築先鋒精神的芝加哥學派敲響D.C.了喪鐘。這種風格對美國的城市規劃和建築，尤其是對華盛頓（Washington）、舊金山和克里夫蘭（Cleveland）等城市產生深遠的影響，其影響一直延續到二十世紀五〇年代。

正如1937年8月出版的《今日法國建築》雜誌所描述：

「偉大的博覽會始終表達了它們所處時代的形態，表達了某個鼎盛時期的風尚，與之共存的某些勇敢的領先嘗試，以及對昔日風尚的依稀回憶。」

儘管芝加哥世博會在建築風格方面顯然是一種倒退，但是以世博會宏偉壯觀的整體建築設計而言，這是世博會影響城市規劃和建築發展的一個實例，1893年芝加哥世博會奠定芝加哥繁榮發展的基礎，同

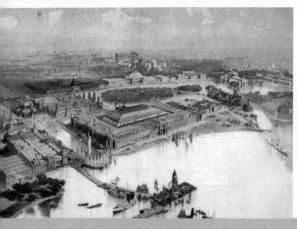
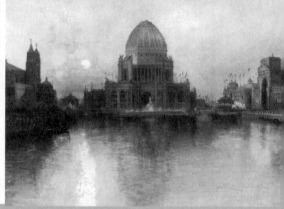

◀ 1893 年芝加哥世博會全景。
▶ 1893 年芝加哥世博會的水彩畫。

時也展示美國在經濟、技術和文化方面的成就,因此這屆世博會被譽為「美國歷史上的里程碑」。

在建築中,以學院派為意識型態的主宰,一直貫穿於二十世紀初的整個美洲,伯納姆是美國建築界引領這一復古風格的關鍵人物,越來越多公共建築呈現出古典風格,中軸式建築得到廣泛贊同,新的建築物偏好採用對稱形式,這一切都預示著殖民建築的復興。伯納姆和魯特曾經設計了芝加哥蒙托克大樓(Montauk building,1881~1882,已拆除),這是第一座在芝加哥複雜地質條件下採用新式滿鋪基礎的辦公大樓,雖然採用與以往同樣的承重結構,但該大廈達到10層的高度。除此之外,伯納姆和魯特設計的16層芝加哥信賴大廈(Reliance Building,1890~1894)被公認是芝加哥高層建築的傑作。

伯納姆選擇十家傑出的美國建築師事務所,承擔世博會主要建築的設計,其中五家是芝加哥的建築師事務所,另外還聘請美國景觀建築之父弗雷德里克・勞・奧姆斯德(Frederick Law Olmsted,1822~1903)負責整個園區的景觀設計。奧姆斯特德在1857年獲得紐約中央公園(Central Park)設計競賽的首獎,並於1858年擔任中央公園的總建築師,奧姆斯德在園區的中心榮耀廣場(Court of Honor)設計

一座長達395公尺的大水池，水池的一端是丹尼爾‧契斯特‧法蘭奇（Daniel Chester French，1850～1931）雕塑的共和國紀念碑，另一端是理查德‧莫里斯‧亨特（Richard Morris Hunt，1827～1895）設計的行政管理大樓，園區內還仿照威尼斯（Venice）建造了人工潟湖，芝加哥世博會結束後，他又將園區改造為傑克森公園。

這屆博覽會還建造了當時世界上最大的噴泉，這座由麥克莫尼斯（Frederick William MacMonnies，1863～1937）設計的噴泉，位於榮耀廣場的大水池中，正對著共和國紀念碑的雕像。

伯納姆邀請來自紐約的亨特設計行政管理大樓，亨特是在巴黎美術學院學習的第一個美國人，被稱為「美國建築的泰斗」。亨特的建築帶有濃郁的學院派風格，雖然他的作品缺乏創新，卻為鍍金時代的富有階層所追捧，同時也使法國建築教育成為時尚。他設計的博覽會行政管理大樓，穹頂高達84公尺，比首都華盛頓的國會大廈穹頂高出17多公尺。來自波士頓（Boston）的羅伯特‧斯溫‧皮博迪（Robert Swain Peabody，1845～1917）及約翰‧戈達德‧斯騰斯（John Goddard Sterns，1843～1917）設計機械館，紐約的麥金姆、米德和懷特事務所

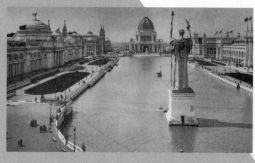
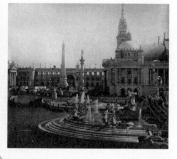

◀榮耀廣場。
▶哥倫布噴泉。 在1893年芝加哥世博會的哥倫布噴泉為當時世界上最大的噴泉， 描繪了前進中的 「國家之舟」。

（McKim，Mead & White）負責設計農業館，來自堪薩斯城（Kansas City）的亨利·凡·布倫特（Henry Van Brunt，1832～1903）和法蘭克·梅納德·豪（Frank Maynard Howe）設計電氣館，紐約的喬治·布朗·波斯特（George Browne Post，1837～1913）設計製造業和文教館，波士頓的查爾斯·鮑勒·艾伍德（Charles Bowler Atwood，1849～1895）設計藝術宮。這些建築師基本上都是接受學院派古典主義的教育，亨特、麥金姆曾經在巴黎美術學院學習建築，而布倫特兄弟是亨特的學生。儘管像艾伍德身為參與創立芝加哥高層建築學派的工程師，仍然屈從於當時的古典主義風尚，而美國十九世紀末傑出的雕塑家奧古斯都·聖-高登（Augustus St.Gaudens，1848～1907）甚至把艾伍德設計的藝術宮吹捧為「自雅典帕德嫩（Parthenon）神廟以來最好的建築」。

　　為了避免被攻擊為畫地自限，伯納姆不得不將主要展館交給全國各地，主要是來自東海岸的建築師設計，芝加哥的本地建築師只承擔次要的任務。索倫·斯潘塞·比曼（Solon Spencer Beman，1853～1914）設計了礦藏與採礦館，路易·亨利·蘇利文（Louis Henri Sullivan，1856～1924）設計了運輸館（Tranfportation Building），威廉·勒巴倫·詹尼（William Le Baron Jenny，1832～1907）設計了園藝館

▼艾伍德設計的藝術宮。

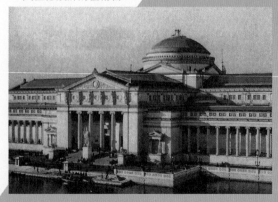

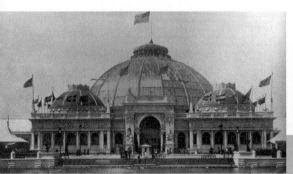

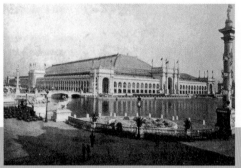

▲詹尼設計的園藝館。　　　　　　　　　▲皮博迪及斯騰斯事務所設計的機械館。

（Horticultyral Hall）。詹尼是傑出的芝加哥建築師，十九世紀七〇年代興起的芝加哥學派創始人，他在園藝館浮華的立面背後，富於創意的運用當時芝加哥市長偏愛的鐵與鋼，還在直徑達57公尺的水晶宮式穹頂下，種植棕櫚樹、樹蕨和巨大的仙人掌。

　　波斯特設計的製造業和文教館，以及皮博迪及斯騰斯事務所設計的機械館，是這屆博覽會最大的展館，占地12.5平方公頃，平面尺寸為518公尺×238公尺，是當時世界上最大的建築，據稱可以同時容納三十萬人。機械館的跨度達112公尺，只比1889年巴黎世博會的機械館跨度略小，它的高度是19公尺，超過了巴黎的機械館。館內展出了美國製造的世界最大的12公尺直徑的耶基斯望遠鏡（Yerkes Telescope）。

　　蘇菲亞・海登（Sophia Hayden，1868～1953）來自波士頓，畢業於麻省理工學院（MIT），是美國第一位獲得建築系學位的女性，她於二十七歲時為博覽會設計婦女館，縱使許多婦女反對單獨設館，認為這是排斥婦女。婦女館的立面長達122公尺，館內展示了節省家務勞動的設施，比如瓦斯爐等，室內裝飾著美國印象派女畫家瑪麗・卡薩特（Mary Stevenson Cassatt，1844～1926）的繪畫，館內還設有寄托兒

童的遊戲室，讓參觀博覽會的婦女寄托她們的孩子。

謝普利、魯坦和庫利奇事務所（Shepley，Rutan & Coolidge）設計的芝加哥藝術學院（Art Institute of Chicago，1892）也在1893年世界博覽會後長時間引領城市的建築風格。

在學院派的「白城」中，有兩幢建築屬於另類，是建築師亨利‧艾維斯‧科布（Henry Ives Cobb，1859～1931）為美國商人和不動產主波特‧帕爾默（Porter Palmer）在湖濱大道建造一座城堡，這是一組圓形的展館，包括水族館和展示釣魚的展館等。此外，科布還設計了位於世博會場地附近的芝加哥大學。

這屆世博會的運輸館由美國著名的建築師、芝加哥學派的代表路易‧蘇利文設計，是唯一一座非白色的建築，他還抨擊「白城」風格落後，並批評這種古典主義使美國建築倒退五十年。運輸館占地2.2平方公頃，此外還有四個龐大的火車站屋，陳列各種機車，入口拱門十分吸引人，充滿豐饒的摩爾式裝飾圖案，入口兩側碩長的牆面塗上紅色、橙色、黃色、綠色和藍色，色彩異常豐富。主入口稱為「金門」，閃耀著金色和銀色。這座建築在國外得到廣泛的讚揚，巴黎的博物館甚至將「金門」做成紀念品。

▼蘇菲亞‧海登設計的婦女館。

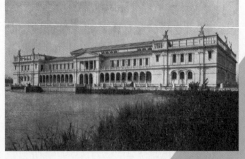

▼路易‧蘇利文設計的芝加哥世博會運輸館。

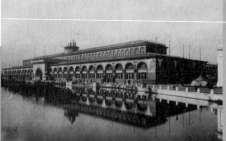

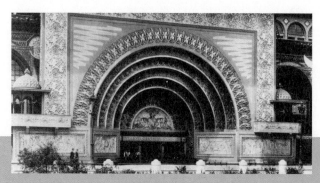

◀運輸館入口細部。 入口拱門十分吸引人， 充滿豐饒的摩爾式裝飾圖案， 入口兩側碩長的牆面塗上紅色、 橙色、 黃色、 綠色和藍色， 色彩異常豐富。

　　路易·蘇利文是十九世紀美國最傑出的建築師之一，早年在麻省理工學院學習建築，之後又去巴黎美術學院學習，是芝加哥學派的得力支柱和理論家，他提出「形式追隨功能」的思想深遠地影響了現代建築。他設計的芝加哥大會堂（Chicago Auditorium，1886～1889），將帶有旅館的歌劇院和辦公大樓結合在一起，共有10層，承重牆下是滿鋪基礎，而劇院室內音響效果的重要性，使蘇利文的「有機」裝飾風格得以發展。蘇利文設計的施萊辛格-邁耶百貨公司（Schlesinger and Meyer Department Store，今卡森-皮理-史考特（Carson Pirie Scott）百貨公司，1899～1904）相當富有特色，其裝飾性的商店立面豐富了建築的底層，而上部立面著重強調水平連續。

　　這屆博覽會在歷史上引入了大道樂園，長1600公尺的大道上，展示全世界各民族的多元文化，複製了愛爾蘭村、爪哇村（Java Village）、德國村（German Village）、土耳其村（Turkish Village）、維也納麵包房、日本市場等建築，大道樂園還建造了「小埃及」（Little Egypt），上面還有開羅街（Cairo Street）。這屆博覽會開創世博會娛樂園的先例，代表了流行文化的興起。

　　伯納姆想以「大膽又獨特」的摩天輪壓倒巴黎艾菲爾鐵塔的風

采，位於大道樂園中心的摩天輪（Ferris Wheel），就是由喬治・華盛頓・菲利斯（George Washington Gale Ferris，1859～1896）發明的摩天輪。自從第一次出現在芝加哥世博會上，以後每屆世博會大體上都會設置摩天輪。當年，來自內布拉斯加（Nebraska）的菲利斯，只有三十三歲，他設計出的摩天輪高達80公尺，相當於26層樓，由兩座43公尺的鋼塔支承，並以一台1000匹馬力的蒸汽機拖動。在芝加哥博覽會後，這座摩天輪就移到1904年聖路易斯世博會上。

這屆博覽會展出了無線電、手動照相機、摩天輪和漢堡、碳酸蘇打水，還是第一次完全採用人工照明，博覽會上的照明、鐵路系統、移動行人穿越道、發光噴泉、電話和電報等，全用一台15000千瓦的發電機帶動。芝加哥這屆世博會標誌著美國的學科領域已經從地理轉向技術，還提出技術與形式的關係問題。此外，這屆世博會推動城市地下鐵建造，使芝加哥建成全球規模第四的大都市軌道交通系統。

芝加哥世博會的觀眾還會饒富興味地參觀世博會場地附近的芝加哥大學校園，校園內有許多石材立面的建築，芝加哥大學被稱為「灰城」，與「白城」互相對應。

這屆世博會為芝加哥留下兩項遺產，首先，博覽會吸引上百名富有才華

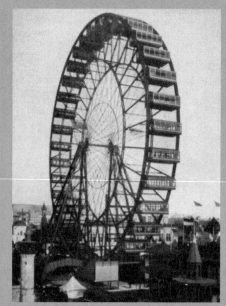

▶艾菲利斯設計的摩天輪。這座摩天輪有三十六部纜車，每部纜車可以容納六十人，同時可乘二千一百六十名遊客。

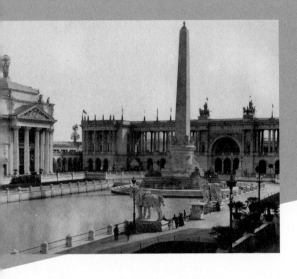

◀芝加哥世博會場景。

的年輕人來到這座城市，儘管這一時期經濟持續衰退，這些年輕人仍奠定了創造性的文化環境，實驗劇院上演著具有先鋒性的劇本，許多小型出版社紛紛開設，還出現了許多新興作家。這些創造性的群體聚集在專為藝術設計的地方，諸如工廠改建的低租金藝術家工作室、醫院學校、劇院等。其次，世博會舉辦後，在世博園區與城市中心之間的地區建造大量小旅店和公寓，在經濟衰退的影響下，許多投資人破產，這些造價低廉的建築逐漸變得破敗不堪，1900年以後大量非洲移民，在這一帶的舊建築中定居下來，形成芝加哥的「黑人地帶」。

4. 聖路易斯的慶典大廳和玉米宮

　　1904年4月30日，美國的聖路易斯世博會開幕，這屆世博會是為了紀念1803年4月30日美國從法國手中購得路易斯安那州一百週年，博覽會於12月1日閉幕，共有六十個國家參展，一千九百六十九萬人參觀。當年，聖路易斯是美國第四大城市，也是通向美國西部的門戶，而世博會園區位於城市風景秀麗的森林公園中，距離市中心10公里，占地500平方公頃，面積大致相當於芝加哥世博會的兩倍，大部分地區是比較荒涼的場地，總共有一千五百幢大小建築散布公園內，其中八座主題展館如生產館、綜合工業館、教育和社會學館、電氣館、機械館、

運輸館、礦物學和冶金館以及文理學科館，分列在主軸線兩旁。聖路易斯世博會改變原來的百科全書式展示模式，開始走向專題表達，從工業的範疇轉向文化的範疇，重視建築的形象和文化表達甚於體量和技術。

　　來自紐約的美國建築師卡斯・吉伯特（Cass Gilbert，1859～1934）設計的慶典大廳（Festival Hall）是主要的展館之一，現今是聖路易斯的藝術博物館。吉伯特曾經設計過明尼蘇達州議會大廈（Minnesota State Capitol，1895～1903），他的成名作品是紐約的伍爾沃夫大樓（Woolworth Building）。明尼蘇達州議會大樓完全仿照米開朗基羅（Michelangelo di Lodovico Buonarroti Simoni，1475～1564）設計的羅馬聖彼得大教堂（St. Peter's Basilica）的穹頂，這次的慶典大廳也不例外，建築風格的基調是豔俗的巴洛克（Baroque）式樣，金碧輝煌的穹頂尺度甚至超越聖彼得大教堂，貼滿了亮晶晶的金箔。慶典大廳內有一個三千五百個座位的禮堂，舞台上的管風琴是世界上最大的管風琴。這屆博覽會的開幕式和閉幕式都在富麗堂皇的慶典大廳舉行，

▼聖路易斯世博會慶典大廳。　　▼合眾國政府館。

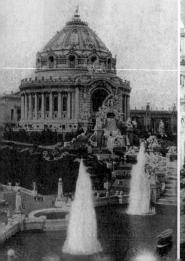
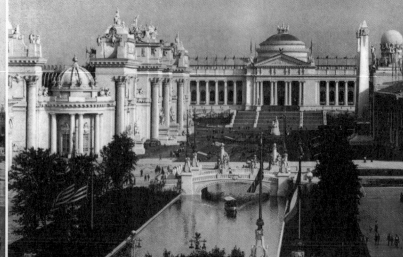

大廳坐落在藝術山上，入口處有一個大台階，一直通向914公尺長的橢圓形環湖邊，正門前還有一個瀑布雕塑。

聖路易斯世博會仿造芝加哥世博會的漫長柱廊，各個建築的柱廊分別長487公尺、396公尺、365公尺和305公尺，詹姆士·諾克斯·泰勒（James Knox Taylor，1857～1929）設計的合眾國政府館就是這種風格的典型，圖面正中是合眾國政府館，左側是巴尼特、海恩斯和巴尼特聯合事務所（Barnett，Haynes & Barnett）設計的文教館。這種風格馬上成為美國建築師的偏好，隨即用在華盛頓特區的各聯邦大廈上。

慶典大廳背後是博覽會的娛樂區，其中包括面積達5.3平方公頃的耶路撒冷（Jerusalem）城市模型，複製了聖墓教堂（Church of the Holy Sepulchre）、圓頂清真寺（Dome of the Rock）和西牆（Western Wall）等供人們參觀。同時，也展出了美國殖民地菲律賓（Philippines）的原始部落風俗村，這是世博會歷史上最大的風俗村。

聖路易斯世博會也仿照1893年芝加哥世博會建造一座主題公園派克樂園（The Pike），樂園全長1500公尺，摩天輪立在樂園的中心位置，此外這屆世博會還有數不清的小建築，有人曾經試圖計算過，大約有一千五百七十六幢各式建築，大量的小型展館成為二十世紀歷屆世博會的特徵。若與1893年芝加哥世博會的「白城」相對照，聖路易斯世博會被公認為「象牙城」，因為這屆博覽會的所有建築都是象牙般的白色。

建築的命運有時是十分奇特的，可以延續很久，也可以是短暫的，世博會建築的生命週期往往只有幾年時間，甚至誕生後不久就馬上夭折。1904年美國聖路易斯世博會的巴西館（Brazil Pavilion），卻有幸見證了國家和城市的興衰。

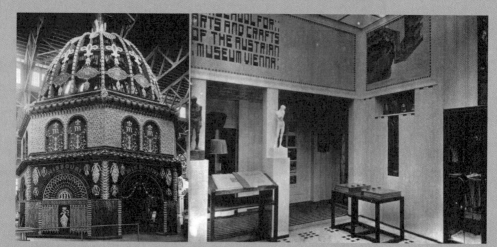

◀農業館中的密蘇里州玉米宮。 農業館中，由五個出產玉米的中西部州聯合搭建一個密蘇里州玉米宮（Missouri Corn Palace），高 13.7 公尺，全部是用玉米等農作物建造和裝飾，與世博會其他莊重的建築形成強烈對照。

▶奧地利館室內。聖路易斯世博會上的許多外國館都是複製品，德國館複製的是夏洛特堡（Fort Charlotte），法國館複製凡爾賽宮（Versailles）的大堤亞儂宮（Grand Trianon），而與這種主流風格相對照的是奧地利館（Austrian Pavilion），分離派建築風格（Secessionist Architecture）代表了一種進步。

　　聖路易斯世博會的巴西館稱為門羅宮（Monroe Palace），以當時的巴西總統詹姆士・門羅（James Monroe，1758～1831）的名字命名，雖然在美國選用當地的材料和人工建造，仍是交由巴西軍事工程師弗朗西斯科・德・蘇扎・阿吉亞（Francisco M. de Souza Aguiar，1855～1935）設計建造，建築風格屬於折衷主義（Eclecticism）。1906年將建築的金屬框架、立面和穹頂以及建築裝飾，運回巴西當年的首都里約熱內盧（Rio de Janeiro）重建，門羅宮就重建在里約熱內盧的中央大道上，成為巴西的迎賓館，還舉辦過許多次大型國際會議，1925年改為聯邦國會。

　　門羅宮的建築十分華麗，是一個功能和設施齊全的建築群，有歌劇院、法院、國家圖書館、國家美術館等，1926年又在這裡建造大型露天娛樂中心，建造了十一家電影院、三座劇院、四家酒店以及大型百貨公司、夜總會、咖啡館等。門羅宮成為巴西的象徵，建築的

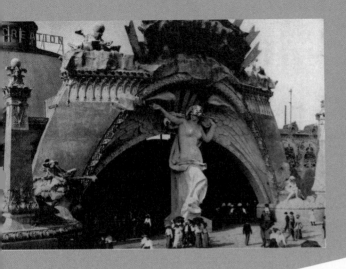

形象出現在巴西鈔票的背面，也曾經印在世界各地的郵票和賀卡上。1960年，巴西將首都遷到巴西利亞（Brasília）新城，1976年在一片抗議聲中開始拆毀門羅宮，建築的構件流落世界各地，成為個人收藏以及飯店和辦公樓的裝飾品。

5. 舊金山的珠寶塔和藝術宮

　　1915年2月20日開幕、12月4日閉幕的美國舊金山世博會，主題是「紀念巴拿馬運河開通」，因此又稱巴拿馬太平洋萬國博覽會（Panama-Pacific International Exposition- San Francisco 1915），博覽會展場位於舊金山灣區（San Francisco Bay Area），占地254平方公頃，三十二個國家參展，一萬九千萬人參觀了博覽會。這屆博覽會主要是宣告巴拿馬運河的開通，這象徵著太平洋沿岸將成為國際貿易中心，因此會上展出面積達2平方公頃的巴拿馬運河模型，人們可以從一個移動平台上參觀，博覽會的成功舉辦大大提升美國西部和加州的發展潛力。

　　在開始籌備博覽會兩年後，舊金山在1906年經歷一場大地震，之後又遭受經濟衰退和第一次世界大戰的衝擊，使得參展國大為減少。世界大戰的爆發粉碎了「四海之內皆兄弟」的博覽會理想，然而這屆

世博會的召開，在慶祝巴拿馬運河通航的同時，也宣告舊金山已經從災害中恢復。

這屆博覽會的布局吸取聖路易斯世博會的經驗，為了避免展館之間相距過遠使參觀者受風雨日曬，將以往整齊的排列模式改為呈三組庭院式布置，建築之間則由拱廊連接。舊金山世博會的總建築師喬治‧凱爾漢姆（George William Kelham，1871～1936）設計了三座庭院式廣場，分別是宇宙廣場（Court of the Universe）、時代廣場（Court of the Ages）和四季廣場（Court of the Four Seasons），並將八個主展館圍繞著橢圓形的宇宙廣場布置，這八個主展館分別是：教育館、農業館、採礦館、食品加工館、藝術館、交通館、製造業館和工業館。宇宙廣場由紐約的麥金姆、米德和懷特事務所設計，廣場中央有一座日夜噴泉。

與1893年的芝加哥世博會和1904年的聖路易斯世博會相比，舊金山世博會色彩更加豐富。舊金山組展公司從紐約請來建築師朱爾斯‧格林（Jules Guerin，1866～946）為世博會進行綜合色彩設計，所有的建築分別刷上淡淡的桃紅色、海藍色、黃褐色、琥珀色、銅綠色，格林也負責博覽會的景觀設計。

▼舊金山世博會全景。

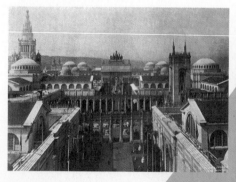

▼四季廣場。

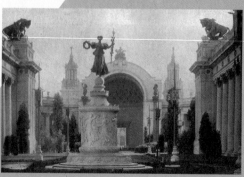

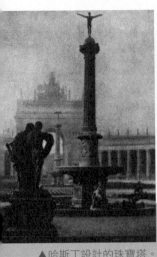

▲哈斯丁設計的珠寶塔。

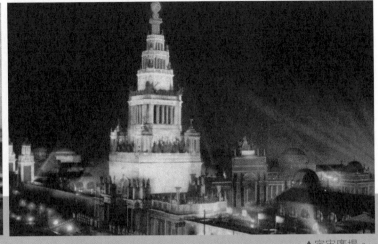

▲宇宙廣場。

　　這屆博覽會的標誌是珠寶塔（Tower of Jewels），建築師是湯瑪斯·哈斯丁（Thomas Hastings，1860～1929），塔高132公尺，塔上綴飾了五萬片奧地利生產的水晶玻璃片，散發出亮黃色、紫羅蘭色、寶石紅色的光澤，帶有濃厚的巴洛克風格，顯現美國人試圖建造通天塔的夢想。入夜時分，燈光下的珠寶塔熠熠生輝，宛若一件華麗的珠寶。

　　舊金山世博會留存下來的主要建築，是具有新古典主義風格的藝術宮（Palace of Fine Arts），為美國建築師柏納·梅貝克（Bernard Maybeck，1862～1957）所設計。梅貝克曾於1880年到巴黎學習建築，受法國新古典主義建築師維奧萊-勒-杜克的影響頗深，1886年回到紐約，1894年在加州大學柏克萊分校（University of California， Berkeley）任繪圖教師，之後任該校的第一位建築學教授，還曾在舊金山的馬克·霍普金斯藝術學院（Mark Hopkins Institute of Art）任教。梅貝克的設計風格豐富多彩，從新古典主義、新歌德式，直至現代風格的住宅，都有作品問世，今日建築界對梅貝克的評價甚高，他是地域主義（Regionalism）海灣風格（Bay Style）的先鋒，這種風格流派與有機建築同源。舊金山世博會的藝術宮是他的代表作，被譽為是一座具有童

話般浪漫效果的古典主義建築。

藝術宮是用木材建造的，外面用仿大理石裝飾，這座建築其實沒有什麼功能，只是為了讓與會的各國人士感覺壯觀美麗而讚嘆不已，但藝術宮卻是這次萬國博覽會後，少數被保留下來的建築物之一。時至今日，以永久性材料重建於1965～1967年的藝術宮，成為舊金山人流連之處，水塘中的天鵝、水鴨與藝術宮的水中倒影相映成趣，探索科學博物館（Exploratorium Science Museum）與藝術宮劇院（The Palace of Fine Arts Theatre）也位於此，現在已經成為假日休閒的好去處。

這屆博覽會的美國館多為古典主義風格，奧勒岡州館（Oregon Hall）乾脆比照雅典的帕德嫩神廟。另外，法國館、希臘館（Greece Hall）、義大利館（Italy Hall）和挪威館（Norway Hall）由於從歐洲遠跋重洋，又正值第一次世界大戰，在博覽會開幕差不多四個月後才開館。法國館複製了巴黎的薩爾姆府邸（Hôtel de Salm，建於1782～1788，又名榮譽軍團宮Palais de Légion d'honneur），是一座帶穹頂的古典主義風格建築。

荷蘭館是博覽會上最受歡迎的外國展館，建築師是威廉‧克羅姆特（William Kromhout，1864～1940），他的方案是1908年為1910年布魯塞爾世博會（Brussels Expo）設計的荷蘭館基礎上的優化，仍然帶有早期基督教和拜占庭建築的意象。

在此之後，舊金山又在1939～1940年舉辦金門世界博覽會（Golden Gate International Exposition），博覽會於1939年2月18日開幕，到1940年9月29日閉幕，中間有半年閉館，總共一千七百萬人參觀了這屆博覽會。博覽會場地選在灣區外人工築成的珍寶島（Treasure Island）上，占地約162平方公頃。

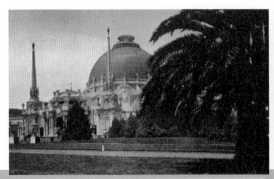

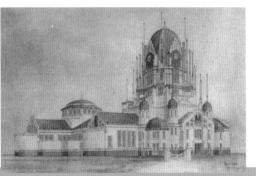

▲柏納・梅貝克設計的藝術宮。
▶威廉・克羅姆特設計的荷蘭館。
▼古典主義風格的園藝館。

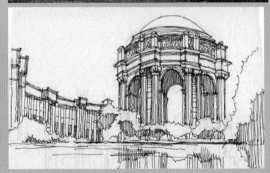

6. 引領建築新風尚的芝加哥世博會

　　為紀念芝加哥建城一百週年，1923年決定舉辦1933至1934年芝加哥世界博覽會，主題是「一個世紀的進步」（A Century of Progress）和「明日的世界」（The World of Tomorrow）。這屆芝加哥世博會的舉辦時間是1933年5月27日至11月12日，1934年5月25日至10月31日。世博會占地170平方公頃，二十一個國家參展，三千八百八十七萬人參觀了博覽會。

　　上一屆芝加哥世博會主要是回應古希臘和羅馬的榮耀，這一屆世博會則是樂觀地表達當代，如果可以將一個世紀的進步分門別類的話，大致就是立方體的體量、明亮的色彩、人工的照明，以及裝飾藝術派的風格。這屆世博會深受1925年巴黎世博會的影響，許多裝飾

都可以從巴黎世博會找到原型，最典型的例子是旅遊與交通運輸館入口上方，由伊里亞爾、特利布和博事務所（Hiriart，Tribout，& Beau Arhitects）所設計太陽光芒四射的裝飾母題，這個圖案原先是拉法葉百貨公司（Galeries Lafayette）的裝飾。

但是，這屆世博會的口號是「科學發現、工業應用、人類享用」（Science Finds, Industry Applies, Man Conforms），仍然將參觀的人群視為消極的、無知的，這一理念的侷限性在以後歷屆世博會漸漸被人們所認識。

這屆世博會的建築委員會的成員來自紐約、費城、舊金山和芝加哥，主席是來自紐約的建築師哈威‧威利‧卡貝特（Harvey Wiley Corbett，1873～1954），他是紐約洛克菲勒中心（Rockefeller Center）的規劃師，卡貝特曾經擔任美國建築師學會的主席，他對未來的城市有許多豐富想象，早在1913年卡貝特就曾經提出「未來城市：解決交通問題的創意」，這是一座人車分流的立體城市構想，機動車交通布置在地面層，地下一層和地下二層是地下鐵和火車，並設置兩層空中步行道。卡貝特的未來城市構想影響了義大利未來主義（Futurism）關於未來城市的設想。在二十世紀二〇年代和三〇年代，卡貝特對於未來城市的構想仍然有很大影響力，德裔美國建築師希爾伯賽默（Ludwig Karl Hilberseimer，1885～1967）的「高層建築城市」（Skyscraper City，1924）以及「福利城市」（Wohlfahrtsstadt，1927）都是卡貝特多層交通城市的發展。

卡貝特強調建築的創新性，他在確定博覽會建築的設計原則時指出，臨時性博覽會建築在應用石膏板、鋁板等建材時，主張「誠實地」應用材料：「必然不能模仿磚石結構，源自磚石建築的裝飾也不

能使用。」鋁板的色彩和質感以及產生彩虹般的效果，成為這屆博覽會最令人難忘的特色。

為這屆博覽會提供規劃設計方案的還有紐約建築師雷爾夫·湯瑪斯·沃克（Ralph Thomas Walker，1889～1973），他以設計裝飾藝術風格的高層建築以及實驗室建築而聞名。建築師雷蒙·胡德（Raymond Hood，1881～1934）建議將世博園場地劃分成不同的區塊，每個建築師負責一個區塊，並與相鄰區塊的建築師協調，他還反對最初的規劃，認為不規則的場地不應採用對稱布局，他的

▲卡貝特設計的未來城市構想。 這是一座人車分流的立體城市構想， 機動車交通布置在地面層， 地下一層和地下二層是地下鐵和火車，並設置兩層空中步行道。
▼芝加哥世博會夜景。
▶ 1933 年芝加哥世博會全景。 建築師們把芝加哥世博會打造成建築盛會，每座建築都是傑出的藝術作品。

構思來自義大利城市阿瑪菲（Amalfi）的啟發。博覽會與濱水地帶結合得非常融洽，既注意交通的順暢，又使景觀與交通道路結合。此外，建築師從紐約中央火車站得到啟示，對於大流量的參觀者來說，盡量不採用樓梯和造價昂貴的電梯，並廢除最初考慮的自動步行道而採用坡道。

奧地利出生的建築師和室內設計師約瑟夫・烏爾班（Joseph Urban，1872～1933）負責博覽會的燈光和色彩設計，他還設計了博覽會上大放異彩的燈光噴泉和泛光照明。在二十世紀三〇年代經濟不景氣的壓力下，明亮無比的燈光效果遠遠超越純粹的美學目的，當時的《文藝文摘》說：「沐浴在燈光效果非凡下的展館，宣告了芝加哥不可踰越的樂觀主義精神。」

起先，建築委員會想建造一座巨大的塔樓作為世博會地標，基於經濟上的考慮、財政上的現實，只好用空中纜車作為替代性的地標，這個稱為「火箭車廂」的纜車，在兩座間距約609公尺、高約191公尺的鐵塔間，載著參觀者在約31公尺的高空行駛。這屆世博會中，位於北瀉湖16街大橋上的海勒・沃克館（The Hiram Walker Paviling）和它的加拿大俱樂部咖啡館造型別致，代表新的美學觀念正在美國形成。

1933至1934年世博會關注美國在二十世紀三〇年代出現的城市郊區大規模發展，關注未來的城市規劃，展出一組共十二種「明日住家」（Homes of Tomorrow）的模型住宅，提供一系列範圍廣泛，用新材料和新工藝又能為普通家庭所承擔的新型住宅。「明日住家」正是為了滿足日益增加的尋求擁有自己住宅的美國人需要，這種住宅是預製裝配式，應用諸如纖維板、人造石材、塑膠、柏木、玻璃和鋼，以及傳統的磚、木材等。

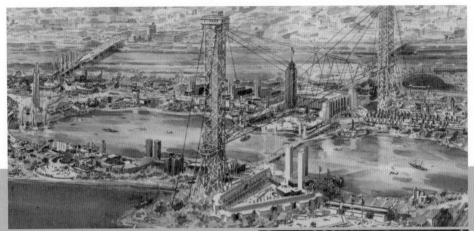

▲空中火箭纜車。
▶海勒・沃克館。

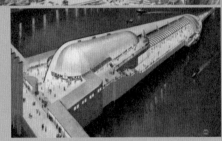

最為突出的是由喬治・弗
雷德・凱克（George Fred Keck，
1895～1980）設計的「明日住
家」，這個平面為多邊形的設計是
這屆博覽會最具創意與影響力的，它採用新的施工技術和新穎的建築
材料，被譽為「美國第一幢玻璃房子」。這是一幢三層鋼框架的十二
邊形玻璃和鋼結構建築，這種住宅不是為一般市民設計，而是受到包
浩斯精神所激勵的現代建築，這種風格引領今後幾十年的美國建築。
這棟房子的室內設計十分簡練，室內陳列了早年的電視機、自動洗碗
機、空調機和各種家用電器等，還附帶車庫和私人停機坪。當時美國
典型的中產階級多半住在城裡，一般家庭還沒有家用空調裝置、自動
洗碗機、乾衣機、電熱毯和電雪櫃，大多數農莊的照明依然仰賴煤油
燈。然而，當時郊外住宅區已經逐漸形成，這種現代化住宅預告了住
宅電氣化時代的來臨，這屆世博會更是推展了美國大蕭條以後的經濟
發展和社會生活的進步。

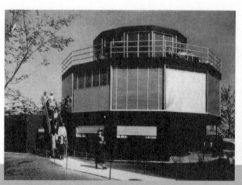

◀1933年芝加哥世博會的 「明日住家」。
▶ 「明日住家」 室內。
▼1933年芝加哥世博會的海報。

與此相對照的是霍華德・費雪
（Howard Fisher，1903～1979）設
計的一座單層住宅，全鋼結構預製
裝配式住宅，每幢僅售四千美元。
這種住宅由美國通用住房公司所開
發，這家公司鼓吹他們建造的住宅
可以像福特汽車在裝配線上生產。

博覽會還展示了城市的新交通
模式，包括電車、無軌電車和飛船
等，此外，旅遊與交通運輸館也是
博覽會的主要展館，這座建築由建

築師休伯特・伯納姆（Hubert Burnham，1882～1968）和丹尼爾・伯
納姆（Daniel Burnham，1886～1961）設計，採用懸掛結構，是這屆世
博會最具有創意的建築，而兩位建築師的父親正巧就是1893年芝加哥
博覽會的總建築師丹尼爾・哈德森・伯納姆。

1893年芝加哥博覽會交通館所稱揚的是新式蒸汽機車，1933年

芝加哥世博會則推出汽車，出現了諸如通用（Gilbert Murray）汽車館、克萊斯勒（Chrysler）汽車館、福特（Ford）汽車館、德索托（DeSoto）汽車館等，建築物的型式也象徵了汽車的形象，這也預告了汽車時代的來臨。外表為白色金屬和木材的克勒斯勒汽車館，是霍拉伯德和魯特建築師事務所（Holabird & Root）規劃設計，展館的立面構圖充滿了動感，四根31公尺高的塔柱圍成一個露天廣場，雅緻的兩層樓展館圍繞廣場布置，展現出圓弧形玻璃展廊和展覽平台。夜晚，展館浸潤在烏爾班設計的銀色和金色燈光之中，湖中的倒影充滿了浪漫氣息，讓人們意識到現代建築之美。克萊斯勒汽車館被《建築論壇》（Architecture Forum）雜誌譽為這屆博覽會最佳建築，建築評論家羅亞爾・科蒂索斯（Royal Cortissoz，1869～1917）在《紐約先驅論壇報》（New York Herald Tribune）讚揚克萊斯勒汽車館「給人某種由建築的真實感所喚起的激情」。遺憾的是，這座展館如同其他展館，並沒有逃脫博覽會後拆除的命運。

▲芝加哥的城市交通工具。 博覽會展示了城市的新交通模式， 包括電車、 無軌電車和飛船等。

第3章 美國的世博會建築

▼伯納姆設計的旅遊與交通運輸館。

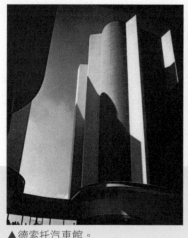

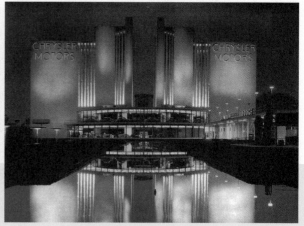

▲德索托汽車館。　　　　　　　　▲克萊斯勒汽車館。

　　芝加哥博覽會為美國人帶來他們不曾見過的新建築形式，嶄新的光影和色彩效果以及新的材料，讓美國人普遍接受新技術和現代預製裝配技術，從此，美國現代建築的發展走上全新的道路。美國建築師埃利·雅克·康（Ely Jacques Kahn，1884～1972）在1933年的《建築論壇》7月號上，給予這屆博覽會建築高度評價：「（建築師們）毫無疑義地一致研究建築的體量，避免普通情況下雜七雜八的雕塑堆集。實際上，博覽會沒有裝飾，建築的表面都化解為各種平面，讓光產生各種有趣的形式。」他認為：「色彩的語言是對新建築的卓越貢獻。」

　　博覽會的主辦者還建造一條巴黎街，這也是一個遊樂園，高達80公尺的摩天輪由三十六部纜車組成，每部纜車可以容納四十人，同時可乘一千四百四十名遊客。這屆世博會是科普教育的大課堂，陳列當時最先進的工業和技術成就，諸如無線電、手動照相機、摩天輪和漢堡、碳酸蘇打水、新式汽車組裝線、輪船製造流程、空氣調節裝置、原油精煉技術、齊柏林飛船（Led Zeppelin）、仿真動力恐龍、機器人

秀等，還展示一些新型實驗性建築，諸如無窗建築、裝配式建築等。除此之外，博覽會的汽車館採用直徑60公尺的圓形平面懸索結構，是當時世界上最大的懸索結構。

博覽會上，集美國工程師、建築師、發明家、哲學家、詩人於一身的巴克明斯特・富勒（Buckminster Fuller，1895～1983），設計了一種三個輪子的特殊汽車，稱為「戴馬克西翁」（Dymaxion），引擎在車身後面，能越野，能原地旋轉180°，周圍均有保險桿，富勒希望他的發明為汽車設計帶來革命性的變化。此外，1927年富勒就曾經設計過來自飛機和汽車技術的「戴馬克西翁」住房，1967年富勒還設計了蒙特婁（Montreal）世博會的美國館，被譽為二十世紀下半葉最有創見的思想家之一。

7. 汽車城市和紐約世博建築

1935年，正處於大蕭條時期的紐約，在一群企業家和政府官員的推動下決定舉辦1939年世博會，以推展經濟的復甦，這屆博覽會也是為了紀念華盛頓就任美國總統一百五十週年，主題是「創造明日的世界」（Building the World of Tomorrow）以及「和平與自由」（For Peace and Freedom），舉辦時間是1939年的4月30日至10月31日，次年的5月11日至10月27日，共展出三百五十一天，共有一百多多個展館，占地500平方公頃，三十三個國家和二十四個州參展，四千四百九十六萬人參觀了博覽會。這屆世博會十分成功，對於戰後美國的發展產生十分重要的影響，而這屆世博會的籌組委會主席是格羅佛・惠倫（Grover Whalen，1886～1962），設計委員會主席是史蒂芬・沃西斯（Stephen Francis Voorhees，1878～1965）。

　　紐約博覽會公司作為名義上的私營企業，並沒有直接從政府取得財政補貼，但紐約市、紐約州和聯邦政府確實支付了建造展館、道路和橋樑、高架道路、市政設施、綠化種植等的費用，博覽會沒有這些資金也不可能舉辦。這屆博覽會設在皇后區（Queens）北面的可樂娜垃圾場（Corona Dump），將垃圾場改造為世博會的園區是一項重大的挑戰，並獲得巨大的成功。1964年紐約世博會也在這塊場地上舉行，今天稱作法拉盛草原-可樂娜公園（Flushing Meadows Corona Park）。整個園區劃分為七個展區，包括娛樂、交通、交流、行政、生產和流通、食物等，每個分區都有一個主展館，呈放射形的寬闊大道將各區隔開。中央步行大道名為憲法廣場，兩端分別是艾馬‧恩伯里（Aymar Embury II，1880～1966）設計的紐約市館和霍華德‧切尼（Howard L. Cheney）設計的美國館，中間是世博會的標誌。為了方便參觀者辨識，每個展區都用不同的顏色標示，大道的色彩從中心區向外圍逐漸加深。

　　在設計委員會的指導和協調下，這屆博覽會的建築忠實反映當代民眾的特點：保守的現代主義，以龐大又空蕩的實牆面來呈現。由於窗戶會占據寶貴的展示空間，而空調的使用更降低開窗的必要，所以這屆博覽會的大多

▼紐約1939年世博會總體示意圖。

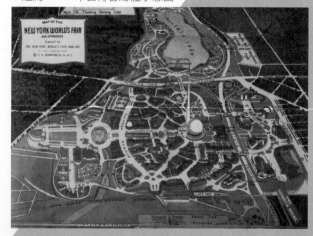

數展館都沒有窗戶，以充分利用牆面和燈光效果，這種形式被以後的展覽會紛紛仿效。大片粉飾的牆面，為現代風格的繪畫和浮雕提供足夠的展示位置，亞歷山大・卡爾德（Alexander Calder，1898～1976）的活動雕塑和日裔美國雕塑家和設計師野口勇（Isamu Noguchi，1904～1988）的有機抽象雕塑，才有機會為博覽會提供雕塑作品。

這屆世博會的標誌，是美國建築師華萊士・哈里森（Wallace Harrison，1895～1981）和法國建築師雅克-安德烈・富尤（Jacques-André Fouilhoux，

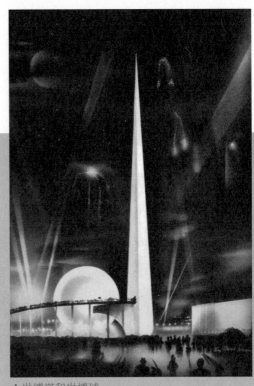

▲世博塔和世博球。

1879～1945）所設計高達213公尺的三角錐形世博塔（Trylon）和直徑為60公尺的世博球（Perisphere）。世博塔和世博球也是博覽會的主題館，這精確幾何形體的主題館以一條稱為「螺旋」長274公尺的坡道連接，從坡道上可以觀賞園區的全景。哈里森組建了美國最成功的建築師事務所之一，他曾經參與洛克菲勒中心的設計，紐約的聯合國總部（United Nations Headquarters，1953）、林肯中心（Lincoln Center，1959～1966）都是他的作品。富尤於1904年左右來到美國，曾經是雷蒙・胡德的合夥人，並參與洛克菲勒中心的設計，胡德在1934年過世後，富尤成為哈里森的合夥人。

世博球的形象代表了人類對理性的追索，隱喻著未來世界；而另一個標誌——世博塔，則隱喻摩天大樓。從牛頓（Isaac Newton，1642～1727）的時代開始，全球化的思想逐漸盛行，牛頓成為新時代的象徵，所以法國建築師艾蒂安-路易‧布雷（Etienne-Louis Boullée，1728～1799）構想的牛頓紀念堂（Cenotaph for Newton，1784）採用了球體造型。1939年紐約世博會的世博球繼承了牛頓紀念堂的型式，具有深邃的內涵，這個型式還在1964年紐約世博會的標誌地球塔（Unisphere）和1967年蒙特婁世博會美國館的形式上反覆出現。參觀者可在世博球中細賞亨利‧德賴弗斯（Henry Deryfuss，1904～1972）所設計，名為「民主城市」（Democracity）的展覽，「民主城市」是一個由先進交通網絡連接起來的超級大都市所組成的世界，有些類似諾爾曼‧貝爾‧格迪斯（Norman Bel Geddes，1893～1958）設計的「未來都市全景」（Futurama）。

1939年紐約世博會強調先進的科學和工業技術是創造明日城市的核心，宣揚透過技術實現美好的未來。惠倫（Grover Aloysius Whalen，1886—1962）在策劃中希望讓每個人都可以看到想看的東西，上自名

▲布雷設計的牛頓紀念堂。

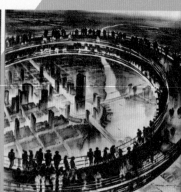

▲1939年紐約世博會的「民主城市」。

家藝術，下至裸體舞，甚至還展出名叫埃萊克特羅（Elecktro）的機器人，會說話也會抽煙。博覽會於1940年10月27日閉幕，《紐約時報》（The New York Times）的記者稱博覽會是個「瘋人園地」，記者西德尼‧謝萊特（Sidney Shalett）則在《哈潑雜誌》（Harper's Magazine）上評論：「這個博覽會十分不統一、不協調，有好東西，又有壞東西；愚蠢粗俗到了極點，聰明高雅也到了頂峰。」

與1933年芝加哥博覽會相比，採取對稱式布局的紐約博覽會顯得保守，儘管也有不少創意，諸如「明日的城市」（Town of Tomorrow）、色彩鮮明的某些展館和絢麗的燈光照明，紐約博覽會更為正式、更注重形式、更加莊嚴慎重，甚至規定所有色彩都必須使用原色和白色。然而，建築師和設計師都趨於保守，整體而言，設計回歸到基礎，總平面反映古典主義傳統，主題館則採用幾何元素。對傳統形式的順從和追求視覺效果的永恆，卻與博覽會期間爆發的第二次世界大戰扞格，而顯得有些滑稽突兀，即便是在大戰爆發之前，總平面的布局和現代展館的設計，就都與現代生活模式格格不入。

博覽會展示的電氣設備、輕質金屬材料，以及新式合成纖維的現代房屋、汽車等都吸引了人們關注，而博覽會展出的世界各國古代村莊複製品，以及大師們的畫作展覽等，則給人們一種錯覺，似乎國內的變化和海外的混亂局勢隔絕在遙遠的地方。

在私人汽車納入美國夢的過程中，美國汽車工業具有推波助瀾的重要作用，他們宣稱：「汽車就是美國人的新家」，而這屆博覽會最成功的就是通用汽車公司的展館，每天有二萬八千萬人買票參觀，總共有兩千五百萬人參觀了這個展館。通用汽車館由德國出生的美國著名建築師艾伯特‧康（Albert Kahn，1869～1942）設計，康也設計

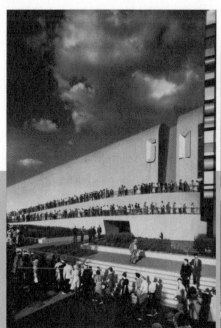

▲艾伯特‧康設計的通用汽車館。　　　　▲紐約世博會的「汽車城市」。

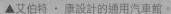

了這屆博覽會的福特汽車館。通用汽車館內展出由美國舞台設計師、工業設計師諾爾曼‧貝爾‧格迪斯所設計的「未來都市全景」模型，完整概念是一個無限縱橫交錯的超級高速公路網和廣闊的城市郊區，並設想1960年的城市中心是高層建築所組成的中央商務區，高架道路將城市的各個部分連接在一起，提倡電氣時代和汽車時代的城市未來。解說員告訴觀眾：「一個國家的高速公路，決定其文明的發展速度。」

「未來都市全景」生動展現通用汽車對未來人類社會發展的前瞻，近五十萬間專門設計的房屋模型，超過十八個種類的十萬株綠樹模型，以及五萬輛比例縮小的汽車，組成了「未來都市全景」。展館內有六百個可移動式座位，參觀者進入展廳後，坐在裝有嵌入式個人聲音系統的可移動扶手椅上，在底部輸送帶承托之下，緩緩向前移動

15分鐘，沿途一面觀看格迪斯所設想的1960年美國風光，一面聽錄音解說。參觀者可以看到並切身體驗未來三十年之後的美國城市，汽車以每小時160公里的速度，奔駛在七車道的城市道路上，模型中有實驗性的住宅、農莊、工廠、水壩、橋樑和一座大都市，並宣告著汽車是美國人的新家。每一個參觀者在結束參觀後，可以得到一枚徽章，上面寫著：「我看見了未來」。

　　格迪斯預言，到了1960年，美國人個個身材高碩、皮膚黝黑、精力充沛，玩耍的時間超過工作的時間，那時的美國人對衣服、家具之類的物品已經不感興趣，所以博覽會裡並沒有展出太多這類用品。他還預言，未來的美國鄉村中，公路平坦寬闊、縱橫交錯；所有汽車都安裝空調，而且售價只有二百美元；全國各地綠樹成蔭，每個村莊都有一個機場，飛機平常就停放在地下機庫；未來農村的生活最舒服，各家各戶都能自己生產糧食。迪格斯對於未來還有很多想像，他認為：1960年的發明家和工程師還需要一點原子能，到時候主要的能源

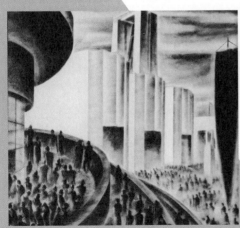

▲觀眾踴躍參觀未來城市展覽。　　　　▲ 1939 年紐約世博會的「未來都市全景」。

將是液態空氣；望遠鏡的功率將大幅提高，人們可以觀看到比現下清晰三百倍的月亮；癌症不再是不治之症，人類的平均壽命可以延長到七十五歲；城市裡到處都是辦公大樓和高層公寓，每幢高達八百多公尺，四周有高速公路，能容納十四輛車平行駕駛。

格迪斯從事過許多工作，曾經為多部紐約大都會歌舞劇設計舞台布景，他也是「流線型」設計的倡導者，曾經為殼牌石油公司（Shell Oil Company）做過城市規劃，他把設計轉變成一項公共事務，並意識到質量與實用價值之間的聯繫，以及設計在強化價值觀過程中的潛力。格迪斯在1940年出版了《神奇的高速公路》（Magic Motorways），他設計的作品以建立在空氣動力學基礎上的流線型著稱，通用汽車館內的展示也是由他設計。一位美國評論家約翰·布魯克斯（John Brooks，1897～1940）指出了格迪斯設想的致命弱點，就是格迪斯看不到三十年後在美國引起許多麻煩的城市問題。格迪斯的城市劃分為住宅區、商業區和工業區，為了讓汽車更快進入城市中心，城市中間有一條高速公路穿過，卻沒有設置停車場，布魯克斯說道：「格迪斯夢想的天堂已經大致成為事實，但是糟就糟在理想實現之後，倒有點像是地獄了。」

這屆博覽會顯示出一種

▼勞倫斯·科克設計的膠合木住宅。

「流線型」運動，工業設計家出現在設計舞台上，德賴弗斯、格迪斯、雷蒙‧羅威（Raymond Loewy，1893～1986）、華特‧多溫‧迪格（Walter Dorwin Teague，1883～1960）等卓越的設計師，設計了從電動刮鬍刀到郵輪等範圍廣泛的工業產品造型，表現了現代生活的快速節奏，引領了兩次世界大戰之間的美國工業設計潮流。

「明日的城市」推出美國建築師勞倫斯‧科克（Alfred Lawrence Kocher，1885～1969）設計的膠合木住宅，成為日後美國各地住宅的原型。

芬蘭館是芬蘭建築師阿爾瓦‧阿爾托（Alvar Aalto，1898～1976）在設計競賽中獲得一等獎的方案，成為這屆博覽會上最大膽的一座建築。1937年舉行紐約博覽會芬蘭館設計競賽時，阿爾托提交了兩個方案，而他的妻子愛諾‧阿爾托（Aino Aalto，1906～1949）在他不知道的情況下，又悄悄提交了第三個方案，結果三個方案都得到一等獎，並獲得設計的委託，而阿爾托堅持最後設計方案不受相關單位干涉的要求，也被主辦單位接受了。由於展館場地的變更，芬蘭無法建起自己的展館，只能運用主辦國提供的小尺度空間，芬蘭館不得不與其他國家共同利用一幢建築，所以這個工程基本上無法做結構創新或立面設計，實際上只能「裝修」，但是這個受限情況卻給了阿爾托無限靈感。

阿爾托設計的芬蘭館極具芬蘭特色，表現現代性和地域性的結合，以新型的塑性空間表現出一種綜合的美。由於展館呈狹長形，阿爾托把展廳挑高達16公尺，只在單邊布置展品。為了增加展示面積、產生視覺效果，建築師把整個牆面分成四層，最上層展出芬蘭的概況，依次向下的展出內容是民眾和工廠，底層是產品展覽。各層不僅在水平方向上處理成如同波浪般的起伏，在豎直方向上也自下往上向

內側傾斜，建築師在有限的展廳內部，透過象徵北極光的波浪形前傾牆面，擴大了展示面積，又讓觀眾在視覺上倍感舒適。在材料處理上，展館內部以不同斷面的木材構成，以取得照片與木質背景之間的協調，牆體本身也成為展覽的組成部分。此外，屋頂上裝設了芬蘭生產的壓製板所製造的螺旋槳，不僅是一種產品，更可以攪動空氣達到通風的作用。在往後歷屆世博會上，芬蘭館始終都有非凡的設計，倍受世人矚目。

　　巴西館是1939年紐約世博會建築的代表作之一，建築師是巴西現代建築大師奧斯卡‧尼梅耶（Oscar Niemeyer，1907～），尼梅耶在1988年獲普立茲建築獎（The Pritzker Architecture Prize）。在巴西館設計競賽時，原本由巴西建築師盧西奧‧科斯塔（Lúcio Costa，1902～1998）獲第一名，尼梅耶獲第二，但是科斯塔被年輕尼梅耶設計的一個大坡道所打動，決定重新設計並與尼梅耶合作，由尼梅耶完成最後設計，這是建築師培養提攜年輕建築師的一段佳話。尼梅耶的巴西館，代表巴西現代建築的發展方向，將國際上最新思潮與巴西建築技

▲尼梅耶設計的巴西館。

▲巴西館的庭園。

術、巴西對氣候條件回應的傳統模式完美地結合在一起。這座展覽館
採用自由的平面布局,展館呈簡潔的L形,南立面呈曲線形,有一個大
坡道從地面引入第二層,從室外進入室內的過程形成空間的序列,展
廳位於L形的長邊,入口旁的鏤空花格窗十分醒目。建築圍繞一座種植
巴西植物並飼養蛇等動物的熱帶花園布置,整個構思使人聯想起里約
熱內盧的熱帶風光,室內外空間和花園構成完美的結合,體現了空間
的流動性和滲透性。

　　巴西館的庭園由巴西著名園林建築師、畫家、舞台設計師羅伯
托‧柏爾‧馬克斯(Roberto Burle Marx,1909～1994)設計,他是第
一位巴西現代園林藝術家,以繪畫起家,他設計的園林具有超凡脫俗
的意境。馬克斯以巴西本土的植物為基礎,另外採用取自叢林、經過
嫁接的植物作為點綴,產生了特有的民族風格,並與現代建築的環境
相融合,為巴西的景觀環境做出巨大貢獻。之後,他又設計了1958年
布魯塞爾(Brussels)國際博覽會巴西館的花園。

這屆博覽會上，展出了機器人、空調器、彩色膠捲、尼龍絲襪、攝影機、電視機、塑膠、錄音機、錄音帶等，也展示了地下鐵、高速公路、國際機場等一系列的新設施，向世界展示未來城市、未來學校、未來交通、未來餐館等模式。

8. 西雅圖太空針和科學館

西雅圖舉辦以「太空時代的人類」為主題的1962年專業類世界博覽會（Centuryzl Exposition），副標題是「二十一世紀世界和平年代的人類，文化進步與經濟發展」（Concept of Man in the World of Century 21 in an Era of Peace，Cultural Advancement and Economic Development）。早在1955年策劃這屆世博會時，設想的主題是「西方的節日」（Festival of the West），後來才確定以「太空時代的人類」為主題，意義在於展示美國科學和技術以及太空探索方面的成就和競爭能力，美國國家航空暨太空總署（NASA）還設有獨立的展館。這屆世博會顯示了美國和蘇聯兩個超級大國在關注生活質量、在意識型態和外層空間上的競賽。1962年2月，美國實現了環繞月球的太空飛行，並開始實施登上月球的「阿波羅計畫」（Apollo program），對空間旅行的強烈興趣已經形成全國熱潮。

西雅圖博覽會於4月21日開幕，10月21日閉幕，四十九個國家和四個國際組織參展，九百六十一萬人參觀了博覽會。西雅圖

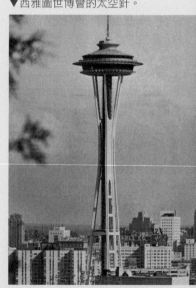
▼西雅圖世博會的太空針。

▲西雅圖世博會的球形電梯。

▲西雅圖世博會的單軌列車。

▼西雅圖世博會的二十一世紀城市。

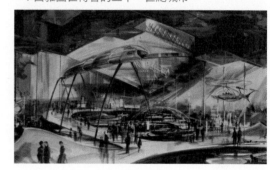

世界博覽會的舉辦是為了推展城市舊區的改造，在這之後，美國利用舉辦世博會為城市舊區改造和基礎設施籌集資金變成一種慣例。西雅圖世博會舉辦後，為城市留下一條短小的單軌列車線路、一座歌劇院、184公尺高的太空針（Space Needle）和聯邦科學館（The Federal Science Pavilion）。

西雅圖世博會的場地比較小，占地僅30平方公頃，但是位於城市中間，交通非常便利，世博會建築可以考慮永久使用，從長遠來說可以節約成本。一個單軌交通系統每次承載四百五十名參觀者，以90秒的速度將參觀者從市中心送至世博會園區。這屆博覽會設置了五個主題館：科學的世界、二十一世紀的世界、商業的世界、藝術的世界和娛樂的世界。

美國建築師唐納・德斯基（Donald Deskey，1894～1989）設計了

▲山崎實設計的科學館。

「明日世界」展，展覽中提出了二十一世紀城市和住宅的理想模式，觀眾可以搭乘球形電梯在21分鐘內遨遊代表明日世界的「明日城市」，球形電梯每次可以乘載一百人。在德斯基設想的2001年，住戶只要觸動按鈕就可以簡單地加以操作，烹飪、洗滌、儲藏、娛樂設施和具有空調的汽車、火車，甚至超音速飛機等等都是全自動的，城市中採用單軌列車作為主要的交通工具。此外，德斯基還有一些天馬行空的想像，家用計算機可以幫助記帳，購物付款都只需按一下按鈕，電話是無線的，人們可以在月亮上行走，學校可以用電視監管。

西雅圖世博會的科學館是日裔建築師山崎實（Minoru Yamasaki，1912～1986）的作品，被稱為是「典雅主義建築」風格。西雅圖是山崎實出生和成長的城市，他的父母都是來自日本的移民，他曾經就讀華盛頓州立大學（Washington State University）建築學院，1949年自己開業。在二十世紀的五〇至七〇年代，山崎實就嶄露頭角，他最早成名的設計作品是聖路易斯機場航站大樓（1951～1956），而西雅圖世博會的科學館則為他贏得聲譽，之後他又設計了著名的紐約世界貿易中心（World Trade Center，1962～1976）。

山崎實為西雅圖科學館設計一個內向的展覽建築，在名為二十一

世紀的博覽會中，他的建築卻面向歷史，採用哥德復興的形式。建築布局一反西方傳統，將科學館的序廳等五個展室和一個休息廳分別配置在六個長方形的房屋內，這些高低錯落的房子圍合成一個三合院。各個展室按參觀順序首尾相接，院落的空間也錯落有致，還有一大部分的院子闢為水池，形成一個水院，人們可以在這裡領略到東方園林的情趣。

整棟建築的基本元素是尖券，是西方中世紀哥德式建築的符號，山崎實採用簡化的哥德式建築形象，同時又追求鋼筋混凝土結構在形式上的精美。他之所以採用哥德式也是寓意於美國的學院哥德式傳統，美國許多古老的高等學府一般都按照哥德式風格建造校舍，同時又源於歐洲中世紀教會和修道院曾經是學術研究機構，也源於大學是教會培養神職人員的「大學堂」，因此，山崎實以哥德式表明了這座建築與學術研究的深層關係。

西雅圖世博會的科學館在方案設計階段，曾經遭到來自美國建築界的強烈批評，這個方案幾乎夭折，幸而有當地居民熱烈支持才得以實現。而山崎實在社會公眾中的聲譽一直比在建築師的圈子裡還要高，他所設計位於聖路易斯的普魯特-伊果居住區（Pruitt-Igoe residential complex）因社會問題於1972年7月15日被爆破拆毀，這個事件被建築評論家詹克斯（Charles Jencks, 1939～）評價為後現代主義（Postmodernism）建築的開始。

9. 紐約世博會的世博地球

西雅圖世博會關於「明日世界」的設想，在1964年紐約世博會（New York World's Fair, 1964～1965）上或多或少有所實現，儘管國

際展覽局沒有批准這屆由美國民間組織舉辦的博覽會，但是已經被廣泛公認為是自1851年倫敦世博會以來規模最大的世博會，許多關於世博會的文獻都把這屆博覽會視為正式的世博會。紐約世博會於1964年4月22日開始展出，到1964年10月18日結束，次年從4月21日至10月17日，占地達500平方公頃，共有五千一百六十萬人參觀了博覽會，是美國所舉辦最盛大的世界博覽會。由於紐約世博會的組織者羅伯特‧摩西（Robert Moses，1888～1981）一再無視國際展覽局的有關規則，導致國際展覽局要求成員國抵制紐約世博會，一共只有二十四個國家參展，許多歐洲國家、加拿大和蘇聯都沒有參加這屆世博會。

　　1964、1965年紐約世博會沿用的皇后區法拉盛草地，是1939年世博會留下來的荒蕪場地。1964年世博會利用1939年世博會的規劃、道路系統和市政基礎設施，但場館的布置則有所不同。這屆世博會延續前幾屆美國所舉辦的世博會傳統，主題是「透過理解走向和平」，副題是「人類在擴張的宇宙和濃縮的地球上的成就」（Man's Achievement on a Shrinking Globe in an Expanding Universe）和「進步的千禧年」（A

▼1964年紐約世博會的標誌「世博地球」。　　　　　▼紐約州館的明日大帳篷。

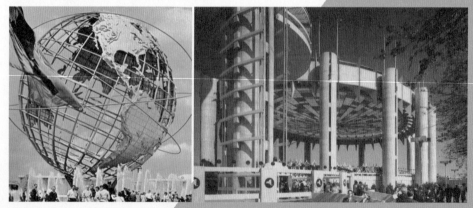

Millennium of Progress），同時紀念紐約城誕生三百週年。這屆世博會的主題反映了對冷戰的憂慮，對新技術征服宇宙的期望。

1964年紐約世博會的標誌，是美國鋼鐵公司（United States Steel Corporation）贊助的12層不鏽鋼製作的「世博地球」（Unisphere）。另外，美國著名建築師保羅‧魯道夫（Paul Rudolph，1918～1997）也為這屆世博會的標誌，提出了「銀河碟」（Galaxion）的構想。

紐約州館（New York State Pavilion）的明日大帳篷採用懸掛結構，是當時世界上最大的懸索結構，建築師是美國著名建築師菲力普‧強生（Philip Johnson，1906～2005）和理查‧福斯特（Richard Foster，1933～2002），這是一座十分巨大的展館，好比一個有頂蓋的足球場，實際上，一個足球場放在展館中綽綽有餘。強生在一次採訪中說，他感興趣的是空間，一個延展的空間，因此整座建築設計成沒有牆，只有屋頂的空間，屋頂具有吸引人們注意的重要作用。紐約州館位於梵諦

▼1964年紐約世博會展出的「明日城市」模型。

▲紐約世博會設想的明日學校。

▲未來的海底城市。

岡館（Vatican Pavilion）和通用汽車館之間，估計每天有十萬人經過，但一般人不會在乎紐約州館。當時的紐約州長是尼爾森・洛克菲勒（Nelson Rockefeller，1908～1979），他要求強生無視規定將展館設計成博覽會上最高的建築，於是建造出三座雕塑般的塔樓，最高達76公尺，幾乎是博覽會上其他建築高度的兩倍，上面還有觀景平台。

通用汽車館則再一次以「未來世界」為主題，展出明日城市的模型，中間是城市的核心，周遭是衛星城，共有兩千九百萬觀眾參觀。美國建築師還提出了明日學校的模式，設想用電視螢幕監管學校。繼1939年紐約世博會上通用汽車公司展示「未來城市全景」之後，通用汽車公司的「進步之園」再次展示新的「未來城市全景」模型，一座真空的電氣化城市，包括旅館、餐廳，還設想人類將居住在大洋海底。

這屆世博會最醒目的是美國的企業館，諸如IBM、通用汽車公司、杜邦公司、柯達公司等。其中最傑出的是位於博覽會東北端的IBM館，IBM館的建築師是美國著名建築師耶洛・沙利南（Eero Saarinen1910～1961），他出生於芬蘭，1923年隨父母移居美國，他的

▼通用汽車館。

▼IBM館外觀。

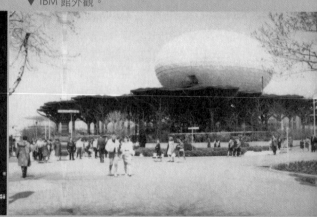

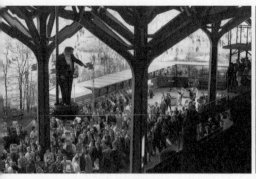

▲ IBM 館的空中劇場。　　　　　　　　▲ 卡瓦哈爾設計的西班牙館。

父親是埃利爾·沙利南，曾經設計過1900年巴黎世博會的芬蘭館。耶洛·沙利南於是美國二十世紀五〇年代實驗性建築的倡導者之一，具有很強的創新意識，他在1961年就開始構思，他設想展館應當擁有一片由鋼鐵製成的樹海，鋼製樹叢上是綠色玻璃纖維氣泡構成的樹冠；一個能容納五百人稱為「藍色巨蛋」（The Big Blue）的劇場，聳立在高達15公尺的樹冠之上，這座作為主展館的淺藍色巨蛋，彷彿漂浮在深色調的樹叢上，而且巨蛋表面雕滿IBM字樣，既表明展館的身分，又增加材料的質感。耶洛·沙利南1961年過世後，IBM館交由愛爾蘭（Ireland）裔美國建築師凱文·羅奇（Kevin Roche，1922～）和荷蘭（Netherlands）裔美國建築師約翰·丁凱羅（John Dinkeloo，1918～1981）繼續完成，而IBM館的展示設計就由美國著名設計師查爾斯·埃姆斯（Charles Eames，1907～1978）和蕾·埃姆斯（Ray Kaiser Eames，1916～1988）夫妻承接。

　　西班牙館獲得這屆世博會的建築獎，西班牙館表現出傳統與現代的融合，建築師是哈威爾·卡瓦哈爾（Javier Carvajal，1926～），他從格拉納達（Granada）的阿爾罕布拉宮（La Alhambra）借鑒了諸如庭院、曲折的入口等元素，並以格子窗、變幻的光影使展館產生豐富多彩的空間、層面和剖面變化，給參觀者許多驚喜。無窗建築的外表是

美國高效的工業產品，而含蓄的內部空間則是西班牙文化的表現，人們對西班牙館傳遞夢想的力量給予最高的評價。

紐約博覽會上，美國公平人壽保險公司（Equitable Life Assurance Society）進行一項「人口調查」，探討世界的未來和社會的發展，並關注全球問題。

1964年紐約世博會從展示實物到展示圖像的都有大轉變，計算機技術、傳真機、福特公司的野馬（Mustang）汽車、比利時鬆餅（Belgian Waffles）、迪士尼（Disney）等，博覽會上的「進步之園」展出了電氣化城市和核反應堆（Nuclear Reactor）模型。

10. 美國舉辦的其他博覽會及其建築

美國德克薩斯州（Texas）的聖安東尼奧市在1968年4月6日至10月6日舉辦了1968年赫米斯博覽會（HemisFair, 1968-San Antonio River），主題是：「美洲文化的匯合」（The Confluence of Civilisations in the Americas），二十三個國家參展，展館在會後作為展覽、會議、文化和體育活動的綜合設施。聖安東尼奧市曾被譽為全美第二名、全球第九名最受喜愛的旅遊城市，這與聖安東尼奧河（San Antonio River）的改造具有密切關係。為了籌辦這屆博覽會，主辦單位對聖安東尼奧河加以改道和整治，並保留園址上

▼聖安東尼奧河畔。

的二十餘幢歷史建築。聖安東尼奧河經過整治後，成為城市生活的中心，不僅免除了洪水的威脅，還在河岸兩邊新建親水休閒步道，沿聖安東尼奧河約4.5公里長的河畔，布滿商店、餐廳、咖啡屋、酒吧、博物館和露天劇院。整條河畔步行街利用地形設置在河谷地帶，與車道分隔開，步行街共穿過二十一個街坊，而河上則架有三十五座橋樑，許多高高低低的台階形成親水平台。在夏日，潺潺河水使周遭環境降溫，而幾乎覆蓋整個河道的橡樹枝則為人們遮蔭。

聯合國於1972年在斯德哥爾摩（Stockholm）首次召開以環境為議題的國際會議，兩年之後，在美國史波肯（Spokane）舉辦以「無污染的進步」為主題的1974年國際環境博覽會，這是歷史上第一次明確地將環境問題作為主題的世博會，也是自1968年美國加入國際展覽局後舉辦的第一個世博會。博覽會於1974年5月4日開幕、11月3日閉幕，十個國家參展，參觀人數為四百八十萬。1974年6月5日，史波肯世博會訂定第一個世界環境日，活動主題為「只有一個地球」（Only one Earth）。

1969年，位於美國華盛頓州東部的史波肯市計畫在1973年舉辦大型活動，慶祝史波肯建城一百週年，當地政府還邀請諮詢專家前來評估慶祝計畫的可行性。為了結合當地治理史波肯河強烈意願，諮詢報告建議百年慶祝延遲到1974年，舉辦一次以環境為主題的世界博覽會。史波肯是世博會歷史上最小的舉辦城市，二十世紀七〇年代，史波肯市當時的人口只有十八萬，連同周邊地區人口也只有二十五萬。

這屆世博會最大的外國館是蘇聯館（Soviet Union Pavilion），在當時的國際環境下，出現在史波肯的蘇聯館，是許多參觀者選擇在第一時間參觀的展館。蘇聯館正門口擺放著列寧（Vladimir Lenin，1870～

1924）的巨大頭像，館中展示了在環境保護和國土規劃上的現狀。

史波肯博覽會的選址意在治理史波肯河，美國館設在河中的哈芙梅爾島（Havermale Island）上，世博園區在閉幕後成為獨具特色、引人入勝的遊樂園——「河濱公園」（Riverfront Park）的核心。史波肯河曾在當地工業發展時期遭到污染，這屆世博會徹底治理了史波肯河的污染，不僅為史波肯市帶來一條乾淨的河流，而且還建造了河濱公園、歌劇院和會議中心。從1974年史波肯世博會起，世博會開始關注環境的價值。

▲諾克斯維爾的太陽球。

雖然1974年史波肯世博會沒有留下標誌性建築，也沒有展出驚世駭俗的展品，但人們至今仍沒有遺忘史波肯世博會，因為史波肯世博會觸及國際社會面臨的最嚴峻問題——環境保護。在環保命題下，人類需要思考生存危機，需要反省生活模式。

1982年5月1日至10月31日，在美國的諾克斯維爾舉辦了主題為「能源——世界的原動力」的世界博覽會，博覽會的場地上建造一個500平方公尺的太陽能集熱器，作為博覽會空調和熱水的能源。法國館展出一輛未來的節油汽車以及高速列車的模型，博覽會也展出太陽能房屋、利用核能的原子能增殖反應堆模型等。這屆世博會的標誌是一

◀摩爾設計的奇景牆。
奇景牆是博覽會上最受歡迎的娛樂區，受紐奧良傳統的「肥美的星期二」節的影響，摩爾和他的設計小組創造了歡樂又奇幻的建築群， 建築師說他們的構思來自北京頤和園長廊的啟發。
▶百年紀念展館。

座高81公尺的太陽球（Sun Sphere），頂部是一個金黃色的玻璃球，直徑為23公尺，玻璃表面鍍24K金，在陽光下金光熠熠，內部還有一間裝飾豪華的餐館、雞尾酒吧和一個瞭望台。新中國首次正式參加了這屆世博會。

　　1984年5月12日至11月11日，美國又舉辦了主題為「河流的世界，水乃生命之源」的1984年紐奧良世博會，共有二十六個國家參展，七三三萬名觀眾參觀。這屆世博會的總監是艾倫・艾斯古（Allen Eskew），美國著名建築師查爾斯・摩爾（Charles Moore，1925～1993）是總體規劃顧問，他所設計的奇景牆（Wonderwall）是博覽會上最受歡迎的娛樂區，受紐奧良傳統的「肥美的星期二」節的影響，摩爾和他的設計小組創造了歡樂又奇幻的建築群，建築師說他們的構思來自北京頤和園長廊的啟發。為了籌備這屆博覽會，建築師們整整用了四年時間讓作品臻於完美，摩爾還親自設計了博覽會的百年紀念展館（Centennial Pavilion）。這是一組位於水邊的彩色建築群，表現了摩爾的後現代主義建築思想，將各種建築元素加以拼貼，產生舞台布景式的效果。

南歐的世博會建築

　　南歐諸國在整個歐洲的發展過程中相對遲緩，工業化的進程在二十世紀五〇年代才剛剛起步。在南歐國家舉辦的主要世博會包括1888年巴塞隆納（Barcelona）世博會、1929年巴塞隆納世博會、1929年塞維亞（Seville）伊比利亞美洲博覽會（The Ibero-American Exposition）、1992年塞維亞世博會、1992年熱內亞（Genoa）世博會、1998年里斯本（Lisbon）世博會和2008年薩拉戈薩（Zaragoza）世博會等，其中西班牙（Spain）的貢獻尤為重要。早在二十世紀三〇年代，一位著名的英國品酒師說過：「關於西班牙最奇妙的事情，莫過於如此之西班牙。」西班牙特殊的歷史文化環境、氣候孕育了富有特色的世博會，為世博會增添了光彩。

　　巴塞隆納曾經是二十世紀西班牙建築最活躍的中心，在世紀之交，強烈的加泰隆尼亞（Catalonia）地區意識，使這座城市成為泛歐「民族浪漫主義」（National Romantic）現象中最激動人心的地方。在加泰隆尼亞，這一運動被稱為現代主義（Modernismo），與當時通行於馬德里（Madrid）等地具枯燥學究氣的新世紀派古典主義（Classicism of Noucentistes）形成對照。然而，其他地域主義（Regionalism）的運動，在1900年之後的西班牙建築中形成和發展，直至西班牙內戰爆發。西班牙的歷史決定了建築領域的命運，除了俄羅斯之外，西班牙建築受政治地緣因素的影響遠遠超過任何其他歐洲

國家。西班牙建築經歷一連串的演變，適應了社會、歷史與環境的變化和衝突，這片土地正在成為一片開放的國土，既接納新移民，又向其他國度輸出人口。多元文化、多種民族、多變氣候以及深濃的藝術傳統，對西班牙建築的影響是顯而易見的，基督教文化、伊斯蘭文化以及拉丁美洲文化等都在這裡深深紮根。二十世紀初，受現代主義和新藝術運動（Art Nouveau）的影響，出現一個短暫的輝煌時期，安東尼奧‧高第（Antonio Gaudi，1852～1926）和多明尼克-蒙塔拿（Lluis Domènech i Montaner，1850～1923）引領了西班牙的現代建築運動，融合了自然主義（Naturalism）、古典主義、新藝術運動和哥德式功能主義（Functionalism）。

西班牙的現代理性主義（Modern Rationalism）建築在約瑟‧路易‧塞特、安東尼奧‧柯迪西（Antonio Coderch，1913～1984）和工程師愛德華多‧托羅哈（Eduardo Torroja，1899～1961）等的推動下，將地中海的地域傳統與現代主義結合，以建築的高度表現力產生了廣泛的國際影響力。正如義大利建築師和理論家維多里歐‧葛雷高蒂（Vittorio Gregotti，1927～）所說：「在西班牙有一種靜謐、一種靜止的空間，其形態屬於古典，這非來自顯而易見的渴望，而是出自於歐洲中心的建築空間運動，並由此誕生了現代建築。」註

經歷二十世紀中葉的沉寂期之後，西班牙建築在二十世紀八〇年代起又產生新的希望和生機，傳統使西班牙建築具有足夠力量在新的歷史時期形成沉澱，而多元文化和跨地域性又使它充滿想像力和張力。二十世紀九〇年代是當代西班牙的黃金時期，似乎可能再度成為世界性的帝國，不過這回的崛起是城市建設和建築

註轉摘自Gabriel Ruiz Cabrero. Spagna Architettura, 1965～1988. Electa.1989.7.

領域，而不像十八和十九世紀是在地緣政治領域。西班牙自1986年成為歐盟（European Union）的成員之後，獲得一千一百億歐元的資金用於國家發展，西班牙的國民年平均所得也從二十世紀七〇年代中期的一千五百美元，迅速增加到2004年的二萬三千美元。隨著經濟的迅速增長和旅遊業的發展，大量人口從農村湧入城市，都市人口呈現出多元化的趨向。

西班牙充分利用大型事件和國際活動來促進各個城市的發展，許多城市都經歷了一場蛻變。在1992年塞維亞世界博覽會和第二十五屆巴塞隆納奧運會（Barcelona Olympic Games）這兩項國際性活動舉辦之後，西班牙經歷一場空前規模的城市建設和增長，西班牙建造了堪稱歐洲最多數量的公共建築和基礎設施，包括機場、博物館、車站、醫院、圖書館、體育場、會議中心，以及鐵路系統和道路網、橋樑等，像馬德里、巴塞隆納、畢爾包（Bilbao）、瓦倫西亞（Valencia）等城市在歷史機遇來臨之際，用高品質的城市更新和建設項目使城市環境不斷優化，創造了一批優異的、富於創意的城市設計和景觀設計，將傳統環境與現代精神的互動演繹得精美絕倫。西班牙建築領域的成就，還表現在城市環境設計、都市空間設計、廣場街道設計、歷史街區保護與更新等。

西班牙的城市中心區和歷史傳統得到全面的復興，西班牙的歷史遺跡和建築成為無可比擬的精神財富和文化寶藏。經濟的發展為建築師的成長提供了歷史機遇，西班牙建築師表現出積極的創造精神和深邃的實驗性，出現許多世界級的建築大師，如拉斐爾‧莫內歐（Rafael Moneo，1937～）、艾瑞克‧米拉勒斯（Enrico Miralles，1955～2000）、聖地牙哥‧卡拉特拉瓦（Santiago Calatrava，1951～）、卡

梅·皮諾斯（Carme Pinós，1954～）等，老一輩的大師則有：雷卡多·波菲爾（Ricardo Boffil，1939～）和約瑟·路易·塞特、亞雷漢德羅·德拉·索塔（Alejandro de la Sota，1913～1996）等，莫內歐在1996年獲得普立茲建築獎。西班牙建築師代表自二十世紀七〇年代以來不同的創作方向，但始終表現出地域主義建築的批判性精神，這時西班牙的青年建築師迅速成長，創作出大量的當代實驗性作品，因此西班牙被譽為青年建築師的創作天堂。

此外，許多國際建築師也參與了西班牙建築的發展，美國建築師法蘭克·蓋瑞（Frank Gehry，1929～）、理查·邁爾（Richard Meiyer，1934～）和彼得·埃森曼（Peter Eisenmann，1932～），英國建築師霍朗明（Norman Foster，1935～）、理查·羅傑斯（Richard Rogers，1933～）、薩哈·哈蒂（Zaha Hadid，1950～）、大衛·奇普菲爾德（David Chipperfield，1953～），法國建築師尚·努維爾（Jean Nouvel，1945～）和多明尼克·佩羅（Dominique Perrault，1953～），義大利建築師馬西米利亞諾·福克薩斯（Massimiliano Fuksas，1944～），日本建築師伊東豐雄（Toyo Ito，1941～）等，都在西班牙留下優秀的作品。他們的作品在西班牙文化和建築傳統的薰陶下，也推展了西班牙建築的實驗性和先鋒性。

西班牙建築從二十世紀九〇年代開始走向世界，廣受全世界的讚譽，現在西班牙建築已經成為世界建築的一個寶庫。西班牙建築以含蓄中帶有震撼力著稱，融合了新與舊、歷史與現實，形成獨特的多元化風格。西班牙的建築師占總人口的比例居全球最高，他們的建築創作極富表現力，具有現代性和世界性，不論是在西班牙的世博會建築，或是西班牙參與歷屆世博會的展館，都表現出深遠的創造性，如

◀埃爾・路奇・奈爾維設計的都靈勞動宮屋頂。
▶夾層的樓板結構。 在夾層展廳的鋼筋混凝土樓板上，將板肋按照受力的等應力線布置，也發揮了很好的表現力。

1937年巴黎世博會、1958布魯塞爾世博會、2000年漢諾威世博會、2005年愛知（Aichi）世博會等博覽會上的西班牙館均有優秀表現，對當代世界建築的發展具有重要影響力。

義大利在舉辦世博會方面也有悠久的歷史，早在1902年，義大利就舉辦過都靈（Turin）現代裝飾藝術博覽會（Esposizione d'Arte Decorativa Moderna）。1911年4月29日至11月19日，都靈舉辦了以「工業與勞動」（Industry and Work）為主題的世博會，為期兩百零五天，占地120平方公頃，三十七個國家參展，七百四十一萬人參觀了這屆博覽會。

都靈於1961年5月1日至10月31日舉辦慶祝義大利統一百週年的「國際勞動博覽會」（International Labour Exhibition），這屆博覽會上義大利土木工程師皮埃爾・路奇・奈爾維（Pier Luigi Nervi，1891～1979）設計的展覽大廳表現了鋼筋混凝土結構之美，以十六根高度為20公尺的變斷面梁支承著40公尺見方的蘑菇狀頂蓋，在鋼結構的大蘑菇傘上還有20公分寬的帶窗相間。此外，奈維爾在夾層展廳的鋼筋混凝土樓板上，將板肋按照受力的等應力線布置，也發揮了很好的

表現力。奈爾維說過：「一個技術上完善的作品，有可能在藝術上效果甚差，然而無論是古代還是現代，從來沒有一個從美學觀點公認的傑作，在技術上卻不是一個優秀的作品。由此看來，良好的技術對於良好的建築說來，雖不是充分的需要，卻是一個必要的條件。」[註]由於施工工期僅有十個月的時間，設計與施工必須十分有默契地配合。博覽會後展覽大廳被改造成一所工地主任和技術培養訓練中心。

▲米蘭 1906 年博覽會主入口。
▼米蘭三年展藝術宮。

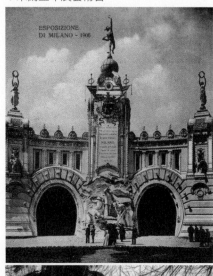

米蘭（Milan）舉辦了1906年以「交通」為主題的國際博覽會（International Exposition of Transport），當年4月28日開幕、11月11日閉幕，博覽會占地100平方公頃，二十五個國家參展，吸引了一千萬名觀眾。

米蘭自1923年起舉辦三年展，成為國際展覽局認可的博覽會。自1933年註冊以來，米蘭三年展已經有將近八十年的歷史，米蘭於1933年5月舉辦「裝飾藝術和現代工業及現代建築博覽會」（Decorative Industrial and Modern Architecture Ve Triennale of

[註] 摘自奈爾維的《建築的藝術與技術》，黃雲昇譯，北京，中國建築工業出版社，1981年。

Milan），這個博覽會每三年舉行一次。為了舉辦三年展，米蘭建造一座藝術宮（Palazzo dell'Arte，1932～1933），建築師是喬凡尼‧穆齊奧（Giovanni Muzio，1893～1982），展館造型十分簡樸，為典型的義大利理性主義建築風格。直到今日，藝術宮仍用作三年展的主展館。

　　1940年第七屆三年展後，受到二次大戰影響，第八屆三年展於1947年才舉行。1988年第十七屆義大利米蘭三年展的主題涉及城市——「世界城市與大都市的未來」（World Cities and the Future of the Metropolis，XVII Triennale of Milan），重點展示建築領域的創新和城市規劃的變革。迄今為止，還沒有這種關於大都市問題的比較研究和深層次的交流，大都市群的積聚現象日益明顯，都市現象已經成為全球必須密切關注的問題。城市人口比二十年前幾乎翻了一倍，全球化現象已初露端倪，出現了地球村（Global Village）的概念，大都市的數量也在急劇增加。在這次三年展上，將城市問題歸結為城市的身分認同、城市貧困問題、城市公共空間、城市形態、城市規劃的制度和程序問題，以及經濟和產業重組等。這次三年展是關於城市問題的第一次大型綜合性國際展覽，義大利、荷蘭、法國、西班牙、俄國、德國、瑞典、芬蘭、日本、韓國、加拿大、美國、哥倫比亞、墨西哥、衣索比亞等國參加了展覽。米蘭也即將在2015年舉辦主題為「給養地球：生命的能源」（Feeding the Planet, Energy for Life）的世博會。

　　雖然1942年羅馬世博會由於第二次世界大戰而未能舉辦，卻留下寶貴的建築遺產。1992年熱內亞世博會儘管規模不大，影響也遠不及同年在西班牙塞維亞舉辦的世博會，但是熱內亞為籌辦世博會而改造城市及港區，是對城市發展史的重要貢獻。義大利建築師無論在建築理論還是建築創作都處於世界領先的地位，義大利建築師阿道‧羅西

（Aldo Rossi，1931～1997）、倫佐・皮亞諾（Renzo Piano，1937～）相繼於1990年和1998年獲得普立茲建築獎。

　　1998年葡萄牙里斯本世博會對城市發展有著歷史性的影響，讓里斯本的城市基礎設施更加完善，雖然博覽會的規模比較小，但是卻出現一些優秀的建築，里斯本世博會給予葡萄牙建築師創作的機會，讓他們能夠設計較大型的建築，盡情展現才華，以1992年獲得普立茲建築獎的奧瓦羅・西薩（Álvaro Siza，1933～）為代表的葡萄牙建築師，在博覽會上的創作也贏得了國際聲譽。

1. 西班牙廣場和巴塞隆納展覽館

　　在參加許多屆世博會之後，西班牙人終於不甘心只當客人參加世博會，在1888年巴塞隆納第一次舉辦世博會，於1888年4月8日開幕、12月10日閉幕，占地46.5平方公頃，三十個國家參展。當年，巴塞隆納的人口只有四十萬，這屆世博會受到1867年巴黎世博會強烈的影響，兩百四十六天的博覽會卻吸引了兩百三十萬名參觀者。其實在1876年的費城世博會和1884年的比利時（Belgium）安特衛普世博會（Antwerp Expo）就激勵了西班牙參展團的代表歐亨尼奧・塞拉

▼1888 年巴塞隆納博覽會農業館。

▼1888 年巴塞隆納博覽會機械館內景。

諾・德・卡薩諾瓦（Eugenio R. Serrano de Casanova），是他率先提議在西班牙舉辦世博會的，同時，他構想把比利時博覽會的展館照搬到巴塞隆納，並在博覽會上建造一座高達210公尺的孔達爾塔（Torre Condal）。然而，這些願望都沒能實現，由於1887年出現財政困難，塞拉諾被解職；不過後來在巴塞隆納市長弗朗切斯科・德保拉・里烏斯-陶萊特（Francesc de Paula Rius i Taulet，1833～1890）的推動下，這屆博覽會才得以成功舉辦。

1888年世博會成為城市更新的重要組成部分，總建築師M.埃利・羅恆特-阿馬特（M. Elies Rogent y Amat，1821～1897）重新塑造巴塞隆納這座城市，拆除了古老的城堡，新建了一所大學和許多居住社區，以適應時代的經濟需求。博覽會會場就建在原來的城堡所在地，西班牙展館占了60%的場地，一萬二千九百家參展者中，有66%是來自西班牙。

今天還留下當年由建築師約瑟・比拉塞卡-卡薩諾瓦（Josep Vilaseca i Casanovas，1848～1910）設計的博覽會南大門——以紅色和黃色磚砌的仿古羅馬式凱旋門（Arc de Triomf），及一座由建築師路易・多梅內奇-蒙塔內爾（Lluis Domènech i Montaner，1850～1923）設計的咖啡館和餐廳（1887～1888，今動物博物

▼ 1888 年巴塞隆納博覽會南大門。

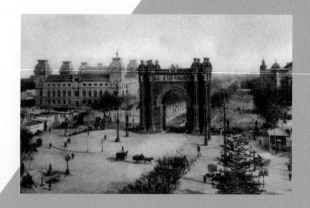

館），但可能是由於工期緊迫，建築立面幾乎毫無裝飾。多梅內奇是加泰隆尼亞地區十九世紀末和二十世紀初最傑出的建築師之一，他的代表作是加泰隆尼亞音樂宮（Palu de la Música Catalana，1905～1908）。

繼1888年之後，1929年巴塞隆納第二次舉辦世博會（Exposicion International de Barrelona），選址於蒙特惠奇山（Muntanya de Monjuic），占地118平方公頃，1929年5月20日開幕，次年1月15日閉幕。早在1913年，巴塞隆納就開始籌備一屆博覽會，原本計畫在1917年舉辦，以「電氣時代」主題展示新興的電氣化和工業化的成果，由於第一次世界大戰以及西班牙的政治局勢而不得不夭折。

1929年的世博會同時在巴塞隆納和塞維亞兩座城市舉行，標誌著西班牙進入了現代化。巴塞隆納世博會的主題是「工業・西班牙藝術和體育」，而塞維亞世博會實際上是西班牙語國家博覽會，稱為「伊比利亞美洲博覽會」（1929 Ibero-American Exhibition），主題是「西班牙殖民地的富庶」（Spain's Colonial Wealth）。

1929年巴塞隆納世博會將原來作為城堡和監獄的蒙特惠奇山修建成為城市公園，圓形的西班牙廣場（Plaza de España， 1914～1928）是博覽會的主要入口，大道由此向城市其他地區輻射。為了籌辦博覽會，新的道路網早在1915年就開始建設，由景觀設計師尚-克勞德-尼古拉斯・福雷斯蒂爾（Jean-Claude-Nicolas Forestier，1861～1930）和建築師尼古拉斯・M. 魯維奧・圖杜裡（Nicolás María Rubió y Tudurí，1891～1981）同時受命實施世博會園區的景觀工程。尚・福雷斯蒂爾是法國景觀建築師，曾經參與戰神廣場和許多公共空間的設計，他是1925年巴黎世博會園藝展的主管，他所撰寫關於大城市和公園系統的

著作具有廣泛的影響力。

1929年巴塞隆納世博會留存至今的建築物數量相當多，如此大規模的後續利用是前所未有，主要有普意居-卡達法爾契（Josep Puig i Cadafalch，1867～1956）設計位於蒙特惠奇山中軸線兩側的阿方索十二世宮（Alfonso XIII Palace）和維多利亞‧歐仁妮宮（Victoria Eugénie Palace，1923～1928），由恩里克‧卡塔（Enric Catà，1878～1937）、佩德羅‧森多亞-奧斯科斯（Pedro Cendoya i Oscoz，1894～1975）和佩雷‧多梅內奇-羅拉（Pere Domènech i Roura，1881～1962）等設計的民族宮（Palacio Nacional，1925～1929，今為加泰隆尼亞藝術博物館），約瑟‧戈代-卡薩爾斯（Josep Goday i Casals，1882～1936）設計的巴塞隆納城市館（1928），佩雷‧多梅內奇-羅拉設計的普雷姆薩出版社總部大樓（1926～1929，今為警察局大樓），曼努埃爾‧M.馬約爾‧費雷爾（Manuel M. Mayol Ferrer，1898～1829）和約瑟‧M.里巴斯‧卡薩斯（Josep M. Ribas Casas～1959）設計的農業館（1927～1929，今弗羅厄劇院市場），佩拉約‧馬丁內斯‧帕裡西奧（Pelayo Martinez Paricio，1898～1878）和雷蒙‧杜蘭‧雷納爾斯（Raimon

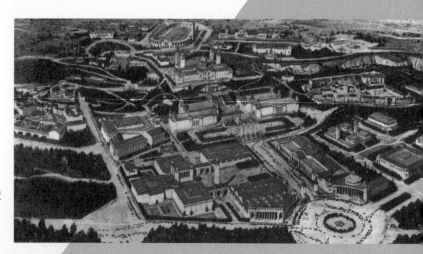

▶巴塞隆納博覽會全景。

Duran Reynals，1895～1966）設計的書畫刻印藝術館（1927～1929，今巴塞隆納考古博物館），佩雷·多梅內奇-羅拉設計的城市體育場（1928；為了舉辦1992年巴塞隆納奧運會，改建成為主體育場），福雷斯蒂爾和圖杜裡設計的希臘劇院（1929）等。一般情況下，世界博覽會不會與體育運動相結合，但是這屆博覽會把體育作為主題之一，於是建造一座體育場；此外，在籌備期間，還擴建了火車站等市政設施。這屆世博會的大部分建築都採用新世紀風格，一種西班牙文藝復興式和義大利文藝復興式的拼貼，戈代-卡薩爾斯設計的巴塞隆納城市館就借鏡了義大利文藝復興建築師布魯涅內斯基（Filippo Brunelleschi，1377～1446）在佛羅倫斯（Florence）的建築風格。

　　所有展館中最吸引參觀者的是建築師弗朗切斯科·弗魯埃拉（Francesc Foluera，1891～1960）和拉蒙·雷文托斯（Ramon Reventos，1881～1924）設計的西班牙村（Pueblo Español），複製西班牙各個地區不同歷史時期的建築，展示各地的日常生活場景。

　　通往博覽會的西班牙廣場上，有兩座1927年建造的塔樓作為標誌，塔樓酷似威尼斯聖馬可廣場（Piazza San Marco）的鐘樓，建築師是拉蒙·雷文托斯。進入門樓就是瑪美麗亞·克麗斯汀蒂娜大道（Avinguda de la Reina Maria Cristina），兩側排列著帶柱廊的交通運輸館，建築師是費利克斯·德·阿蘇亞·格呂阿（Félix de Azúa Gruart）和阿道夫·弗洛倫薩·費雷爾（Adolf Florensa Ferrer，1889～1968），大道曾經在1985年經過景觀改建。在筆直大道盡頭的民族宮前第一層台階上，是一座由工程師卡勒斯·布伊加斯（Carles Buïgas，1898～1979）設計的「神奇噴泉」（Magic Fountain），噴泉有燈光照明，並有變幻無窮的色彩光影，表達出這屆世博會炫耀電氣工業發展的初衷。

而西班牙廣場中央的噴泉是1928年由建築師約瑟‧M.尤約爾‧希韋特（Josep M. Jujol Gibert，1879～1949）設計的，1992年經過修整。此外，西班牙廣場周圍還建造了幾座旅館，現在一座旅館改成學校，一座變成警察局，另一座由圖杜裡設計的旅館1991年被拆除，重新建造一座體量龐大的新旅館。

這屆博覽會的主展館——民族宮位於蒙特惠奇山上，地處博覽會雄偉的中央軸線南端，地理位置十分優越，從這裡可以俯瞰全城，民族宮的輪廓線也成為城市天際線的重要構圖。民族宮的建築師是佩雷‧多梅內奇-羅拉、佩德羅‧森多亞-奧斯科斯和恩裡克‧卡塔，其中多梅內奇-羅拉是加泰隆尼亞著名建築師路易‧多梅內奇-蒙塔內爾之子，這座展館表現了西班牙建築現代化之前的學院派新古典主義，折衷綜合了各種建築風格。整棟建築的核心是一間裝飾華麗龐大的橢圓形中央大廳，1934年改為加泰隆尼亞藝術國家博物館，收藏從中世紀前期直到二十世紀先鋒派運動時期的藝術作品。1985～2004年由義大利建築師加埃‧奧倫蒂對室內進行更新設計，之前已經提到過，奧倫蒂曾經在1980～1986年成功將巴黎的奧塞火車站改造為博物館。

▼西班牙村。

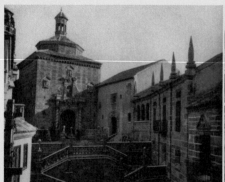

▼巴塞隆納博覽會主入口西班牙廣場。

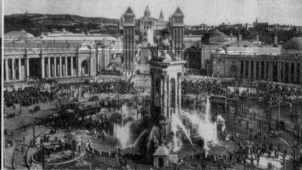

這屆博覽會最具歷史意義的建築是德國現代建築大師路德維希·密斯·凡·德·羅設計的1929年巴塞隆納世博會德國館（1981～1986重建），儘管這屆博覽會的許多建築都留存至今，但是都已經被人們所淡忘，模糊了建造的年代，忘卻了設計這些建築的建築師，唯獨巴塞隆納德國館成為博覽會最燦爛的紀念碑。這座建築標誌著現代建築的誕生，它一直被評論家和建築師讚譽為現代建築的里程碑之一，有建築史學家稱它是「二十世紀最美的建築」，是人類建築史上的傑作。密斯當年四十三歲，擔任德國製造聯盟的副主席，在德國建築界有一定的聲望，他曾於1927年主持在推展國際現代建築發展上十分重要的斯圖加特魏森霍夫住宅展覽會（Weissenhof Estate - dwelling exhibition in Stuttgart），並為展覽會設計一座玻璃展覽館，取得突出的成就。於是，巴塞隆納世界博覽會德國館的任務就落在密斯身上。

　　既要突出產品，又要表現建築，密斯將展覽館分為兩座建築來設計，

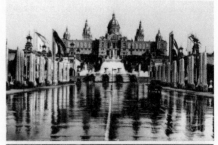
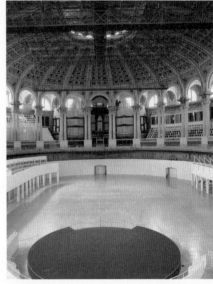

▲民族宮。
▼民族宮大議事廳。

一座是德國館，另一座是電氣館。電氣館展出德國的電氣產品，是一座實用性的展覽建築，沒有特殊的個性，比較不為人所知。

　　為了配合周圍環境，密斯在設計巴塞隆納世博會德國館時，拒絕原先留給德國館的場地，而選擇現下位於阿方索十二世宮和維多利亞・歐仁妮宮旁邊的位置。這座展覽館體現了密斯對於流動空間的思想，透過屋頂平面和材料的變化，沒有一處空間是封閉的，室內外空間完美地融為一體。這座展覽館占地長約50公尺、寬約25公尺，包括一個主館和兩間附屬用房，館內除了建築本身和家具外，沒有其他的陳列品，是一座供人參觀的大廳，建築本身就是唯一的展品。整個展館坐落在一片略微提升的基座上，主館有八根十字形斷面的鋼柱，上面頂著一塊薄薄的簡潔屋頂板，長25公尺、寬14公尺左右，儘管受到建造工藝的限制，建築不得不採用一些承重牆，人們依然能夠從這座

▼巴塞隆納博覽會德國館室內。

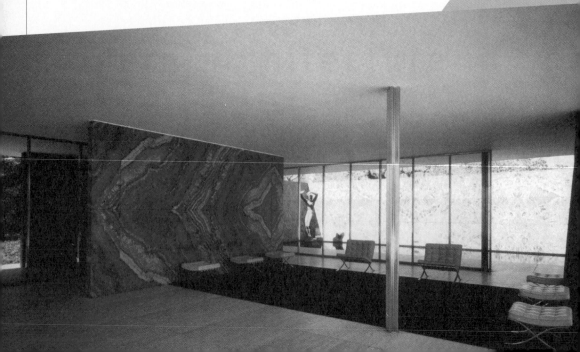

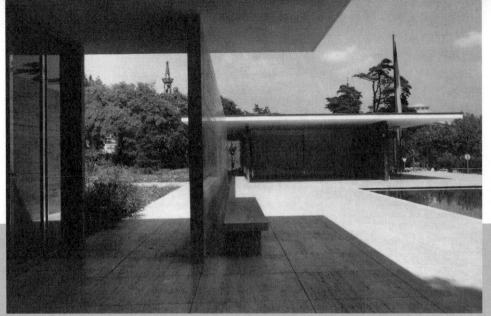

▲重建後的巴塞隆納展覽館。

建築感覺到全新的建造模式和空間概念。展館內自然光線透過地面反射到平整光滑的頂棚上，連續的頂棚產生一種彷彿飄浮在天空中的感覺，而兩座圍繞水池的庭院使室內各部分之間，室內與室外之間相互穿插，室內為半封閉和半開敞的空間，成為流動空間的典型。

　　儘管現代建築強調功能，然而這座建築並沒有遵循這個準則，建築本身就是展品，參觀者與建築形成互動，充分體現了建築師「少就是多」的想法，人們從這座建築體會到建築師所崇尚的「少到極致」的美學品質。但是，建築師十分注重材料的品質和細部，例如，該建築使用具有微妙差別的玻璃，深灰色和白色平板玻璃、綠色鏡面玻璃和磨砂玻璃，因此獲得人們評價為：「準確如機器，光晶似鑽石。」這座展覽館在1930年拆除，並用船運回德國，過了將近四分之一世紀，人們才重新認識到該展覽館在西方建築里程碑上的意義。1980年，時任巴塞隆納市規劃局局長的波依加斯倡議重建這座建築，並於1981～1986年在原址按原樣重建，建築師是克麗斯蒂安・契裡奇・阿洛馬爾（Christian Cirici Alomar，1941～）、費南多・拉摩斯・加利諾

（Fernando Ramos Galino）等。1986年6月2日舉行落成典禮，現今則是密斯・凡・德・羅基金會的駐地。

在1929年前後，這座建築已經引起普遍的關注，有些評論家認為，這座建築提供新的空間體驗，它所呈現的精確比例和精神，可以追溯到十八世紀的古典主義，同時又融合了構成主義和立體主義，可以說，很少有建築像巴塞隆納世博會德國館成為世界建築史上承前啟後的典範。這座建築顯示出一種豪華的氣質，是品質的表現，而不是量的堆砌。

美國現代建築運動的理論家和史學家亨利-拉塞爾・希區考克（Henry-Russell Hitchcock，1903～1987）曾經這樣評價這座建築：「這是二十世紀足以與過去的偉大時代較量的少數建築之一。」也有人認為，這是一座超越自然的建築，是時代精神的表現。

塞維亞曾經舉辦過1905年「塞維亞農業、葡萄酒和採礦業產品博

▼塞維亞西班牙廣場全景。

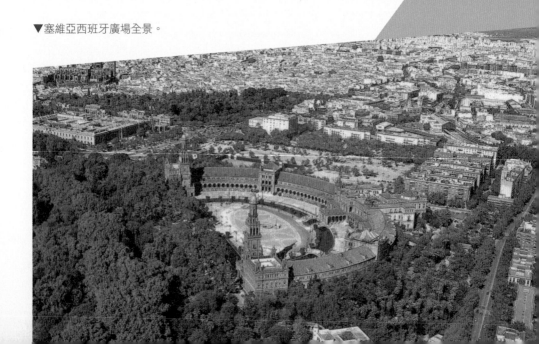

覽會」和1908年4月2日至5月3日「西班牙在塞維亞博覽會」，直接影響1929年的伊比利亞美洲博覽會。伊比利亞美洲博覽會原名西班牙語國家博覽會，起初計畫在1914年舉行，由於第一次世界大戰的爆發而不得不延期，改在1929年舉行。在當時的情勢下，這屆博覽會的目的是宣傳愛國主義精神、改變道德低下狀況，同時，也是為了象徵地補償1898年美西戰爭中喪失的殖民地。

伊比利亞美洲博覽會於1929年5月7日開幕，1930年6月21日閉幕，有二十二個西班牙語國家參加，此外還邀請葡萄牙、巴西和美國參展。塞維亞博覽會遺留的主要建築是今天城市中心的西班牙廣場，以及博覽會的大部分建築，其中西班牙廣場的建築師是阿尼瓦爾·岡

▲瑪麗亞·路易莎公園中的藝術宮。
▼塞維亞西班牙廣場建築。

▲橋上的裝飾。
▶西班牙廣場細部。

薩雷斯（Aníbal González，1876～1929），岡薩雷斯同時負責規劃總面積達140公頃的博覽會。西班牙廣場位於城南十九世紀的瑪麗亞·路易莎公園（Parque de María Luisa），1893年瑪麗亞·路易莎·費南達（Maria Luisa Fernanda，1832～1897）女公爵把聖特爾莫宮（Palacio de San Telmo，1682～1796）的場地贈送給塞維亞市，景觀設計師尚·福雷斯蒂爾在1929年重新設計了瑪麗亞·路易莎公園。

西班牙廣場呈直徑200公尺的半圓形，弧形建築兩端以高聳的塔樓收頭，平面構圖是帕拉第奧式（Palladian Style）風格，勾勒出一個具有動態形象的橢圓形，而高達70公尺的巴洛克風格塔樓，顯然受到塞維亞大教堂的希拉爾達塔樓（La Giralda）影響。建築前面有弧形的湖面和橋，湖面上可以划船，河岸上藍白相間的瓷磚欄杆和瓶飾十分富麗堂皇，而廣場中央有一座由建築師特拉維爾（Traver）設計的噴泉。西班牙廣場是地域建築的典範，在五十八個開間的建築基座上，分別用

彩色瓷磚裝飾著西班牙統治的各個地區和行省的代表圖案，清水紅磚牆面與色彩紛繁的瓷磚裝飾表現了西班牙的歷史，整個廣場具有強烈的紀念性。

2. 新羅馬規劃與建築

　　早在1902年，義大利就舉辦過都靈現代裝飾藝術博覽會，1902年5月10日開幕、11月10日閉幕。米蘭曾經在1906年舉辦過一屆博覽會，這次博覽會是陸、海、空交通工具發明和改進的大聚會，同時舉辦汽車、航空等國際比賽，標誌著義大利從此進入博覽會的舞台。自二十世紀三〇年代起，義大利許多城市都紛紛舉辦時裝展或各種展覽會，尤其是北方城市。米蘭是義大利的經濟中心和文化中心，自1923年起舉辦三年展（Triennale di Milano），成為國際展覽局認可的博覽會，是唯一在國際展覽局註冊的定期博覽會，並獲得國際博覽會的正式身分。米蘭三年展是義大利重要的博覽會之一，自1933年註冊以來，三年展已經有將近八十年的歷史，主要的展示領域是：裝飾藝術、工業藝術和現代建築，具有良好的品質，成為國際上這些領域最重要的展示場所。

　　為慶祝義大利法西斯主義（Fascism）建立二十週年，墨索里尼（Benito Mussolini，1883～1945）在1936年5月建立義大利帝國一個月後，申請舉辦1941年羅馬世博會（Esposizione Universale di Roma，又稱EUR），儘管當時義大利侵略了衣索比亞，國際展覽機構仍然授予1941年世博會的申辦權。義大利統治當局試圖以這次世博會向全世界顯示自己的實力，之後為了慶祝1942年的法西斯統治二十週年，完全無視法定的舉辦時間，計畫將世博會延至1942年舉辦，因而新羅馬也

稱之為E'42。

　　這屆世博會強調提升精神元素、注重人性進步，避免以往世博會的商業行為，世博會的主題定為「文明的奧運盛會，昨日、今日與明日」（The Olympics of Civilization, Yesterday, Today and Tomorrow）。

　　E'42總監維多里歐‧契尼（Vittorio Cini，1885～1977）在為世博會選址時，考慮到都市疏解的政策和建設新城的計畫，沒有將展館設在歷史城市中，而是選在羅馬城外幾公里一座俯瞰台伯河（Tevere River）的綠色山丘上，計畫讓世博會的永久性建築成為新羅馬的核心，並由一條鐵路線和一條六車道的高速公路連接新城與羅馬，這是羅馬第一條高速公路，稱為「帝國大道」（Viale Imperiale）。契尼在1936年指定建築師馬切洛‧皮亞琴蒂尼（Marcello Piacentini，1881～1960）編製規劃，1937年皮亞琴蒂尼組織由建築師朱塞佩‧帕加諾（Giuseppe Pagano，1896～1945）、來自薩波迪亞（Sabaudia）的建築師路易吉‧皮奇納托（Luigi Piccinato，1899～1983）、教會建築師和型態學（Typology）專家埃托雷‧羅西（Ettore Rossi，1890～1955）、路易吉‧維耶蒂（Luigi Vietti，1903）等義大利建築師參加的世博會規劃小組，並於1937年4月動工興建新城。次年，皮亞琴蒂尼對總體規劃進行修改，將最初比較鬆散的自由布局規則化，新城規劃是現代派和傳統派義大利建築師之間的妥協，但是傳統成分占主導地位。皮亞琴蒂尼是羅馬大學教授，是墨索里尼的御用建築師，也是義大利理性主義和新古典主義建築的代表人物，曾經設計過羅馬大學城的規劃和大學主樓等許多具有影響力的建築。

　　羅馬在第一次世界大戰後迅速擴展，E'42為羅馬的發展提供新的契機，由於第二次世界大戰爆發，這屆世博會未能舉辦，留下一個稱

為新羅馬的衛星城，並在戰後繼續得到發展。這個規劃的核心是為未來帝國都市建造城市的中心，建築都是永久性的。

新羅馬的建築風格崇尚以傳統材料和施工技術為主導的古典主義，鋼和玻璃結構被認為與當今政府政策格格不入。1937年底，在總體規劃完成後，開始著手進行主要的永久性建築的設計競賽，任務書要求建築必須表現大膽、宏大的形式，評審委員會預期形成偉大的羅馬式建築風格。當時參賽的著名建築師盧多維科‧夸羅尼（Ludovico Quaroni，1911～1986）指出，傳統的古典主義通識教育對建築師產生極為深濃的影響，帕加諾甚至宣揚：「**現代主義者也能以歷史來建造。**」

贏得博覽會義大利館勞動文明大廈（Palazzo della Civilità del Lavoro， 1937～1940）設計競賽的是建築師埃內斯托‧布魯諾‧拉帕杜拉（Ernesto Bruno La Padula， 1902～1969），他以理性的方式將羅

◀1936 年新羅馬規劃。 城市從羅馬的邊界一直延伸向海濱， 各類建築和展館都分布在帝國大街這條紀念性的中軸線上， 呈對稱布置， 並坡向一個人工湖。
▶新羅馬全景。 新羅馬的規劃和建築體現了義大利新理性主義 （Neo-Rationalism） 的風格。

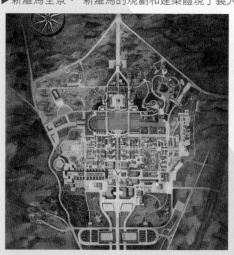

▲義大利勞動文明大廈。

馬競技場（Roman Colosseum）進行方塊體的變奏，這是一座六層建築，建築面積為12000平方公尺，外觀為層層疊疊的古羅馬拱廊，拱廊上擺放六尊雕像，前面有150級台階，而建築正立面和背立面頂部的銘文是：「一個擁有詩人、藝術家、英雄、聖人、思想家、科學家和航海家的民族。」人們為這座建築取了個外號——「方形競技場」，建築的形式十分簡潔，然而龐大的體量與空間的張力讓建築具有獨特魅力。此外，拉帕杜拉曾設計過1939年紐約世博會的義大利館。

　　評審委員認為義大利建築師阿達貝拉托‧利貝拉（Adalberto Libera，1903～1963）設計的會議宮（Palazzo dei Ricevimenti e dei Congressi， 1937～1954），精巧地滿足了設計任務的要求，建築師在理解歷史原型的抽象、創新的價值，和現代建築的應用方面，表現出無與倫比的才華。在入口寬大的台階上有十四根巨大的灰白色花崗岩柱子，在一片炫目的雪白大理石背景上豎立起這座白色的會議宮。會議宮上部是一個扁平的圓頂，實牆面上有一塊凸出的三角形楔石，原設計打算承托義大利雕塑家弗朗西斯科‧梅薩（Francesco Messa）雕塑駟馬雙輪戰車，但是這件雕塑始終沒有完成，楔石依然光禿禿地留在牆面上。在底層柱廊後面是一座超現代的會議大廳，建築的室內十分純淨、光線充足，具有古典主義建築的比例和秩序。會議宮是現代與傳統的完美結合，人們常常把它與羅馬的萬神殿（Panthéon）相提並論，利貝拉自述他的設計受到早期基督教巴西利卡式（Basilica style）

▲利貝拉設計的會議宮。

教堂的啟示。除此之外，利貝拉曾經設計過1933年芝加哥世博會的義大利館。

會議宮和勞動文明大廈位於城市軸線的兩端，成為新理性主義的代表作。利貝拉是義大利理性主義建築師，1927年參加理性主義七人小組（Gruppo 7），他最著名的作品是位於卡布里島（Capri）上的馬拉巴爾代別墅（Villa Malaparte，1938）。

一座圓頂教堂與一座從埃及掠奪來的方尖碑位於新羅馬的次軸線上，這座完全屬於新古典主義風格的聖彼得和聖保羅教堂（Chiesa dei SS.Pietro e Paolo），由阿納爾多・福斯基尼（Arnaldo Foschini，1884～1968）設計，利貝拉也曾提交一個現代的方案，但沒有被採納。義大利現代主義建築師集團BBPR設計的郵政局，是新羅馬最現代的建築，然而卻是這個建築師集團最具古典風格的作品。

新羅馬的規劃、設計和建設引發關於傳統與現代風格的論爭，帕加諾就曾質疑如何使現代性與傳統妥協又不失彼此自身的價值。BBPR集團中的「R」代表義大利理想主義建築的創始人埃內斯托・內森・羅傑斯（Ernesto Nathan Rogers，1906～1969），他精練地評價了新羅馬：「向大眾展示義大利文明神奇的延續性、普適性和現實性。」義大利建築師和設計師吉奧・龐蒂（Gio Ponti，1891～1979）把新羅馬描述為：「這是一次建築的昇華，它以一種抒情而又抽象的方式，將

古典的形式予以變奏。」而博覽會的總監契尼，雖然不是建築師，卻高度評價新羅馬的功能：「她的屹立無愧於所伴隨的古代城市，這座城市以更嚴謹和更強有力的建築超越古代城市，她能夠容納今天和明天的多元，而又充滿動態的生活。」 註

　　帕加諾是一位極具天賦的義大利現代主義建築師，也是具有獨立思想的辯論家，曾參與設計1937年巴黎世博會的義大利館。他原先是一名忠誠的法西斯主義者，他參與了E'42的早期規劃，並為E'42設計一個巨大的橢圓拱門，作為新羅馬的標誌，最後卻沒有興建完成。芬蘭裔美國建築師耶洛・沙利南從中得到靈感，1948年設計了著名的聖路易斯大拱門，沙利南並沒有因為這個形式背後可能存在法西斯含意而感到困擾。

　　帕加諾曾經公開指責工程負責人皮亞琴蒂尼，並與其決裂。後來在第二次世界大戰中，他失去了對法西斯主義的信仰，脫離法西斯黨，加入游擊隊，卻不幸被捕，二次大戰結束前死在法西斯的集中營。

▼聖彼得和聖保羅教堂。

3. 世博建築在塞維亞

　　早在1976年，西班牙國王胡安・卡洛斯一世（Juan

註：轉引自Terry Kirk. The Architecture of Modern Italy. Volume 2. Vision of Utopia, 1900—present. Princetion Architectural Press. New York. 2005.136。

Carlos I，1938～）就萌發了舉辦一屆世界博覽會來慶祝發現美洲大陸五百周年，樹立西班牙的國際化和現代化的形象和文化變革。1982年，西班牙政府向巴黎的國際展覽局呈交了在塞維亞舉辦世界博覽會的申請，其主題是「新世界的誕生（El nacimiento de un Nuevo Mundo）」。這一申請被批准，三年後成立了1992年塞維亞世博會組委會。場址位於瓜達爾幾維爾河（Rio Guadalquivir）的兩條河道所圍合的卡圖哈（La Cartuja）島，占地大約215平方公頃。這是一個具有象徵意義的選擇，奎瓦斯聖母馬利亞修道院（Santa Mar a de las Cuevas）就坐落在島上，克里斯多福・哥倫布在1492年遠航美洲之前，曾經住在這座修道院內。而靠近城市中心的用地也意味著城市將得到必然的擴展。

1992年4月21日，國王胡安・卡洛斯一世正式宣布紀念發現美洲大陸五百周年塞維亞世博會（L' Ere des découvertes Célébration du 500è anniversaire de la découverte de l' par Christophe Colomb）開幕，博覽會於10月12日閉幕，一百零八個國家參展。博覽會的建築標誌是位於棕櫚大道一個直徑100公尺的巨大球體，博覽會舉行了一百七十六天，並取得圓滿的成功。最初預估會有六十個國家參加，最後實際數目卻達到一百一十一個，三十四個美洲國家、三十個歐洲國家、二十個非洲國家、十八個亞洲國家、六個大洋洲國家參展，此外還有二十三個世界知名組織和一些最具實力的跨國公司參展，並有四千一百八十一萬人次參觀了這屆博覽會，大大超乎主辦者的預期。

1992年塞維亞世博會雄心勃勃的原始計畫是沿瓜達爾幾維爾河兩岸布置博覽會園區，後來才改為在河的右岸集中設置的實際方案。1986年舉辦一場世博會場址及其後續使用規劃的國際設計競賽，包括

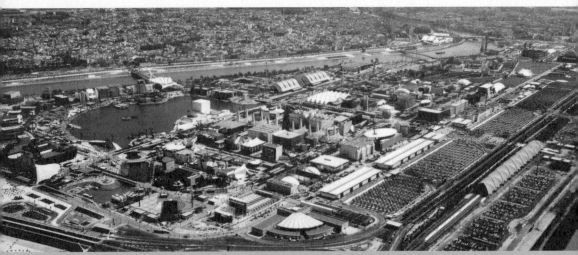

▲塞維亞1992年世博會全景。

西班牙建築師荷西・奧里奧爾・波西加斯-瓜迪奧拉（José Oriol Bohigas i Guardiola，1925～）、盧森堡建築師羅伯・克里爾（Rob Krier，1938～）、西班牙建築師拉斐爾・莫內歐奧和葡萄牙建築師奧瓦羅・西薩（'Alvaro Siza, 1933～）等二十位卓有聲譽的國際建築師參加競賽。義大利建築師維多里歐・葛雷高蒂事務所的方案獲得二等獎，而一等獎由兩個西班牙事務所同時獲得：艾米利歐・安巴斯（Emilio Ambasz，1943～）和荷西・安東尼奧・費南德斯・奧多涅斯（José Antonio Fernández Ordóñez，1933～2000），以及赫羅尼莫・洪格拉（Jerónimo Junquera）和埃斯塔尼斯勞・佩雷斯・皮塔（Estanislao Pérez Pita）。安巴斯採用景觀化的建築設計，以水作為解釋西班牙與新世界聯繫的標誌，他將瓜達爾幾維爾河沿岸的展覽場館圍繞著三條人工河分布，並將世博會場館區域詮釋為威尼斯的建築化，在舉辦博覽會之後可以開發為一個大型公園。相反的，費南德斯・奧多涅斯和他的同事將展覽場館布置在長方形的街道網格內。

　　塞維亞議會認為這兩個設計都過於理想主義，擔心在實施的時候會導致建設費用大量超支，於是委託胡利歐・卡諾・拉索（Julio Cano

Lasso，1920～1996）設計一個新的可實施方案，以綜合兩個方案的優點。拉索新修改的方案放棄了安巴斯的公園景觀，使建築的布局更為分散，並將費南德斯・奧多涅斯的街道網絡加以拓寬，並延伸到瓜達爾幾維爾河的一個人工湖和運河中，使園區更加靠近塞維亞老城，多多少少與葛雷高蒂的設計理念相似。這個設計的南北軸線由屋頂綠化、涼棚和精心設計的水景觀系統構成，而五條寬闊的大道組成東西方向的交通框架，順著河岸布置成一片公園。

1987年，市議會批准整個城市的總體規劃，其中包括世博會區域的規劃。這個規劃還構想了塞維亞城區鐵路和公路網的更新和擴建計畫，以減少互相穿越的交通，同時廢除將城市劃為兩半的鐵路線，兩個老的火車站因此失去作用，由克魯茲和奧蒂斯事務所（Cruz & Ortiz）設計的聖胡斯塔火車站（Santa Justa Train Station）所替代，並於1991年開始運營。這個極度表現主義的交通建築，同樣標誌了馬德里和塞維亞之間的AVE高速鐵路的建成使用。此外，克魯茲和奧蒂斯事務所曾經設計過馬德里體育場（1989～1994）和2000年漢諾威世博會的西班牙館。

岡薩羅・迪亞茲・雷卡森斯（Gonzalo Díaz Recasens）和曼努埃爾・費南德斯・德・卡斯特羅（Manuel Fernández de Castro）利用廢棄的鐵路線建造優美的托內奧大道（Avenida Torneo），它穿越卡圖哈島（Cartuja Island），為塞維亞提供一個由瓜達爾幾維爾河進入城區的出入口，於是一條長達數公里、帶有綠化平台的宏偉大道，出現在瓜達爾幾維爾河畔。在阿爾馬斯廣場（Almas Plaza）的老火車站則改造成為一個購物中心，而阿爾馬斯廣場也由安東尼奧・岡薩雷斯・科爾東（Antonio González Cordón，1950～）和維克多・佩雷斯・埃斯克拉

諾（Víctor Pérez Escolano）重新設計，同時在廣場邊興建一座旅館和一座辦公大樓。此外，其他的城市廣場也得到更新，世博會場址對岸則興建了馬埃斯特蘭薩劇院（Maestranza Theater），大量的高速公路投入建設，到了1991年夏季，莫內歐設計的聖帕布羅新機場（San Pablo Airport）航站大樓啟用，新機場的航空交通承載能力是原來的四倍。

　　為了加強安達魯西亞地區（Andalusia Area）和西班牙中部地區的聯繫，促進南部經濟的發展和改善塞維亞世博會的交通，西班牙的社會黨政府在馬德里和塞維亞之間建設一條高速鐵路，因此需要一個新火車站取替馬德里的老的奧特哈火車站（Atocha railway station），在塞維亞則建造一個全新的聖胡斯塔火車站。奧特哈火車站的設計師是西班牙著名建築師拉斐爾・莫內歐，聖胡斯塔火車站的建築師是克魯茲和奧蒂斯事務所，他們都把火車站的形象定義為進入城市的大門，就像十九世紀的那些大城市的火車站一樣，迥異於非西班牙城市所採用的地下化或者高科技的建造手法。

　　奧特哈火車站不只是一個火車站，而是一個交通轉乘中心，它連接著一個地區性通勤火車線路的終點站以及一個公共汽車站。老車站被改造成一個大型的綠化溫室，把新建的火車站和馬德里中心城區隔開，為了標識火車站的位置，火車站的主入口設置了兩個標誌性的體量：一個鼓形的通勤火車站出入廳和一座鐘塔，鐘塔位於和老火車站相連的下沉廣場一角。主線火車站站台大廳內，每個混凝土柱都支撐著一個四方形的金屬頂蓋，自然光可以透過頂蓋之間縫隙透射進大廳，而地下通勤火車站唯一外露的部分是覆蓋著停車場的穹窿形頂篷，同樣呈網格狀布局。

　　儘管只是一個中途站，聖胡斯塔火車站仍然是按照終點站的規模

設計，以求給塞維亞缺乏開發的中心城區一個新的城市形象。宏大的中央候車廳橫跨在站台的一端，與站台間透過自動扶梯相連，鐵路軌道在它的下方進入塞維亞城區的隧道。在車站內，拋物線形拱頂覆蓋的站台、平頂的候車大廳和兩者之間帶斜頂的過渡廳，空間處理都有所不同，強調不同的方向，採用不同的採光模式。總體而言，這個建築具有靜態的紀念性，並透過弧線形的立面、出挑的雨篷、傾斜的山牆和下墜的弧形吊頂，以暗示建築的動態屬性。

為了使世博會場址與中心城區的聯繫更加緊密，同時使瓜達爾幾維爾河重新成為中心城區的重要元素，塞維亞市政府在瓜達爾幾維爾河上修建了七座橋樑，其中最優美的一座是路易士・比紐埃拉（Luis Viñuela，1949～）和弗裡茨・萊恩哈特（Fritz Leonhardt，1909～1999）設計的不對稱箱形桁架橋，而最特別的一座是西班牙建築師、工程師卡拉特拉瓦設計的阿拉密洛大橋（Alamillo Bridge），它很快就成為整個塞維亞世博會的標誌。

▼馬德里奧托哈火車站。

▲塞維亞聖胡斯塔火車站。

　　塞維亞世博會上，一些國家展廳展示了與眾不同的建築理念，得到參觀者的高度評價。此外，三座永久性建築也受到廣泛的讚譽：由赫拉爾多‧阿亞拉（Gerardo Ayala）設計的中心劇院，具有極度銳利的設計語言和超大的尺度；由年事已高的建築大師佛朗西斯科‧哈維爾‧薩恩斯‧德奧伊薩（Francisco Javier Sáenz de Oíza，1918～2000）設計，作為安達魯西亞議會中心的黃金塔（La Torre Triana），它是對古羅馬哈德良陵墓（Hadrian's Tomb）的大膽詮釋，並加入了路易‧康（Louis I. Kahn，1901～1974）的風格；由吉萊莫‧巴斯克斯‧孔蘇埃格拉（Guillermo Vázquez Consuegra，1945～）設計的海洋館（Pabellón de la Navigación），它帶有一個統覽性的瞭望塔，在世博會後用來作為展覽館。這些建築和清晰的城市規劃結構，明確地表達了塞維亞世博會的一個社會目標──成為城市擴張的推展力量，並為其提供基本的結構框架。

　　儘管1992年世博會希望把世博會園區作為城市的自然延伸，但是這一期望只得到部分實現，一些建築雖然被大學院校重新利用，但這些建築仍然孤立在城市肌理和城市生活之外。世博會本身就是異國情

調的不同價值取向的建築集合，但是塞維亞也確實需要新的城市基礎設施，比如阿拉密洛大橋的流線型式已然成為城市的重要標誌；一些歷史建築也得到修復，例如哥倫布曾經居住過的修道院，則由孔蘇埃格拉主持設計。塞維亞夏季的氣候十分炎熱，建築師利用當地的傳統技術來降溫，因此大部分建築物都有帶噴泉的中庭，又有水流沿建築周遭的鐵鏈流淌下來，有些建築物中庭屋頂還可以開啟，以適應乾熱氣溫的變化。

自從二十世紀六〇年代開始，世博會已不再追求所謂的英雄主義（Heroism）建築，不再以個別建築表現世博會的偉大，而是表現不同的理念，塞維亞世博會就展示許多生態和環境保護的理念。這屆世博會有座不太具有標誌性的標誌建築，是胡利歐・卡諾・拉索設計的西班牙館，孔蘇埃格拉設計的海洋館和瞭望塔，日本建築師安藤忠雄（Tadao Ando，1941～）設計的日本館，英國建築師尼可拉斯・葛林蕭（Nicholas Grimshaw，1939～）設計的英國館，法國建築師尚-保羅・維吉爾（Jean-Paul Viguier，1946～）設計的法國館。

由胡利歐・卡諾・拉索設計的西班牙館借鑒了西班牙格拉納達（Granada）的阿罕布拉宮（Alhambra Palace）庭院、高聳的建築體量和室內設計，而白色牆面則是塞維亞地域建築的表現。西班牙館位於歐洲地區館的中軸線上，位置十分優越，前面就是世博湖，使建築的全貌得以展現。

孔蘇埃格拉設計的海洋館和瞭望塔位於瓜達爾幾維爾河畔，是博覽會離城市最近的位置，展館的形式極富表現力，成為塞維亞世博會的標誌之一。從瓜達爾幾維爾河對岸觀看海洋館和瞭望塔，可以發現它們在理念上與塞維亞大教堂有相似之處。海洋館立面上凸出的五個

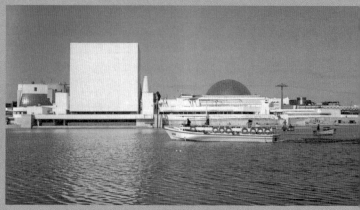

▲拉索設計的西班牙館。　　　▲西班牙館和世博湖。

垂直狀玻璃墩，彷彿是教堂的飛扶壁，瞭望塔則令人聯想起大教堂的吉拉達塔（Giralda tower），只是海洋館和瞭望塔更為現代，尺度相對較小。

　　走進海洋館內，可以體會到各種材料的完美結合，鋼、混凝土、玻璃和木材處理的整體性，而彎曲的金屬板構成建築立面的主體型式，分開布置的玻璃盒子是為了透視的效果，讓建築更能融入環境。館內展覽大廳採用跨度達40公尺的曲線形巨大木梁，局部還有一層中間平台，放置船隻模型。海洋館的東端是一個門廊，穿越門廊經過一個大台階，可以下到展館北側的河畔平台和瞭望塔。瞭望塔由兩個部分組成，東側是由輕巧金屬結構製造的電梯塔，西側則是大片白色的塔樓，塔樓裡是管道和疏散樓梯。

　　日本建築師安藤忠雄設計的日本館（Japanese Pavilion，1989～1992）長60公尺、寬40公尺、高25公尺，是世界上最大的木結構之一。建築在地面上有四層，由膠合木梁柱體系支承。屋頂是半透明的鐵氟龍張力膜（Teflon Tensioned Membrane）結構，建築的正面和北面都是條狀木板做成的弧面外牆。日本館旨在向世人展示日本傳統的美

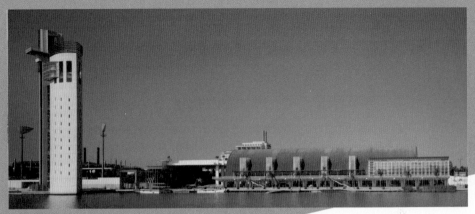
▲孔蘇埃格拉設計的海洋館和瞭望塔。

學思想和建築技術，安藤在設計中強調材料本質的現代運用，如不施油漆的木結構和白粉牆等。展館正面有一座11公尺高的太鼓橋直通頂樓，參觀流線是從上到下，太鼓橋是一座古代象徵世界交流的橋樑，建築師在這裡應用顯然隱喻著東西方的交流。入口處是一個巨大的洞口，兩組四根層壓木製的柱子，支撐著大型仿斗拱式的複雜木構架梁體系，光線可以透過上部的鐵氟龍屋面進入展館。建築的外立面則採用搭接式木牆板，按照日本傳統的建造模式呈曲面形。

　　1992年塞維亞世博會的英國館是這屆博覽會最令人振奮的建築，在氣候控制和節能環保方面的探索值得推崇。英國館由英國建築師尼可拉斯・葛林蕭設計，他將英國館稱為「水的教堂」和「湧出瀑布的盒子」，透過使用現代的材料和現場組裝的構件來表現時代性。英國館所描述的英國精神是：嚴肅的、實用主義的和保持十九世紀以來鮮明的工業傳統形象。由於塞維亞夏季的氣溫很高，往往超過45℃，英國館不同於乾熱地區傳統建築常用的濃重牆體隔熱方法，而是採用輕質結構來設計三種不同形式的圍護，東牆是一面高18公尺、長65公尺的瀑布牆，水流從精確控制的噴嘴中噴射而出，沿拋光的鋼板表面流

入下方水池，透過水的往返循環把外牆熱量帶走，達到降溫的目的，同時也有效阻隔陽光對室內溫度的影響。此外，英國館在白天利用東牆的反光來為室內提供採光，夜晚則增加瀑布牆的照明效果。

　　由於英國館的西牆受太陽輻射較強，因此建築師採用裝滿水的船用貨櫃充當高蓄熱材料為牆體，以吸收熱量作為建築的補充能量來源。在南、北牆則採用外張力結構，掛上白色聚乙烯織物作遮陽之用，彎曲的桅杆上片片織物猶如白帆，使建築充滿了詩意，又與航海有深層次的聯想，充滿了輕盈的律動感。實際上，英國館就是運用建造遊艇的技術所建造，而片片白帆上整合了太陽能光電板，所以即使

▼安藤忠雄設計的日本館。

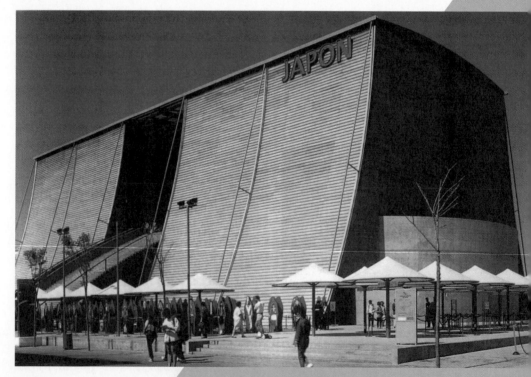

採用看似消耗能量的水簾幕以及大面積的玻璃牆面，但實際耗能僅為同類建築的四分之一。英國館成功地表明，結合高科技理想與生態要求的建築，同樣可以擁有美觀的外表與精美的細部。建築師在設計時，參照了工業建築的模數體系，除了混凝土基礎和底層的地面外，整座建築的其他構件都可以拆卸運走，所以博覽會結束後，展館拆卸運回英國，重新組裝成一個生產平台。

　　法國建築師尚-保羅・維吉爾設計的法國館，構思十分獨特，可以說是絕無僅有的展館。在展館中部通常是布置主要展品和建築核心的地方，維吉爾創造了一個真正空的空間，設計了一個1000平方公尺的開敞式廣場，裡面有一個長25公尺、寬21公尺、深17公尺的「映像井」，「映像井」是一塊500平方公尺的大螢幕，因此地面上只有一座狹長的鏡面建築。屋頂則是一片漂浮在15公尺高空、幾乎看不見的藍色聚酯纖維板，面積為50公尺

▲尼可拉斯・葛林蕭設計的英國館。
▼英國館建築細部。

×55公尺、重500公噸，支承在四根空心的不鏽鋼柱子上。以不存在表示存在，是這座建築的特徵。

義大利館由著名的義大利女建築師加埃‧奧倫蒂和皮耶路易吉‧斯帕多利尼（Pierluigi Spadolini，1922～）、馬爾科‧布福尼（Marco Buffoni）等設計，展館外圍是高牆，隱喻義大利城市的城牆，同時又像塞維亞的阿拉伯建築的高牆。整棟建築的平面尺寸為90公尺×50公尺，平面規劃十分緊湊，底層有柱廊與周遭環境形成過渡，建築兩端各有一個瀑布，使室內感覺涼爽，建築四個轉角頂部都有天窗，讓參觀者可以看見外面的天空。

匈牙利館在這屆博覽會上獨樹一幟，在二十世紀七〇年代早期，由匈牙利建築師哲爾吉‧切泰（György Csete，1937～）領導的佩奇集團（Pécs Group），試圖重新創造一種匈牙利本國的建築。受到匈牙利作曲家、鋼琴家、民族音樂學家和教師貝洛‧巴爾托克（Béla Bartók，1881～1945）和佐爾坦‧柯達伊（Zoltán Kodály, 1882～1967）的啟發，他們稱自己是「有機」的建築。1984年，由伊姆雷‧馬科維茨（Imre Makovecz，1935～）設計的花樹狀的沙羅什帕塔（Sárospatak）文化中心，一如大多數他設計的眾多其他作品，獲得了國際性的認

▼尚-保羅‧維吉爾設計的法國館。

▼加埃‧奧倫蒂等設計的義大利館。

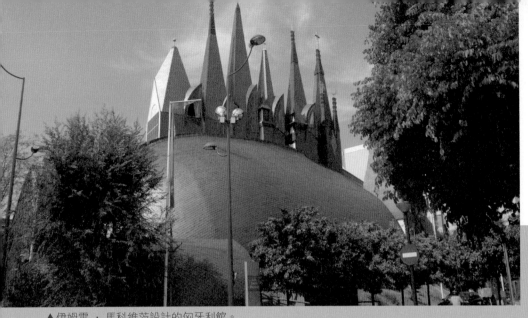

▲伊姆雷・馬科維茨設計的匈牙利館。

可。在馬科維茨最著名的作品中，有傳統的希奧佛克路德宗教會教堂（Siófok Lutheran Church，1986～1989）和幽暗難以名狀的派克斯羅馬天主教堂（Roman Catholic Church-Paks，1989）。他所設計的1992年塞維亞世界博覽會匈牙利館，以七座尖塔闡釋山村的鐘塔，從橡樹的根、枝獲得靈感的內部構成，擴展了原有的有機語彙，這座展館的設計，在國際上確立他作為匈牙利新有機建築（New Organic Architecture）運動領導者的地位。

芬蘭在歷屆世博會均有非凡的表現，塞維亞世博會的芬蘭館由一群稱為MONARK的年輕建築師所設計，他們是尤哈・耶斯凱萊伊寧（Juha Jääskeläinen，1966～）、尤哈・卡科（Juha Kaakko，1964～）、彼得里・羅希艾寧（Petri Rouhiainen，1966～）、馬蒂・薩納克塞納霍（Matti Sanaksenaho，1965～）和亞裡・蒂爾科寧（Jari Tirkkonen，1965～）。芬蘭館由一座金屬飾面的板式建築和一座木飾面的曲線形建築組成，中間有一道間隙，由一座天橋連接兩邊的建築，兩個不同的體量和表面處理形成強烈對比。簡潔的體量中濃縮了許多理念，長

方形的鋼飾面建築象徵著「機器」，而木質表面的建築象徵「船」，兩座建築內部的空間都用作展示，讓參觀的人流可以穿過一系列的展覽空間。建築之間的縫隙猶如一道溝壑，像芬蘭神話中通向地底的井道。工業化材料和自然材料之間的對比，來自芬蘭文化中機械化與自然風景的對話，也令人回想起以往世博會上的芬蘭館。

塞維亞世博會的加拿大館由加拿大著名的華裔建築師譚秉榮（Bing Thom，1940～）設計，1986年他設計的加拿大溫哥華世博會（Vancouver's Expo, Canada）的西北地區館，獲得加拿大木業協會獎和加拿大旅行與旅遊獎，此外，他也在溫哥華博覽會香港館的設計競賽中獲勝。2004年，他曾應邀參加上海世博會世博園區總體規劃國際設計競賽。

譚秉榮設計加拿大館的出發點就是這屆博覽會主題：發現，他以加拿大模式設計一幢西班牙建築，西班牙建築特點在於隔絕室外熱浪的牆體、具有水井的內院、豐富的室內表面肌理，以及為室內空間增色、猶如珠寶的淙淙泉水和寧靜映照環境的水池。譚秉榮在展館東側和北側布置了柱廊，在展館中心設置了內院、水池、展廳、圓形劇場和全景電影院，在輔助空間內配置了餐廳、辦公室、禮品部等。他還將全景電影院

▼芬蘭館。

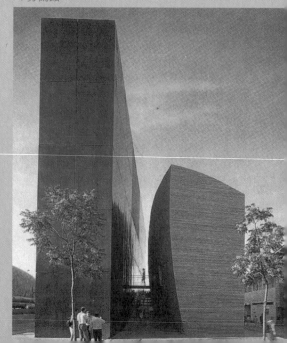

▲譚秉榮設計的加拿大館。

▲加拿大館立面細部。

▼卡拉特拉瓦的雕塑《跑動的軀幹》

架空，圍合形成底層的內院和圓形劇場，以坡道連接各個樓層，敞開式的牆面和屋頂產生良好的自然通風效果。主樓的外立面上有著鐫刻的肌理，在全像光學元件（Holographic Optical Element）構成的外牆上，每平方英寸的鋁板表面刻上數千根線條，陽光照耀下反射出各種色彩，猶如加拿大的北極光和冬季壁爐的火焰般閃耀著光芒。譚秉榮還以鈦合金當作西班牙的瓷磚貼面，每一片鈦合金都反射出不同的光澤，使整個牆面一直變換色彩，牆面還處理成雪堆般的浮雕，在白天和夜晚的光線下變幻無窮。

　　西班牙建築師、工程師、城市規劃師聖地牙哥・卡拉特拉瓦為塞維亞世博會設計了兩座橋，兩橋相距1.5公里，最受讚揚的是阿拉密洛大橋，這座橋還成為塞維亞現代化的象徵。這是一座由142公尺高的斜塔支撐的斜張橋，跨度達200公尺，用時三對鋼索拉住橋樑，斜塔呈

58°傾斜角，這個傾角源自古埃及的古夫金字塔（Pyramid of Khufu）。橋面中間高出兩邊的機車道設置了步行橋，使步行者在過橋時擁有良好的視野。阿拉密洛大橋的構思，來自卡拉特拉瓦1985年創作的旋轉大理石立方體雕塑，表現力的精巧平衡。

卡拉特拉瓦作為建築師的聲譽，首先是來自他所設計的許多精美絕倫的橋樑，以及他對力和美的敏銳感覺和把握。此外，多年來學習藝術、建築、土木工程、城市規劃以及機械技術的卡拉特拉瓦，還將各個領域的知識融會貫通，創造出融合技術和藝術為一體的作品。卡拉特拉瓦曾經將橋樑與莫札特（Wolfgang Amadeus Mozart，1756～1791）的交響樂相比，他認為當合奏交響樂中的獨奏樂器演奏時，與他所設計的橋樑具有同樣驚人的效果，而阿拉密洛大橋那傾斜的橋塔，產生一種特殊的力度感，極似一把巨大的豎琴。

▼卡拉特拉瓦設計的阿拉密洛大橋。

▲卡拉特拉瓦設計的科威特館。

　　這屆世博會的科威特館（Kuwait Pavilion）也是卡拉特拉瓦的作品，他在科威特館的設計上類比動物關節的自由運動，探索可以開啟的屋面結構，以木結構作為開啟的構件，而科威特館的展區和咖啡廳隱藏在地底，位於拱形的地下室內。之後，卡拉特拉瓦又為1998年的葡萄牙里斯本世博會的舉辦設計東方車站。

　　在世博會閉幕以後，世博會資產國家管理公司AGESA（la Sociedad Estatal de Gestión de Activos）致力於推行世博會期間建立的城市規劃，以及最大限度地利用在此期間創造的城市形象。除三座永久性建築外，60%的展館建築都得到了保留和再利用，匈牙利館被改造為生態館，成為以環保為主題的交互式博物館；摩洛哥館（Pabellón Plaza de Morocco）被當成地中海文化基金會（la Fundación de los Tres Culturas

del Mediterráneo）；代表非洲十五個國家的非洲館（Pabellón Plaza de África），現在是安達魯西亞企業家協會總部；安達魯西亞的矽谷——卡圖哈93科技園辦公大樓就是利用原來義大利館的建築。這屆世博會的最大展館是面積達3萬平方公尺的美洲館（Pabellón Plaza de América），在博覽會期間代表了美洲的十六個國家，展覽會後作為工程學院，後來又加入天文工程學院和媒體科學學院。由於世博會場址臨近城市，並且有便利的交通聯繫，這些改建和再利用都相當成功。1997年，在原來的西班牙館旁邊增添了一個旅遊休閒處所：魔法島主題樂園（Magic Island Theme Park）。

透過1992年世博會，塞維亞不僅成功地組織了一屆萬眾矚目的、包容多國風情的建築盛會，而且成功地借助大量的基礎設施建設進行了城市更新。

4. 世博會與熱內亞港

義大利的港口城市熱內亞是哥倫布（Genoa）的出生地，在塞維亞世博會舉行的同時，熱內亞於1992年5月15日至8月15日舉辦了以「克里斯多福·哥倫布：船舶與海洋」（Cristoforo Colombo: la nave e il mare）為主題的專題世博會，五十四個國家參展，一百六十九萬人參觀。

熱內亞舉辦這屆世博會旨在促進城市的發展，目標是重新整合城市與具有歷史意義的港口地區，推展海上旅遊和文化旅遊業。熱內亞世博會占地僅5平方公頃，由義大利著名建築師倫佐·皮亞諾負責整個地區的規劃，範圍從碼頭區到斯皮諾拉橋（Spinola Bridge），他提出了絕大多數展館都要恢復歷史原貌的設想，這些構想最後得到了實現。倫佐·皮亞諾曾經在二十世紀七〇年代初與英國建築師理查·羅

▲熱內亞港口改造規劃。

傑斯（Richard Rogers，1933～）一起設計
了巴黎龐畢度中心（Centre Pompidou，
1971～1977），皮亞諾於1998年獲普立茲
建築獎。

　　熱內亞為籌備這屆世博會，自二十
世紀八〇年代中開始，就對港口地區實施
全面的改造和再生計畫，目的是建設一個
「都市港口花園」，在功能和形態方面使
歷史城市與海洋連成一個整體。熱內亞的
港口就位於城市中心，過去，儘管城市就
在海邊，但是由於港口的阻隔，大海對於
城市居民來說是可望而不可及的，自從
二十世紀八〇年代中期以來，港口區逐漸

▲熱內亞港全景。
▼熱內亞港。

轉變為港口公園，原有的港口建築、倉庫、工廠等經過改造，向公眾開放。同時，開發新的公共場所和設施，增建電影院、博物館、水族館等休閒設施，港口區成為城市生活的核心，將古老的城市與海洋重新聯結在一起。此外，還修復了許多歷史建築，以往被掩飾的歷史面貌和遺跡重新進入人們的視野，整個城市發生了根本性的變化，甚至改變了熱內亞的生活模式。

這屆世博會最突出的建築是倫佐‧皮亞諾整治的熱內亞港口展區，皮亞諾是熱內亞人，他的事務所就設在熱內亞市中心的聖馬太廣場上。皮亞諾從1984年起就為博覽會進行規劃，他設計的「大吊車」（Grande Bigo，1984～1992）是熱內亞世博會的標誌，無論在形式上或是細部處理上都產生震撼力。這是一座用七片張力膜與鋼結構建造的敞開式建築，帳篷屋面受德國建築師弗瑞‧奧托（Frei Otto，1925～）的影響。「大吊車」的名字源於港口的單臂起吊裝置，以一根大吊桿懸掛著一個觀光纜車，就可以將參觀者提升到空中觀賞整個港區，直到今日仍有一台舊吊車留在海邊的碼頭區，只是這台吊車的尺度太小並不起眼，人們幾乎沒注意到它的存在。倫

▼倫佐‧皮亞諾的規劃構思草圖。

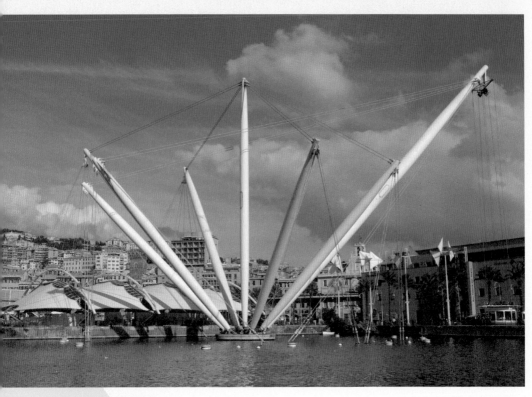

▲皮亞諾設計的展覽館。

佐·皮亞諾恢復建築歷史原貌的設想，都得到了認真的執行和風格各異的再現。

　　世博會位於熱內亞的港區，從管理和參觀的角度出發，整個園區用紅色、藍色、綠色、橙色四種顏色標示不同的區域，紅色標示屬於核心區的「大吊車」區，藍色標示北部原自由貿易區（Free Trade Zone），綠色表示西部的斯皮諾拉橋地區，橙色標示南部的原棉花倉庫區，規劃容量是日常參觀人數為一萬五千萬人，週末人數為六～十萬人。

　　這規劃是為了使博覽會具備最佳的展覽功能，以滿足1992年博覽會的需要，同時也考慮到博覽會後容納各種專業展覽的需要。根據以往的經驗，興建了8萬平方公尺的展覽面積，以及2萬平方公尺的輔助

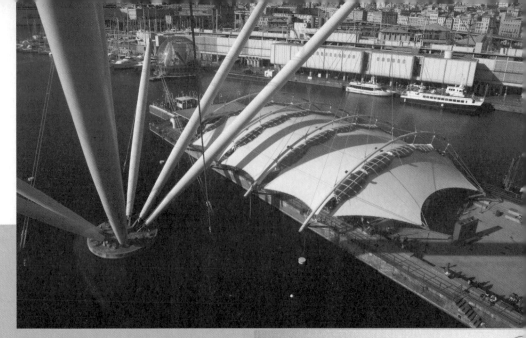

▲皮亞諾的展覽館和水族館綜合樓。
▶漂浮的義大利館。

設施面積，同時利用朝南面大海
延伸390公尺的舊棉花倉庫，規
劃了3.2萬平方公尺的展館，以及
1.5萬平方公尺的輔助設施，並在
港區建造了義大利館、水族館、
會議中心和其他展館。義大利館
位於水族館向大海延伸的碼頭旁，彷彿一艘漂浮在海上的輪船，而會
議中心則有兩個觀眾廳，在需要時可以打通變成一個會議廳。

　　這屆世博會後，熱內亞市指定老港事務局負責將港口開闢成新
的都市地區，預定是將古老港口回歸城市，使整個港區全年都充滿
活力，推展文化活動、發展會展事業，為公共活動提供新的設施；
使整個地區成為國內和國際活動的中心，並大力發展旅遊業。在十
年之間，城市投入了五千五百萬歐元，舉辦了一千四百場各種文化

▲會議中心。

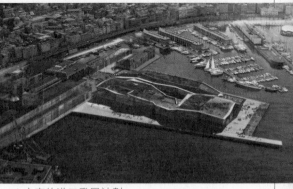

▲未來的港口發展計劃。

活動，吸引了五百萬遊客。1993年，老港開發公司著手新的開發，建設酒店、住宅、辦公樓、商業服務設施等，規劃了一萬平方公尺的公共空間。

5. 里斯本的世博建築

為紀念瓦斯科・達・伽馬（Vasco da Gama，1469～1524）繞好望角（Cape of Good Hope）的印度航行五百周年，葡萄牙首都里斯本1998年舉辦以「海洋——未來的財富」（The Oceans, a Heritage for the Future）為主題的世博會（Lisboa Expo'98），在葡萄牙的推動下，聯合國宣布1998年為「國際海洋年」，這屆世博會幾乎所有展館都提到全球環境問題。里斯本博覽會用地原是該城市東部一處廢棄的石油儲油罐舊倉庫區、煉油廠、屠宰場和垃圾焚燒場，這個地區曾經被視為里斯本的恥辱。這屆世博會1998年5月22日開幕、9月30日閉幕，占地330平方公頃，一百五十五個國家參展，吸引了一千零一十二萬參觀者。

里斯本的城市功能早已達到極限，為了使這一地區得以再生，葡萄牙政府決定聯合地方政府利用世界博覽會的契機，進行整體改造、建設新城市，因此名為「博覽會城」（EXPO URBE），總面積達340

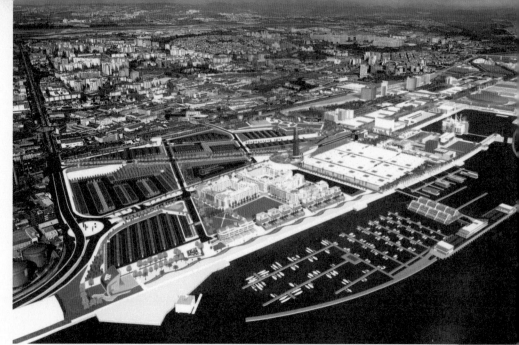

▲ 1998 年葡萄牙世博會全景。

平方公頃，是當前歐洲最大的再開發案之一。整個場地位於塔古斯河（Tagus River）河口，一座13公里長的瓦斯科‧達‧伽馬大橋把世博園區、城市以及葡萄牙國土南部地區連接起來。世博會場址寬達600公尺，在一條長達5公里的海岸線面對，是名為斯特羅海（Sea of Straw）的潟湖，距西面的機場僅3公里，規劃體現了城市向西發展的理念。

　　從1994年籌備到博覽會開幕，政府一共投入約十七點五億美元，改造整個地區的道路橋樑等交通系統及市政設施，而博覽會區是首先開發的部分，約70平方公頃，預計在2009年完成。「博覽會城」的各類建築規模將逾185萬平方公尺，建設項目包括住宅、購物中心、旅館、學校、醫院、文化和休閒設施以及企業總部辦公大樓等，預計到2020年可以容納兩萬五千居民，提供一萬八千個工作機會。此外，北面還設計一座面積達80平方公頃的加西亞‧德奧爾塔公園。

　　由於博覽會場館與城市區域發展統籌規劃，展區的永久性交通

市政設施和主要公共設施都能為將來所用，包括餐廳、商店街和兩座大型展館。由建築師安東尼奧·巴雷羅斯·費雷拉（António Barreiros Ferreira，1973～）和阿貝托·弗蘭薩·多里亞（Alberto França Dória）設計的北區聯合展館，在世博會後將作為永久性的展覽中心。先期開發的博覽會區與未來發展區，在空間結構和尺度，以及道路照明等景觀設計，在歷史景觀元素等方面都具有相當的統一性和延續性。園區的交通十分方便，參觀者可以搭乘火車、汽車或船到達園區的不同入口，其中朝向東方車站的西大門也是商業中心。

根據主題類別的標準，里斯本世博會不允許建造國家館，因此建造四個1萬平方公尺的大型展館；此外，還有一個大展館，集中後續利用的項目和服務區，包括兩座國際聯合展館，三個用於演出和展示的建築，以及一座觀光塔。因此，里斯本世博會的主要建築就是葡萄牙館、烏托邦館（Utopia Pavilion）、海洋知識館（Knowledge of the Seas Pavilion）、海洋館和未來館。

葡萄牙館沒有舉行設計競賽，而是直接委託葡萄牙最著名的建築師奧瓦羅·西薩設計，由於周圍建築的不確定性，西薩在設計中以極簡的手法突出表現紀念性和慶典性，以抽象的形式延續場所和環境的精神。整座建築的立面處理十分簡練，門廊的比例經過仔細推敲，具有古典式的莊重，同時又具有現代感。葡萄牙館靠近碼頭，正對著東方車站，位置十分重要，不對稱的設計與沿碼頭修建的其他建築形成具有活力的聯繫。葡萄牙館分為兩部分，一個蓋頂的禮儀廣場，面積為3900平方公尺，主體建築14000平方公尺，包括2600平方公尺的展示區，11200平方公尺的餐廳，以及一個接待區，另外還有4500平方公尺的地下服務區。禮儀廣場也是葡萄牙館的入口，廣場的尺寸為65公尺

×50公尺，高度為10～13公尺，一片20厘公分厚的加強鋼筋混凝土薄板，以兩個柱廊之間的粗鋼纜懸掛起來。另一幢是兩層建築物，平面尺寸為70公尺×90公尺。

由美國SOM倫敦事務所和里斯本建築師雷吉諾‧克魯茲（Regino Cruz，1954～）設計的博覽會烏托邦館，是這屆博覽會體量最大的建築，當時參加設計競賽的還有日本建築師磯崎新（Arata Isozaki，1931～）、英國

▲西薩設計的葡萄牙館。

建築師霍朗明以及葡萄牙建築師若昂‧路易斯‧卡瑞羅‧達‧格拉薩（João Luis Carrillo de Graça，1952～）等。這座為演出、會議和運動比賽建造的多功能中心，無論從建築學的角度或是從其象徵意義來看，都具有重要的價值，人們將它與巴黎的艾菲爾鐵塔和布魯塞爾的原子塔（Atomic Tower）相提並論。烏托邦館是一個橢圓形建築物，長200公尺、寬120公尺，舉行演出時為一萬一千個座，最多可以容納一萬七千五百人，屋頂呈蘑菇狀，由外圍橢圓型台階環繞，遠看彷彿像一艘倒置的船體。外立面包覆鋅板，以垂直拼縫使建築立面帶有光澤，又令人聯想起二十世紀三〇年代在這裡登陸的水上飛機。烏托邦館的東側還附建一個可容納二千五百座的輔助建築，既可以單獨使用，又可以與烏托邦館合併使用。這座建築以瑞典進口的松木製作，共耗木材5600立方公尺，中心橫梁跨度長達150公尺，側梁也有114公尺，這

▲烏托邦館。　　　▶烏托邦館室內。

是世界上首次以木材建造如此大
跨度的建築，其內部足以容納一
個足球場。

　　海洋知識館位於碼頭區的西
南角，與碼頭平行分布，外形猶
如一艘漂浮在海上的巨輪的抽象
表達，體積感尤為濃重。海洋知
識館的建築師是達‧格拉薩，館
內中心是一座靜謐的內院，用砂
岩鋪地，周邊有坡道通向展館上
方，一道紅色矮牆界定了內院空
間的領域感，同時又軟化了建築外觀的體積感，並以垂直的塔樓作為
大型展示，世博會後，海洋知識館改為博物館。海洋館表現了歐幾里
得（Euclid）幾何空間，一種抽象的垂直與水平體量的組合，水平的體
塊插入垂直體塊中間，構成一個十字形的整體體量。

　　未來館是一座大型的臨時展館，內容有展覽和會議廳，位於東方
車站的東部，展館的西面是博覽會的貴賓入口。未來館的建築師是葆

拉·桑托斯（Paula Santos）、魯伊·拉莫斯（Rui Ramos）和米格爾·格德斯（Miguel Guedes），他們採用傳統的構圖手法，不同的功能部分在形式上的處理各異，然後外面再包一層表皮，以產生統一的效果。在表皮和建築實體之間設置一系列的坡道，將參觀者引入展館中央以木材飾面的圓柱形大廳，光線從頂部射入大廳，大廳既是中庭又是空間樞紐。

為了舉辦1998年葡萄牙世博會，里斯本興建一些基礎設施，其中最突出的是西班牙建築師卡拉特拉瓦設計的東方車站（Oriente Station，1993～1998）。東方車站是一個多功能的交通樞紐，正對博覽會的西入口，位於城市的工業廢棄地上，離南面的里斯本老城中心約5公里，靠近塔古斯河，車站建築最壯觀的部分是覆蓋八條軌道、彷彿森林般的站台大廳。這座站台綠洲的面積為78公尺×238公尺，以60

▼海洋知識館內院。　▶格拉薩設計的海洋知識館。

▲卡拉特拉瓦設計的東方車站站台。
▼東方車站的公車站。

根棕樹狀的，類似哥德式的「四分肋拱」柱子組成的「森林」，儼然就像地中海地區的露天市場，當地人稱為「山邊的白樺樹林」。卡拉特拉瓦的設計不僅考慮滿足世博會基礎設施的功能，同時也成為城市更新的重要手段，為了不使城市與塔古斯河的關係割裂，卡拉特拉瓦將整個站台抬高11公尺，軌道下的地面層設置了許多連接通道。整個車站還包括兩座長112公尺、寬11公尺的玻璃和鋼結構的天棚，一個公車站和停車場、地下鐵站以及售票大廳等，將火車與地下鐵、公車的轉乘形成一個延續的整體。

世界經濟復甦期的世博建築

　　第二次世界大戰摧毀許多歐洲城市，經過十多年的重建，歐洲才逐漸恢復元氣，1958年比利時的布魯塞爾（Brussels）舉辦了世博會，這是戰後第一個大型世界博覽會。

　　長期以來，荷蘭、比利時等國家都舉辦過有聲有色的世界博覽會，比利時更是對世界博覽會做出許多貢獻。早在1883年的5月1日至10月31日，荷蘭的阿姆斯特丹（Amsterdam）就舉辦了國際殖民地博覽會（Internationale Koloniale en Uitvoerhandelstebtoonstelling），這屆博覽會占地22平方公頃，二十八個國家參展，一百四十萬人參觀。十九世紀下半葉的荷蘭已經成為經濟大國，主辦者試圖透過這屆博覽會使阿姆斯特丹躋身於像倫敦、巴黎這樣的大都市行列。法國和比利時建築師參與了展館的設計，這屆博覽會首創具有人類學意義的「未開化」的海外殖民地仿真民俗村，成為以後多屆世博會的保留項目，而展示異國風情展的目的是為表現西方文化的優越。

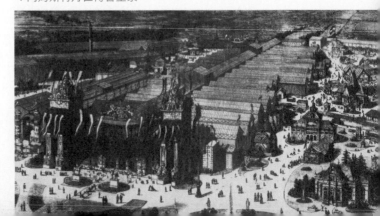

▼阿姆斯特丹世博會全景。

　　阿姆斯特丹世

▲ 1883 年阿姆斯特丹世博會主展館。

　博會場址位於城南的一塊廢棄地上，矩形平面的主展館占地304公尺×120公尺，面積約6.5萬平方公尺，建造在一條河道之上。由法國建築師保羅‧富基奧（Paul Fouquiau，1855～1900）設計，正立面酷似舞台布景，而建築的布局則仿倫敦水晶宮，50公尺長的立面兩端有兩座高25公尺的塔樓，中間拉上篷布，彷彿東方的羊絨披肩，建築的裝飾主題受海外殖民地風格影響。整個是世博會場地上還布置了皇家館、博物館、音樂館、殖民地館、機械館等建築，還有一座娛樂公園以及各種餐廳和商場。殖民地館的摩爾風格宣禮塔遭到人們抨擊，義大利式的荷蘭皇家館也備受爭議，當年還掀起一場關於建築風格的討論，許多人主張表現建築的「真實」，外觀應與內部的功能一致。園區的主入口，由彼得魯斯‧約瑟夫‧許貝特斯‧克伊珀斯（Petrus Josephus Hubertus Cuypers，1827～1921）設計的皇家博物館（Rijksmuseum）就是這種「誠實風格」建築的代表，建築的風格類似中世紀的市政廳。

　　比利時在1885年第一次舉辦安特衛普世博會後，又相繼舉

辦了1897年布魯塞爾世博會（Exposition Internationale de Bruxlles，1897），1905年在列日（Liège）舉辦紀念比利時獨立七十五週年（Commemoration of the 75th Anniversary of the Belgium Independence）世博會，1910年在布魯塞爾，1913年在根特（Wereldtentoonstelling Gent，1913）、1930年在安特衛普又各舉辦了一屆世博會，1935年再度在布魯塞爾舉辦世博會，其中安特衛普共舉辦過三屆世博會，布魯塞爾共舉辦過五次世博會。這些博覽會雖然在不同程度上取得成功，但是都被相鄰的、更為壯觀的博覽會所掩蓋，甚至被人們遺忘。在建築歷史上，比利時在二十世紀舉辦的世博會，正處於建築的轉型期，雖然沒有留下里程碑式的建築，卻預告了現代建築的出現。

1967年加拿大蒙特婁舉辦的世博會，是世博會歷史上最成功的博覽會之一。二十世紀六〇年代的加拿大處於經濟的高速增長階段，世博會的舉辦宣告了蒙特婁已經成為國際大都市。為了籌辦世博會，整治了聖勞倫斯河（St. Lawrence River）和聖赫勒拿島（Saint Helena Island），改善了城市的交通和基礎設施，地下鐵系統將城市中心與世博園區聯繫在一起。這屆世博會為世界帶來尖端科技和結構創新，以色列裔加拿大建築師摩西・薩夫迪（Moses Safdie，1938～）設計的「人居67」（Habitat 67）居住社區是一種全新的建造方式，成為蒙特婁世博會對世界建築的重大貢獻。

日本自1867年開始，多次參加世博會，更早在1871年就曾舉辦京都博覽會，1872年又舉辦東京湯島聖堂博覽會。1877年起，日本定期舉辦國內勸業博覽會，第二次世界大戰後，又曾舉辦1947年福山產業振興會。因此日本在舉辦博覽會方面經驗豐富。

1964年，日本成功地舉辦奧運會，並加入國際經濟合作組織（OECD），這個時期的日本，已經實現了國民經濟的快速發展，成

為世界先進國家。日本原本計畫在1940年舉辦世博會，以慶祝日本帝國建立兩千六百週年，由於第二次世界大戰的影響，這屆博覽會延期了三十年才得以舉辦。1970年日本大阪世博會是第一次在亞洲舉辦的世界博覽會，以先進國家的形象，向世界展示戰後日本的巨大發展和變化，同時也推展日本關西地區經濟的發展。當年大阪世博會的場地只留下一處紀念公園，但昔日會場四周以博覽會為契機，開始了地區開發，成為大阪都市圈的核心，形成了大城市。大阪的國際大都市地位得到提升，帶動與展示活動、設計、建築、廣告相關的產業發展，企業也為之集聚，大阪世博會的成功以及博覽會所發揮的效果，象徵日本的「博覽會時代」的到來。

1. 比利時歷史上的世博建築

　　比利時在1885年5月2日至11月2日舉辦了安特衛普世博會（Exposition Universelle d'Anvers，1885），這是比利時舉辦的一系列世博會的首屆。由於這個時期的世博會往往倉促上馬，建築通常放在次要的地位，建築品質很少引起人們關注，因此十九世紀八〇年代的世

◀阿特衛普世博會全景。
▶阿特衛普世博會主展館。裝飾藝術館是這屆博覽會的標誌性建築，博覽會的主展館與主入口，在建築頂部 68 公尺處， 有一個地球， 下面由十二個巨人像柱承托。

博會也往往很快就被人們遺忘。安特衛普世博會的場址選擇在須德低地（Zuider Zee）上，靠近城市的新港口，基地呈不規則形狀，占地22平方公頃，三十五個國家參展，三百五十萬人參觀。裝飾藝術館是這屆博覽會的標誌性建築，同時作為博覽會的主展館與主入口，在建築頂部68公尺處，有一個地球，下面由十二個巨人像柱承托。建築立面將古羅馬的凱旋門（Arc de Triomphe）與雄偉的陵墓風格揉合在一起，主入口兩邊對稱地設置兩座燈塔，在鐵結構之外還貼人造大理石，內部則安裝了液壓電梯。裝飾藝術館與機械館和另一座展館連在一起，建築師是當時的宮廷建築師熱代翁·博爾迪奧（Gédéon Bordiau，1832～1904）。

這屆博覽會上有一座世博公園，由德國出生的比利時建築師路易·弗克斯（Louis Fuchs，1818～1904）設計，公園中布置了各個公司的展館以及殖民地館。總體而言，這屆博覽會辦得很成功，表明小國辦的博覽會不一定就是小的，但是經過光輝的1889年巴黎世博會後，安特衛普世博會當然完全無法與之相比。

▶法國殖民地館。

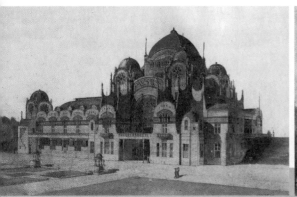

▲荷蘭館的原始方案，帶有拜占庭建築風格。　▲威廉・克羅姆胡特設計的荷蘭館。

　　1910年布魯塞爾世博會（Exposition Universelle et Internationale de Bruxelles，1910）於4月23日開幕、11月7日閉幕，占地90平方公頃，二十六個國家參展，參觀人數達一千三百萬。這屆博覽會的建築風格背離了當時比利時提倡的新藝術運動（Art Nouveau），而傾向於傳統建築風格。荷蘭館的建築師是威廉・克羅姆胡特（Willem Kromhout，1864～1940），最早的設計帶有拜占庭建築風格，最後則按照傳統的低地地區建築風格實施。克羅姆胡特為1915年舊金山世博會設計的荷蘭館，是他的1910年荷蘭館設計方案變體，但是在比例和細部上更加完美。這屆博覽會的主展館是大宮（Grand Palais），在8月14日下午突然毀於一場大火，所幸沒有人受傷，而後又在原址重建。

　　這屆博覽會上，德國建築師有非凡的表現，德國館幾乎與東道主的展館具有同樣規模，相當於所有國家展館的總面積。德國展區由一組建築組成，包括文化館、鐵路館、空間藝術館等。博覽會上有德國現代建築的創始人彼得・貝倫斯（Peter Behrens，1868～1940）和布魯諾・保羅（Bruno Paul，1874～1968）設計的作品，貝倫斯和保羅的作品使1910年布魯塞爾世博會變成德國新建築風格的展示場，預告了歐洲現代建築的誕生。保羅傾向於新的裝飾藝術風格，而貝倫

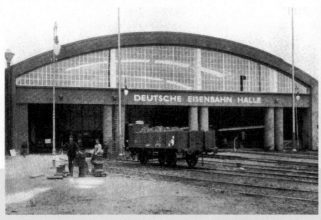

斯則表明藝術與工業的聯盟，貝倫斯剛完成柏林的德國通用電氣公司（AEG）的渦輪機廠（Turbine Factory，1909），就實質而言，這屆博覽會是1914年德國科隆（Cologne）德意志製造聯盟展（The Deutscher Werkbund Exhibition）的預演。貝倫斯設計的鐵路館入口採用簡化的多利克式柱（Doric Order）和鉚接工字鋼梁，顯然借鏡了古典的神廟，框架結構應用了剛獲得專利的膠合木梁。

德國館的建築風格受建築理論家保羅・梅貝斯（Paul Mebes，1872～1938）1908年出版的著作《1800年前後：建築與手工藝在上世紀的傳統演變》（Um 1800: Architektur und Kunsthandwerk im letzten Jahrhundert ihrer traditionellen Entwicklung）影響，德國建築師對古典傳統進行當代的詮釋。德國館的總體布局由埃馬努埃爾・馮・塞德爾（Emanuel von Seifl，1856～1919）負責規劃，同時設計了幾座展館，他受梅貝絲的著作和德國批評家赫曼・穆特休斯（Hermann Muthesius，1861～1927）介紹英國當代建築書籍的影響，設計多為波

浪狀的屋面、嚴格的古典形式和白色的粉刷牆面。

　　文化館、空間藝術館和工藝美術館的室內設計則是保羅的作品，內部空間結構清晰，呈幾何分隔，明顯表現源自古希臘神廟的原型。這屆博覽會還在萬國大道上建造阿拉伯城堡、瑞士山間木屋、托斯卡尼別墅、巴伐利亞農舍、印度神廟等，吸引了大量觀眾。

　　1930年安特衛普舉辦了「殖民地、海洋與法蘭德斯藝術國際博覽會」（Exposition International，Colonial，Maritime，et d'Art Flemmand），這屆世博會因為第一次世界大戰才延至1930年舉行，博覽會於4月26日開幕、11月4日閉幕，占地69.2平方公頃，二十一個國家參展，吸引五百二十萬觀眾參觀。博覽會的主入口是一座凱旋門，代表比利時的獨立榮耀，為了獻給比利時最初的三位君主，還將他們的雕像豎立在拱門下方，這座大門的建築師是埃米耶魯‧凡‧阿韋比

▲1930 年安特衛普世博會大門。
▼凡‧阿韋比克設計的安特衛普城市館。　　▶愛德恩‧勒琴斯設計的英國館。

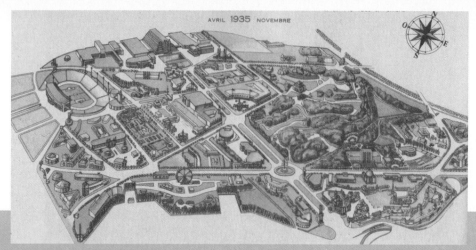

▲ 1935年布魯賽爾世博會全景。

克（Emiel Van Averbeke，1876～1946），但是大門也像大多數博覽會建築一樣，屬於臨時建築。

這屆博覽會沒有像前幾屆那樣讓裝飾藝術風格占主導地位，而現代建築的影響才剛開始擴散，所以現代建築仍然無法占主導地位，大部分建築已經取消裝飾，表現出建築的簡潔體塊和嚴謹體量，代表作是凡‧阿韋比克設計的安特衛普城市館。凡‧阿韋比克還設計了博覽會的藝術館，會後改造為一所學校，而愛德恩‧勒琴斯（Edwin Lutyens，1869～1944）設計的英國館表現了簡化的殖民地建築風格。

1935年的布魯塞爾世博會於4月27日開幕、11月6日閉幕，前後共一百九十四天，主題是：交通與殖民化（Transports Colonisation），總建築師是約瑟夫‧凡‧奈克（Joseph Van Neck），會場占地152平方公頃，三十個國家參展，吸引了兩千萬觀眾。由於兩年後巴黎世博會的成功，使人們幾乎遺忘這屆布魯塞爾世博會，許多關於世博會的著作甚至不提這屆博覽會。

密斯‧凡‧德羅（Ludwig Mies van der Rohe，1886～1969）應邀參加德國館的設計競賽，納粹宣傳部的任務書要求德國館要表現德國的

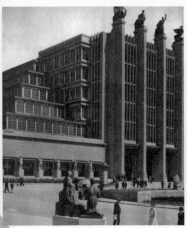

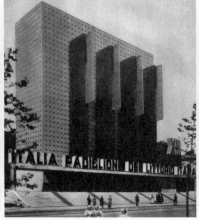

▲布魯賽爾世博會的大宮。　　▲布魯賽爾世博會義大利館。　　▲羅馬法西斯革命十周年展覽館。

軍事強權和英雄主義，當時現代主義在德國已經處於受批判的邊緣。密斯的設計與巴塞隆納展覽館的設計有一定聯繫，只是規模更大，更具紀念性，也更關注精神因素，與現代主義的理想有所違背，所以密斯的方案終究沒有入選。

比利時的各主要展館表現出裝飾藝術風格、現代主義和古典形式的混雜，最具代表性的是凡‧奈克設計的大宮（Grote Paleis），立面寬39公尺，混凝土結構的跨度達89公尺，在使用前經過應力試驗。

義大利館的建築師是阿達貝拉托‧利貝拉和馬力歐‧德倫齊（Mario de Renzi，1897～1967），義大利館的外立面基本上是建於1932年的羅馬法西斯革命（Fascist Revolution）十周年展覽館的翻版，尤其是整體的構圖和比例關係十分相像。

2. 布魯塞爾的原子塔

比利時首都布魯塞爾曾經舉辦過三屆世界博覽會，1910年世博會、1935年世博會和1958年世博會；1935年這屆博覽會吸引了兩千萬名參觀者。

　　1958年布魯塞爾舉辦第二次世界大戰後全球第一屆世博會，主題是「科學、文明與人性」（La Technique au service de l'homme . Le progrès humain à travers le progrès technique），博覽會於7月6日開幕、9月29日閉幕，場地位於海澤高地（Heysel Plateau），在1935年的博覽會舊址上加以擴建，占地200平方公頃，四十二個國家參展，四千一百四十五萬人參觀了博覽會。這屆世博會的參展國都以樂觀的態度，積極倡導和平利用先進技術，克服冷戰時期的政治衝突。

　　在歷屆博覽會中，這屆博覽會並不受讚揚，甚至地主國比利時對博覽會的批評也相當尖銳。比利時人認為博覽會的建築違背了「按照人的尺度建設世界」（Building the World on a Human Scale）的主題，許多人認為這屆博覽會的建築被過分渲染誇大，人工痕跡過於明顯，因此博覽會閉幕後大部分建築隨即被拆除，另外一部分原因在於這屆博覽會造成財務上的巨額虧損。事實上，建築師和規劃師在規劃過程中被排除在外，才是形成博覽會所謂非人性尺度的原因，儘管如此，布魯塞爾世博會所表現的科學技術進步，尤其是建築工程技術的進步

▼1958年布魯賽爾世博會全景。

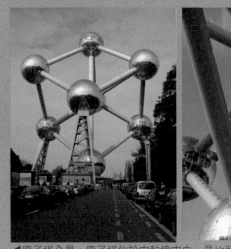
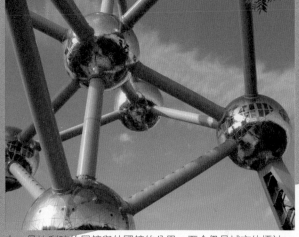

◀原子塔全景。原子塔位於中軸線中央，是比利時的展館與外國館的分界，至今仍是城市的標誌。
▶原子塔局部。

和結構創新產生了重大影響。

　　第二次世界大戰結束後，各國民眾在滿目瘡痍的廢墟上開始重建家園。1958年布魯塞爾世博會象徵著和平利用原子能時代的到來，也表明歐洲已經從戰爭的破壞中恢復，同時也展示了「技術樂觀主義」（Technology Optimism）的潮流，原子塔就是這種思潮的表現。

　　這屆世博會的標誌是由工程師安得烈・瓦特金（André Waterkeyn，1917～2005）、建築師安德烈・波拉克（André Polak，1920～）和尚・波拉克（Jean Polak，1920～）設計的原子塔。原子塔被列為改變世界的二十世紀建築之一，同時被譽為是「地球上最令人震驚的結構」，象徵放大到1650億倍的鐵分子，因為比利時擁有豐富的鐵礦蘊藏，採礦在當時是比利時的支柱產業，鐵礦石也是比利時重要的出口產品。原子塔的整體結構坐落在三個支架上，是一個110公尺高的鐵分子模型，轉換成以直徑3.3公尺的管狀通道相連的九個球形建築，球體直徑是18公尺，每個球體重200公噸，總重量為2200公噸。每個球體室內分成兩層空間，最頂端的球體內有一座餐廳，可以縱覽

全城，此外球體內還有展館和可以容納兩百人的會場，展示醫學研究的成果。整個球體在鋼材表面覆蓋一層閃光的鋁片，使原子塔在光照下，顯得豐富多彩，具有高科技的形象，而在連接球體的管道內，還安裝了當時號稱速度最快的自動樓梯，速度是每秒4.6公尺。原子塔象徵著原子時代，代表了比利時科學的進步和對美好未來的嚮往。

　　1958年布魯塞爾世博會美國館由美國建築師愛德華・史東（Edward Stone，1902～1978）和哈登事務所（P.G. Harden & Associates）設計，屋蓋採用直徑92公尺的圓形雙層懸索結構，有三十六對鋼柱支持，柱廊柱高22公尺，覆蓋直徑為104公尺的展覽館。屋蓋中間有一個露天的圓形天井，建築巧妙地利用懸索結構所需要的內支撐環，正對地面上的圓形水池，圍繞水池布置展品。兩個對稱蝶形懸索結構的承重索與穩定索錨，同在鋼桁架邊緣的構件上，用於平衡屋頂重量的懸臂鋼梁以45°斜角往外延伸65公尺。美國館以雙向正交索網構成1.3公尺見方的正方格，上鋪鋼板，再做保溫層及油氈防水層，外牆則為鋼化玻璃及聚酯塑膠板，用鋼管吊掛在屋頂邊緣的構件上，對索網起預應力作用（Pre-stress Effect）。這棟建築是二次大戰後

▼愛德華・史東和哈登事務所設計的美國館。

▼美國館室內。

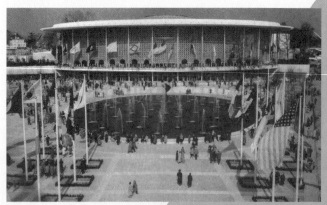

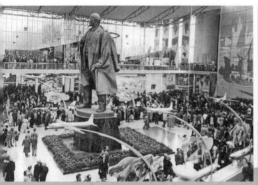
▲蘇聯館室內。

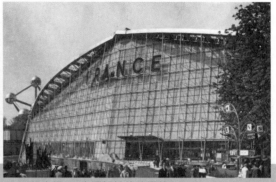
▲紀堯姆‧吉雷設計的法國館。

懸索結構中最具表現力的建築之一，這種結構體系也運用在北京工人體育館（1959～1961）的屋蓋上。

　　布魯塞爾世博會蘇聯館的平面為長方形，主要承重結構是由兩排特殊結構的柱子組成，每個柱子為金屬桁架構成，柱頂兩側用鋼拉索拉起兩另一端固定在柱身的桁架，中間跨的屋架支持在兩排柱子所拉住的桁架端部，外牆則是大片玻璃，型式十分輕快、明朗。

　　布魯塞爾世博會法國館顯示了法國建築師和工程師在創作中的先鋒意識，建築師是紀堯姆‧吉雷（Guillaume Gillet，1912～1987）。由於基地條件的限制，法國館只能有一個支點支承1200平方公尺的建築，結構工程師採用由一個支點出挑的巨大懸臂梁和平衡槓桿，支承起兩個拼接的菱形雙曲拋物面懸索屋蓋，其平面形狀如同飛碟，產生了有力而又輕快的效果。

　　由勒‧柯布西耶設計的飛利浦館被譽為「電子詩篇」，建築內部將色彩、聲、光和音樂完美地結合在一起。飛利浦館採用扭殼拱牆屋頂結構，其平面由各種曲線構成，高低錯落的牆面及屋頂均為5公分厚的扭殼，充分展現了混凝土的塑性表現力。

　　土木工程館（Burgerlijke Bouwkunde）是1958年布魯塞爾世博會

體現鋼筋混凝土特性最為壯觀的結構，它的懸挑超出80公尺、高36公尺的「巨型箭頭」給人非凡的震撼力。這座建築的設計者是雕塑家雅克・默夏爾（Jacques Moeschal，1913～2004），斷面呈現V字形，下面用十六根拉索懸掛一座步行天橋。

西班牙館（Spanish Pavilion）的建築師是何塞・安東尼奧・科拉雷斯（José Antonio Corrales，1921～）和拉蒙・巴斯克斯・馬勒宗（Ramón Vázquez Molezún，1922～），他們在建築設計競賽和室內展示設計競賽中都獲勝。西班牙館的基地位於一片樹林中，形狀呈現不規則，地面高低差近6公尺，設計要求是保護現有的樹木。兩位建築師採用六邊形的傘形結構作為基本單元，重複配置一百三十組六邊形，像蜂窩一樣組合成展館建築，以適應地形的變化，同時也避開樹木。建築的立面採用玻璃和磚，窗框和門框運用鋁合金，屋面選用透明材料，同時也利用各個單元的高低差形成天窗，使室內光線充足，產生絕佳的展示效果。建築中的柱子是空心的，中間設置落水管，室內則

▲土木工程館的巨型箭頭。
▼何塞・安東尼奧・科拉雷斯設計的西班牙館夜景。

▼勒・柯布西耶設計的飛利浦館。

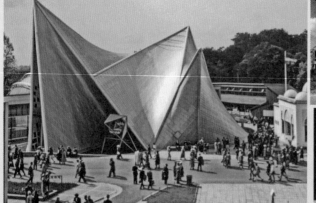

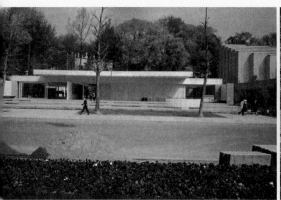
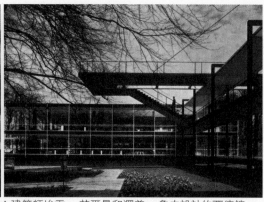

▲司法瑞・范洪設計的挪威館。　　　　　▲建築師埃貢・艾爾曼和澤普・魯夫設計的西德館。

以不同標高的平台適應地形的高低差。

　　挪威館（Norwegian Pavilion）由挪威著名建築師司法瑞・范洪（Sverre Fehn，1924～）設計，范洪是挪威現代建築的先驅，他在1956年的挪威館設計競賽中獲勝。由於基地夾在兩座其他展館中間，挪威館只能表現它的立面，因此范洪將建築布置在一個大平台上，屋面由37公尺長的層壓木梁支承，挑出建築形成優美的外輪廓。屋面材料採用透明的塑膠，使室內光線均勻分布，並以牆板圍合三組寧靜的庭院空間，從挪威館所在的萬國大道上，透過三間用塑膠薄膜覆蓋的廳堂，可以清楚看見這些庭院。外牆上大片的玻璃移門，使室內和室外空間可以靈活分隔，並形成靈活的出入口，而十字形斷面的塑脂玻璃牆板的支撐，產生幾乎隱形的結構，提供了近乎完全通透的開放空間。整個建築是裝配式結構，在挪威預製，以鋼筋混凝土的外牆當作貨櫃，把所有的建築構件和材料都裝進去，再用船運送至比利時。1958年布魯塞爾世博會的挪威館設計將范洪推上國際舞台，范洪後來還設計了威尼斯雙年展的北歐館（1959～1964）、挪威菲耶蘭冰川博物館（1989～1991）等，他於1997年獲普立茲建築獎。

　　西德館（West German Pavilion）的建築師埃貢・艾爾曼（Egon

Eiermann，1904～1970）和澤普・魯夫（Sep Ruf，1908～1982）將展館設計成一組八個館，發光的鋼框架，由帶頂的步道相連，還有純淨的細部。

3. 蒙特婁的世博建築

　　蒙特婁曾經有過三次申辦世博會的意圖，前兩次都因為戰爭而無法實現，第三次終於成功。1967年為慶祝加拿大建國一百周年而舉辦的蒙特婁世博會（Canadien Word Exhibition-Expo'67），主題是：人類與世界（Man and His World Land），這個主題來自1939年出版的一本書《人們的世界》（Terre des Hommes），作者是安東尼奧・聖修伯里（Antoine de Saint-Exupéry，1900～1944），他是家喻戶曉的《小王子》（Le petit prince）一書的作者。這屆世博會的副標是：「人是探索者，人是創造者，人是生產者，人與社區」等（Man the Explorer，Man the Creator，Man the Producer，Man in the Community）。蒙特婁世博會於1967年4月28日開幕，10月27日閉幕，占地364平方公頃，六十二個國家參展，五千零三十萬人參觀了博覽會，比預計的參觀人數增加一千五百萬。總建築師是愛德華・菲塞（M. Édouard Fiset，

◀1967年蒙特婁世博會全景。總建築師為愛德華・菲塞（M. Édouard Fiset，1910～1994）。
▶蒙特婁世博會的交通運輸館和加拿大館

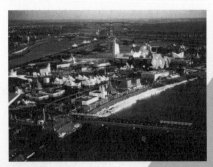

▲紐約曼哈頓大地穹。

1910～1994）。

　　自1958年以來，蒙特婁市中心有了極大的變化，1960年環繞蒙特婁的都市大道通車。蒙特婁正處於城市快速發展的階段，為籌辦世博會，蒙特婁建造了幾十年前就曾經計畫的城市基礎設施，建造了許多公共建築，1966年建造了用於世博會的聖赫勒拿島市立水族館，而聖赫勒拿島和聖母島（L'ile Notre-Dame）則是透過地下鐵、道路和橋樑連接起來。這次世博會給予城市一個思考未來發展的機會，使城市的新區得以實現城市化，並留下永久性的公共交通設施、道路和公共空間。1962年，城市開始建設地下鐵，世博會開幕前六個月，全部工程竣工。蒙特婁市市長利用地下鐵施工挖出來的土方，在聖勞倫斯河上填出一些島嶼，同時也利用一些荒島，闢為世博會的場地，現在這些島嶼形成一群城市中心的公園。儘管蒙特婁缺乏組織世博會的經驗，蒙特婁世博會卻舉辦得十分成功，成為有史以來第二大世博會，並受到公眾的普遍讚揚。

1967年蒙特婁世界博覽會展區規劃，結合了城市舊有內陸港區的再開發計畫，整個展區呈三部分分散布局：第一部分是利用舊防洪堤、第二部分是原有綠化公園的江心島、第三部分則是根據河道改造要求填埋的人工島，這三部分透過博覽會展區的規劃建設，構成良好的道路有軌交通和水上交通網，完善的市政設施為往後城市開發奠定了必要的基礎。這屆世博會提出的目標是：「向每位與會參觀者展示我們生活的世界，以使他們認識到我們每一個人都是共同地和各自地相互負有責任，而且，把人們聯繫在一起的意義，遠比把人們分開來得重要。」1967年蒙特婁世界博覽會使蒙特婁和魁北克開始向世界開放，二十世紀六〇年代成為蒙特婁城市快速發展的重要時期。

　　蒙特婁世博會在建築史上具有重要的意義，美國館、德國館、蘇聯館等建築在結構體系和建築藝術方面具有開創性。

　　美國館的主題是創造力，由美國建築師、工程師富勒設計的美國館，採用短線網格球形穹頂結構（Geodesic Dome），這是

▼富勒設計的美國館。

▲美國館內景。

一種覆蓋小都市空間的穹頂。富勒在1948年創造的短線網格穹頂結構，是「少費多用」（Doing the most with the least）原則的集中體現。當時，一些城市規劃師和建築師正努力設想將城市或城市局部完全覆蓋，試圖創造人工環境。1960年，富勒曾參與覆蓋紐約曼哈頓（Manhattan）中區的曼哈頓計畫，設計出直徑為2公里、高度為1.1公里的四分之

一球體，並設計了1962年的曼哈頓大地穹，在1970年發表的曼哈頓計畫中，穹頂直徑更長達3.2公里。富勒假設自然界存在著能以最少結構提供最大強度的向量系統，他發展了一種「高能聚合幾何學」系統，這種系統的基本單元是一種四面體，即一種有四個面的角錐體，與八面體聚合後可以成為最經濟的覆蓋空間結構。富勒設計的美國館直徑76.2公尺、高61公尺，這是一種覆蓋小都市空間的革新性穹頂，整個建築以較少的材料造成輕質高強的屋蓋，輕巧地覆蓋整個展館空間。為了控制室內的熱環境，自動捲軸的遮陽板上裝飾了六角形圖案。由於這座建築，富勒被授予美國建築師學會金獎。

　　由於採用三角形金屬穹頂結構，所以榫件規格最少、結構用料最省，網肋規格相當整齊，非常便於施工和裝配，完全滿足了世博會建築要求，成為該屆世博會的標誌建築，同時也讓全世界了解到網架結

構的無窮潛力，網架結構更因其跨度與經濟性成為大規模空間的首選結構之一。令人惋惜的是，1976年，美國館的外殼因改造工程引起火災被燒毀。富勒不僅是一位建築師，同時也是一位發明家、哲學家和詩人，被譽為二十世紀下半葉最有創見的思想家之一，他是第一個從全球著眼試圖發展全面的、長期的技術經濟計畫的學人，該計畫的宗旨是「使人類成為宇宙間的一項奇蹟」。

人居是蒙特婁世博會的主題，也是當時全球關注的問題，以色列裔建築師摩西·薩夫迪設計的「人居67」居住社區，是世博會的一部分，展出了未來的居住模式，並成為這屆博覽會的標誌建築。這是一種全新的試驗性預製裝配式住宅，受日本新陳代謝派（Metabolism）建築師的啟示，旨在探索解決全球性的居住問題，提供一種新的結構和

▼蒙特婁世博會展出的人居67。

▲人居 67 局部。

建造模式，預告了可持續發展的緊湊型城市方向。這種住宅由工廠預製牆板，統一的單元隨機地疊置在一起，然後運送到建造現場裝配，「人居67」是建在一座位於市中心和博覽會場之間的人工島上。薩夫迪原本計畫建造一千個公寓單元，最後實際上只建造一百五十八個公寓單元，不過當初建設「人居67」的時候，世界還不能接受這種緊湊型城市的理念，直到二十世紀七〇年代石油危機以後，人們才開始考慮世界的可持續發展。以這個意義而言，「人居67」具有重要的啟示性作用，成為一種未來城市的模式。

由蘇聯建築師米哈依爾·波索金（Mikhail V.Posokhin，1910～1989）設計的蘇聯館有一個巨大的斜屋頂，坐落在兩個V形支柱上，透過玻璃幕牆，這兩個強勁的V形支柱清晰可見。而博覽會期間，蘇聯館吸引了一千三百萬參觀者。

由羅夫·古特布羅德（Rolf Gutbrod，1910～）和弗瑞·奧托設計的蒙特婁世博會德國館採用索膜結構，這是弗瑞·奧托第一次大規模地成功應用索膜建築技術，他還因此被譽為索膜建築與結構技術的先驅。索膜建築伴隨著當代電子、機械和化工技術的發展而逐步優化，

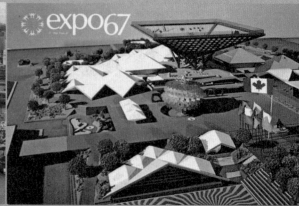

▲尚・熱福龍設計的法國館。　　　　▲加拿大館。

例如德國館的屋面就以特種柔性化學材料敷貼，呈半透明狀。正是德國館的成功，引發了1972年慕尼黑奧運會（Munich Olympics）體育場的結構和建築型式。

　　以「發明的傳統」為主題的龐大法國館，是博覽會後留存下來的少數展館之一，建築師是布盧安父子建築師事務所的尚・福熱龍（Jean Faugeron），鋼筋混凝土的圓形外牆掛上一圈垂直的鋁合金翼板。

　　外觀呈現倒金字塔形的加拿大館，稱為「卡提馬維克」（Katimavik），在愛斯基摩語（Eskimo languages）裡是「聚合的場所」的意思。

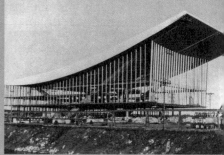

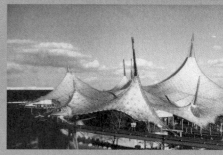

▲米哈依爾・波索金設計的蘇聯館。
▼羅夫・古特布羅德和弗瑞・奧托設計的蒙特婁世博會德國館。

▲魁北克館夜景。　　　　　　　　　　　　　　　　　　▲魁北克館。

　　位於法國館旁邊的魁北克館由波比諾、熱蘭-拉茹瓦、勒勃朗和杜蘭德建築師事務所（Papineau, LeBlanc, Gérin-Lajoie and Durand）設計，這座展館被譽為堪與1929年密斯‧凡‧德羅設計的巴塞隆納覽館相媲美，《紐約時報》的建築評論家稱它為「1967年世博會的巴塞隆納展覽館」。這棟建築平面為正方形，由四個對稱布置的中空鋼塔承重，內部是電梯井和疏散樓梯，而立面則採用鏡面玻璃，將周遭的建築都收進構圖。建築師不僅設計建築的外殼，同時也設計展館的室內，室內外渾然一體。由於室內外具有整體性，所以魁北克館比其他展館更為突出，博覽會後保留下來作為文化中心，容納了一座博物館、餐廳和劇院等功能。

　　當年的《建築實錄》（Architecture Record）雜誌盛讚蒙特婁世博會是一場「視覺的盛宴」。

　　加拿大的溫哥華（Vancouver）於1986年5月2日至10月13日舉辦了主題為「交通與通訊：世界在營運、世界在接觸」（Transportation and Communication: World in Motion-World in Touch）的專題世博會，五十四個國家參展，二千二百一十一萬人參觀了這屆世博會。這屆博

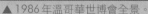
▲1986年溫哥華世博會全景。　　　　　　　　　▲蔡德勒設計的加拿大館。

覽會留下了加拿大建築師蔡德勒（Eberhard Zeidler，1926～）設計的加拿大廣場，整座建築伸入水中，它的型式猶如一艘正待啟程遠航的輪船，同時融合了古代帆船的形象。

4. 大阪世博會與日本建築的崛起

　　1970年大阪世界博覽會（Japan World Exposition-Expo'70）是第一次在亞洲、在日本舉辦的世博會，這屆世博會也是為了紀念明治維新一百週年，主題是：「人類的進步與和諧」（Progress and harmony for Mankind），四個副主題則是：「人類與生活」、「人類與自然」、「人類與技術」和「人類的相互了解」。大阪世博會於3月15日開幕、9月13日閉幕，占地300平方公頃，七十五個國家參展，六千四百二十一萬人參觀了博覽會，創下世界博覽會有史以來參觀人數的最高紀錄，其中六千兩百萬是日本人，占總參觀人數的97%。1970年日本大阪世博會，標誌著世博會全面由產品展示轉向文化展示和概念展示，當時人類已經實現登月之夢，美國館展出從月球上採集的岩石，蘇聯館則展出太空船，大阪世博會在人類歷史上開啟了一個

訊息化時代。

　　大阪舉辦這次世博會的戰略是振興關西地區，大阪世博會為大阪的城市發展帶來極大的機遇，總共投資二十億美元用於博覽會的建設，另外八十億美元用於城市建設等方面。

　　早在1851年倫敦世博會時，日本就曾萌發舉辦世博會的意願，1877年日本提出舉辦世博會的計畫，但是沒有成功。日本原計畫在1940年舉辦東京世博會，以紀念日本帝國建立兩千六百年，卻因日本發動第二次世界大戰而流產，直到1965年才終於申辦成功於1970年在大阪舉辦世博會。大阪世博會場址選在大阪郊區吹田（Suita）衛星城的一片空地，空地上不僅山丘起伏，裡面還有一片竹林，為總平面規劃提供了很大的自由。博覽會後，儘管大阪世博會的場

▼大阪 1970 年世博會全景。

地只是作為世博紀念公園，但是整個地區卻因世博會的契機而實現城市開發，形成大阪都市圈的核心。為了籌辦世博會而建設的大型公共工程、港口工程和基礎設施，對城市未來的發展具有十分重要的影響作用。

如何創造空間秩序，將內容繁複多樣的博覽會會場處理得井井有序，但又不顯單調，在多樣化中求統一是世博會總體規劃面臨的主要問題之一。大阪世博會的總建築師丹下健三（Kenzo Tange，1913～2005）引入了全新的規劃理念，他認為必須從系統和結構上解決問題，在1878年巴黎世博會和1900年紐約世博會的基礎上，以巨大的樹形作為設計理念，以樹幹、樹枝和花作為規劃結構。從會場主入口一直橫貫南北長1000公尺、寬150公尺的中軸線象徵「樹幹」，連接東、南、西、北四個次入口車道和活動走道的是「樹枝」，遍地布置各國展館和企業館的就是「花朵」。中軸線將整個博覽會會場分成南北兩部分，北面是展館區，南面是娛樂區和管理設施，活動行人穿越道設計成附帶空調系統的封閉廊道，並連接各個展區。丹下健三和他的設計組決心把這屆博覽會變成日本經濟成長時代的紀念碑，總共建造一百零七幢建築和展館。

▼大阪世博會上的觀光餐廳。　　▼大阪世博會的慶典廣場。

最初的規劃試圖模仿1851年倫敦世博會，將所有的展館和展品都放置在一個屋頂之下，建造一個龐大的展覽館，由於贊助商的反對而不得不放棄這個構想。這個構想只是在丹下健三設計的巨型象徵區（Symbolic Zone）得到部分實現，這座巨型建築包含世博會藝術博覽館、慶典廣場、主題館和太陽塔。

由日本的建築師丹下健三、菊竹清訓（Kiyonori Kikutake，1928～）和黑川紀章（Kisho Kurokawa，1934～2007）等提倡的新陳代謝主義，成為大阪世博會日本建築的主流。新陳代謝主義將生物學的新陳代謝應用到城市和建築上，應對日本人口密度過高的壓力，提出一種能夠不斷生長和適應的結構，丹下健三為1960年東京灣（Tokyo Bay）規劃提出了海上城市的設想，重組城市的結構，他的思想對年輕的日本建築師有著重要的影響。黑川紀章則於1961年提出螺旋城市（Helix City）的設想。

從1967年春開始，丹下健三和其他十二名建築師著手設計中軸線主體設施。慶典廣場是一個以空間網架屋頂覆蓋的巨大廣場，由六根支柱支承，面積為108公

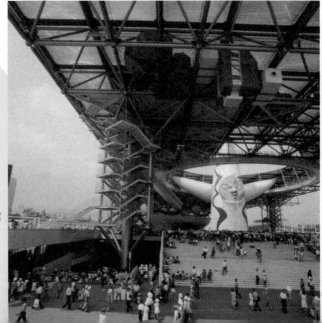

▲主題館和黑川紀章設計的艙體。

尺×291.6公尺、高37.7公尺，主題空間則由地下、地上和空中三層組成，分別代表過去、現下和未來。岡本太郎（Okamoto Taro，1911～1996）所雕塑的「太陽塔」，伸開雙臂歡迎參觀者，高70公尺的雕塑穿過大屋架，象徵向機械文明挑戰的人類。塔內有反映人類歷史的展覽，塔燈象徵為人類未來指引航向，從塔底搭乘電梯登到高處象徵人類走向未來。另外，還有兩尊較小的雕塑——《母性》和《青春》，象徵著成長、尊嚴、無限的能量和人類的進步。今天，大阪世博會的場地變成世博紀念公園，所有的博覽會建築已經蕩然無存，僅僅留下太陽塔，作為這屆博覽會的永恆記憶。

1970年的大阪世博會更成為一場現代建築的實驗場，也是日本當代建築發展的先聲和契機，以丹下健三為首的日本現代建築師從此活躍在國際建築舞台上，並確立日本當代建築和日本建築師的國際地位。

黑川紀章認為，將一座建築先解構成一個個基本組成部分，然後再把它們自由地組合起來，這是訊息時代建築的表現模式，黑川

▼黑川紀章的螺旋城市。

▼丹下健三的東京規劃。

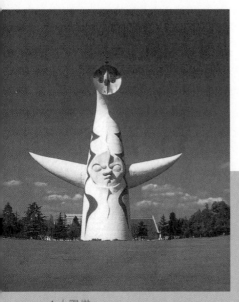
▲太陽塔。

紀章為大阪世博會的設計充分體現了這種思想。他所設計的東芝|H|館（The Toshiba |H| Pavilion）用鋼結構表現生長的生命，用焊接鋼板製成的一千五百個四元組單元按照不同方向布置、焊接組合，可以產生無窮變幻的建築形式，館內有一座九個螢幕的劇場。黑川紀章還設計了由美容院座椅製造商贊助的寶美館（Takara Beautilion Pavilion），主題是「美的歡悅」，這是由鋼管和模數化的艙體單元按照未來可能擴展的模式建造。

日本建築師大谷幸夫（Sachio Otani，1924～）設計的住友童話館（The Sumitomo Pavilion）也是這屆博覽會的優秀展館，展館是一座由九個空間桁結構成的塔樓，支承著半球型的展示單元和一個具有兩百個座位的報告廳。

大阪世博會的許多展館都應用了塑膠、玻璃纖維等新材料作為試驗，在這屆世博會上，充氣建築這種全新的建築模式成為各種展館的主體，例如美國館就採用美國太空總署1967年開發的技術———一種大跨度纜繩增強充氣薄膜結構。在準備設計方案時，一共有十三組參加了美國館的方案設計競賽，戴維斯、布羅迪、齊馬耶夫、蓋斯馬和德哈拉克聯合事務所（Davies, Brody, Chermayeff Geismar, and de Harak Associates）設計，高為80公尺的雙重空氣膜方案得標，由於預算和工期均不能滿足要求，工程師大衛・蓋格（David Geiger，1935～1989）

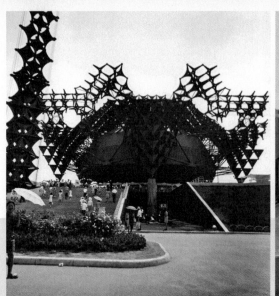

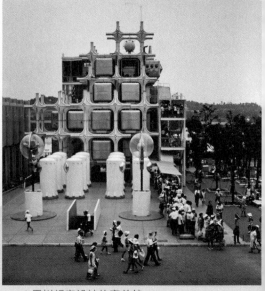

▲黑川紀章設計的東芝 |H| 館。　　　　　　　▲黑川紀章設計的寶美館。

的方案解決了難題，他的體系是低矢高橢圓形平面、加強纜索和外周壓力環，使美國館成為充氣式膜結構的代表。這是一種氣承式膜結構，從嚴格的結構力學概念來說，這是世界上最早的膜結構。美國館建造在地底下，平面是142公尺×83.5公尺的橢圓形，上面覆蓋著鋼管和充氣支承的屋頂結構，膜材料為玻璃纖維敷聚氯乙烯塗層製品，自重僅5公斤/平方公尺，可承受150公斤/平方公尺的風載。《建築論壇》（Architecture Forum）雜誌盛讚這座建築：「如果2000年的建築史學家回顧該建築的話，必定會將其評價為讓二十世紀結構進步的少數建築之一。」在此之後，東京的巨蛋體育館（Big Egg，1988）就是以這種技術為模型建造的。

　　日本建築師村田豐（Yutaka Murata，1917～1988）和結構工程師川口衛（Mamoru Kawaguchi，1932～）設計的充氣梁式拱結構的日本富士館，以其特殊的結構系統和形態震驚世界。富士館的結構原理相當簡單，其平面是直徑50公尺的圓形，由十六根直徑3.3公尺、高72公尺高的充氣管拱，透過圓形的鋼筋混凝土環梁把它們固定在一起，而

各管拱間再由0.5公尺寬的環形水準帶將它們相互固定。從這屆世博會之後，膜結構經歷了巨大的發展變化，大阪世博會功不可沒。在此之後，村田豐又設計了1975年沖繩海洋博覽會（Okinawa Ocean Expo）的芙蓉俱樂部館。

大阪世博會的巴西館（Brazilian Pavilion）由巴西建築師保羅・曼德斯・達・羅查（Paulo Mendes da Rocha，1928～）等設計，保羅・曼德斯・達・羅查在2006年獲普立茲建築獎。巴西館表現了非常特殊的先張法預應力鋼筋混凝土結構體系，這座1500平方公尺的展館支承在四個支點上，柱子的間距為30公尺，屋面兩端有巨大的天窗，用玻璃導光板將光線引入展館中央。

荷蘭館在這屆博覽會上相當突出，表現了荷蘭現代建築的新趨向。荷蘭館的建築師是雅各・貝倫德・巴克馬（Jacob Berend Bakema，1914～1981）和卡爾・韋伯（Carel Weeber，1937～），巴克馬是荷蘭現代建築的代表人物，也是小組10（TEAM 10）的成員。荷蘭館以簡潔的金屬板牆面以及飽和的藍色和紅色，取得強烈的視覺效果。

瑞士館被稱為「冰之樹掛」，懸挑25公尺，設計構思十分巧妙，建築師威利・華爾特

▼大谷幸夫設計的住友童話館。

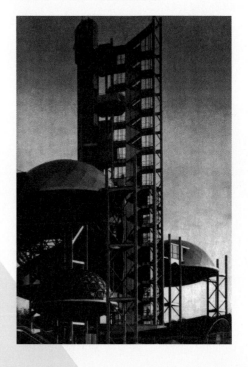

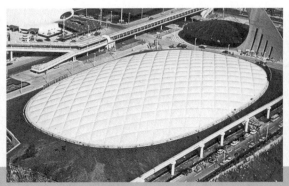

▲大衛‧蓋格設計的美國館。　　　　　　　　▲美國館室內。

（Willi Walter）採用了空間桁架結構。

　　這屆博覽會的許多展館都應用了新材料，如塑膠、玻璃纖維等，大量使用地下空間。起先，西方評論家對大阪世博會的建築頗有微詞，許多人認為缺乏想像力，展館園區缺乏協調的色彩方案，整個世博會園區只是一種沈悶的混凝土般灰色色調。批評家對大阪世博會在附應「進步」這個主題的表現也有一些看法，特別是當時日本湧現的許多城市缺乏規劃，缺少公共空間，缺少人性。不過，這正是這個時期全球城市和建築的特點，實際上，這是第二次世界大戰後盛行由勒‧柯布西耶倡導的風格。直到今日，建築界開始讚揚大阪世博會的異質化傾向。

　　在大阪世博會之後，日本又舉辦了三屆專業博覽會和一屆綜合類博覽會，它們分別是：1975年的沖繩海洋博覽會，1985年筑波博覽會（Tsukuba Expo）和1990年大阪花卉博覽會（Osaka flower Expo），以及2005年愛知世博會。就日本國內的博覽會而言，也成功舉辦了1981年神戶（Kobe）人工島博覽會。

　　1975年沖繩海洋博覽會的主題是「海洋──充滿希望的未來」（The Sea We would like to see），這屆博覽會堪稱是最大的專業類博

覽會。為了籌辦這屆博覽會所建造的綜合性建築群，為開發沖繩地區奠定了基礎，同時也新建了港區。世博會場地位於距沖繩縣首府那霸城（Naha City）80公里的海邊，占地100平方公頃，博覽會於1975年7月20日開幕，次年1月18日閉幕，37個國家參展，參觀人數為三百四十八萬。這屆博覽會最精彩的展館是海上都市（Aquapolis），展示了未來海上城市的景觀。海上都市的建築師是菊竹清訓，他早在1958年就提出浮動城市的構想，1963年時則提出海上城市的構想，這座世界上最大的浮動建築為100公尺見方，高32公尺，重16500公噸，可以容納二千四百名遊客。

第二次世界大戰之後的數十年間，日本的工業和科技取得長足的進步，二十世

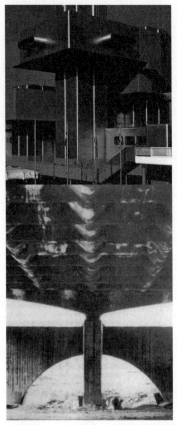

▲雅各‧貝倫德‧巴克馬設計的荷蘭館。

▼達‧羅查設計的巴西館。

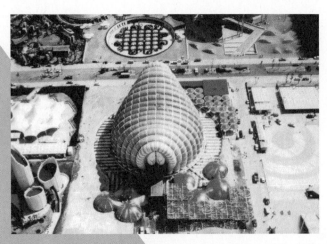

▶川口衛設計的富士館。

▲威利‧華爾特設計的瑞士館。

紀七〇年代中葉就萌發建造大型科技園區的計畫，1985年3月17日至
9月16日舉行的日本筑波世界博覽會，正是為了落實這個計畫，筑波
是東京的衛星城，離東京約60公里遠。筑波世博會的主題是「居住與
環境──人類家居科技」（Dwellings and Surroundings──Science and
Technology for Man at Home），一百一十一個國家參展，兩百零三萬
人參觀，博覽會後留下了筑波科技城，推展了筑波作為科技中心的成
長。

　　東京原本計畫在1996年舉辦一屆世界城市博覽會，早在二十世
紀八〇年代就提出申請，日本將這屆博覽會定調於專題博覽會，關於
博覽會的策劃、展示的構想和主題的演繹都已經進行得十分深入，還
與這屆世博會關於二十一世紀城市生活的焦點結合在一起。BRC形象
藝術公司為這屆世博會策劃的展覽模式是一個多媒體特效展示區，其
中一個場景是「災難教授的試驗場」，揭示城市災難的影響，還有
諸如「大街的節奏」等場景，傳達「同一個世界，同一個人類」的

▲菊竹清訓設計的海上都市。

訊息。這屆世博會還策劃一個「世界城市展館」，其創意是「城市在微笑」，以後又重新命名為「我愛我的城市」，並由此產生了很多故事的概念。選擇了阿必尚（Abidjan）、里約熱內盧、洛杉磯（Los Angeles）、巴黎和東京作為城市的案例，有關展示的策劃包括許多細節都已經在1995年完成主要工作。但是，由於1995年的阪神大地震（The Great Hanshin Earthquake），1995年5月東京地下鐵又發生神經毒瓦斯攻擊事件，1995年5月31日東京市市長宣布，取消1996年世界城市博覽會。策展人溫蒂・羅賓斯（Wendy Robbins）說：「我們想要創造世界上最歡快的笑容，可是沒有做到。」

　　早在1970年日本大阪世博會時，北歐五國聯合展館的主題就是「自然的保護」，大阪世博會的總建築師丹下健三是成立於1968年的著名的未來學（Futurology）研究團契羅馬俱樂部（The Club of Rome）的成員，他曾經說過：「羅馬俱樂部以《增長的限度》為題的研究報告，給予沉醉於六○年代飛速成長的先進國家很大的衝擊。這個研究的目的就是說明，如果像這樣繼續著技術進步和經濟成長的話，從長遠來看，將給地球帶來什麼樣的後果。」[註]

　　自1974年美國史波肯世博會起，歷屆世博會開始關注環境的價值。史波肯世博會的主題是「無污染的進步」，許多展館都以生態作為主題。1998年葡萄牙里斯本世博會和2000年德國漢諾威世博會都直接面對環境問題，里斯本世界博覽會的主題是「海洋——未來的財富」，在葡萄牙的推展下，聯合國宣布1998年是「國際海洋年」，這屆世博會幾乎所有的展館都提到了全球環境問題。

　　在籌備2000年漢諾威世博會的過程中，美國建築師威廉・麥唐諾（William McDonough，1951～ ）和德國漢諾威市環境委員會主任漢斯・莫寧霍夫（Hans Mönninghoff）在1992年的巴西里約熱內盧全球高峰會上正式發布了可持續設計的《漢諾威原則》（The Hannover Principles）。

[註]：丹下健三：1978年10月在墨西哥國際建協大會上的報告，轉摘自馬國馨《丹下健三》
　　——北京，中國建築工業出版社，1989年，27頁。

漢諾威原則有九條：

1 維護人與自然在一個健康的、互惠的、多樣的和可持續的環境中共存的權利。

2 對相互依存的認同。人類的設計無論其規模如何，都源於自然，並以廣泛多樣的形式與自然交流。因此，設計應充分考慮對遙遠的未來所產生的影響。

3 尊重精神與物質的關係。從精神意識和物質意識、現有的和不斷進化的關聯，充分考慮人居環境的所有面向，包括社會、居住、產業和貿易。

4 設計決策關乎人類、自然的生存以及二者的共存權利，設計要為其後果負責。

5 創造安全並具有長遠價值的東西。不要因粗製濫造的產品、程式和標準，給後代留下沉重的負擔，為潛在的危險提供維護或預警管理。

6 消除浪費的理念。對產品和生產過程的生存週期進行評估並使之最優化，使其接近自然的狀態。

7 依靠自然能源。人類的設計應該如同生物界從取之不竭的太陽中獲取創造力，高效並安全地獲取能源，並對其負責地使用。

8 理解設計的局限性。人類的創造從來都不是永恆的，設計不能解決所有的問題。從事創造和規劃的人們在自然面前應當保持謙卑，崇敬自然如模範、如師長。

9 透過知識共享取得進步。鼓勵同事、贊助人、廠商和用戶間進行直接、開放的交流，以便將人們把長期可持續的關注與倫理責任相結合，重建自然進程與人類活動的整體關係。

德國在歷史上曾經申辦1900年世博會而沒有成功，自1910年布魯賽爾世博會起，德國才真正全力以赴參加世博會，2000年漢諾威世博會為德國贏得了聲譽。

愛知世博會的基本計畫從構思到最終確定，再到世博會開幕，前後共經歷長達十五年的時間。從2005年日本愛知世博會的主題是「大自然的睿智」，與開發型的1970年大阪世博會相比，愛知世博會被稱為二十一世紀的新型博覽會。從理念、場地規劃、展示內容、建築材料等，都在貫串保護自然、使用新技術的同時，也遵從保護環境、創建生態生活的原則，尋找一種自然、科技和文化平衡發展的途徑，實現能源的再使用和廢物的再循環利用。這屆世博會的規劃，儘可能保存公園內原有的樹木和水池，盡量避免改變地形地貌，由於世博會結束後，場地將回歸原來的面貌和用途，因此建築和構築物使用的材料，必須考慮再利用、再循環和無害分解的。此外，這屆世博會還採用高科技的交通設施，展示未來的智慧多模式交通系統和無公害交通系統。

2008年西班牙薩拉戈薩世博會以「水與可持續發展」作為主題，薩拉戈薩是亞拉岡（Aragon）自治區的首府，經歷了二十世紀六〇和七〇年代劇烈的城市化發展，自二十世紀七〇年代末，薩拉戈薩就開始了城市結構改造。2004年5月，在與的里雅斯特（Trieste）和薩隆尼基（Thessaloniki）的競爭中，薩拉戈薩以絕對優勢獲得2008年世博會的主辦權。在籌備世博會的同時，薩拉戈薩整治了厄布羅河（Ebro）和其他三條河道，成為城市更新的重要契機，經過多功能開發的厄布羅河重新成為城市公共開放空間的核心。早在1999年薩拉戈薩就開始籌備這次世博會，建造馬德里-巴塞羅隆納高速鐵路，各種措施和輔助

項目都是為了確保世博會的成功。

1. 漢諾威原則與世博建築

　　2000年是千禧年的開始，這屆世博會必然具有特殊的意義，同時也是首次在德國舉辦的世博會。漢諾威在第二次世界大戰時，遭到大規模的轟炸，戰後經過雜亂無章的重建。2000年漢諾威世博會的展區規劃良好地體現了可持續發展的主旨，把保護資源視為重要的議題，場地則選定城市南郊一個永久性的博覽會場地，由於漢諾威是德國重要的會展城市，原本就擁有規模設施相當完備的國際會展中心，因此對原有展區的利用成為首要的規劃原則。

　　《漢諾威原則》涉及人類對自然的態度，承認自然對人類活動造成生態惡化的敏感性，因此為設計結果負起責任的概念得以拓寬：包括保護自然系統、人居環境和後代的生存，因此這原則不僅是設計師要遵循的原理，也是在當今社會條件下應對複雜環境問題的理想。《漢諾威原則》並非只是針對設計師的一項規定，在當今環境中工作是一個複雜的過程，而漢諾威原則正是設計師們在複雜的工作過程中所應貫徹的理念，這些理念對於「設計、生態、倫理和製造」從倫理立場所得到的建議做了明確的概括。《漢諾威原則》也是一個有生命力的重要文獻，其主旨是改造和發展我們對與自然相互依存的理解，使之適應我們對世界發展的認識。

　　除了《漢諾威原則》外，這屆世博會

▼漢諾威世博會總平面圖。

經過長期的籌備和主題演繹，在1994年就提出總體規劃方案。漢諾威世博會總體規劃的目標是建設一種「城市型的世界博覽會」，注重建築和景觀的融合，整個博覽會場地構成城市化的結構，創造城市的空間。博覽會的目標是展現一種全新的概念，試圖舉辦一種不僅僅是臨時性的博覽會，而是一個能夠把博覽會的基礎設施作為資源來利用，並成為推動城市發展的永不落幕博覽會，確保博覽會後這些場館可以進行後續利用。在建築形式上，充分發揮各國展館的特點，形成多樣性。

漢諾威世博會（Universal Exhibition Hannover，2000）於2000年6月1日開幕、10月31日閉幕，共有五十五個國家參加，一千八百萬人參觀，展區總面積達160平方公頃，其中90平方公頃利用原會展中心區的改造擴建，新設展區僅70平方公頃，這種依託型規劃模式在博覽會史上尚屬首次。這屆博覽會還納入10萬平方公尺的主題公園，表現人類、

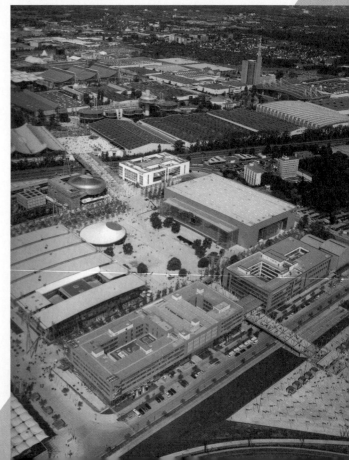
▼漢諾威世博會廣場。

環境、能源、健康、知識等主題內容。

這屆世博會的主題是「人類、自然與技術：新世界的崛起」（Humankind, Nature, Technology: A New World Arising），副主題是「健康與營養」（Health and Nutrition）、「生活與工作」（Living and Working）、「背景與環境」（Milieu and Environment）、「交流與訊息」（Communication and Information）、「娛樂與機動性」（Recreation and Mobility）、「教育與文化」（Education and Culture）。這屆世博會的核心是環境與技術進步的關係，展示人類在遵循可持續發展的同時，對人類社會、自然、技術和諧發展的關注。

漢諾威世博會期間，舉行了十次全球性系列對話活動，並透過四座城市想像出來的生活模式，探索二十一世紀的城市。這四座城市分別是德國的亞琛（Aachen）、中國的上海、塞內加爾的達喀爾（Dakar）和巴西的聖保羅（San Paulo）。

這屆世博會的建築廢除了英雄主義建築的神話，展館建築反映了可持續發展的理想，《漢諾威原則》對於人與城市的關係以及可持續發展更具有深遠的意義，持續影響了世界博覽會的規劃和場館建設。在《漢諾威原則》的指導下，這屆世博會的宗旨是：高品質的建築、人性化的創新景觀設計，以及高超的工程技術成果。它的建築著眼於面向未來，不僅開發新的能源，也考慮最大限度地利用自然資源，所有建築材料都是可以反覆利用的材料，如木材等，至於那些由於技術不成熟而沒有進行試驗的領域，則進行了可供後人借鏡和仿效的探索。漢諾威世博會在展示二十一世紀建築品質的同時，保持了經濟性和生態性的原則，並第一次提出了保護資源的問題，這是歷屆世博會從來沒有提過的議題。

▲芬蘭館。

▲芬蘭館內的白樺林。

　　名為風巢（Windnest）的芬蘭館，占地3015平方公尺，建築面積為1875平方公尺，由赫爾辛基建築師薩爾洛塔・納爾茹斯（Sarlotta Narjus，1966～）和安蒂・西卡拉（Antti Siikala）設計。展館內部種植一片來自芬蘭的一百多棵白樺樹，點綴著幾塊形態各異的巨石，穿過一片白樺林進入展廳，給人強烈的感觀印象。這些白樺樹都在12～15公尺高，種植在芳草萋萋的土地上，透過四周的玻璃幕牆與周邊相隔，從外觀來看，兩側四層16公尺高的展館就像兩個褐色的樺木盒子，樺木經過熱處理，中間則用木製天橋連接。展館面對白樺林的牆面採用玻璃，白樺林外側也有玻璃牆圍護，白樺林為展覽區疲憊的人群，提供了一處平靜放鬆的休憩場所。博覽會後，芬蘭館仍作為綜合性的展館使用。

　　這屆博覽會最引人注目的建築是荷蘭館，在漢諾威平坦而毫無特徵的風景中，荷蘭館猶如大草原上的摩天大樓，異常突出。這座建築就像密斯・凡・德羅設計的巴塞隆納展覽館、摩西・薩夫迪為蒙特婁世博會設計的「人居」公寓，成為為數不多的世界博覽會偉大建築而載入史冊。荷蘭館由荷蘭建築師事務所（MVRDV）設計，MVRDV事

務所由三位年輕的荷蘭建築師韋尼・馬斯（Winy Maas，1958～）、雅各・凡・賴斯（Jacob van Rijs，1965～）和納塔莉・德弗里斯（Nathalie de Vries，1965～）在1991年創立於鹿特丹（Rotterdam），近年來這家事務所以新銳的設計為全世界所矚目。荷蘭館的主題是「荷蘭創造空間」，那種分層蛋糕式的型式象徵荷蘭的地貌、自然風光和鄉村美景，顯示自然與人工之間一種錯綜複雜的平衡，這正是荷蘭的現實。荷蘭館的型式設計，是MVRDV對於庭院都市模式的實踐，建築師將他們的構思稱為「疊加的景觀」。荷蘭是歐洲人口密度最高的國家，荷蘭館就是他們從事高密度土地利用的最新探索，將各自然文化層用垂直的斷層堆集方法構成空間，為人類未來的都市生活提供一個前所未有的假想。

整個荷蘭館高40公尺，共五層，每層面積約1000平方公尺，場地的90%用於園藝設計，以自然景觀為主。建築與展示的內容合為一體，把內容、形式和能源利用整合成一個生態系統，創造一個與傳統建築理念完全不同的空中庭院。荷蘭館還具備自給自足的能源和水循環系統，屋頂上的風力渦輪機產生的電力提供照明用電，並生成屋頂層的空氣穹隆和四層的空氣簾幕；五層的輻射熱可以儲存在屋面湖泊中，蒸發的湖水可以用作冷卻源；三層的光電簾幕和報告廳的熱空氣，可以使四層的木材得到加溫；二層植物園的生物群和一層沼澤中的植物提供輔助的熱能，利用新鮮的空氣，並以一層的蓄水作為冷卻源。

荷蘭館由森林、鬱金香和混凝土沙丘，構成具有荷蘭獨特幻想的立體田園，向人們展示荷蘭的生態小區。外觀上看，展館彷彿被撤掉四面牆壁的大廈，所有層面都暴露在外，依序看到的是由六個主題：「屋頂花園」、「劇場」、「森林」、「根」、「花圃」和「沙丘」

所構成猶如考古斷層般的景觀。最上層的屋頂上布置水景，水中有小島和風力渦輪機。第五層被稱為「多媒體劇場」，展示荷蘭人口密度很高的特徵。第四層是一片充滿濕氣和綠色的人工森林，由多層構造樹木覆蓋的空中庭院，柱子全部是由原木支撐，同時設有展覽、會議、辦公等設施。三層設有電影院、報告廳和設備層，表現「根」的主題，是上一層森林抽象的下部，同時又暗示著支撐著荷蘭社會的基礎設施，許多從天頂懸垂下來的、大小不等的圓型空間中穿插播放影像，更有不斷變化的彩色燈光增添迷人的效果。二層是農業經濟層和植物園，由無數花盆構成紅黃兩色鬱金香的世界。最下層，也就是第一層是蓄水的沼澤地以及像丘陵起伏般的「沙丘」，設有門廳、諮詢、酒吧和輔助設施。

英國館沒有建新館，而是租用現成的工業倉儲，展館的表面運用鋁合金和玻璃，結合英國國旗的紅白藍三色，以全紅、全白、全藍以及半紅半白、半藍半白這五種色彩組成的圓點平面圖案貼紙，形成華麗別致的形象，使建築的外表煥然一新。以十六和十七世紀英國詩人約翰・鄧

▲ MVRDV 設計的荷蘭館。
▼荷蘭館的屋頂。

▲英國館。

恩（John Donne，1572～1631）的詩句「沒有人是一座孤島」為主題
進行設計，整個展館彷彿一個黑匣子，由四個不同的主題島組成，四
座小島都四面環水，小島之間利用橋連接。站在荷蘭館的陰影下，英
國館顯得一無是處，世博會後，英國館改建成辦公樓使用。

　　日本竹中工務店的建築師坂茂（Shigeru Ban，1954～）認為：
「紙是一棵生長的樹」，因此他所設計的漢諾威世博會日本館，並沒
有像通常的世博會建築，注重空間和形式的表現，而是從材料和結構
的特性出發來演繹世博會的主題，同時關注環保和資源利用。日本館
是既具日本傳統又體現可持續發展的紙建築，其結構來源是回收加工
的紙料，這些自然的材料在歷時五個月的世博會後，還百分之百加以
回收再利用，返回日本做成國小學生的練習本。日本館的主廳拱筒形
結構，由四百四十根直徑12.5公分的紙筒呈網狀交織而成，體現了日
本傳統住宅中的障子，即木格紙門窗的意象，舒緩的曲面以織物及紙

▲坂茂設計的日本館。

▲日本館室內。

膜做內外圍護，屋頂與牆身渾然一體。頂蓬表面是由織物和紙塑膠材料製成的半透明薄膜，可以耐受各種天氣的影響，同時又能讓自然光進入室內，產生柔和的室內環境。整個建築長72公尺、寬35公尺，最高處達15.5公尺，全館面積3600平方公尺，完整體現了坂茂「零廢料」的生態設計概念，建築如同一個蠶繭，內斂而又穩重，室內空間洗練而又純淨，更體現了日本傳統空間的精神。坂茂曾經在日本設計了許多紙品建築，最著名的是他在阪神大地震後為災民建造的救災房，這種在幾小時內就能組裝的臨時性紙屋，甚至可以持續使用五年之久。

由2009年榮獲普立茲獎的瑞士建築師祖姆特（Peter Zumthor，1943～）設計的瑞士館，建築面積為3977平方公尺，展館建築的題目是「電池」，用來表達充蓄和釋放能量的概念。整個建築如同一個磁場，聚集並釋放音樂家和參觀者透過作為共鳴箱的展館中所舉行的各種活動，而創造出來的動態能量。整個建築好似迷宮一般，四面敞開近乎露天，象徵著瑞士民眾的開放，整個建築彷彿是一個產自瑞士、做工精美的發條音樂盒。館內外一切都是原始的，只是將加工好的三萬七千塊橫截面為20公分×10公分，來自瑞士本土的未乾落葉松木

祖姆特設計的瑞士館

條，以最原始的模式疊積成十二組架空的98堵7公尺高的木垛牆，透過平面的縱橫、穿插、組合，構成3000平方公尺迷宮式的展館，在舉辦博覽會期間，同時也可以使木材均勻地變乾。來自瑞士不同地區的木材散發出一股清香，由於所有的木材都僅依靠壓力和摩擦組合在一起，博覽會後，木材拆除後可以在其他地方再利用。瑞士館把空間、聲響和各種展示充分融合在一起，創造出一個事件性的場所。從展覽的第一天一直到結束，隨著參觀的人群，季節、風和天氣的變化，它呈現出不同的姿態，給人以最真實的體驗和感觸，而所有這些都彷彿發生在一個音樂盒之中。迷宮似的結構開敞而通透，穿插著通道、內院和中廳，光線作為建築的第五維度，它將單色的牆體結構變成精美的光影圖案，在這裡，風、雨和陽光隨意的進出，創造出不同的空間體驗。

西班牙館（Pabellón de España）在這屆博覽會上具有特殊的品質，它那柔和的暖色調吸引了人們的注意。西班牙館的建築師是安東尼奧·克魯茲（Antonio Cruz，1948～）和安東尼奧·奧蒂斯（Antonio Ortiz，1948～），一般的理念僅僅把世博會建築視為臨時的、簡單的

▼克魯茲和奧蒂斯設計的西班牙館。

◀西班牙館室內。

建築，他們則反其道行之，試圖創造一座能讓人們感知並理解這是需要時間和努力的建築。展館的平面呈正方形，從外表看展館像一塊隨意切成幾何形體的巨大軟木，這是一幢軟化的建築，而不是某種密封的建築，並有著象徵可持續發展的凹陷縫隙，一道橫貫展館的低矮過梁放在不規則布置的柱子上。當穿過門廊之後，突然進入一個白色的、絕對規整的公共敞開空間，將帶給參觀者一個料想不到的效果，從這個公共空間可以方便地進入周邊的三個展館。室外的軟性空間和深色門廊，與室內明亮的白色形成對比。西班牙館的室內空間帶有些許莊重，然而又不失人性化，廳內陳列了萊羅（Francisco Leiro Lois，1957～）淺紅色的雕塑，這座雕塑有助於使空間的戲劇性效果不那麼顯著。參觀路線沿著一條坡道上升到第二層展館，人潮圍繞著一個採光天窗移動，一旦人們來到頂層，從展館背後的縫隙看見室外時，就會感知室內空間的豐富性和複雜性。

基於這屆博覽會主題的考量，以及博覽會後展館要拆除的規定，展館的大部分建築材料可以直接再利用，甚至展館的基礎也為此而用砂石建造，立面材料則是軟木，這種材料從未在建築立面上用過。從生態的觀點來看，軟木幾乎十分完美，在地中海沿岸，尤其是西班牙

擁有豐富的軟木資源，軟木可以耐火又是卓越的隔音和隔熱材料，同時兼具方便加工和安裝的特性，便於切割、摺疊，非常適合再利用，加上色彩感覺暖和，視覺上也很吸引人。克魯茲和奧蒂斯事務所設在塞維亞，他們的作品遍布西班牙，在德國、瑞士、荷蘭、葡萄牙等國均有作品建成，著名的有馬德里田徑場（1889～1994）、塞維亞聖胡斯塔火車站（1887～1991）、瑞士巴塞爾火車站（Basel Swiss Train Station，1997）等。

葡萄牙館彷彿一朵飄浮的雲，由葡萄牙著名建築師奧瓦羅·西薩設計，既美觀又樸素，絲毫不因為是臨時建築而偷工減料。在此之前，西薩已經設計了1998年里斯本世博會的葡萄牙館（1995～1997）。葡萄牙館呈矩形展開，由一個近乎方形的主體加上一個側翼構成，嚴謹的體型與展廳曲線型的屋頂形成強烈對比，並由一個帶

▼瓦羅·西薩設計的葡萄牙館入口廣場。

哲爾吉·瓦達茲設計的匈牙利館。

▲威廉‧蒙特-卡斯設計的挪威館。

頂的U形廊道圍合出一個室外廣場，引導參觀者步入展館。以深紅色礫石鋪裝的前庭，使人聯想起葡萄牙傳統的節日廣場，這種廣場的意象也在室內得到體現。展館的室內空間是一個封閉的方形大廳，曲線型屋頂由一個立體框架承托，像自然丘陵般起伏蜿蜒，屋頂彷彿空中飄浮的雲朵，上面覆蓋著半透明的薄膜，使白天透進來的自然光變得柔和，而夜晚內部的燈光則使整個建築更加璀璨。展館立面的色彩和材料應用十分大膽，玫瑰色的大理石和顯眼的黃色、藍色瓷磚呈現強烈對比，並選擇以15公分厚的軟木作為牆面的裝飾材料。由於建築設計的傑出成就，奧瓦羅‧西薩曾於1992年獲得普立茲建築獎。

匈牙利館的建築師是哲爾吉‧瓦達茲（György Vadász，1933～）聯合建築師事務所，由兩瓣20公尺高的雕塑般弧形建築圍合成一個內廣場，廣場上點綴著匈牙利藝術家的雕塑作品，而建築則以紅杉木作為表層，兩部分建築之間張拉著油布帳篷。展館設在地下，弧形建築內隱藏著走廊、樓梯和技術設備，同時也布置了稱為「大觀園」的展覽。面向內廣場的外殼有幾處可以打開，露出電影螢幕和展示內容。

奧斯陸（Oslo）建築師威廉‧蒙特-卡斯（Wilhelm Munthe-Kaas）設計的挪威館，由展廳和服務中心兩部分組成，展廳建築外表覆以鋁板，與服務中心外表的木質表面成對比。挪威館建築最為突出的

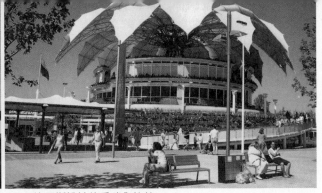

▲杜蘭德 - 昂里奧設計的阿聯館。　▲比瓦斯設計的委瑞內拉館。

是立面上高15公尺的瀑布，參觀的人群可以從這個模仿挪威峽灣
（Norwegian Fjords）的瀑布後方穿行。展館有兩層，每層的面積為12
公尺×70公尺，館內有一間立方體狀的15公尺高「靜室」，展示挪威
館的主題：「環境─能源─技術」，可以讓參觀者在這裡靜思，此外
還有一個會議中心和一間頂級的海鮮餐廳。整個建築採用裝配構件製
作，博覽會後可以拆除並運回挪威，用作旅館的輔助設施。

　　阿拉伯聯合大公國（United Arab Emirates，簡稱阿聯）的大沙漠
展館，主題是「從傳統到現代主義」，整個展館彷彿一座阿拉伯的要
塞，入口處有兩座18公尺高的門樓，大門兩邊還裝備著大砲，內部布
置著六十棵棕櫚樹和沙子，都是用一架空中巴士（Airbus）飛機專門
從沙漠運來的。阿聯館的建築師是來自阿布達比（Abu Dhabi）的阿拉
因·杜蘭德-昂里奧（Alain Durand-Henriot）事務所，整個建築用可以
分解的玻璃纖維建造。此外，展館內還有一間23公尺高的360°球幕電
影院。

　　委內瑞拉 （Venezuela）建築師弗魯托·比瓦斯（Fruto Vivas，
1928～）設計的委內瑞拉館，主題是「獻給世界的委內瑞拉之花」，
展館屋頂在合攏時宛如一朵含苞欲放的花蕾，打開時就像一朵綻放著
十個巨大花瓣的鮮花，建築的外牆用玻璃幕牆圍合。

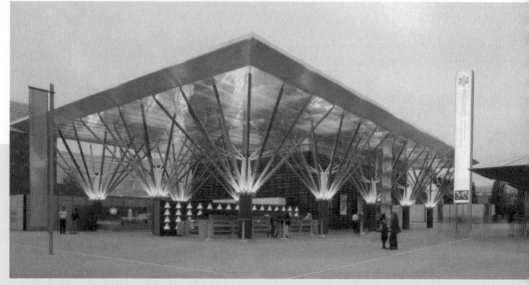

▲丹尼爾・博尼利亞設計的哥倫比亞館。

　　哥倫比亞館（Colombian Pavilion）由來自波哥大（Bogotá）的建築師丹尼爾・博尼利亞（Daniel Bonilla）設計，整個展館由兩部分完全獨立的部分組成，二十根樹形鋼柱構成樹林般的開敞式主展館位於前部，每根鋼柱頂部有十二個分叉，表面覆以柚木，模擬哥倫比亞的熱帶雨林。輔助部分位於後面，型式十分簡單，牆面採用木材和竹子等天然材料。

　　許多國際知名建築師為漢諾威世博會的建築設計作出貢獻，例如法國建築師尚・努維爾設計的主題館「未來工作」、「機動性」，日本建築師伊東豐雄設計的主題館「未來健康」。

　　在漢諾威世博會上，德國建築師具有重要的主導作用，除總體規劃外，他們承擔了德國館、希望館、電信館、環球大廈、多功能中心、辦公樓、世博廣場、基督館、能源館、貝塔斯曼媒體中心（Bertelsmann Pavilion）以及8、9、13、26號展館等的設計，許多國家

的展館如衣索比亞館（Saharan Pavilion）、非洲館、南非館、安哥拉館（Angola Pavilion）、撒哈拉地區國家館（Ethiopia Pavilion）、肯亞館（Kenya Pavilion）、烏干達館（Uganda Pavilion）、加勒比海共同體館（Caribbean Pavilion）等，也是德國建築師的作品。

　　這屆博覽會上最有趣、精妙的建築就數世博屋頂（EXPO Roof），又稱「大木傘」，坐落在寬闊的人工湖旁，覆蓋著1.6萬平方公尺的一塊場地。無論是建築型式或者是結構，「大木傘」都是這屆博覽會的標誌性建築。「大木傘」由十把高20公尺、翹起的巨大木傘組成，每把木傘覆蓋40公尺×40公尺的面積。它的承重結構十分大膽，由柱子撐起大木傘，每根柱子由四棵來自德國黑森林的杉樹組

▼湯瑪斯・赫爾佐格設計的大木傘。

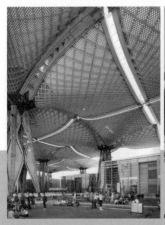

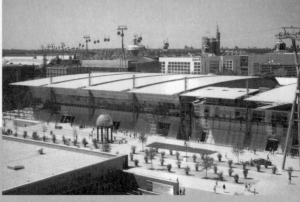

▲大木傘細部。　　　　　　　　　▲約瑟夫・文特文特設計的德國館。

成，中間是落水管，相當具有創造性。屋頂是一種可以回收利用的塑膠薄膜，這種薄膜能夠透過陽光，但是又能防止過度的太陽輻射，在大木傘下還設置了餐飲設施，從這可以觀看世博湖上的鐳射水幕秀。大木傘的設計師是德國建築師湯瑪斯・赫爾佐格（Thomas Herzog，1941～），他還設計了2000年漢諾威世博會的辦公樓、26號展館等。

　　德國館代表了德國的形象，建築型式並不出眾，但是整體設計則顯示出非凡的魅力。建築師是來自腓特烈港（Friedrichshafen）的約瑟夫・文特（Josef Wund），他同時也是德國館的投資者。德國館長130公尺、寬90公尺、高18公尺，以鋼、玻璃和木材作為基本的建築材料，內凹形的透明玻璃牆面象徵著民主和進步，同時也是一種非凡的技術創造，展館內設置了劇院、接待室、貴賓室、辦公區、新聞中心和餐廳。

　　1999年建成的13號展館由德國建築師庫爾特・艾克曼（Kurt Ackermann，1928～）設計，靠近西出入口的13號展館，長226.26公尺、寬121.26公尺、高18.6公尺，面積約為27400平方公尺，成為整個世博會總體規劃南部軸線的重要組成部分，參觀者一進博覽會會場，

▲庫爾特・艾克曼設計的 13 號展館全景。
▼13 號展館局部。

首先見到的就是13號展館。13號展館既適用於2000年世博會，又能滿足世博會後漢諾威博覽會的需求，對城市的發展具有重要意義。展館設計既要結合城市的環境，滿足建築限高的要求，呼應現有的會議中心和其他展館，又要考慮建造經濟、功能實用的要求，而且必須節約能源，符合可持續發展的環境要求。艾克曼在設計競賽中，從八個方案中脫穎而出，他的設計考慮了參觀者在展館內擁有一個良好的環境，考慮了展館的靈活使用，以滿足各種展覽、會議、音樂會、網球比賽等的要求，輔助設施和辦公室等則設在展館四個角落的六個混凝土核內。建築外殼設置了複雜的空調系統，以確保環境的舒適，空調機組設置在建築西端，保證在展館營運過程中得到足夠的自然通風，同時在屋頂上裝設了通風天窗。所有建築材料均符合生態評價標準，設計利用可再生能源，並靈活運用天然採光和人工照明。

漢諾威世博會上的許多裝置、街具和設施，顯示了德國設計的卓越水準和創造性。

2. 愛知世博建築的睿智

2005年3月25日至9月25日舉辦的日本愛知世博會（International Exhibition of 2005 Aichi）的主題是：自然的睿智（Nature's Wisdom），三個副主題是：自然的起源、生命的藝術、循環型社會（The Origin of Nature，The Art of Life，The Cycli-type Society），這次世博會又稱為「環境博覽會」，以面對二十一世紀的技術和生態環境問題。愛知世博會提出的響亮口號：「讓地球充滿微笑，讓地球美夢成真，讓地球光彩照人，讓地球聲形並茂」更是動人，充滿詩意。

2005年日本愛知世博會設在愛知縣的瀨戶市（Seto City）、長久手

町（Nagakute-cho）以及豐田市（Toyota City），世博會園區位於名古屋市（Nagoya-shi）以東20公里，原青少年公園的位置上，這是一片地形起伏的丘陵地帶，最大高低差近40公尺。這屆博覽會的基地總面積約173平方公頃，包括長久手主會場158平方公頃和瀨戶分會場的15平方公頃用地，共有一百二十一個國家參展，二千二百零五萬人參觀。日本政府延續以往以世博會帶動地區經濟復興和發展的思路，試圖藉此振興日本中部的經濟，同時要求會場建設以最小限度地影響現存環境，並保證豐富多彩的交流和表現。

愛知世博會緊扣著「自然的睿智」的主題，這是世博會有史以來首次以接力式的專題研討會及系列主題活動，討論這屆世博會的主題。每月舉辦一次國際研討會，主題為「創

正式名称：2005年日本国际博览会
主 題：自然的睿智
举办期間：2005年3月25日～2005年9月25日（为期185天）

▶愛知世博會海報。

第 6 章 生態建築與世博會

建可持續發展的社會」，並邀請各國著名專家參加，同時舉辦由研討會相關人士參加的講習班和訪談會、音樂會等活動。在世博會展覽期間，在愛知工業大學創辦「二十一世紀・世博大學」，邀請各界代表就「科學與人類存在的方式」這一問題提出決議，一共舉辦了十三場活動，並邀請太空人、哲學家等到場，邀請諾貝爾獎（Nobel Prize）得主舉辦論壇，共同探討二十一世紀地球面臨的重大課題。

從世博會的理念、場地規劃、展示內容、建築材料等，都貫穿了應用高科技但不破壞自然，使用新技術又保護環境，創建生態生活等理念，主辦者嚴格遵守能源的再使用和廢物再循環利用的原則，開始建設時就設法避免從會場外運入沙土，也不准將沙土運出。計畫砍伐的一萬棵樹木中，兩千棵直接移植到會場內，兩千棵移植到其他地方，其餘被砍伐的六千棵樹木則利用作架空平台的鋪板。各國展館採用可以組合、解體、再利用的模塊模式，博覽會結束後，這些展館可以在別處重建，場地回歸原來的面貌和用途，會場內的十三個戲水池和蓄水池全部予以保留。這屆世博會還採用高科技的交通設施，展示未來的智慧多模式交通系統和無公害交通系統。

最初，這屆博覽會的總體規劃構思，由三位著名的日本建築師完

▶環保汽車。這屆展示未來的智慧多模式交通系統和無公害交通系統。

▲長久手主會場總平面圖。

成，他們是團紀彥（Dan Norihiro，1956～）、隈研吾（Kuma Gengo，1954～）和竹山聖（Sei Takeyama，1954～），規劃首先考慮如何解決城市發展和保護自然環境的矛盾，並結合道路的建設，在1997年規劃一座世博會後能容納兩千戶居民的集約式生態城市，而世博園區的東邊和南邊各有一座生態公園。最後的實施方案將世博園區面積縮小，並分成兩個園區，園區之間相隔3公里，同時取消了規劃中的生態城市。長久手園區包括中心展區、日本區、六個國際展區、兩個企業館展區、娛樂和文化區、森林感動區。

日本區由日本館、愛知縣館和名古屋市館組成。日本館占地8029平方公尺，建築面積為5947平方公尺，由日本設計株式會社的彥坂

▲彥坂裕設計的日本館。

裕（Hikosaka Yutaka，1952～）設計。地球塔和日本館表達重新連接漸漸疏遠的人類與自然的關係，建築物表面的構思源自竹籠，用三萬株竹子的竹條編織而成，遠遠望去猶如一個巨大的「蠶繭」，樸實而又自然。建築師將這個籠子喻為地球表面的大氣層，用以調節環境的裝置，「蠶繭」使展館可以避免直射陽光，並透過牆面綠化和間伐木材節省能源，這個構造良好的自然通風環境系統，在炎熱夏季可以減少40%的直射陽光，整座建築物可以說是一座新技術和傳統材料的試驗場。竹籠最長為93.5公尺，最寬處為73.5公尺，高19.47公尺，共用了日本九州（Kyushu）及關東地區（Kanto region）產的竹子兩萬三千根，是目前世界上最大的竹建築。竹子均經過特殊加工，克服了易裂、易腐的缺點，竹子之間的連接不用金屬，而是依靠自身相互纏繞，或用麻繩捆綁。

展館內層是一個雙坡屋面的二層木結構，屋頂上覆蓋著一種源自日本民居的竹瓦。為保護山林，大量利用間伐材，木結構的束柱、組合柱以及箱形梁都是間伐材，用竹製的暗榫或粘接劑將間伐材連接成結構構件，不僅有效利用材料，同時也創造特殊的室內空間效果。日本館也採用高科技的新型綠色建築材料，如內層建築的北牆運用新型牆體，它是由聚乙烯乳酸塑膠、發泡緩衝材料和空氣泡構成。這些材料用澱粉和食品廢棄物製成，所以在建築廢棄後，經過粉碎和發酵，不到一個月的時間，就會在微生物的作用下還原為原生土。展館內的地坪採用低溫燒製的節能地磚，表面有足夠的強度，移到室外兩年左右，也會還原成土壤。

愛知縣館位於日本展區的南側，由浦野建築設計事務所設計，面積約2000平方公尺，建築模仿日本傳統節日中的山車。整個建築刻意表現傳統文化和節日氣氛的日本式舞台，面對節日廣場的舞台上方，伸出一塊長12公尺、寬20公尺的巨大挑檐，而展館的東西外牆上，則裝飾了六百個被稱為真情燈籠的裝飾物。

名古屋市館是一座47公尺的高塔，又稱「大地之塔」，是愛知世

▼愛知縣館。　　　　▼日本館室內。

博會的標誌。「大地之塔」的設計理念是「讓人們感受大自然的光、風、水所創造的藝術」，在塔高40公尺處裝設三枚直徑為10.5公尺的透亮圓盤，內部灌注各種顏色的液體，每當圓盤轉動時，形成世界上最大的萬花筒。「大地之塔」的外牆材料，採用廢水處理時產生的污泥為原材料，廣場的地面鋪裝材料，也是用垃圾焚燒後的殘渣為骨料燒製而成。牆體表面則塗了光觸媒金屬材料，在雨水沖刷下就能自動洗淨。

▼大地之塔。名古屋市館，又稱「大地之塔」，是愛知世博會的標誌。

▲三菱未來館。

　　企業館在愛知世博會上扮演著十分重要的作用，最為突出的是三菱未來館、豐田集團館和三井‧東芝館。三菱未來館的外觀是由一面牆壁包捲的建築，表現螺旋上升和無限延伸，館內有世界首創的全新影視空間——IFX劇場。三菱未來館在回應愛知世博會的主題時，為減少用材以及考慮拆除後的再利用，建築基礎沒有採用樁基，而牆體承重結構的鋼材則採用搭建鷹架的鋼材，世博會後可以循環利用。此外，外牆應用了岩石、塑膠瓶、竹子、植物等可再生和再利用的材料，室內地面也運用土壤和木屑鋪裝。在建築牆面和屋頂上，栽種與季節相配的各種植物，一方面呈現生機盎然又豐富多彩的景象，同時又能達到降溫的作用，從而減少能耗。

　　充滿了科幻感的豐田集團館，以「地球循環型展館」的理念建造，體現「零排放」的可持續設計。這座展館的主題是介紹二十一世紀「與地球共生的移動模式」、「全球規模移動的喜悅與夢想，移動之魅力」。高達30公尺的展館外牆的材料，利用舊報紙和樹脂膜等材

▲三井・東芝館。

料製成的6公分厚再生紙板，外面的框架則是鋼結構。展館內壁採用能吸收二氧化碳的植物材料——孟買麻，這種材料能夠淨化空氣，提供一個舒適的環境。

三井・東芝館是以感受地球為目標建成的展館，其主題是探索如何將作為一個生命體的光輝地球交給下一代。展館應用多種地球元素，例如外牆用水覆蓋，充滿清涼感。

緊鄰世博會北大門的奇趣電力館，外牆裝飾十分鮮豔，上面圖案是以「我們的夢想」和「地球的未來」為主題，從募集來的五千九百三十三幅兒童畫中選出的三十幅充滿想像的繪畫。展館的等候區設在建築前部，是個以鮮花、流水、清風和太陽為主題的廣場。

日立集團館是一個正方體，中間一部分裝飾成一個峽谷，一條人工河從溪谷中奔流直下，給人強烈的視覺衝擊。

六個國際展區按照聯合國的地區劃分，相互之間以寬21公尺、周

▲豐田集團館。　　　　　　　　　　▲奇趣電力館。

長2.6公里的架空平台連接，使會場變成一座立體的小城市。由於總體
規劃將各國展館成組布置，許多建築連成一片，而且展館都是臨時性
建築，獨立展館很少，各國展館只能在門面上加以創造性的裝飾，因
此，建築在愛知世博會上的重要性已經讓位給理念的展示。

　　博覽會上比較優秀的國家館是西班牙館，該館由扎艾拉和穆薩
維（Zaera & Moussavi）建築師事務所的亞歷杭德羅・扎埃拉-波羅
（Alejandro Zaera-Polo，1963～）設計。西班牙館的基地相對而言比較
獨立，可以讓建築師從整體上加以表現。這位建築師試圖表現在日本
的西班牙文化，考慮到西班牙傳統文化就是地域文化的融合，一方面
是影響歐洲歷史的猶太-基督教（Jewish-Christian）文化，另一方面，
伊斯蘭文化也曾深刻地影響了西班牙文化。因此，將西班牙的歷史遺
產和對未來的構想，結合在設計的空間元素中，這些空間元素是庭園
式、教堂和禮拜堂、拱和券、格架和窗飾等。空間的序列彷彿是教堂
的中廊和小禮拜堂的序列關係，建築師設計了六種不同單元組成的格
架，以六邊形網格為基礎，分別對應一種色彩，這六種色彩源自西班
牙國旗上的紅色和黃色系列，代表著葡萄酒、玫瑰、血液（鬥牛）、

▲日立集團館。

陽光和沙灘等與西班牙相關的色彩，創造出一種連續多樣的模式。由於考慮到日本民眾對西班牙文化的認同，主門廳設計成紅色，同時在館內設置一間西班牙服裝品牌Loewe商店，這是最受日本民眾歡迎的西班牙品牌。展館的外牆採用西班牙以再生材料生產的一萬五千萬塊六角形陶瓷釉面磚，格子牆高11公尺、厚25公分，效果猶如一個色彩斑斕的「大蜂巢」。扎艾拉和穆薩維建築師事務所近年來聞名世界的作品，是2002年設計的日本橫濱國際客輪港（Yokohama International Ferry Terminal）。

英國館以獨一無二的英國式花園、藝術與創意的結合，給參觀者留下深刻的印象，是整個博覽會唯一修建室外庭院的展館，是最受歡迎的展館之一。

美國館的立面是巨大的發光二極體螢幕，數千盞發光二極體拼成一面鮮豔的美國國旗，星條旗和文字在螢幕上翻動，效果十分醒目，

▲愛知世博會的西班牙館。
▼英國館的院牆。

▲西班牙館的格子牆。展館的外牆採用西班牙
以再生材料生產的一萬五千萬塊六角形陶瓷釉
面磚，效果猶如一個色彩斑斕的「大蜂巢」。

立面右上角的大螢幕則實況轉播來自美國的影像。美國館的主題是「法蘭克林之精神」，展館內部有一座巨大的360°環繞式影院。

　　加拿大館的外觀十分簡潔，藍白底色的外牆上不規則

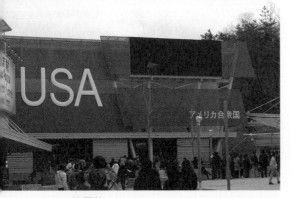

▲美國館。

地貼著七片大大小小、五顏六色的楓葉，展館前有一棵鋼架製作的紅楓葉脈雕塑，讓人們在很遠處就能識別加拿大館。

　　荷蘭館也同樣醒目，外牆上插著立體的鬱金香，外牆立面上鑲著荷蘭代夫特（Delft）所生產聞名世界的藍瓷磚畫。

▲加拿大館。

▲韓國館。
▼荷蘭館。

韓國館以「生命之光」為主
題，展館的正立面以紅、藍蝴蝶組
成的巨型太極圖和傳統的長方形風
箏圖案為母題，表現出現代與傳統
的結合。

3. 薩拉戈薩世博水城

2008年6月14日至9月14日，西
班牙中部地區城市薩拉戈薩舉辦了主題為「水是可持續發展不可或缺
的要素」（Water and Sustainable Development）的世博會。博覽會位於
厄布羅河彎處的米安德羅公園，占地面積約25平方公頃，共有一百零
五個國家和三個國際組織參展，六百萬人參觀。世博會後，整個地區
將吸引科學與技術公司落戶，形成商務區。

薩拉戈薩曾經舉辦過1908年西班牙語法語世界博覽會，目的是紀
念薩拉戈薩在西班牙獨立戰爭中遭受拿破崙圍攻一百週年。一百年後
的薩拉戈薩再度舉辦世博會，具有承先啟後的意義。

薩拉戈薩世博會是一屆認可類博覽會，在展館建築的布局和處理
上與愛知世博會有些相似，除個別展館外，絕大部分展館都只是以立
面的處理和裝飾加以表現。薩拉戈薩世博會園址建在一片荒地上，分
成25平方公頃的展覽區和120平方公頃的「水公園」，「水公園」是從

當地自然條件出發的景觀工程，整個園區位於西班牙第一大河厄布羅河畔。

　　水的永續利用，是生命延續、人類文明發展和自然空間維護的重要原素。薩拉戈薩世博會的主題分成一個貫穿始終的主題和三個分主題。薩拉戈薩世博會設置了三個主題展館，「橋館」展示「水，獨特的資源」，「水塔」展示「水，生命之源」，「淡水水族館」展示「靚水景色」。

　　薩拉戈薩世博會對當代建築的追求是創造不同於現有的建築，薩拉戈薩世博會需要標誌性建築，或者說需要一個令人驚歎的「哇-建築」（Wow-architecture），希望創造出建築的新里程碑。伊拉克裔英國建築師薩哈·哈蒂設計的橋館建在厄布羅河上，將河兩邊的城區連接起來，不僅是城市的基礎設施，同時又是一座展館。橋館的型式猶如有三根莖的劍蘭，哈蒂透過富有創意的設計將人行通道和展示空間結合起來，將展區入口和展館同時放置

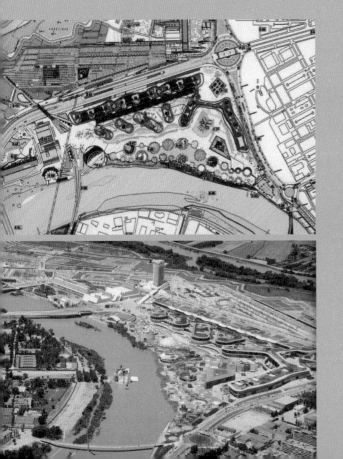

▲薩拉戈薩世博會總平面圖。
▼薩拉戈薩世博會全景。

在一個寬大的帳篷下，多層的通道構成複雜的室內空間。室內展示水資源的緊缺、水資源的合理利用以及水資源的未來前景等一系列問題，極具啟發性地

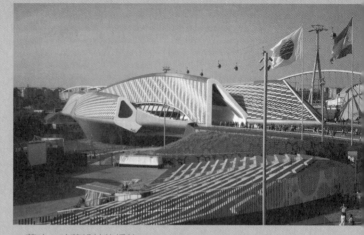

▲薩哈‧哈蒂設計的橋館。

把水資源和人的生存權利聯繫在一起。橋館建築的外觀受到鯊魚皮的啟示，因為其花紋，也因鯊魚皮的卓越特性。橋館的外觀採用層層疊疊面板構成複雜而優美的圖案，部分面板為中懸構造，可以開啟以利通風並調節入射光線。橋館的專案建築師是曼努艾拉‧加托（Manuela Gatto），工程技術則由英國奧雅納工程諮詢公司（Arup）承擔。

「水塔」高達76公尺，又稱為「水大廈館」，外觀酷似一片巨大的風帆，不但是三個主題展館之一，還是本屆世博會的標誌性建築，主題是「以不一樣的角度看世界」。「水塔」由建築師恩里克‧德‧泰瑞沙（Enrique de Teresa）設計，「水塔」的平面形狀宛如一滴水珠，建築下部有一個很大的基座，內部有一個60公尺高的中庭，大樓下方是展廳，頂部是觀景台，還有依牆而建的螺旋步道。「水塔」的全玻璃外牆，在白天看上去透明、堅固而富有活力，到了夜晚，整棟建築就變成一座耀眼的燈塔。整個下層展廳的中心是一組滴水的玻璃管從上方垂下，水滴沿玻璃管流下，滴入一個巨大的圓形水池。下層展廳的四周是各種形式的視聽裝置，在大螢幕投影上用各種語言反覆播放「水的起源」。

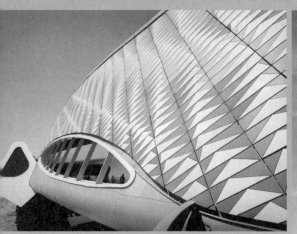
▲橋館的外觀。

　　「水塔」展覽的主題是「水，生命之源」。參觀者搭乘自動扶梯向上約三層的高度，就進入了上層展廳，除了依牆而建的螺旋步道，上層展廳是一個高達23公尺、名為「飛濺」的巨大雕塑，宛如一瞬間正在濺出的水花，隱喻著「生命來到我們這個星球」。頂層有一個大型的觀景平台，在這可以俯瞰整個園區。世博會後，「水塔」變成博物館以及與公園有關的公共服務總部。

　　以「道德經」命名的淡水水族館，表達了天人合一、人類與水和諧相處的理念，建築師奧瓦羅·普蘭丘埃洛（Álvaro Planchuelo，1959～），分別以

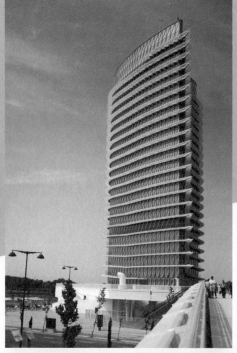
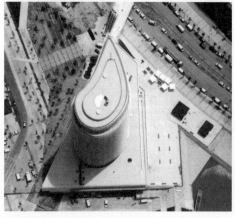
▲恩里克·德·泰瑞沙設計的「水塔」。
▼俯瞰「水塔」。

代表全球五大生物的五組立方體相互錯落設計，展館建築面積為7850平方公尺。展館內，設計了五十個主題魚缸，大約裝了300多萬升的水。人們可以穿越全長600公尺，以世界五條著名河流命名的通道：尼羅河（Nile River）、湄公河（Mekong River）、亞馬遜河（Amazon river）、墨累達令河（Murray Darling river）和厄布羅河來遊覽河流風景。在立面上有瀑布流淌，水來自屋面平台上的大水池，同時用磨砂玻璃幕牆象徵冰河，以褐色面磚的牆面象徵乾旱。在水族館內，參觀者透過聲音、鳥鳴、濕度，甚至霧氣變化來感受不同的生態環境。同時，這還是歐洲最大的淡水水族館，號稱「世界上最大的魚缸」。

除了三個主題展館，薩拉戈薩世博會還設立六個有自己獨立主題的主題廣場，稱之為「生態大道」，六座建築分別命名為「乾旱」、「水之城」、「水之極端」、「家園、水和能源」、「水資源共享」和「水之啟示」，在世博會期間展出不同的內容。這些建築的形狀都與「水」相關，建築外型既新穎又富有創意，建築平面全部採用圓形，以象徵水滴。這些展館布置在橋館和西班牙館之間，以便從不同角度增強關於人類與水的關係。

「生態大道」上運用各種不同的遮陽和噴霧設施，以及植被等，使氣溫降低10℃左右，盡量讓參觀者即使在薩拉戈薩乾熱的氣候條件下參觀博覽

◀淡水水族館俯瞰，這是歐洲最大的淡水水族館，號稱「世界上最大的魚缸」。

▲生態圖形座椅。
▼主題廣場全景。

▲水之極端館。
▼水之城。

會，仍能感到舒適。在廣場上，設計了一款趣味十足的生態圖形座椅，總長675公尺、寬21公分。

水之極端館以略帶誇張的型式類比了海嘯的波浪，隱喻水的危害和破壞力，外表用不規則的三角形隨機拼貼而成，造成室內外混沌的肌理效果。

水之城是主題廣場空間最為豐富的展館，彷彿是一座露天電影院，參觀者可以沿著坡道上下；不過，參觀者面對的不是螢幕，而是一次在與水相關的城市旅行。從參觀步道上還可以欣賞厄布羅河以及比拉爾聖母大教堂的景色，整個展館上空懸掛著無數片紅色和黃色的人造葉片，給人無限歡樂的氣氛。

弗朗西斯科・曼加多（Francisco Mangado，1957～）設計的西班牙館，位於博覽會中十分突出的中心位置，是薩拉戈薩世博會最優秀的建築之一，以「科學和創造」為主題，力圖展示一個動態、

▲曼多家設計的西班牙館。　　　　　　　　　　　　　　　　▲西班牙館的柱子。

現代、科學和具有創造性的西班牙。西班牙館的構思是「水中升起的竹林」，展館嚴格按照節能要求建造，頂部巨大的屋蓋為建築提供遮陽，大量的柱子是鋼結構外面套上陶土管，這些柱子立在水池中，水會自動沿著陶管向上滲透，並將水分往空氣中蒸發，提供又濕潤、又陰涼的小氣候環境。世博會後，西班牙館將作為研究與教育中心。

　　位於世博園區東北角的亞拉岡館也是一幢獨立建築，人們稱它是「風景籃」，由奧拉諾-門多建築事務所（Olano y Mendo Arguitectos S.L.）設計，整個展館支撐在三個核心筒上，稱之為「技術之腿」，這種結構處理方法使底層可以架空作為公共廣場。整個建築有五層平面，世博會期間僅建造三層，其餘兩層計畫在世博會後加建，以作為亞拉岡自治區的部門辦公大樓。整個展館考慮了生態建築和節能需求，每層平面有六個垂直的鋼質採光通風井，而建築立面的材料則是平板玻璃和白色玻璃纖維增強混凝土板，其效果彷彿編織成閃閃發光的籃子。建築下面部分呈現不透明，而上部則是透明的牆面，從頂層室內可以清晰地觀看整個世博園區。

　　由於薩拉戈薩缺乏會展設施，因此在世博園區中心建造會議中心就顯得十分必要，由涅托和索韋哈諾建築師事務所（Nieto & Sobejano Arquitectos）設計的會議中心，宛若「一片發光的白色毛毯，為內部連

▲亞拉岡館。

▲國際廣場和遮陽篷。

▲會議中心。
▼露天劇場。

續流動的空間提供保護」。整個會議中心包括一個大會議廳、一個多功能廳和會議室等，這三部分功能區透過一個碩大的前廳相聯繫。由於工期十分緊迫，建築採用預製裝配結構，嚴格按照模數設計。建築立面的高低差變化十分顯著，從3公尺至22公尺，產生強烈的動感，而玻璃的外立面和金屬構架則表現出會議中心的開放性和公共性。

國際館展區是連成一個整體的兩層建築，建築有寬闊的挑檐，使參觀者免受日曬，此外，還在廣場上設置巨型的遮陽布篷，為廣場提供遮陰之處。

薩拉戈薩世博園設置了兩座露天劇場，一座供白天演出，另一座供夜間演出，利用河邊的坡地做成台階形，並以厄布羅河為舞台的背景。

世博會與中國館建築

1876年費城世博會第一次出現中國館，建築型式為傳統的牌樓式樣，此後歷屆世博會的中國館都是這種簡化的傳統建築，或是一個建築單體，或是一組建築群，或是宮殿式，或是單純的一座門樓。歷史上乃至當代世博會的中國館，幾乎都被視為一種展覽工程，偏向廣告類的展示，由於缺乏建築師的參與，無法善用世博會這個機會，在中國館的創造上探索現代中國建築風格，使中國當代建築錯失一個極好的發展機遇。正因為如此，中國館往往以外界對中國形象的認識來展示自己的文化，絕大部分中國館都只是一種傳統符號的堆砌。

中國商人早在1851年和1862年倫敦世博會上就已經亮相，送展的產品獲得不同的獎項，之後，中國上海、天津等十四個城市組織了產品參加1873年的維也納世博會。但是，這一時期尚未設立各國展館，所以也沒有所謂中國館的建築。現在留有兩幅圖片記述1867年巴黎世博會的中國牌樓、茶館和戲院，這是最早關於世博會中國建築的圖片。

▼1867年巴黎世博會的中國牌樓。

▲ 1867 年巴黎世博會的中國茶館和戲院。

▲ 1878 年巴黎世博會中國館。

中國人第一次代表中國參加1876年的費城世博會，世博會的歷史上，終於首次出現中國館。中國館的建築面積約880平方公尺，其標誌是一座木質大牌樓，上書「大清國」三字，兩邊題有對聯。大牌樓兩側有東西轅門，上插黃地青龍旗，是典型的官衙型制，展館內陳設的傳統式樣木器、櫥櫃、家具等十分精緻，均為手工製作。

1878年巴黎世博會的中國館名為「中華公所」，採用南方的門樓式樣，中央入口的裝飾比較華麗，立面酷似中國南方的廟宇。

在1900年的巴黎世博會上，中國館的建築面積達3300平方公尺，共有五座建築，外形分別類比北京城牆、萬里長城、孔廟等中國的著名建築，正門是一座三開間的牌樓。

1904年聖路易斯世博會上，中國政府首次以正式的官方形式參加，清政府正式登上世博會的舞台。中國館是一組建築群，複製了這屆博覽會中國代表溥倫貝子（1869～1927）的鄉間別墅，包括一座國亭、五間正廳、四間側廳、一座門樓，門樓外還有一座八邊形亭子。國亭被視為國家的形象，由一座精緻的牌樓（作為入口）、一座寶塔以及一所三面開向庭院的建築組成。這些建築的製作相當

▲ 1900 年巴黎世博會中國館。

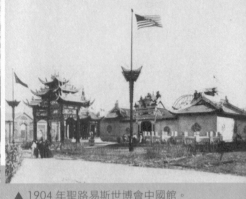

▲ 1904 年聖路易斯世博會中國館。

精細膩，門上雕花，牆面上鑲嵌著象
牙雕飾，而且建築的色彩十分華麗，
應用了猩紅、金黃、黑色和藍色。作
為中國館的一部分，博覽會上還有一
座中國村，中國村的入口是一座北方
式樣的牌樓，兩側為攢尖頂的二層門

▲ 聖路易斯世博會中國村。

樓。中國村中有一座表演國劇的戲
院，此外還有一間佛殿、一間茶室和一個中國市集，其中有兩間中國
餐廳。

　　1905年比利時的列日世博會，中國共有十八個省的三十多個城市
組織了產品參展。這屆中國館占地825平方公尺，扣除周邊道路，實
際建築面積約700平方公尺。展館建築採用北方四合院的型制，包括
一座國亭、兩間公所和十四間市房，其中國亭的建築面積為72平方公
尺，建造在1公尺高的平台上，正中還有一道3公尺寬的台階。這座國
亭採用重檐屋頂，下層屋頂為方形，上層屋頂為圓形，寓意「天圓地
方」，是北京一處廟宇的翻版。中國館的四周都有出入口，正門依然
是一座牌樓，居中的拱門上方懸掛了直書「大清國」三字的匾額，牌
樓後方有一個設置了牌坊的公共廣場。由於中國參展商較多，原有展

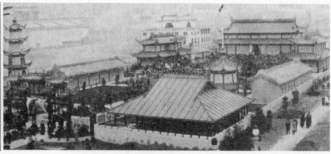

◀列日世博會中國館的國亭。
▶ 1915 年舊金山世博會中國館。
▼ 1926 年美國費城世博會中國館。

館的面積不敷使用，又在博
覽會的其他場地上建造了中國
村，包括兩間博物院和十多間
市房，此外還建造了一座25公
尺高的寶塔，中國村的入口依
然是一座牌坊。

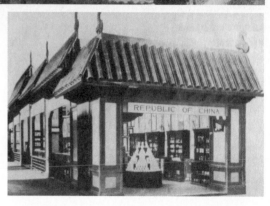

　　商部頭等顧問官張謇（1853～1926），以負責中國參展事務的官
員身分參加了1906年米蘭世博會，會上首次依照清政府制定的《出洋
賽會通行簡章》，由官方和民間聯合自行參加世博會。

　　為了參加1915年舊金山巴拿馬世博會，中國成立了巴拿馬賽會事
務局，並委派中國參展代表。中國館為典型的傳統宮殿式建築群，由
牌樓、正殿、偏殿和一座五層塔樓組成，正殿採用歇山重檐屋頂，七
開間門面。殿前左右的兩座偏殿規模略小，也是歇山重檐屋頂，屋角
翹起，入口處有抱廈。中國館以濃重色彩，顯示宮殿式建築的氣氛，
圍牆更是仿照萬里長城，具有雉堞。

　　1926年美國費城世博會的中國館，相對於以往的建築較為簡潔，
只在屋頂上稍加裝飾。

　　1933年芝加哥世博會中國館，由中國人自行設計，採用北京四合

◀1967 年蒙特婁世博會台灣館。
▶貝聿銘設計的 1970 年大阪世博會的台灣館。

院的建築樣式。大門內是一座庭院，左右兩院是各省展室，旁邊另外有一座演出雜技的戲院，後院是一家中國餐館。這座中國館展出了大上海市中心的規劃模型等，展示當年上海的城市建設面貌。

　　台灣曾經參加1964年、1967年和1970年的世博會。1964年紐約世博會的台灣館，仿北京前門的箭樓，採用歇山重檐頂，前面還有一座三開間彩畫牌樓，建築和牌坊均為琉璃瓦頂。

　　1967年蒙特婁世博會的台灣館，是一座仿中山陵的五開間建築，中間有三座圓拱門，綠色琉璃瓦盝頂建築。

　　1970年由貝聿銘先生帶領彭蔭宣和李祖原（1938～）設計了1970年大阪世博會的台灣館，這是一座現代建築，型式剛毅有力，立面的處理預示著貝聿銘先生所設計的1978年華盛頓美術館東館立面。當時貝聿銘先生正在設計東館，兩個方案都採用了幾何切割手法。

1.1982年以來的中國館

　　新中國在1982年首次正式參加諾克斯維爾世博會（Knoxville Expo），中國館的正立面是一個紅色傳統建築柱子組成的門廊，梁枋上有傳統的彩畫和雀替，館內有一座八角亭；展館前面有一座四方尖

錐重檐塔，上書中華民眾共和國和英文的中國字樣，吸引了大量的參觀者。

1985年日本筑波世博會的中國館採用四合院的型制，入口為北方風格的門樓。

1992年西班牙塞維亞世博會的中國館占地2000平方公尺，位於這屆博覽會最重要的第五大道上，中國館是一座現代建築，入口處有一座色彩鮮豔的中國風梁枋彩畫牌樓，採用三開間七重檐與琉璃瓦頂，館內還有一座仿頤和園的八角亭。這個牌樓也出現在1993年韓國大田世博會（Daejeon Expo, South Korea）的中國館入口上。1998年里斯本世博會的中國館，由於未建獨立的展館，同樣在展館的入口處有一座類似塞維亞世博會中國館的牌樓。這屆世博會的澳門館則複製了大三巴的型式作為入口，展館內模仿中國南方的庭院，

▲ 1982 年諾克斯維爾世博會的中國館。
◀ 1985 年筑波世博會中國館。
▶ 1992 年塞維亞世博會中國館。

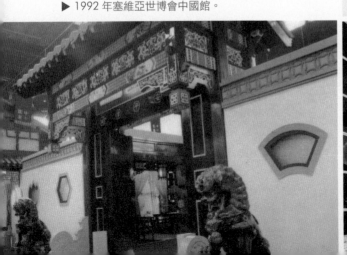

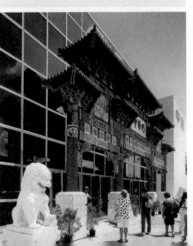

布置一座金魚池和亭台。

　　1999年5月1日開幕的昆明世界
園藝博覽會，位於昆明市北部的金殿
名勝風景區，占地218平方公頃，是
首次在中國舉辦的認可類世博會，主
題為「人與自然——邁向二十一世
紀」。博覽會於12月31日閉幕，有
六十八個國家、地區和二十六個國際
組織參展，九百四十三萬人參觀。
昆明世界園藝博覽會建造了大量的展
館和景觀，體現了傳統風格與現代
建築的結合，可以說是有史以來最為
成功的世博會中國建築。博覽會以五
大展館為主，包括中國館、人與自然
館、大溫室、科技館和國際館。中國
館的主題是「絢麗多彩的中國園林園
藝」，占地3.3萬平方公尺，建築面積

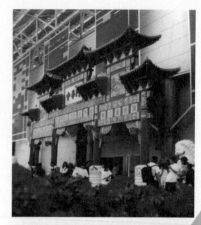

▲ 1998 年里斯本世博會中國館。
▼ 1998 年里斯本世博會澳門館內景。

近2萬平方公尺，整體風格為白牆綠瓦的南方民居建築，建造在一個大
平台上，展館由觀禮台、主展廳、九個功能展廳、新聞中心、會議接
待室和辦公服務區組成。此外，中國館還包括一個內園，蘊含了中國
古典園林的神韻。這屆博覽會的各國展館也以園林為主，園林中點綴
著少量建築，而人與自然館採用雲南擺夷的民間建築屋頂式樣，予以
變化，形成了豐富的建築型式。昆明世博會的大溫室試圖用單坡頂來
表現中國風格，立面應用了大面積的玻璃，建築外表則採用金屬板，
也取得了良好的效果。

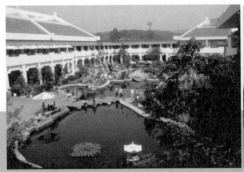

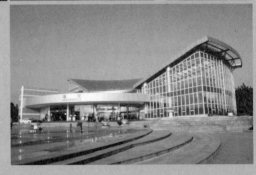

◀1999年昆明世博會中國館。
▶昆明世博會人與自然館。
▼昆明世博會溫室。

在2000年漢諾威世博會上，中國館建築採用不同於以往世博會中國館的處理手法。這屆中國館屬於中等大小展館，占地3600平方公尺，建築面積為1875平方公尺，由兩座功能相異的建築組成，主體是一座立方體的建築，三邊由U形的展覽和輔助設施圍繞。主體建築中有一座360°的電影院，高8.5公尺、邊長22.5公尺。中國館的立面上繪製了萬里長城的圖像，而且在展館奠基時，還埋入了一塊長城的磚頭。中國館內還有一間紀念品商店和一家中國餐館。世博會後，中國館內設置了一個中醫中心和中國文化中心。

在2005年愛知世博會上，中國館以「自然、城市、和諧——生活的藝術」為主題，由於各國展館都是標準化的建築，位於亞洲展區的中國館也只能在建築立面上表現自己的特點，愛知世博會中國館的樣式比以往的中國館更為簡潔，然而在色彩上卻更為大膽。正面是一字

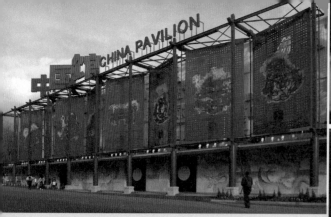

▲ 2005 年愛知世博會中國館外觀。

排開的十二幅巨大的紅彤彤的十二
生肖剪紙圖案，極富裝飾性，牆壁
下方是泛出青銅色的九龍壁。中國
館室內則應用了飽和的綠色，詮釋
從遠古的青銅器到「生命之樹」的

▲ 2000 年漢諾威世博會中國館。
▼ 愛知世博會中國館室內。

自然內涵，內壁上還有一圈長74.5公尺、高9公尺呈雙螺旋上升的浮
雕牆，鐫刻著象徵中國五千年歷史的兵馬俑、編鐘、百家姓和《清明
上河圖》。二層的浮雕牆上嵌有多個大型多媒體電視螢幕，展示中國
十二座具有代表性城市的自然、歷史、經濟與人文景觀。「生命之
樹」以中國宣紙結合現代影像技術製成，型式模仿自然界水珠濺起的
姿態和植物葉脈舒展的形態，以藝術化手法表現自然界的生機。

　　2008年薩拉戈薩世博會中國館表現中國的水智慧，中國館展出面
積達1200平方公尺，是本屆世博會參展國中面積最大的展館之一。中
國館以「人與水──覆歸和諧」為主題，展示由「水孕中國」、「水
利中國」、「水文中國」、「人與水──覆歸和諧」等四個部分組
成，透過交互式多媒體系統、虛擬實境裝置系統等高科技手段，向人
們展示具有五千年文明史的中國，世代中國人治水、用水的歷史、成
就和經驗，表現中國的水智慧。

▲ 2008 年薩拉戈薩世博會中國館。

　　中國館的標誌是中國傳統的水紋圖案與吉祥圖案組合，吉祥物則是象徵平安、福祉的金魚。館內有一座呈倒立錐狀表現中華民族水智慧的巨大水鐘，設計者利用從上到下水鐘材質的變化，展示中國從青銅器時代直到現代社會，水與中國文明發生、發展的關係。水鐘的對面，則是一幅中國河流的地圖，在以「水孕」為名的實物展示部分，陳列了一萬年前的水稻種子、水運儀模型，以及有關於水的記載的甲骨文碎片仿製品，中國水利的發展也是中國館展出的一個重要內容。

2. 2010年上海世博會與東方之冠

　　2010年上海世博會以「城市，讓生活更美好」（Better City，Better Life）為主題，將為中國和上海在二十一世紀的發展揭開新的篇章。2010年上海世博會的選址位於黃浦江兩岸，盧浦大橋與南浦大橋之間的濱水區，規劃控制指導範圍為6.68平方公里。規劃紅線範圍為5.28平方公里，其中浦東部分為3.93平方公里，浦西部分為1.35平方公里；浦東和浦西的圍欄區面積為3.22平方公里，其中浦東部分2.54平方公里，浦西部分0.68平方公里。世博會園區位置距離市中心約5公里，可以綜

合利用上海老城廂歷史風貌區、外灘及陸家嘴金融貿易區的社會經濟和人文資源，並使世博會場館得到最有效的後續使用。

早在1984年，上海就萌生主辦一屆世博會的意願，1999年形成申請主辦2010年世博會的計畫，當時計畫將世博園區放在浦東的黃樓區域大約2平方公里的地區，在2001年9月14日的國際展覽局會議上，中國代表團提出將世博會選址設在黃浦江兩岸盧浦大橋與南浦大橋之間的濱水區的方案，獲得與會各國代表的一致好評。

位於世博會選址規劃控制區域內，有企業單位三百二十六家和大約兩萬五千萬戶的居民，還包括鋼鐵廠、化工廠、修船廠、發電廠、港口機械廠、碼頭等，其中具有不少嚴重的污染源，而貧民區和質量較差的住宅群也與工廠混雜在一起。位於浦西的世博會選址規劃控制區域內，有大約十二家工廠企業，這裡曾經是中國近代工業的發源地，其中包括中國第一家近代工業企業——成立於1865年的江南製造總局，二十世紀初遷至現址。它曾經是中國的第一家兵工廠，是當時洋務運動的產物，近代中國的第一桿槍和第一門炮都是這裡製造的，其總辦公大樓、二號船塢、指揮樓、飛機廠等，已被列入第二批上海優秀近代保護建築名單。在世博會場館的建設過程中，一些具有歷史價值和利用價值的工業建築、船塢和構築

▼ 2001 年法國建築工作室的世博會規劃方案。

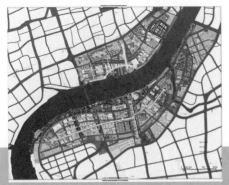
▲2010年上海世博會總體規劃。

物，將得到有效的保護並計畫改造成船舶工業博物館、商業博物館和能源博物館等。世博會的舉辦將加快城市功能和產業結構的調整，推展新一輪的舊城改造。該地區在上海的總體規劃中被確定為公共開放空間，世博會場館的建設將為黃浦江兩岸增添濱江岸線景觀，提升浦東西南部地區的城市功能，同時可以迅速啟動黃浦江兩岸地區改造和更新，促進城市的永續發展。

在準備2010年上海世博會申辦報告的過程中，上海市城市規劃管理局與上海世博會申辦辦公室在2001年9至10月展開世博會會址概念性規劃，規劃要求充分利用原有的工業設施，改造更新並有效地保護歷史建築。規劃中將治理環境放在重要的地位，同時倡導實驗性城市社區的建設，探索新的城市結構理念。澳洲菲利浦·柯克斯建築事務所（The Cox Group of Architects）、義大利盧卡·斯加蓋蒂設計事務所（Luca Scachetti & Partners）、法國建築工作室（Architecture Studio）、西班牙馬西亞·柯迪納克斯建築事務所（Codinachs Nadal & Asociados）、德國艾伯特·斯佩爾建築事務所（Albert Speer und Partner Gmbh）、日本RIA都市建築研究所、加拿大DGBK+KFS建築師事務所等七家建築師事務所參加了方案徵集，此後又有上海的邢同和建築研究創作室、同濟大學建築與城市規劃學院的教授王伯偉（1951～）與李金生（1956～）等提交規劃設計方案。這九個方案都把生態環境和城市價值的再發現作為規劃的主導要素，計畫將上海世博會辦成生態環境的樣品。經過全面的審查和討論，最後選擇法國建築工作室成員

馬丁・羅班（Martin Robain）所設計的方案，作為申辦2010年世博會規劃方案提交國際展覽局。

在2002年12月3日的國際展覽局第132次全體大會上，中國獲得2010年世博會的舉辦權。2004年4月至7月，上海世博會事務協調局和上海市城市規劃管理局再次籌辦世博會總體規劃方案徵集，英國的理查・羅傑斯和奧雅納諮詢公司（Rogers & ARUP）、美國珀金斯建築師事務所（Perkins Eastman Architects PC）、同濟大學國際聯合體、東南大學、香港泛亞易道設計公司（EDAW）、日本RIA都市建築研究所、德國HPP國際建築規劃設計有限公司（HPP International PlanungsgesellsmbH Architects）、法國建築工作室、中國城市規劃設計研究院、加拿大譚秉榮建築師事務所（Bing Thom Architects），共十家建築和城市規劃設計單位提交了方案。最後，理查・羅傑斯和奧雅納諮詢公司、美國珀金斯建築師事務所和同濟大學國際聯合體的方案入選。2004年12月，世博會組委會批准了總體規劃，上海市城市規劃設計研究院在2005年6月完成世博會園區控制性詳細規劃，其中包括十八個專項規劃，規劃總建築面積約183萬平方公尺。2005年7月開始進行園區的城市設計，2007年又進行了世博會園區場地設計方案的徵集。

作為2010年中國世博會的舉辦城市，上海正在加緊籌備，一大批建築正在施工，還有許多建築正處於建造過程中，位於浦西世博軸東側的中國館，是人們最關心的建築之一。中國館在2007年4月至6月的設計競賽過程中，有三百四十四個來自中國大陸、港台和歐美各地的方案徵選，經來自北京、天津、西安、南京、廣州和杭州等地的專家評選，從中選出八家方案進行篩選，經過兩輪專家推薦和一輪招標評審，最後華南理工大學何鏡堂（1838～）院士和清華大學北京清華安

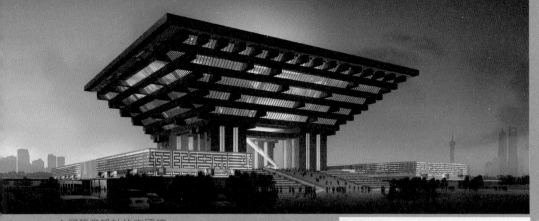
▲何鏡堂設計的中國館。

設計公司的方案中選,並予以實施。

　　中國館以「東方之冠」的構思主題,表達中國文化的精神與氣質。國家館居中升起、層疊出挑,高63公尺,總建築面積為152954平方公尺,其中國家館的建築面積為4.7萬平方公尺。國家館的建築型式凝聚了中國元素,從色彩到框架,都象徵著中國的時代精神,成為城市中的建築雕塑。建築師試圖以紅色經典表現東方的哲學,以傳統型式詮釋現代科技,表現天人合一、天地交泰的哲學理念,正如何鏡堂院士所說:「東方之冠,鼎盛中華,天下糧倉,富庶百姓。」

　　三十四個省市和地區館在平面上展開,以舒展的基座形態映襯國家館,成為開放的城市廣場,以豐富層次與國家館相互呼應,共同組成表達盛世大國主

▲中國館俯瞰。
▼施工中的中國館。

題的統一整體。國家館、地區館功能上下分區、造型主從配合，形成獨特的標誌性建築群體。

世博會的其他核心建築世博中心、主題館、世博演藝中心，均由中國建築師設計，建築設計力圖使形式與功能得到完美的統一。由上海華東建築設計研究院設計的世博中心，坐落在黃浦江畔，總建築面積達14萬平方公尺，它的功能主要是會議中心，包括一個擁有兩千個座位的大會堂、一間可以召開國際高級峰會的政務廳、一個可容納五千人的多功能廳、一個具有三千個座位的宴會廳等。

猶如「時空飛梭」和「藝海貝殼」的世博演藝中心，由上海華東建築設計研究院汪孝安（1953～）設計，建築面積為12.6萬平方公尺，建成後可以容納一萬八千人，是一座適合各種類型和規模演出的多功能中心。

由同濟大學建築設計研究院設計的主題館，採用單元排比方案，由八個36公尺×188公尺的體量組合而成，型式受上海里弄住宅的符號——老虎窗和山牆啟示，建築師透過現代設計構成的「折紙」手法，

▼世博中心。

▲世博演藝中心。

以三角形的連續構架和側天窗的肌理形成具有韻律感的屋頂型式。主題館的地上建築面積為8萬平方公尺,地下建築面積4萬平方公尺。

上海世博會的第一件展品將是世博村,世博村的設計方案由德國HPP建築事務所和同濟大學建築設計研究院提交,在2006年的國際設計競賽中獲勝。這方案顯示了清晰的規劃結構,不僅實現濱水視線最大化,還保證了南北朝向,同時利用基地上的歷史建築和工業建築遺產,並充分考慮靈活性和滿足國際化生活的要求。

同濟大學唐子來(1957~)教授規劃的城市最佳實踐區,面積為15.08平方公頃,將展出各國城市的實驗性實例,由南至北將形成主

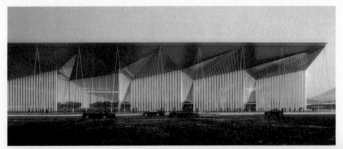

▲主題館。
▼世博村方案。

題區域、系列展館和類比街區三個功能區域，建築面積約11萬平方公尺。南區包括主題館和名為「城市創意廣場」的新建主題廣場，而原南市發電廠的主廠房將被改造成名為「城市未來館」的主題館。中區將利用改造後的老廠房，形成城市最佳實踐區的四組展館，展示領域包括宜居家園、永續的城市化、歷史遺產保護與利用以及建成環境的科技創新。北區將建成一個類比生活街區，採取實物展示模式，展示城市建設方面的創新成果。在「城市最佳實踐區」，有逼真的類比城市街區，1：1的實物模型將讓參觀者體驗全球最具代表性的城市實踐案例。這是世博會歷史上第一次展示具體的最佳城市實踐案例，計畫展示五十五個國際城市，目前已經有德國的杜塞道夫（Düsseldorf）、不萊梅（Bremen），巴西的聖保羅，土耳其的伊茲密（İzmir），英國的利物浦（Liverpool），沙烏地阿拉伯的麥加（Mecca），西班牙的馬德里，義大利的波隆納（Bologna）、威尼斯，丹麥（Denmark）的奧

▲都市最佳實踐區規劃。　　▲「滬上‧生態家」方案之一。

登賽（Odense），瑞士的蘇黎世（Zürich）、巴塞爾（Basel）、日內瓦（Geneva），中國的香港、台北、成都、西安、寧波等提交展示方案。

　　從某種意義上來說，2010年世博會城市最佳實踐區承載了所有的標準，成為世博會現下和未來各項成就的創新思想和實踐的一個實例。在這個實踐區，上海將在「建成環境的科技創新」展示區展出智慧化生態實驗住宅「滬上‧生態家」。

3. 上海世博會的各國展館

　　2010年上海世博會將是繼2000年漢諾威世博會後，充分表現當代世界建築的試驗場。數十個國家館都集中了各國建築師的精華，透過設計競賽，選擇最佳方案並予以實施。一方面透過展示策劃，詮釋世博會的主題「城市，讓生活更美好」；另一方面又結合各國的文化，尋求如何使中國民眾以最佳模式去了解他們的文化，從而予以充分的表現。這次世博會在一定的意義上，也將是一次世界建築博覽會。

　　法國國家館的主題是「感性城市」（Le Ville Sensuelle），充分體現了法國文化的內涵。建築的外觀簡潔明瞭，以脫離地面的飄浮形式展現在參觀者面前，用現代手法詮釋法國古典園林，同時又借助園林與中國文化相聯繫。噴泉、水上花園等構成一個寧靜安詳和清新涼爽的世界。法國館由法國年輕的建築師雅克‧費里埃事務所（Jacques Ferrier Architectures）設計，IRB設計師事務所（Intégral Ruedi

▲法國館。

Baur)、TER園林設計所和喬治·塞克斯頓燈光設計師（George Sexton
Associates）共同參與設計。費里埃曾於2006年參加上海自然博物館的
建築設計方案徵集。

　　建築師將等候區設在展館的庭院內，從排隊等候區開始，參觀者
就置身於法國園林內，自動扶梯緩緩地將參觀者帶到展館的最頂層。
展覽區域在斜坡道上鋪開，沿著下坡路回到起點，參觀者可以透過玻
璃欣賞庭院，參觀路線的另一邊則是視覺效果強大的影像牆，透過一
些法國老電影片斷或現代法國的圖像，闡述城市生活的印象。展館頂
層設置一座精緻的法式餐廳，展現法國廚藝的多樣性。穿過餐廳，漫
步於屋頂的法式花園，可以觀賞浦江美景。

　　西班牙女建築師貝妮代塔·塔利亞布埃（Benedetta Tagliabue，
1964～）設計的西班牙館，主題是「通過科學和技術創新來重塑城
市社區」，造型像一個可以包容各種文化的綠洲竹籃，利用天然的材
料，體現生態意識。

　　瑞士館總面積為4000平方公尺，充滿著對未來的美好憧憬。從空
中俯瞰，其輪廓是一個想像中的未來世界。這個設計以永續發展理念
為核心，充分展現了如何開創性地結合自然和高科技元素。它是一個

開放的空間，最外部的幕牆主要由大豆纖維製成，既能發電，又能天然分解。

荷蘭建築師約翰‧科爾梅林（John Körmeling，1951～）設計的荷蘭館，取名為「快樂街」，建築師從上海的城市高架路、外灘中心的發光屋頂得到啟示，把這些元素運用在設計上。快樂街的形狀呈8字，既方便參觀路線的組織，又迎合中國人的理念。

由建築師詹保羅‧因布里吉（Giampaolo Imbrighi）設計的義大利館，主題是「理想之城，人之城」，建築師從中國的遊戲棒獲得靈感，用二十個功能模塊代表義大利的二十個大區，猶如一座微型的義大利城市。參觀者行走其間，彷彿置身於集上海石庫門弄堂與義大利廣場為一體的城區。

盧森堡館的主題是「亦小亦美」，建築師了解到他們國家的中文名字有「森」和「堡」，於是設計了森林和城堡。

阿聯館以獨特的模式告訴世人關於能源利用的故事，提醒人們不要忘記過去先人以特殊模式解決困境的經驗，學習先人如何將新鮮的水送到沙漠殖民區，或者如何不用電力或其他能源而讓房屋涼爽的模式。展品展現如何保存本國文化美好的部分，如何與「未來的城市」概念想結合。

名為「發光的盒子」的英國館，十分注重創意，主題是「讓自然走進城

▼荷蘭館。

市」，充分展現作為創意中心的英國在建築上的創新。

尼泊爾館截取了加德滿都（Kathmandu）在兩千餘年歷史上作為建築、藝術、文化中心的幾個輝煌時刻，透過建築形式的演變展現城市的發展與擴張。

澳洲館的主題是「戰勝挑戰：針對城市未來的澳洲館智慧化解決方案」，透過探討環境保護以及城市化和全球化等人類面臨的共同挑戰，以及展示澳洲自然風光，向參觀者呈獻作為世界上最適宜居住地的澳洲，如何締造城市建設和自然環境之間永續發展的和諧。

建築面積為6000平方公尺的德國館，主題是「和諧城市」，建築師是來自慕尼黑的施米德胡貝和凱因德爾建築設計公司（Schmidhuber + Kaindl GmbH）。這是一座大型展館，展示未來的城市，有三個看起來像是漂浮在支撐結構內的空間體，另外還有一個形狀像錐體的「能源中心」，立面採用薄膜。展館彷彿是一個可以進入的，沒有定義內外空間的雕塑，同時還考慮到讓德國館與世博廣場和毗鄰的景觀能流暢地銜接。

加拿大館的主題是「充滿生機的宜居住城市：包容性、永續發展

▼德國館。

德国 | GERMANY

和谐都市 balancity

◀波蘭館夜景。

與創造性」，展館的中央是一片開放的公共區域，楓葉印象展館由三幢大型幾何體建築組成。

挪威將建設占地3000平方公尺的自建館，以「挪威‧大自然的賦予」為主題參展上海世博會。展館由十五棵巨大的「樹」構成，模型樹的原材料來自木材和竹子，展後都可以再利用，此外，透過屋頂的太陽能和雨水收集系統實現能源自給。

瑞典館設計為三層，由四個相互鏈接的建築物組成，其中包括一個1500平方公尺的展覽區域。展示「城鄉互動」的瑞典館，由瑞典SWECO公司負責設計，館內設有咖啡館和精品店，而展館的三樓還設有VIP區域以及餐廳。瑞典展館的建築式樣採用傳統的城市建築，建築外型將突出展示木材如何應用於現代建築領域，以及如何選用適當的材料實現節能。

主題為「人類創造城市」的波蘭館，以民間剪紙藝術的模式展現波蘭傳統精神，隱喻而不是直接地表現民族風格。同時注重白天和夜晚的外觀，在夜晚華麗多彩的燈光下，產生生動的裝飾效果，展館內還設有一座餐廳和禮品店。

參考文獻

Andrew Garn. *Exit to Tomorrow, World's Fair Architecture, Design, Fashion 1933~2005*. Universe Publishing. New York.2006.

Erik Mattie. *World's Fairs*. Princeton Architectural Press. New York. 1998.

2005 World Exposition Aichi Japan. Sandu Cultural Media. Hong Kong. 2005.

Architektur EXPO 2000 Hannover, die Weltausstellung in Deutschland. Hatje Cantz Verlag. Ostfildern 2000.

AndréLortie. The 60s: *Montreal thinks Big*.Canadian Centre for Architecture, Montréal. 2004.

Moisés Puente. *100 Years Exhibition Pavilions*.GG. Barcelona. 2000.

Fernando Alonso. *EXPO Movement, Universal Exhibitions and Spain's Contribution*. Metáfora. 2008.

Sociedad Estatal de Gestíon de Activos,S.A. *Memoria General de la Exposicion Universal Sevilla 1992*.

Exposición Internacional Zaragoza 2008 . *Guide Official*. 2008.

EXPO Architecture Zaragoza，An Urban Project. ACTAR. 2008.

Maria Antonietta Crippa, Ferdinando Zanzottera. *Expo ×Expos, Comunicare la Modernità, Le Esposizioni Universali*, 1851~2010. Triennale Electa. 2008.

Russell Ferguson. *At the End of the Century: One Hundred Years of Architecture*. The Museum of Contemporary Art. Los Angeles. 2000.

The Art Institute of Chicago. *Chicago and New York: Architectural Interactions*. 1984.

David Garrard Lowe. *Lost Chicago*. Watson-Guptill Publication. New York. 2000.

Nancy Frazer.*Louis Sullivan and The Chicago School*.Crescent Books.1991.

Vieri Quilici. *E42-EUR, Un centro per la metropoli*. OlmoEdizioni. Roma 1996.

Jean-Louis Cohen. *Scenes of the World to Come, European Architecture and the American Challenge 1893～1960*. Flammarion, Canadian Centre for Architecture 1995.

Johanna Kint. *Expo 58 als belichaming van het humanistisch modernisme*. Uitgeverij 010. 2001.

Nancy B.Solomon. *Architecture, Celebrating the Past, Designing the Future.*Visual Reference Publication Inc., The American Institute of Architects.2008.

Kenneth Frampton. *Modern Architecture, A Critical History of Architecture.*Thames and Hudson. 1980.

Nikolaus Pevsner. *A History of Building Types.* Thames and Hudson. 1976.

Bill Addis. Building: *3000 Years of Design Engineering and Construction.* Phaidon.2007.

Andrew Ayers.*The Architecture of Paris.* Edition Axel Menges.2004.

Russell Fergusen. *At the End of the Century, One Hundred Years of Architecture.*The Museum of Contemporary Art, Los Angeles.1998.

Luis Fernández-Galiano. *Spain Builds, Arquitectura en España 1975～2005.* Fundaciňn BBVA. Arquitectura Viva, MoMa.2005.

Anton Capitel, Wilfried Wang. *Twentieth-Century Architecture Spain.*Tanais Ediciones. 2000.

Antoni González, Raquel Lacuesta. *Barcelona Architecture Guide, 1929～1994.* Editorial Gustavo Gili. 1995.

Christopher Woodward. *The Buildings of Europe, Barcelona.* Manchester University Press. 1992.

Halle 13. Deutsche Messe AG. EXPO 2000. Hannover GmbH. Prestel Verlag.1999.

John Peter.*The Oral History of Modern Architecture.Interview with the Greatest Architects of the Twentieth Century.* Harry N.Abrams,Inc.1994.

Terry Kirk. *The Architecture of Modern Italy. Volume 2. Vision of Utopia, 1900～present.* Princeton Architectural Press. New York. 2005.

Marek Nester, Piotrowski. *Progettare la Fiera.* Edizioni Lybra Immagine. 2002.

Renzo Piano Building Workshop. *Complete works.* Volume two.Phaidon. 1995.

Alexander Tzonis. *Santiago Calatrava, The Poetics of Movement.* Universe. 1999.

Francesco Garofalo and Luca Veresane. *Adabelto Libera.* Princeton Architectural Press. 2002.

參考文獻

Alexander Tzonis, Liane Lefaivre, Richard Diamond.*Architecture in North America since 1960*. Bulfinch. 1995.

AV. Monographs. Cruz & Ortiz. 1975～2000. 85/2000.

Kevin P. Keim. *An Architectural Life, Memoirs & Memories of Charles Moore*. Bulfinch. 1996.

The Architectural Review.July 1998.

Architecture in Detail.ケリスタル・パレス.同朋舍出版1994。

Architecture in Detail.パリ萬國博、機械館.同朋舍出版1993。

Architecture in Detail.セビリア萬國博覽會、英國パビリオン同朋舍出版1993。

吉田光邦編：《圖說萬國博覽會史1851～1942》，思文閣，1985年。

日本萬國博覽會紀念協會主編出版：《日本萬國博覽會公式記錄》，1972年。

羅小未主編：《外國近現代建築史》，北京，中國建築工業出版社，2004年。

宋超主編：《世博讀本》，上海，上海科學技術文獻出版社，2008年。

周秀琴、李近明編著：《文明的輝煌/走進世界博覽會歷史》，上海，學林出版社，2007年。

郭定平主編：《世博會與國際大都市的發展》，上海，複旦大學出版社，2007年。

上海市城市規劃設計研究院編著：《世博會回眸與展望》，上海，上海文藝出版社，2005年。

中國國際貿易促進會：《2005年日本愛知世界博覽會調研報告》，2005年。

哈威爾・蒙克魯斯・福拉加：《世界博覽會和城市規劃，2008薩拉戈薩世界博覽會規劃項目》，于漫譯，上海，上海科學技術文獻出版社，2008年。

馬塞爾・加洛平：《20世紀世界博覽會與國際展覽局》，錢培鑫譯，上海，上海科學技術文獻出版社，2005年。

阿弗雷德・海勒：《文明的進程：世博會的發展與思考》，吳惠族等譯，上海，上海科學技術文獻出版社，2003年。

吳建中主編：《世博會主題演繹》，上海，上海科學技術文獻出版社，2008年。

上海圖書館編：《中國與世博歷史紀錄（1851～1940）》，上海，上海科學技術文獻出版社，2002年。

杜異、傅禕編著：《漢諾威世界博覽會設計》，廣州，嶺南美術出版社，2002

年。

吳農等編著：《建築的睿智──2005年日本愛知世界博覽會建築紀行》，北京，機械工業出版社，2007年。

齋藤公男：《空間結構的發展與展望──空間結構設計的過去‧現在‧未來》，季小蓮、徐華譯，北京，中國建築工業出版社，2006年。

喬爾‧科特金：《全球城市史》，王旭等譯，北京，社會科學文獻出版社，2006年。

威廉‧曼徹斯特：《光榮與夢想：1932~1972年美國社會實錄》，廣州外國語學院美英問題研究室翻譯組、朱協譯，海口，海南出版社、三環出版社，2006年。

大衛‧哈維：《巴黎，現代性之都》，黃煜文譯，台北，群學出版有限公司，2007年。

鐘紀剛編著：《巴黎城市建設史》，北京，中國建築工業出版社，2002年。

克里斯多夫‧普羅夏松：《巴黎1900──歷史文化散論》，桂林，廣西師範大學出版社，2005年。

曼弗雷多‧塔夫里、弗朗切斯科‧達爾科：《現代建築》，劉先覺等譯，北京，中國建築工業出版社，2000年。

馬國馨：《丹下健三》，北京，中國建築工業出版社，1989年。

劉先覺編著：《阿爾娃‧阿爾托》，北京，中國建築工業出版社，1998年。

劉先覺編著：《密斯‧凡‧德‧羅》，北京，中國建築工業出版社，1992年。

吳煥加：《雅馬薩奇》，北京，中國建築工業出版社，1993年。

王建國、張彤編著：《安藤忠雄》，北京，中國建築工業出版社，1999年。

蔡凱臻、王建國編著：《阿爾娃羅‧西扎》，北京，中國建築工業出版社，2005年。

張明編著：《現代展覽會設計──世博會與博覽會》，南京，東南大學出版社，2002年。

《上海世博》期刊，上海市世博會事務協調局主辦。

《世界建築》期刊，清華大學、北京市建築設計研究院主辦。

後記

　　上海即將舉辦2010年世博會，世博會將對上海城市的發展和城市生活模式的進步具有極大的推展作用，而且也會普遍提升市民對城市和城市建築的認識。建築無疑是世博會園區最耀眼的展品，引導參觀者了解建築，提升建築美學素養，也是世博會的重大意義之一。

　　在接到東方出版中心的委託時，一開始並沒有太多的猶豫，原因是自2000年以來我們已經參與了申辦世博會以及有關世博會規劃和建築的許多實際工作，並承擔了一些研究課題，在上海市科委和世博局的支持和幫助下做了一些工作，培養的許多研究生也都以世博會作為研究課題。近年來，多方留意收集有關世博會的書籍，原以為只要將資料予以系統的整理，就能完成撰寫有關世博會建築的書。真到動手寫的時候，才發現手頭的資料遠遠不夠翔實，大部分文獻都描述世博會，而非世博會建築。世博會建築的歷史幾乎已經變成無形的歷史，絕大部分建築早已拆毀，而建築史書所關注的也多半是實體存在的建築，即使對十分重要的世博會建築，許多建築歷史基本上也是一筆帶過，更沒有進行詳細的論述。因此，我們只能進行更廣泛的閱讀，從許多專著中尋找散落如鳳毛麟角的有關素材，而寫這本書的時間也比原先預計的要長得多。

　　在整理收集資料、廣泛閱讀的過程中發現，世博會實際上是一個豐富的建築寶庫，世博會同時也是國際建築博覽會，只是這個寶庫在國內尚未被充分認識。

在撰寫本書的過程中，得到世博局有關領導和部門的幫助及指導，也得到吳燕莛女士、吳建中先生、曹怡蔚女士的幫助，沒有他們的真誠相助，這本書會遜色得多，在此謹表示衷心的感謝。

本書參考、使用了一些文獻的圖片資料，由於編寫時間緊迫，加之缺少聯絡模式，無法與這些原圖片資料的作者一一聯繫，在此深表歉意。相關作者見本書後可與編著者或出版社聯繫，我們將按規定支付圖片稿酬。

限於編著者的寫作水準和資料的局限性，本書一定存在不少可以改進的地方，期盼得到各位前輩、學長和讀者的批評指正。

鄭時齡·陳易

2008年12月3日

國家圖書館出版品預行編目資料

世博與建築／鄭時齡, 陳易編著
初版──臺北市：佳赫文化行銷，2009.11
面： 公分

ISBN: 978-986-85671-2-2（平裝）
1.博覽會 2.建築美術設計

069.2 98020300

What' s Art 004
世博與建築

作　者：鄭時齡•陳易
總編輯：許汝紘
主　編：黃心宜
執　編：莊富雅、劉宜珍
美　編：楊玉珍
發　行：楊伯江、許麗雪
出　版：佳赫文化行銷有限公司
地　址：台北市大安區忠孝東路四段341號11樓之三
電　話：(02)2740-3939
傳　真：(02)2777-1413
http://www.cultuspeak.com.tw
E-Mail: cultuspeak@cultuspeak.com.tw
劃撥帳號：50040687信實文化行銷有限公司

印　刷：頡暘有限公司
地　址：台北市內湖區新明路295巷1號2樓
總經銷：時報文化出版企業股份有限公司
地　址：中和市連城路134巷16號 電話：（02）2306-6842